艺术素养通识课

王洪义 著

图书在版编目(CIP)数据

艺术素养通识课/王洪义著. —北京:北京大学出版社,2022.10
ISBN 978-7-301-33431-7

Ⅰ.①艺⋯　Ⅱ.①王⋯　Ⅲ.①艺术教育—高等学校—教材　Ⅳ.①J114-4

中国版本图书馆 CIP 数据核字(2022)第 185409 号

书　　　名	艺术素养通识课 YISHU SUYANG TONGSHIKE
著作责任者	王洪义　著
责任编辑	刘　军
标准书号	ISBN 978-7-301-33431-7
出版发行	北京大学出版社
地　　　址	北京市海淀区成府路 205 号　100871
网　　　址	http://www.pup.cn　　新浪微博:@北京大学出版社
电子信箱	zyl@pup.cn
电　　　话	邮购部 010-62752015　发行部 010-62750672 编辑部 010-62767346
印　刷　者	大厂回族自治县彩虹印刷有限公司
经　销　者	新华书店
	965 毫米×1300 毫米　16 开本　20.5 印张　460 千字 2022 年 10 月第 1 版　2022 年 10 月第 1 次印刷
定　　　价	80.00 元

未经许可,不得以任何方式复制或抄袭本书之部分或全部内容。
版权所有,侵权必究
举报电话: 010-62752024　电子信箱: fd@pup.pku.edu.cn
图书如有印装质量问题,请与出版部联系,电话: 010-62756370

目录

第一章　艺术中的两种信息/1
　1.1　感知艺术/3
　1.2　语义信息与审美信息/10
　1.3　艺术家与观众/16

第二章　艺术美与生活美/28
　2.1　什么是生活美？/29
　2.2　什么是艺术美？/34
　2.3　不同时代中的艺术美/42
　2.4　如何看待丑陋的艺术？/49

第三章　艺术的基本性质/59
　3.1　技术在艺术中的位置/60
　3.2　不同时期的技术手段/63
　3.3　传统技艺的特征/73
　3.4　艺术的其他特质/84
　3.5　为人生还是为艺术？/88

第四章　艺术的创作模式/99
　4.1　艺术创作的动机/100
　4.2　艺术创作的六种模式/102

第五章　视觉艺术的种类/128
　5.1　艺术的题材类型/129
　5.2　艺术的媒介类型/147

第六章　艺术的形式元素/178
　　6.1　线条、形状、色彩/179
　　6.2　影调、体量感、空间、肌理/206

第七章　构成原理与风格趣味/230
　　7.1　构成原理/231
　　7.2　风格与趣味/249

第八章　中国传统艺术的文化特征/275
　　8.1　中国传统艺术的三种类型/276
　　8.2　中国传统艺术的主要功用/287

第九章　西方后现代艺术的特征/299
　　9.1　不分雅俗/301
　　9.2　混搭与跨界/305
　　9.3　走出博物馆和美术馆/308
　　9.4　艺术家没那么重要/314
　　9.5　不是原创也可以/318

后记/323

第一章 艺术中的两种信息

本章概览

主要问题	学习内容
艺术中包含哪两种信息?	认识语义信息与审美信息
直观感知艺术为什么重要?	了解感官反应在艺术中的作用
艺术交流的基本渠道是什么?	了解艺术家与观众之间的交流关系
感知艺术的能力如何提高?	认识艺术实践(时间和频率)的重要性
怎样面对不同类型的艺术?	了解直觉作用和扩大学习范围的重要性

 本书中"艺术"一词局限于视觉艺术——造型艺术、影视艺术和建筑艺术①,它们与我们的生活有密切的关系。今天的时代也被称为"视觉文化时代"或"读图时代",我们也已经被电子图像和景观社会所包围。随着电子产品尤其是社交媒介的广泛使用,我们每天可以随时随地发送和接收声音、视频和文本信息。公司和政府都认识到广告图像的力量,世界各地的艺术博物馆正在把它们的大部分藏品放在网上展出。我们看到的高清影视作品是用以前无法想象的廉价设备制作的,我们的手机屏幕上少不了自拍、个人

 ① 视觉艺术(visual arts)主要包括美术(绘画和雕塑)、影视和建筑等艺术形式,表演艺术和纺织艺术也与视觉艺术有相当的联系。视觉艺术还包括实用艺术,如工业设计、平面设计、时装设计、室内设计和装饰艺术。而海报、地图、地球仪、海图、技术图纸、图表、模型、书籍、杂志、报纸、数据库、电子信息服务、电子出版物或类似出版物,通常不被认为是视觉艺术作品。美国版权法对"视觉艺术"有严格的定义,要求素描、油画、版画、雕塑和展览用摄影图片,有作者签名和编号的副本数量不能超过200份。

视频和各式各样的表情包。这样的生存方式和技术与古代社会很是不同,但艺术发展的基本动力并没有因此改变。图 1 为法国画家威廉-阿道夫·布格罗①所作,并非举世闻名,但包含一个重要意义,因此成为本书首

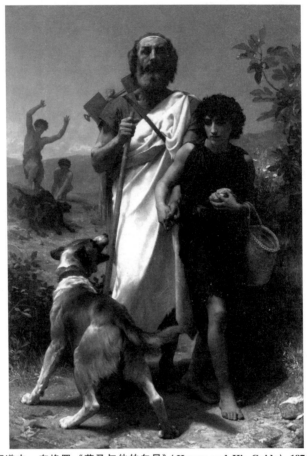

图1 威廉-阿道夫·布格罗:《荷马与他的向导》(Homer and His Guide),1874 年,布面油画 208.9 cm×142.8 cm,美国密尔沃基艺术博物馆藏。此画根据法国诗人安德烈·舍尼尔的一首诗而作,描绘希腊著名盲诗人荷马由牧羊青年引导旅行的情景:一个形象俊美的牧羊男孩,领着荷马小心翼翼向前走,但前边有一只狗在对他们狂吠,身后远处还有看上去像是未开化的野蛮人在冲他们叫喊。但荷马似乎不为所动,他的手和青年的手交织在一起,刚毅的脸上似乎没有表情。画中的年轻人似乎承担起保护荷马的责任,成为文明得以延续的象征。

① 威廉-阿道夫·布格罗(William-Adolphe Bouguereau,1825—1905)是法国学院派画家,善于对古典题材进行现代诠释,以描绘女人体和儿童著称。他一生中共完成822 幅作品,但很多至今下落不明。

幅插图:在文明与野蛮的冲突中,青年可以成为文明的传承者,能护佑人类文明在不断受到威胁的荒野中继续前行。艺术不仅能化荒蛮为文明,也能追随时代变化而日益更新,所以今天的艺术与昨天的艺术很不相同。是艺术的本质发生改变了吗?① 我们还能从艺术中得到审美享受吗?作为观众的我们可以做什么?后面的讨论将对这些问题给出回答。

1.1 感知艺术

"感知",包括"感觉"和"知觉"。感觉,是人的感官反应,如听到、看到、嗅到、触碰到等,也包括其他体验,如"温暖的感觉"或"麻木的感觉"②;

① 本书没有专设章节就艺术的定义进行陈述或讨论,这是因为从古至今,对艺术的定义一直处在争论当中,艺术能否被定义也是一个有争议的问题,对艺术进行定义是否有意义也一直存在争议。而且这些理论层面上的概念辨析和讨论,对于艺术实践(创作和欣赏)能力的提高没有很大意义。所以本书不在正文中讨论艺术定义问题,只在这里略加说明,本书所使用的"艺术"概念基于下列事实:
(1) 实体具有远远超过大多数日常用品的审美属性,这种属性是创作者有意制造的;
(2) 最早出现在数万年前,并存在于几乎所有已知的人类文化中;
(3) 有时有非审美目标——宗教仪式或社会宣传功能,有时只有审美目标;
(4) 其传播和消费过程至关重要,由此产生很大的政治、道德和文化塑造力;
(5) 其基本形态永远处于变化之中,这包括创造性实验、新的流派、艺术形式和风格、品位和感知标准、审美属性、审美经验及对艺术本质的认识的变化;
(6) 能被某种非实用性的文化机构接纳,有高度美感和完全没有美感的实物,都能被此类机构认定是艺术品。
② 感觉和知觉是人对外界刺激信号的反应过程。如看到一棵树,就是眼睛里的晶状体将光子聚焦到视网膜上,视网膜中的光敏细胞通过向大脑发送神经脉冲做出反应,这样头脑中就会出现一个树的图像。但这只是感官上对树的图像信息产生反应,而仅靠视网膜接收图像信息,我们是不能对事物有所认识的。能让我们对事物有所认知而不只是视网膜反应的,是心理知觉活动或大脑思维活动。这种心理活动或思维活动的基础,是我们在看到树之前已经预先在大脑中储存了"树"的图像概念,这样当我们的视网膜捕捉到树的形象时,会立刻与我们大脑中的树的概念相匹配,我们就知道眼前看到的是一棵树。从概念上认识一棵树要比仅仅是感官反应所需要的信息更多,它要建立在生活经验和知识积累之上,并非仅仅是生理反应。只有在这种认知条件下,我们才能毫不犹豫地确信眼前看到的是一棵树,树是一种植物,会随时间生长和季节变化而改变外观;树有根系,能利用树叶进行光合作用;树还能作为木材使用,等等。这是人类感知视觉信息的三段式:感觉→知觉→认识。这个三段式中的后两段——对树的知觉和认识,与我们的记忆和学识有关,还会受到外部社会条件和心理基础条件的影响。人的"感觉"也未必完全来自对外部物质世界的反应,也可能与一个人的意识状态有关:人在不同意识状态下对外界刺激物所产生的感觉不会完全相同,如面对食物,饥饿状态下的反应会格外敏锐,吃饱后就会迟钝很多。"感觉"还会与接受者的某种过去经历或其他因素有联系,如有些人购买美容产品会自我感觉良好,可能是因为这种产品曾经使她得到过好的外部评价。

知觉，是在感官基础上对信息的挑选、组织和理解的心理活动[1]。只有经过知觉反应，信息接收者才可能将原始信息转化为有意义的信息，如意识到突然出现的火是危险的信号，或在电影散场的人群中辨认出自己等待的人等。这说明，感知的结果与预先储存在大脑中的记忆、知识、情感、期望等因素有关，是人的视觉功能与生活经验相结合的产物[2]。鲁本斯[3]作品中的细嫩皮肤（图2），凡·高[4]作品中的耀眼金黄（图3），都是看到即知道，看不到，千言万语也说不清。想体验艺术的好处，不能仅靠读书而是必须参与艺术实践[5]。视觉艺术是用眼睛看的艺术，有着托马斯·阿奎那[6]所说"仅仅通过被感知而愉悦"的性质[7]。

[1] 感觉神经系统是神经系统的一部分，负责处理感觉信息，由感觉神经元（包括感觉受体细胞）、神经通路和大脑中参与感知的部分组成。公认的感觉系统包括视觉、听觉、触觉、味觉、嗅觉和平衡。这个能处理外界信息的系统依赖不同的接受器官和细胞工作，如眼睛能看到世界，就是因为其杆状细胞或锥状细胞能对外来光线做出反应。所以人的感觉系统是一种从物质世界到精神世界的传感器，它负责对接收到的信息进行解释，以理解这些信息的意义并由此使我们对周围世界有所感知。

[2] 莫里斯·梅洛·庞蒂（Maurice Merleau-Ponty，1908—1961）论证过感知在理解世界和参与世界中所起的基础性作用。他强调身体是认识世界的主要依据，认为身体和它所感知的事物不能彼此分离，纠正了长期以来将意识视为知识来源的哲学传统。他认为"知觉"并非是一种孤立的、外部刺激的结果，而是知觉者所经历的内在状态的总和，在感知活动中包含着不确定的现实生活背景，我们感知到的是与我们的生活和身体有关的价值和理解。

[3] 彼得·保罗·鲁本斯（Peter Paul Rubens，1577—1640）是佛兰德艺术家和外交官，是巴洛克时代最有影响力的多产艺术家。他在安特卫普经营一家大型工作室，创作大量以神话和寓言为主题的祭坛画、肖像画、风景画和历史画，深受欧洲贵族和艺术收藏家欢迎。他在作品中强调运动、色彩和感官性，还是欧洲最后一位使用木板作为绘画介质的主要艺术家之一。

[4] 文森特·凡·高（Vincent van Gogh，1853—1890）是荷兰后印象派画家。他在10年时间里大约创作了2100件艺术品，其中包括860幅油画，其中大部分创作于他生命的最后两年。他的大胆色彩和有强烈表现力的笔触，奠定了现代艺术的基础。但他在商业上完全失败，经历多年的精神疾病、抑郁和贫穷的折磨之后，他在37岁时选择自杀。当时的人认为他是个疯子和失败者，但他死后声名鹊起，他的艺术遗产保存在阿姆斯特丹以他的名字命名的博物馆中。

[5] 本书中使用的"艺术实践"概念，不只局限于艺术创作，而是包括艺术欣赏和艺术创作两项内容。因为前者是审美眼光的训练，后者是手眼协调的训练，二者都要调动某种身体机能才能有效。很多人会将艺术欣赏片面理解为学习和掌握某种艺术知识，很多艺术教育机构将艺术欣赏课程划归艺术理论课程，都是对艺术欣赏中的视觉机能训练意义缺乏认识所致。

[6] 托马斯·阿奎那（Thomas Aquinas，1225—1274）是意大利中世纪的经院哲学家、神学家和法学家。

[7] Christopher Scott Sevier. Aquinas on Beauty［M］. Lexington Books, Lanham, MD, 2015: 226.

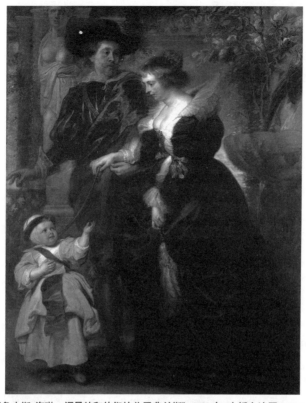

图2　鲁本斯:《鲁本斯、海琳·福曼特和他们的儿子弗兰斯》,1639 年,木板上油画,203.8 cm×158.1 cm,纽约大都会艺术博物馆藏。虽然描绘了作者本人、年轻妻子和儿子,但毫无疑问,表现重点是在年龄上小鲁本斯近40岁的年轻女子,尤其是她的闪闪发光的娇嫩皮肤——面颊、胸前和肩部,即画面中最明亮的地方。下方的儿童用手指向那里,上方的鲁本斯也低头朝向那里,还将自己饱经风霜的手与珠圆玉润的年轻女人的手放在一起,似乎显示出他们身体上的差异,但更强调了他们之间的情爱联系。因此,这幅看似全家福的作品实际上是为颂扬画中女子的身体美而作,这几乎是纯粹的感官体验的反映。

艺术的美感,取决于我们实际上看到了什么[①]。真正喜爱艺术或对艺术抱有好奇心的人,会以积极主动的方式去接触艺术,如看博物馆、听音乐

① 林风眠认为:"物象为我所得,有两种形式:一为知得,一为感得。物象对我之第一刺激,固无一不由感官者,迨其一经感知而进入认识时,此知得与感得之形式乃立。……艺术之价值,不是由知得得到的,乃是由感得得到的。"(朱朴选编. 林风眠论艺 [C]. 上海:上海书画出版社,2010:95)范梦认为:"美感是一个人的生理感觉,必须是与外物相碰而直接发生的。味觉的酸甜苦辣感,听觉的悦耳感和刺激感,视觉的优美感与丑陋感等,都必须是个人的直接感受而不能是别人告诉你的。"(范梦. 艺术美学[M]. 北京:中国青年出版社,2011:37)

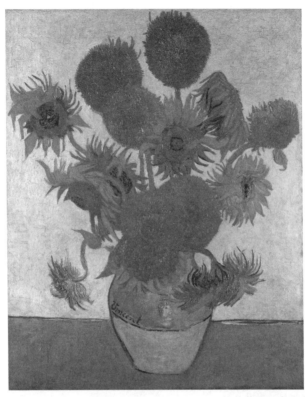

图3 凡·高:《向日葵》,1888 年,布面油画,92.1 cm×73 cm,伦敦英国国家美术馆藏。此画是凡·高众多的向日葵作品之一,满幅金黄色产生耀眼的光感,也有浓厚的平面装饰效果。他绘制向日葵是为了欢迎高更①到他在阿尔的住地来,也有向即将来访的同行展示自己独特技术的意思。他在给弟弟的信中说"为了能和高更一起住在自己的画室里,我想给画室做个装饰,除了大幅向日葵没有其他画可用"。他为此大约忙了有两年时间,描绘出向日葵各个阶段的生命状态——从盛开到凋谢,因为有激情和明亮的色彩而被认为有创新。

会和看电影,但真正能决定这种感知结果的,除了人皆具有的感官反应能力外,还有心理条件和知识准备,不同心理和知识条件会赋予艺术以不同的意义。这种意义会随着时间推移而改变——大多数艺术只能流行一时,少数

① 保罗·高更(Paul Gauguin,1848—1903)是法国后印象主义画家。他曾在巴黎做股票经纪行的职员,1887年短暂去往巴拿马和马提尼克岛,1891年后去往塔希提岛,后因病返回巴黎;1895年再次去塔希提岛并定居在那里,描绘那个地区的人物和风景,完成他职业生涯中最后一批作品。他在1886年接触到非洲和亚洲的艺术,尤其受到日本浮世绘版画和纳比派画家皮埃尔·博纳尔画风的影响,其绘画风格改变,被评论为"景泰蓝风格"。高更生前不为人所知,但死后作品很快就开始流行。

艺术会成为经典被社会长期接受。举两个例子。(1)塞尚①在很长时间里不被接受——被艺术沙龙拒绝,遭到批评家们的批评,这是因为他的简化形式和看上去有些笨拙的手法(图4),不符合人们在传统艺术长期熏陶下养成的观赏习惯。只有等到艺术家们普遍摆脱追求光滑表面和优雅趣味的习惯时,他才能成为"现代艺术之父"。(2)德国在20世纪30—40年代纳粹统治期间打击现代艺术②,现代艺术品从公立博物馆中被移除,作者也受到处罚——开除教职、禁止创作、展出和售出作品,还以"堕落艺术"为名在慕尼黑举办了一场旨在嘲笑现代艺术的展览③(图5)。在例(1)中,是传统教养(古典艺术长期熏染)阻碍大多数人无法感知新艺术的好处;在例(2)中,是现实政治(强大的国家宣传机器)阻碍大多数人正确判断艺术价值。由此可知,感知艺术既是视觉和心理学问题,也是社会学问题。由于成人世界中很难存在儿童式的眼光,我们所见所闻都无法脱离外部环境,因此我们对

① 保罗·塞尚(Paul Cezanne,1839—1906)是法国后印象派画家,其作品在19世纪末的印象派和20世纪初的立体派之间架起了一座桥梁,为20世纪的现代艺术世界奠定了基础。塞尚使用重复排列和清晰可辨的笔触作画,以平面方式组织新的空间结构和色彩,是以研究态度从事艺术创作的典型。塞尚认为在艺术中可以将眼前看到的自然景物,还原为圆柱体、圆锥体、圆球体等几何形式。他自己的创作也是这样做的,对后来的现代艺术尤其是立体派艺术产生了直接影响。这样的画法看上去较为生硬、笨拙和迟滞,与古典主义绘画的顺畅、流利和挥洒自如相对立。塞尚终其一生几乎没有得到社会认可,但他的艺术启发了无数后来者。马蒂斯称他为"我们所有人的父亲";克莱因(Yves Klein)称他是"现代艺术之父";毕加索说他"是我们中唯一的大师"。塞尚在世时其作品几乎没有价值,但在2011年,他的《玩牌者》系列中的一幅作品卖出2.74亿美元。

② 现代艺术(modern art)也被称为现代主义艺术(modernism art),是艺术史中的一个阶段,前驱是19世纪晚期古斯塔夫·库尔贝(1819—1877)的现实主义,高峰是20世纪60年代的美国抽象表现主义艺术,最具代表性的艺术家是毕加索(1881—1973)。包含许多不同风格,如立体派、野兽派、表现派等。有一些基本原则,如拒绝传统形式(如以写实手法描绘情节性主题);对形式(形状、色彩和线条)进行创新实验并趋向于抽象;强调材料、技术和工艺过程。现代艺术还受到各种社会和政治议题的驱动,通常与人类生活理想及进步信念联系在一起。到20世纪60年代,现代主义已经成为世界艺术主流,但在非常有影响力的美国艺术评论家克莱伯格·格林伯格提出狭义的现代绘画理论之后,出现了反对现代艺术的艺术思潮,后现代艺术时期到来了。

③ 堕落艺术(degenerate art)是希特勒领导下的纳粹政权对其不赞成的艺术的称呼。纳粹政权认为所有现代艺术都是"堕落的",表现主义尤其严重。纳粹政权在1937年从德国博物馆里清除现代艺术作品15550件,将其中部分作品(650件)在慕尼黑举行了名为"堕落艺术"的展览,以鼓励公众嘲笑这些作品。纳粹政权同时举办一场以传统绘画和雕塑形式出现的纳粹官方艺术展览,主题是纳粹党和希特勒对德国生活美德的看法:孩子、家庭、教堂。1939年,一些"堕落艺术"作品在瑞士的拍卖会上售出,更多的则通过私人交易商处理掉。其中有大约5000件作品在柏林被秘密焚烧。

艺术的感知也必是个人直觉与社会存在的综合反应①。但无论如何,通过感官接受艺术信息永远是我们认识艺术的第一步。对渴望了解和享受艺术之美好的人来说,以文字定义的艺术并不重要②,那至多能算上你与艺术结缘过程中遇到的媒婆,即便言语动人也不值得完全信赖,因为一切真爱都只能来自亲身接触——直面艺术、拥抱艺术,用真心去感受它,用真情与它交流。看画,听音乐,看电影,都是真正的与艺术谈恋爱的行为,由此我们才能迎来面对艺术而怦然心动的美好时刻。

① 蒂埃里·德·迪弗(Thierry de Duve)认为:"在艺术方面同在爱情方面一样,你的感觉确实受到以往经历的规定,受到你的家族背景的引导,受到你的阶级归属、教育,甚至遗传的制约,你的爱确实会被限制在社会归属和客观上提供给你的文化机遇的范围内,但这并不妨碍你去爱。"(〔法〕蒂埃里·德·迪弗. 艺之名——为了一种现代性的考古学[M]. 秦海鹰译,长沙:湖南美术出版社,2001:33)何怀硕认为:"绘画符号是主观的、个人的创造,其价值就在于个人创造的特殊性,以强化感受,以显示画家个人感受之独特性,诱导欣赏者进入其感受之境界。所以我们认为这个特性非知识的,而是审美的。知识本身是非人格的,审美本身是人格的。文字符号是知解的,是知识的材料;绘画符号是感受的,是审美的元素。"(何怀硕. 苦涩的美感[M]. 天津:百花文艺出版社,2005:5)

② 对艺术性质的定义有很多种,较常见的有下列四种:(1) 艺术是模仿:这是从古希腊开始的对艺术的定义,到文艺复兴时期又被重新确认。但20世纪的艺术家成功创作出不对任何事物进行模仿的抽象艺术,使这种定义不再适用。(2) 艺术是交流:俄罗斯作家列夫·托尔斯泰提出艺术是感情交流活动。但按照这个理论,证明艺术的感情已经成功地传达到另一个人比较困难,而一件艺术作品如果没有给人看过,也很难证明它是艺术品——这又不符合艺术史中的一些事实。(3) 艺术是有意味的形式:这是20世纪艺术评论家克莱夫·贝尔提出的艺术定义,他说的有意味的形式是指艺术能给我们带来审美愉悦。但审美愉悦是很难衡量的,它存在于观赏者身上而不在于物体本身。所以虽然此说能提升我们对艺术的认知,使艺术不再需要严格的表现形式,但这个定义仍然不能说清什么是艺术。(4) 艺术是一种制度:是今天国际上比较流行的艺术定义之一,是由美国哲学家乔治·迪基和阿瑟·丹托在20世纪60年代初次提出的,认为某种事物是艺术或不是艺术,是由那些能决定艺术是什么的社会力量决定的,即由一种艺术制度决定。而艺术世界本身就是一个"复杂的角力场",只有胜出者才是艺术。这个定义不能帮助我们认识艺术本身是什么,因为它与艺术本身无关,但却是最符合艺术界实际情况的定义。英国社会学家亚历山大根据艺术形式中存在的共同特征,对"艺术"概念给出界定:(1) 产品的存在,这个产品是可以看见、听见或触碰的;(2) 能公开传播,在公众或私人场所能被人看见、听见、触摸或体验;(3) 是为了享受而进行的体验,这包含了多种形式,但基本上是为了对人有益;(4) 由物理的或社会的语境界定,不同的社会群体看待同一件作品时,对于它是不是艺术,可能会有不同的看法。(〔英〕维多利亚·D. 亚历山大. 艺术社会学[M]. 章浩,沈杨译. 南京:江苏美术出版社,2013:4)

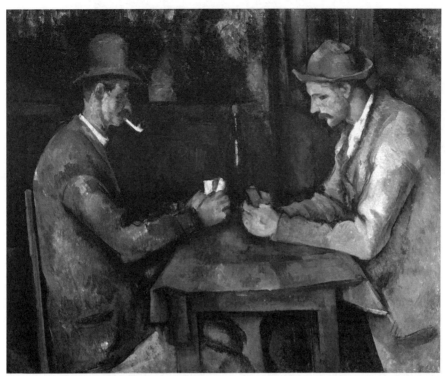

图4　塞尚:《玩牌者》(The Card Players),1894—1895年,布面油画,47.5 cm×57 cm,巴黎奥赛博物馆藏。塞尚画过五幅《玩牌者》,尺寸及背景各有不同,这幅被认为是"最不朽和最精致的"。这些画作的模特是当地农场工人——在附近塞尚家族的庄园中工作,每一幅都表现出安静专注的氛围:打牌者低头看牌而不是看着对方,被评论家描述为"人类静物",或推测这些人对游戏的强烈专注反映了画家对艺术的专注。画中有一个酒瓶放在桌子中间,据说代表着两名参与者之间的分界线,也是画作"对称平衡"的中心。这些作品因为缺乏戏剧性叙事和心理表达,不能被当时的社会所认同。但到2011年时其中一幅以2.5亿美元卖给卡塔尔王室,后来又以更高价格转卖给一个亿万富翁的儿子,创下了艺术品拍卖价格历史新高(到2017年被超越)①

① 美国的《名利场》(Vanity Fair)杂志在2012年2月3日报道:"卡塔尔以超过2.5亿美元的价格收购塞尚的《玩牌者》,这是一件艺术品的最高价格,后来被认为在佛罗里达棕榈滩卖给了戴维斯家族。"

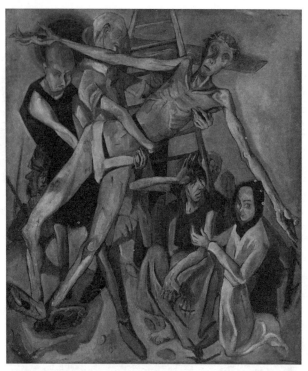

图 5 马克斯·贝克曼:《下十字架》(Descent from the Cross),1917 年,布面油画,151.2 cm×128.9 cm,纽约现代艺术博物馆藏。在一场看似无休止的斗争中,以多重视角聚焦于耶稣巨大的尸体——反映出十字架形状,他瘦骨嶙峋的手臂伸展在画面上,苍白的肉体上布满淤青和溃疡,凝固的血液聚集在伤口周围。作者马克斯·贝克曼①在纳粹统治期间(1933 年)被法兰克福大学开除了教授职务,他的 10 幅画作(包括这幅)在"堕落艺术展"上展出,他的 670 多件艺术品被宣布为"堕落"而从德国博物馆下架。

1.2 语义信息与审美信息

我们眼前的任何事物,都会包含某种信息,因此看图与看书一样,是一种试图获取存在于视觉对象中某种潜在信息的行为。艺术作品通常包含两种信息:(1) 通过形式表达的题材、主题、思想、情感等内容,被称为**语义信**

① 马克斯·贝克曼(Max Beckmann,1884—1950)是德国油画家、素描画家、版画家、雕刻家和作家。其作品中充满了恐怖意象和扭曲形式,能结合残酷的现实主义和社会批评,通常被归类为表现主义艺术家,但他拒绝接受这一术语和表现主义运动。他在 20 世纪 20 年代参与新客观派活动,这是一个反对表现主义内向情绪的运动。

息。(2) 物质形式本身的视觉美感,被称为**审美信息**①。**语义信息**是对于创作者和观赏者都有相同含义的信息,也就是发出信息的人和接收信息的人,能在相同理解力的基础上对信息内容有一致的看法,而且这种看法可以通过不同形式加以表现而不损失其意义。如毕加索②《亚威农少女》(图6)画的是裸女,"裸女"就是这幅画的语义信息之一。但审美信息没这么简单,因为审美活动不是为获得概念或理性的认识,而是要获得无法脱离表面现象的美感信息,这种信息与传递信息的物质载体及接受信息的感觉器官是连在一起的,其中任何一个条件有变化,美感信息就会改变。如《亚威农少女》的作者换成安格尔③,或者画风改为《土耳其浴室》(图7),其审美信息必然不同。

如求简便,可以把语义信息理解为与固有概念相联系的较稳定信息④,把审美信息理解为与直观形式相联系的易变化信息,大部分艺术品会同时兼具这两种信息。但也有艺术作品只有审美信息没有语义信息,如无标题

① 这里使用的语义信息(semantic information)和审美信息(aesthetic information)是信息论美学中的通用概念。信息论美学是西方学者为建立理性、客观的美学理论而创立的一种科学研究方法,主要特征是使用信息统计方法研究美学问题,在20世纪50年代先后出现在法国和德国,后来传播到许多国家。代表人物有法国的亚布拉罕·莫尔斯和德国的马克斯·本泽等。其主要内容包括:(1) 一切美的现象都是一种信息。艺术家是信息发送者,创作素材和创作过程是信源和编码,观众、听众或读者是信息接收终端,他们的感受系统是传递通道,欣赏过程是解码。(2) 在一般信息论的语法信息(物质属性)和语义信息(内容与含义)之外,还存在第三种信息——审美信息。(3) 艺术信息量等于"独创性",与观赏中的"可理解性"成反比:独创性越高,信息量越大,可理解性越小,也就越不容易被接受。所以艺术品不能完全是独创的,因为那就意味着不可理解,但也不能完全没有独创,因为那样对接受者来说就毫无新鲜感。(4) 用计算机方法寻找独创性与可理解性相统一的最佳值——先把美分解为一系列能在计算机指令中加以辨识与计算的基本符号,再通过计算机对众多读者进行审美接受的测定,最后找到作品新颖度与可理解性之间的最优比例。信息论美学为美学研究开辟了新的方向,其研究结果既适用于艺术观赏,也适用于艺术创作。

② 巴勃罗·毕加索(Pablo Picasso,1881—1973)是西班牙油画家、雕塑家、版画家、雕刻家、陶艺家和戏剧设计师,现代主义艺术大师,以创建立体派、发明构成雕塑、发明拼贴画和探索多种艺术风格而闻名。最著名的作品有《亚威农少女》(1907) 和《格尔尼卡》(1937),前者是立体派艺术的开山之作,后者是对德国和意大利空军轰炸西班牙小镇格尔尼卡的抗议。他的艺术生涯漫长,作品数量众多,年轻时已获得世界声誉并因此非常富有,是20世纪全球艺术领域的著名人物之一。

③ 让-奥古斯特-多米尼克·安格尔(Jean-Auguste-Dominique Ingres,1780—1867)是19世纪法国新古典主义绘画的主要倡导者,以其冷静、细致的画风与当时强调情感和色彩的浪漫主义绘画相对立,致力于复杂的历史画创作,但其最高成就体现在肖像画和裸体绘画中。

④ 作品主题、题材、素材、媒介材料、背景知识等都在语义信息范围里,这些内容常常较为固定:有些主题能延续数千年,如对一般社会伦理的表达;很多题材可以长期使用,如风景、静物、裸体等;有些背景知识也是有明确说法的,如一般科学知识或历史知识。

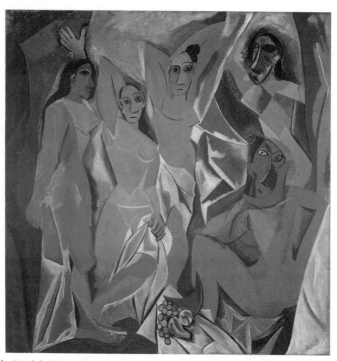

图6　毕加索:《亚威农少女》(The Young Ladies of Avignon),1907年,布面油画,243.9 cm×233.7 cm,纽约现代艺术博物馆藏。描绘五个裸体女人,每个人都以一种有棱角和有刺扎感的方式出现:最左边人物有埃及或南亚的特征,旁边两人有毕加索家乡西班牙伊比利亚人的特征,右边的两个人有非洲面具特征。此作品被认为"描绘了女人演变史,从未开化时期的女人,到带有野兽派印记的女人,再到他在粉红色时期画的那种吸引眼球的女人。……毕加索需要这三种女性之间的不一惯性去再现三个心理层,或者女性身体演变的三个阶段"。① 这些形象"释放出一种完全原创的艺术风格,这种风格令人信服,甚至野蛮"。② 但也因其怪异引起愤怒和分歧,连画家的朋友马蒂斯也认为这是一个拙劣的尝试。乔治·布拉克最初也不喜欢这幅画,但他可能比任何人都更仔细地研究了这幅画,导致他在后来与毕加索合作创立了立体主义③。

音乐和抽象画,但这不妨碍它们是艺术,甚至还可能是伟大的艺术。这说明对艺术来说,审美信息是根本的,艺术不能没有审美信息,审美信息与作品同体,但语义信息可能外在于作品。中国文人画家在画面上题字,能起到增加作品语义信息的作用,去掉这些文字,绘画依然存在,如果去掉图像只留下文字,那就不是绘画而是书法了。可见审美信息和语义信息并非等值,

① [美]阿瑟·丹托. 何谓艺术[M]. 夏开丰译, 樊林校. 北京: 商务印书馆, 2018: 5—6.
② Sam Hunter, John Jacobus. Modern Art [M]. Prentice-Hall, 1977: 135—136.
③ John Golding. Visions of the Modern [M]. University of California Press, 1994: 56—57.

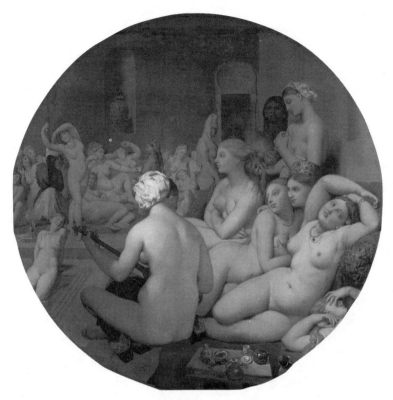

图7 安格尔:《土耳其浴室》(The Turkish Bath),1852—1859 年,板上布面油画,108 cm×110 cm,巴黎卢浮宫博物馆藏。描绘后宫浴室中一群裸女——使人联想到与神话有关的近东宫廷传说。从淡白色到粉色、象牙色、浅灰色和各种棕色,这幅画以其微妙的色彩闻名。人物造型也柔若无骨,通过明显的变形和扭曲组成一种非常和谐的圆形。但作者安格尔从未去过非洲或中东,他的东方主题作品可能只是大胆描绘女性裸体的借口。

审美信息是决定艺术是否存在的本质信息。齐白石[①]的荷花热情美好,朱耷[②]的荷花孤寂冷清(图8),其差别显然不在文字(语义)而在图画(审美)。我们还应注意到,人的感知器官在接受信息时具有单向选择性,就像我们在

① 齐白石(1864—1957)是20世纪中国伟大的画家,以生动活泼的水墨画闻名于世。他出生于湖南湘潭一个农民家庭,青少年做木匠时自学画画,后拜师学艺,中年后外出游历名山大川,1917年后定居北京。他的绘画题材包罗万象,有动物、风景、人物、玩具、蔬菜等,其艺术理论是"作画妙在似与不似之间,太似为媚俗,不似为欺世"。晚年作品多以虾、老鼠或鸟为题材。1953年被选为中国美术家协会主席。

② 朱耷(1626—1705),号八大山人,江西南昌人,明末清初画家。他出身明朝宗室,是明末清初画坛"四僧"之一,其山水和花鸟画有强烈个性风格,画面结构奇特,笔墨简练,对后世很多画家产生了很大影响。

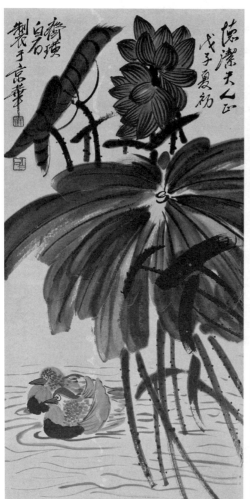 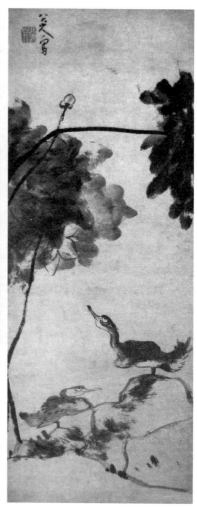

图8 左图:齐白石:《荷花鸳鸯图》,1948年,纸本设色,133.3 cm×68 cm,收藏地不详。右图:朱耷:《荷石水禽图》,17世纪后期,纸本水墨,114.4 cm×38.5 cm,辽宁旅顺博物馆藏。齐白石笔下的荷花迎风怒放,姿态伸张,两只鸳鸯并排水中,友好亲密。朱耷笔下的荷花稀疏冷清,枝叶凋零,两只立在怪石上的水鸭子白眼望天,毫无友好姿态。两幅画的语义信息差不多,甚至构图都有些近似,但所创造的审美信息是如此不同。这可能与时代背景和作者身份差异有关:朱耷是明宗室后裔,入清后为避祸曾出家为僧,后来以卖画为生;齐白石是乡村木工出身,有民间艺术基础,经刻苦努力获得艺术成功,在国内外都很受欢迎。

听收音机时每次只能选择一个频道一样,语义信息和审美信息之间存在相互排斥现象——关注到语义信息,就会忽略审美信息,反之亦然。19世纪末以来的艺术创作有一种普遍现象,是有些艺术家,尤其是技艺高超的艺术大师,会选择语义信息简单的事物为表现对象。这样能引导观赏者不去关注作品内容,而将注意力集中于对外观形式的感知上来,这样更有利于突出个人艺术创造力。也有些艺术家,尤其是技艺相对平庸的艺术家,会热衷于选择语义信息复杂的事物作为描绘对象,比如那些重大的历史、政治、军事题材或政治首脑、国家领袖、历史名人及现实中的英雄豪杰等,这样可借助复杂语义信息的影响力,将观众的注意力集中到题材和内容方面去,有助于遮蔽个人在审美创造上的某种不足。当然并非一切表现复杂语义信息的艺术家都是如此,也有些技艺高超的艺术家会处理任何题材和主题而不失艺术水准,如《西斯廷天顶画》(图9)和《格尔尼卡》(图10)。

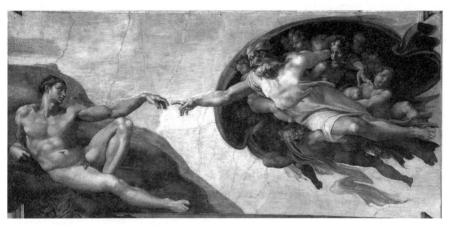

图9 米开朗琪罗:《创造亚当》(Creation of Adam),1512年,壁画,280 cm×570 cm,梵蒂冈城西斯廷教堂。描绘上帝赋予亚当生命的《圣经》故事,是梵蒂冈西斯廷教堂天顶画中的第四幅。画中上帝被描绘成一个白胡子年长者,而左下方的亚当是完全裸体的。上帝伸出右臂,通过自己的手指将生命热力传给亚当,亚当左臂伸出来接受的姿势与上帝的姿态相仿,暗示人是按照神的样式被创造出来的。米开朗琪罗①的这幅杰作被无数人模仿和戏仿过。

① 米开朗琪罗(Michelangelo,1475—1564)是意大利文艺复兴盛期雕塑家、画家、建筑师和诗人。他的许多绘画、雕塑和建筑都在世界最著名艺术品之列。他在30岁之前已完成著名雕塑《圣母怜子》(Pieta)和《大卫》(David)。他在罗马西斯廷教堂创作出西方艺术史上最具影响力的天顶壁画《创世纪》(Genesis)和圣坛墙壁画《最后的审判》(The Last Judgment)。他设计的劳伦提安图书馆开创了风格主义建筑的先河,他在74岁时还成为圣彼得大教堂的建筑师。他之后的艺术家们试图模仿他那充满激情和高度个人化的风格,结果导致了风格主义出现,这是文艺复兴盛期之后又一个主要艺术运动。

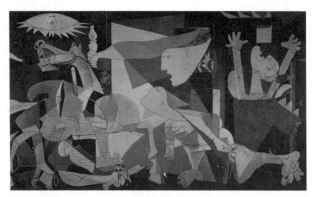

图10　毕加索:《格尔尼卡》(Guernica),1937 年,布面油画,349.3 cm×776.6 cm,西班牙马德里市雷纳·索菲亚博物馆藏。被公认为是历史上最感人和最强有力的反战绘画,是毕加索对纳粹德国和法西斯意大利轰炸西班牙小镇格尔尼卡的暴行的回应。作品以黑白灰三色描绘了因暴力和混乱而遭受苦难的人和动物,主要形象是受伤的马、公牛、尖叫的女人、死去的孩子、破碎的雕像和火焰。该作品在 1937 年巴黎国际博览会的西班牙展馆中展出,后又为西班牙战争救济筹集资金而在世界各地巡展。

1.3　艺术家与观众

从信息传递角度看,艺术家是信息发布方,观众是信息接收方,艺术作品是双方联系的中介物,眼睛是获知信息的唯一途径。从艺术家角度看,最重要的是实现创作意图——赋予作品以某种信息含义,从观众角度看,最重要的是获得某种信息,这只能通过信息中介——艺术作品来感知。作品,相当于创作者给观众写的信,如果这封信写得很清楚,观众也具备理解这封信的认知基础,就很容易完成这样的信息交流——艺术家成为被社会欢迎的人,如钱选①的《梨花图卷》(图 11)。但在大部分情况下,创作者意欲传达的信息与观者接收到的信息,不会完全一致甚至还可能完全不一致,如凡·高的《有一盘洋葱的静物》(图 12)。这两位艺术家和他们的作品,前者在当时即受到欢迎,后者在当时没受到欢迎,都是艺术家与观众交流的结果。艺术交流的成功或失败,与艺术信息的复杂程度和接收条件有关。如双方的基础条件(政治、社会、文化、性别和种族)差别较大,这种交流就会遭遇阻碍。尤其需要注意的,是所谓信息不是以发布方的想法为准,而是以接收方实际收到的为准。也就是说,在艺术交流过程中,作者发布什么不是决定

① 钱选(1239—1301),元代画家,吴兴(今浙江湖州)人,善画青绿山水。

性的,观者能接收到什么是决定性的,因为只有接收到的才是信息①。观众并非小学生,艺术家并非教师爷,艺术作品也不是教科书。一切艺术信息交流都是双向选择才能完满实现的,发布信息与接收信息具有同等的重要性。

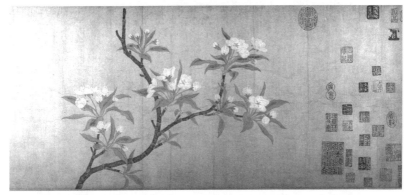

图11　钱选:《梨花图卷》,1280年,纸本设色,31.3 cm×96.2 cm,纽约大都会博物馆藏。画中只有一株梨树,但旁边有题诗:"寂寞栏杆泪满枝,洗妆犹带旧风姿;闭门夜雨空愁思,不似金波欲暗时。"在表达画面之外的意思——时间过得好快,娇嫩的花朵很快就会凋谢,以此唤起对过去美好时光的回忆。这种感叹时光是流行的人生观,很容易在观者中产生共鸣。作者钱选生活在知识分子社会地位急剧下降的13—14世纪,是最早将绘画和诗歌结合起来的中国文人画家之一,在其生活的年代就受到较多追捧,人们认为他的画比职业画家②的作品多了些文化气息,这从此画诞生后至今700年里,已增添了那么多印章和书法也能看得出来③。

①　判断信息交流是否成功,要看发布方(作者)发出的信息是否能全面完整地被接收方(观众)所接收。正如电视节目统计收视率,一定是以观众能看到的节目为准,而不会以电视台的节目单为准,如果观众由于某种原因看不到电视台的节目,那么哪怕电视台设备照常播发节目,这个节目也等于不存在了。所以一切艺术信息都是因为观众的接收才有意义的,引发观众的心理反应才是真实存在的。停留在创作者脑子里的想法或虽然制作完成但不能引起任何人心理反应的艺术品,相当于零信息。

②　中国古代的职业画家往往是以家族形式传承延续的,因此有"世代相传"的绘画技巧以及由此形成的群体风格。为便于大众接受,这种风格通常是写实的,具象的,较易辨识和理解的,内容也多与大众喜爱的吉庆愿望和道德风尚有关。职业画家的创作主题往往比文人画家的创作主题更为宽泛,会按照顾客的要求作画,作品有较明确的实用功能——用于环境美化或节庆礼仪活动。"两汉及其以前'凡百画缋之事,率由画工(匠)所为'。自魏晋至唐,有数量不少的文人从事绘画创作,但民间画工仍在各个历史时期操劳不辍,代代相传,自成体系。"(王伯敏.中国绘画通史[M].北京:三联书店,2018:297)有成就的职业画家也可能成为宫廷画家或文人画家,如唐代的民间画匠吴道子进入宫廷担当官职,明代的漆工仇英进入文人群体成为文人画家。但迄今为止中国绝大部分艺术史著述中对职业画家评价较低,认为他们的作品较为低俗和有商业化倾向,这可能与此类书籍的作者多是文人身份有关。

③　在中国绘画中,作品价值往往取决于作者的身份地位(包括收藏作品的学者和收藏家的地位),这种地位常常用有签名作用的红色印章来表示。作品产生后加盖其上的各种印章和题字,除了表示归属的实用功能外,也在表示对艺术家技能、专业知识、行业和市场地位的尊重和承认。

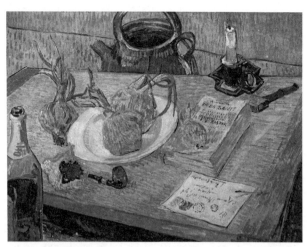

图 12　凡·高:《有一盘洋葱的静物》(Still Life with a Plate of Onions),1889 年,布面油画,49.6 cm×64.4 cm,荷兰格尔德兰省奥特洛村库勒-穆勒博物馆藏。描绘在坚固的木桌上摆放的简单事物:四个洋葱;一本医学自助书;烛台上的蜡烛;烟斗和烟草;他弟弟提奥的来信;一个茶壶;还有一个倒空了的苦艾酒瓶。这幅画中有前所未见的画法,有炽热笔触和明亮色彩,后来被视为表现主义①的特征,凡·高是其先驱。但在发明新艺术的过程中,没有人看好他。这幅画是凡·高在 1889 年 1 月走出医院后,在法国南部阿尔小镇一家咖啡馆旁的家中画的。这个阶段他完成的每幅静物画都有一种很坚定的感觉,他试图通过关注真实视觉对象来平息内心的骚动。从生存角度看,凡·高在短暂而坎坷的职业生涯中没有什么值得庆祝的事情。他在生活中是一个完全的失败者:20 岁时迷恋房东太太的女儿但遭到拒绝;24 岁时想考神学院两次落榜;26 岁时担任传教士却因为"迫害祭司的尊严"而被教会免职;他大约在 26 岁时开始学习绘画,33 岁时一度被安特卫普美术学院录取,但很快与老师发生冲突并因此离开了美术学院;最后在 1890 年 37 岁时用一把手枪结束了自己的生命。凡·高是在人生低谷时开始尝试绘画的,由于生命短暂,没有给他留下足够的可以长期探索实践的时间。他从学画开始到生命结束,也就 10 年时间。但他却能在这样短暂的实践中,像火山喷发般释放出无穷热能,可惜他在活着的时候几乎一张画也没卖出去。直到他生命中的最后两年,才获得当时前卫艺术界的认可——作品进入巴黎和布鲁塞尔的展览。在他去世之后,他的弟弟提奥②也很快去世。最后是在弟媳的努力下,凡·高与弟弟提奥的通信得以出版。由此,凡·高的坎坷人生故事渐为社会所知,这也是他的作品逐渐风靡全球的原因之一。

①　表现主义(Expressionism)是一种现代主义运动,起源于 20 世纪初北欧的诗歌和绘画,后来发展到广泛的艺术领域,包括建筑、绘画、文学、戏剧、舞蹈、电影和音乐。主要特征是指以变形或抽象手法表达艺术家的主观情感和情绪,是对写实类艺术如自然主义和印象主义的反动。基本形式特征包括:非自然主义的色彩,自由奔放的笔触,丑陋怪异的形象,粗放堆叠的肌理效果;其情绪化和神秘感的气息,可以视为浪漫主义的延伸。虽然"表现主义"一词可以用于任何时代的艺术品,但通常用来指以文森特·凡·高为先驱的 20 世纪的现代艺术主要流派,包括 20 世纪初期出现的德国桥社和青骑士两个艺术团体,50 年代在美国出现的抽象表现主义,70 年代末期在意大利、德国、美国出现的新表现主义等,以及爱德华·蒙克、埃贡·席勒、奥斯卡·科柯施卡、弗朗西斯·培根、格奥尔格·巴塞利茨、安塞姆·基弗等众多艺术家。

②　提奥多鲁斯·凡·高(Theodorus van Gogh,1857—1891)是荷兰艺术商人,是文森特·凡·高的弟弟,他对凡·高的经济和情感支持为后者取得重大艺术成就提供了基本保障。但提奥在 33 岁时去世,凡·高也在此前 6 个月去世。后来随着凡·高名声渐起,提奥对他哥哥的支持和影响也被世人所知,但这掩盖了他作为一个艺术交易商的重大艺术贡献:向当时的欧洲社会推广了荷兰和法国艺术。

如果艺术家只是一味自我表现,不关心观众对作品的反应,可能会带来交流障碍,但即便不知道艺术家要表达什么也未必一定令人沮丧,因为观者也可能通过曲解或误解的方式去获得信息①。好在大多数观众对艺术感兴趣,只是喜欢作品本身,不会觉得很需要了解作品所可能承载的全部信息。但也有一些时候,了解艺术家或艺术背后的故事,会有助于我们更好地理解作品。如看似随意的《猫头鹰》(图13)曾经惹出政治风波;精细至极的《单身汉的抽屉》(图14)也有个人背景故事。观察艺术交流中可能出现的读图障碍,有三种情况值得注意。

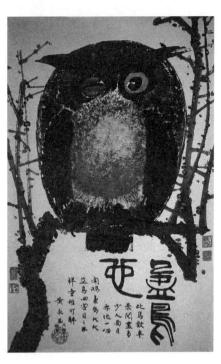

图13 黄永玉:《猫头鹰》,1973年,册页水墨,其他信息不详。当代画家黄永玉在1973年结束"五七干校"数年劳动生活后,被安排与其他几位画家一起为北京饭店新楼绘制装饰画,为此他们要去旅行写生搜集素材。启程前,黄永玉在一位画家朋友家中,应邀在册页上随手画了这幅猫头鹰。结果这幅猫头鹰很快成了被当时媒体批判的"黑画",批判的理由是猫头鹰睁一只眼闭一只眼是对"文化大革命和社会主义制度"有不满。(李辉.追寻"黑画事件"始末[J].书城,2008(8):63—74)一个简单的描绘动物的作品能引起一定层面上的政治反应和批判,提醒我们在看似简单的艺术背后,可能有更复杂的社会原因。

① 陈丹青的系列油画《西藏组画》被中国美术界公认为当代美术的里程碑式作品,但陈本人对《西藏组画》评价并不高,他说:"我根本不懂西藏,前一次进藏,我当成是'苏联',后一次进藏,我干脆当成是'法国'了。要是没有去西藏的机会,我不知道我会做出别的什么事情。而当时所有认同西藏组画的人,其实认同的既是西藏,又是假想的欧洲绘画。就是这么简单……作为影响———假如真有影响的话———《西藏组画》是失败的,至少是未完成的……20世纪80年代的所有探索是真挚的,但都很粗浅,急就章,它填补了'文革'后的真空。我的《西藏组画》实在太少了,一共七幅,算什么呢?居然至今还是谈资,我有点惊讶,但不感到自豪。"(张映光采写,陈丹青口述.未完成的《西藏组画》[N].新京报,2004-11-20)。与此相反,国内有老国画家在接受电视采访时自称是"500年来第一人",但国内美术界普遍认为他艺术水平很低。这些都可证明艺术家自我认知与社会接受的巨大差异。

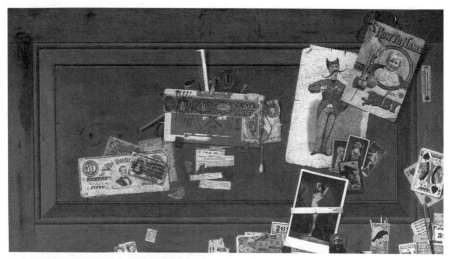

图14 约翰·哈伯勒：《单身汉的抽屉》(Bachelor's Drawer)，1890—1894 年，布面油画，50.8 cm × 91.4 cm，纽约大都会艺术博物馆藏。画面上有各种生活物品，包括照片、纸币、戏票存根、剪报、温度计和梳子，视觉效果极为逼真。画面中间，是几篇报纸文章的局部。其中一篇写道："一位纽黑文艺术家因为在油画中制造了过于完美的美钞，而使自己陷入了麻烦。"对作者约翰·哈伯勒①有了解的观众会知道这句话是真的，因为他在画作中描绘纸币，曾遭到过美国特勒局的警告。因为长期从事过于细致和精密的工作，画家的眼睛累坏了，这幅《单身汉的抽屉》成了这位艺术家最后一幅错视画，这幅作品本身似乎也暗示了他的时代的终结：一本名为《如何给孩子取名》的小册子突出地展示在右上角，部分覆盖住下边的明信片，明信片上是一位衣着考究、留着时髦小胡子的花花公子，明信片下方是一张遮盖着处的裸女照片。它们都指向一张小照片，这张照片似乎被卡在了画框的底部，那是艺术家本人的肖像。这是暗示曾经自由自在的单身汉画家要告别独身转向家庭了吗？作者仿佛通过这种手法邀请观众前来猜谜。

1.3.1 语义信息过于复杂

无论以何种方式发布信息和接收信息，都无法脱离作品——连接艺术家与观众的唯一纽带，观众不能对作品有所感知或艺术家创作意图未能实现，也必然是作品惹的祸。在作品本身造成的信息交流障碍中，语义信息过于复杂，是最常见的原因。如有些历史或宗教题材的作品，如果观者对相关历史事件或宗教故事不熟悉，就会感到看不懂。而艺术作品能表现的社会生活内容和思想内容无比广阔，会超出博学者所能知晓的范围，因此，任何人，因为不了解作品的主题和内容而感到看不懂，都是相当正常的。《阿尔

① 约翰·哈伯勒(John Haberle，1856—1933)是美国画家，他的绘画风格被称为"愚弄眼睛"，即在他的静物画中出现的普通物体常常让观众误以为是实物本身，尤其是在描绘纸质物品和硬币时更有以假乱真的效果。

诺芬尼夫妇像》(图15)就是这样的作品,即便有专家学者对此画详加解释,我们还是会觉得有神秘难解气息。

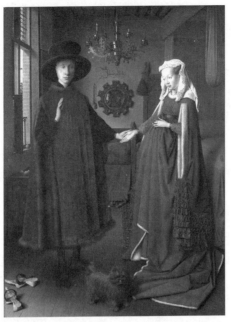

图15 扬·凡·艾克:《阿尔诺芬尼夫妇像》(The Arnolfini Portrait),1434 年,橡木板上油画,82.2 cm×60 cm,伦敦国家美术馆藏。描绘意大利商人阿尔诺芬尼和他的妻子在其住所中携手站立,也被称为"阿尔诺芬尼肖像"和"阿尔诺芬尼婚礼"等,是扬·凡·艾克①的名作,被认为是西方艺术中最具原创性和复杂性的绘画之一。潘诺夫斯基②认为这幅画是一种独特的婚约记录形式③。油画技术上的创造性,也是这幅作品的主要成就之一。但对于一般读者来说,这幅画的内容很不容易完全理解——据说画中包含了 12 种寓意,如地上的拖鞋,代表圣洁,表示婚礼神圣;画中女人头戴白头纱,也表示结婚;一支蜡烛,代表上帝;桌子上的橙子,象征财富和神圣;窗台上的苹果,隐喻原罪的开端;小狗代表忠诚,借此为婚姻祝福;等等。可见如果没有相当的预备知识,想弄懂这幅画会多么困难。

① 扬·凡·艾克(Jan van Eyck,1380—1441)是荷兰早期绘画的革新者之一,是北欧文艺复兴早期艺术的最重要代表。既画世俗题材,也画宗教题材,迄今大约有 20 幅幸存的画作。他对油画技法和颜料媒介发展做出了重要贡献。

② 欧文·潘诺夫斯基(Erwin Panofsky,1892—1968)是德国犹太裔艺术史学家,以图像学三段分析理论奠基后世图像学研究基础,并明确界定出"图像志"与"图像学"的分析应用方法。他的主要研究范围是中世纪与北方文艺复兴艺术,发表多项有关德国文艺复兴大师丢勒的研究。在纳粹统治时期(1933—1945)他因犹太人身份在 1934 年被解除教职,随后移居美国。他的主要图像学研究成果大都是在美国发表的。

③ 潘诺夫斯基对这幅画最有影响的研究成果,是通过历史文献记载、词源学考证以及艺术史背景的知识,认定这是一幅婚礼肖像,画中的人物是商人乔万尼·阿尔诺芬尼和他的妻子,并将这幅作品命名为"阿尔诺芬尼夫妇像"。这一论证和命名已为多数学者所认同。([美]潘诺夫斯基.视觉艺术的含义 [M]. 傅志强译. 沈阳:辽宁人民出版社,1987:40—46)

1.3.2 缺乏语义信息

有些作品会以"无题"或序号为作品命名,表明创作者无意传达明确清晰的语义信息,但这样的作品也仍然有图形样式,多为抽象艺术①——无法在现实中找到对应物的艺术形式。如果缺乏感知这种纯粹视觉形式的能力,对艺术家来说是缺乏必要训练,对观赏者来说也是莫大损失。因为从特定意义上说,艺术家制作没有现实对应物的图形,可能是为了传达更为纯粹的审美信息。但如果我们不能在知觉层面上对抽象艺术有感知,哪怕掌握再多的背景知识,仍然可能完全看不懂。如《埃德温·R. 坎贝尔嵌板》系列作品(图16),如果看上去只是觉得这是一堆乱乎乎的线条和色彩,就说明对没有语义信息的作品还缺乏认识。这也是所有读图障碍中的最大障碍,但解决起来也不难,是增加艺术欣赏实践,自然会逐步提高从形式角度理解艺术的能力。

1.3.3 不符合思维逻辑

观赏者可以辨识艺术品中的具体形象,但却无法看出整个这幅画是什么意思,这通常是因为作者没有按照合逻辑的方式组织这些形象,现当代艺术②就常常使用这种手法——以不符合逻辑的方式将互不相干的形象拼装在一起,就像鲁迅说的"天上掉下一颗头,头上站着一头牛"之类。这种以非逻辑方式拼合具象图形的行为,就像不符合语法的文字组合一样,会让观者莫名其妙③,还可能感觉其高深莫测,不容易理解。可事实上,恰恰是这

① 抽象艺术(abstract art)是一种尽量脱离视觉真实,只利用线条、形状、颜色等视觉基本元素来实现其效果的艺术。"抽象"这个词的意思是把某物从另一物中分离出来或提取出来,可以用于描述那些没有外部视觉形象对应物的艺术品。抽象艺术通常被认为承载着某种精神美德,如秩序、纯洁、朴素和灵性。自20世纪初以来,抽象艺术已经成为现当代艺术中一个主要潮流,包含多种流派和众多艺术家。

② "现当代艺术"一词涵盖现代艺术和当代艺术两个时期的艺术。按照最常用的概念,现代艺术始于19世纪后期,当代艺术始于20世纪60年代。现代艺术的基本特征是使用传统媒介,注重形式构造,轻视社会主题和思想内容,包括表现主义、立体派、超现实主义、抽象表现主义和光效应艺术等众多流派,以巴勃罗·毕加索为主要代表人物;当代艺术的基本特征是废弃传统媒介,使用新媒体技术,重视社会主题和思想内容,包括概念艺术、行为艺术、装置艺术、大地艺术、投影艺术等众多流派,以马塞尔·杜尚(1887—1968)和约瑟夫·博伊斯(1921—1986)为主要代表人物。

③ 以不符合普遍逻辑的方式完成某种拼图,是现代艺术中常见的手法。用这种方法完成的作品看上去高深莫测,大有玄机,其实未必有那么多深义。比如儿童艺术教育中有一种将超现实主义绘画手法用于教学的简单方法:让儿童从画报中随意剪出一些形象,人物、动物、植物、风景、用品等均可,然后在一张空白的纸上任意拼贴,就会自然出现一些不符合生活逻辑但是有超现实主义艺术特点的画作。

图 16　康定斯基:《埃德温·R.坎贝尔嵌板 4 号》(Panel for Edwin R. Campbell No.4),1914 年,布上油画,163 cm × 122.5 cm,纽约现代艺术博物馆藏。是雪佛兰汽车公司创始人之一的埃德温·R.坎贝尔,委托康定斯基①为自己在纽约公园大道的公寓入口大厅创作的系列作品(4 幅)之一。画面风云激荡,有剧烈冲突,舞动的线条和错杂的色彩能使观者产生眩晕感,表现出激动不安的心情,似乎在验证着康定斯基说的:"色彩是一种能直接影响灵魂的手段,颜色是键盘,眼睛是音锤,灵魂是多弦的钢琴。艺术家是演奏的手,触摸一个或另一个琴键,引起灵魂的振动。"②阅读这样的抽象作品更需要直觉判断:严肃的还是活泼的? 复杂的还是简单的? 阳光灿烂的还是乌云满天的? 有运动感的还是铁板一块的? 轻松的还是沉闷的? 如果能对这些问题给出切实的回答,那就说明你大体上已经能看懂这幅画了。

①　瓦西里·康定斯基(Wassily Kandinsky,1866—1944)是俄国画家和艺术理论家,曾作为法律教授在大学任教,30 岁时开始研究绘画,后定居德国慕尼黑学习艺术。1922 年他进入包豪斯学校任教,直到学校被纳粹关闭。后来他移居法国并在那里度过余生。他是抽象艺术的先驱,曾与其他人一起组织了时间不长但很有影响的艺术团体"青骑士"。

②　Wassily Kandinsky. Concerning the Spiritual in Art [M]. M. T. H. Sadler (Translator). Sheba Blake Publishing, 2015:68.

类艺术最容易理解,因为它不服从于逻辑也就不需要从逻辑角度理解它,而是你感觉它是什么它就是什么,这其实也正是此类艺术的代表流派——超现实主义①的创作目标之一:以荒诞和非理性手法②激活观众的想象力(图17)。

上述三种情况是我们面对艺术时的常见障碍,解决它们需要使用不同方法:(1)遇到语义信息较复杂的作品,查阅相关文字材料即可;(2)遇到没有语义信息只有审美信息的作品,文字资料就帮不了我们太多,因为审美信息存在于作品表面,只能通过直觉去判断它;(3)遇到不符合思维规律而有莫名其妙感的作品,应该知道压根儿没有标准答案,可以随个人心意判断,观赏者反而有完全的主动权。这三个障碍中,对作品表面的审美形式缺乏感受力是最难克服的,因为这除了进行大量艺术欣赏实践外并无更好解决办法。感知艺术与感知其他复杂事物一样,需要投入时间与接触频率。多看,多接触,是提高审美信息接受能力的必要过程。看什么,当然也很重要,一般来说,以观看较为公认的艺术经典作品③为首选。

① 超现实主义(Surrealism)是第一次世界大战后在欧洲发展起来的反理性运动,以视觉艺术和文学作品为主要表现形式,善于通过营造荒诞场景来激活观者的想象。大部分作品描绘令人不安的、不合逻辑的场景,有时使用精确的写实手法,制造从日常物品中变化出来的奇怪的生物形象,并发展出无意识作画的自动技巧。作为术语的"超现实主义"据说是由评论家纪尧姆·阿波利奈尔(1880—1918)在1917年创造的,但该运动的正式兴起是1924年10月15日,法国诗人和评论家安德烈·布雷东(1896—1966)在巴黎发表了《超现实主义宣言》。20世纪20年代后这一运动传遍全球,影响了许多国家的视觉艺术、文学、电影和音乐。

② 虚无、荒诞和非理性,是现当代艺术中普遍存在的思想倾向,尤其以超现实主义和达达主义最为典型,以虚无否认传统艺术的价值,以荒诞制造不合情理的作品,以非理性表达对客观世界合理结构的质疑。1924年的《超现实主义宣言》将超现实主义定义为"思想的实际功能是纯粹状态下的精神自动性,通过这种自动性,人们提出的表达不受任何理性的控制,也免于任何审美或道德的关注"。达达主义者认为是"理性"和"逻辑"导致人们陷入战争,他们通过艺术表达对这种意识形态的排斥,热衷于制作不合逻辑、荒诞无稽的作品。

③ 经典艺术(classic art)是有永恒价值的艺术,是第一或最高等级的艺术,代表人类在艺术领域中所达到的最高水准。它有三个特征:(1)能保持永久的生命力,被不同时代的观赏者所喜爱;(2)所使用的某种创作手法或技术规范已成为行业最高典范;(3)在思想、形式和技能等方面,能够对已知传统有所更新、扩展和替代。美术史中的达·芬奇、丢勒、伦勃朗、李成、范宽、赵孟頫、沈周等艺术大师的作品都能符合以上定义,因此他们的作品会被视为经典艺术。虽然经典艺术可以包括任何时代的任何作品,但经典地位的确立往往包括时间的考验,因此优秀的当代作品只能被称为"瞬间经典",这是因为知识界已经将经典艺术的标准设定为语言成熟与文体完善,这样就很难包括探索性和实验性作品,这也是现当代艺术中经典作品少而古典艺术中经典作品多的原因之一。此外经典作品虽然会备受尊崇,但真正理解经典艺术的可能是少数人,大部分经典艺术的技术难度也较高,所以现实中绝大部分学习艺术的人会不自觉地远离经典而追随流行艺术。尤其是20世纪艺术界对什么是"经典艺术"也缺乏统一看法,即便是举世公认的经典艺术也会遭到明显的抵制和嘲笑,加剧了人们对经典艺术的忽视。

图17 雷内·马格里特:《光的帝国》(The Empire of Light),1954年,布面油画,195.4 cm×131.2 cm,意大利威尼斯佩吉·古根海姆博物馆藏。乍看上去几乎无异常之处,仔细看就会发现存在白天和黑夜同时出现的视觉矛盾。从20世纪40—70年代,马格里特①在27幅画(17幅油画和10幅水粉画)中表现了这个主题。有研究者说这幅画的灵感来自英国画家格里姆肖②的作品,因为后者也喜欢画日落时分的城市风景;还有人说是受到比利时象征主义画家纽恩奎斯③的夜景绘画的影响;有人说他是受到德国浪漫主义画家弗里德里希的风景画的影响;还有人拿这幅作品与达利和恩斯特④的作品相比较,似乎也能找到一些关联。但这幅昼夜并置的画到底是什么意思呢?就没有人能下断言了。1956年,马格里特在接受采访时谈到这些绘画:"《光的帝国》这幅画中所代表的是我所设想的事物,即夜晚的风景和我们在白天看到的天空。风景让人联想到夜晚,天空让人联想到白天。我称这种力量为:诗意。我相信这种诗意具有召唤的力量,那是因为我一直对黑夜和白天怀有极大的兴趣,但从未偏爱过其中之一。"⑤这是作者自己的解说,听上去也是含糊其词,对我们理解这幅作品起不到太大的帮助作用。

① 雷内·马格里特(Rene Magritte,1898—1967)是比利时超现实主义艺术家,因创作许多诙谐和发人深省的作品而闻名。他善于使用写实手法描绘不寻常背景下的普通物体,以激活观察者对现实的想象力。他的艺术影响了波普艺术、极简主义艺术和概念艺术。

② 约翰·阿特金森·格里姆肖(John Atkinson Grimshaw,1836—1893)是英国维多利亚时代的艺术家,以描绘城市景观中的夜景而闻名。

③ 威廉·德戈夫·德·纽恩奎斯(William Degouve de Nuncques,1867—1935)是比利时画家,与象征主义运动和后印象派有关系,最著名的作品是夜景,充满了奇怪的氛围和梦幻的主题。其作品《盲屋》(The Blind House)与马格利特的《光的帝国》有相似之处。

④ 萨尔瓦多·达利(Salvador Dali,1904—1989)是西班牙超现实主义艺术家;马克斯·恩斯特(Max Ernst,1891—1976)是德国超现实主义画家和雕塑家。

⑤ Harry Torczyner. Magritte: Ideas and Images [M]. Harry N. Abrams, 1977: 182—184.

本章小结

本章讲了三个常识。（1）艺术家是**信息发布者**，观众是**信息接受者**，艺术作品是信息载体，我们的眼睛是接收艺术信息的通道。视觉艺术是指用眼睛看到的东西，不是用脑子想出来或者用语言文字说出来的东西，因此对艺术实践来说，直观感觉的重要性远在一切文字描述之上。（2）艺术中有两种信息：**审美信息**和**语义信息**。出于不同创作动机的艺术家，往往会偏爱其中某一类信息。观赏者也会因为不同时代、心理及文化条件，关注其中某一类信息而忽略另一类信息。从艺术史的经验看，强化审美信息而弱化语义信息，是现代艺术的重要特征。（3）作为艺术交流的双方——艺术家与观众经常会出现信息错位现象，艺术家的表达与观众的接受之间不容易统一。因此艺术家需要根据观众的接收条件，在创作中提升信息传达能力；观众则需要提高信息接收能力，这包括扩大阅读量，增长社会阅历和历史人文知识，尤其是增加亲临艺术现场的频率和数量，这样才能在艺术创作或欣赏中取得较为理想的结果。

自我测试

1. 感觉与知觉有什么不同？
2. 举例说明：什么是艺术中的语义信息？
3. 举例说明：什么是艺术中的审美信息？
4. 什么是接受艺术信息时的单项选择性？
5. 为什么说审美信息最重要？
6. 怎样理解不符合思维规律的艺术品？

关键词

1. **视觉艺术**：用眼睛看的艺术。
2. **图像**：眼前见到的一切人工制作的图形和影像。
3. **感觉**：对外部刺激的生理和心理反应。
4. **知觉**：接受、挑选、组织和理解感官信息的过程。
5. **语义信息**：经过理解才能获得的信息。
6. **审美信息**：依靠感官体验才能获得的信息。

7. **认识**：对事实或真理的了解。
8. **艺术判断**：对艺术"好"或"不好"的看法。
9. **艺术实践**：通常指制作艺术品，也包括欣赏艺术品。
10. **艺术信息交流**：创作者和欣赏者之间以艺术品为中介产生的思想交流。
11. **职业画家**：靠技艺谋生的人。
12. **表现主义**：以变形和抽象的手法表达主观情绪的艺术。
13. **艺术形式**：艺术品的物理表面样式。
14. **抽象艺术**：只有形色没有形象。
15. **超现实主义**：把不相干的事物以无逻辑的方式组织在一起。
16. **经典艺术**：好到不能再好的艺术。

第二章　艺术美与生活美

本章概览

主要问题	学习内容
什么是生活中的美感？	认识审美是现实生活的动力之一
什么是艺术中的美感？	认识爱与自由在艺术中的重要性
生活美与艺术美有什么区别？	了解两种审美功用的适用范围
如何理解丑陋的艺术？	了解丑陋现象的积极与消极含义

　　感知艺术信息，意味着获得一种审美体验——与审美对象直接关联的即时感受。塞米尔·泽克①做过一个试验，他选择来自各种文化、性别和年龄背景的21名志愿者，在他们观看30幅图画和聆听30段音乐片段时，通过观察实验对象的大脑核磁共振图像发现，当人们看到美丽的事物时，他们大脑的一部分会"亮起来"——那个区域的血流量增加了，刺激到大脑中感觉良好的化学物质多巴胺；当看到令人不快的东西时，激活的是大脑中完全不同的部分②。但人的审美体验不仅存在于艺术中，也存在于生活中——从吃饭、穿衣、解决数学问题到求职面试，所以斋藤百合子提出了9种日常

①　塞米尔·泽克(Semir Zeki,1940—　)是英国神经生物学家，专门研究灵长类动物的视觉反应和神经领域与情感状态的关联，如由感觉输入产生的爱、欲望和美的体验。自2008年以来一直担任伦敦大学的神经美学教授。

②　Semir Zeki. Beauty Is in the Brain of the Beholder [DB/OL]. Posted by Beth Lebwohl in HUMAN WORLD. February 3, 2012. (2020-09-25) https://earthsky.org/human-world/.

生活中的审美策略①。由此可知,艺术和日常生活中都有美的存在,至少从主观体验角度看,生活中的美和艺术中的美没有本质差别。

2.1 什么是生活美?

对于"美"的概念解释,历来众说纷纭,枝蔓繁多,即便美学家们也莫衷一是。因此这里不做概念辨析,只依据最普通的日常生活经验,对"美"这个词的用法略作查考。下面几条就是生活中常见的对"美"的解释:

(1) 外观的样式:美观、美貌、美容、美颜、美艳、美景。
(2) 感官的愉悦:美酒、美食、美梦、美味、美声、甜美。
(3) 有用的事物:工艺美、制作美、技术美、美器。
(4) 道德的价值:美德、美育、美名、美誉、美意、心灵美、五讲四美、最美女教师。

从这些以"美"命名的事物看,出现在日常生活中的美(以下简称生活美),能唤起人的好感,有社会功用,有善的含义,能带给我们心理愉悦的审美体验,与"美好"或"完美"的概念一致,也有"相称""圆满""漂亮"的含义②。这样的美,也同样存在于古今大多数艺术品中,产生如下艺术现象。

① 斋藤百合子(Yuriko Saito)是美国罗德岛设计学院的哲学教授,对日常美学、环境美学和日本美学有很多研究,她说的9种日常生活中的美学策略是:1. 打破惯例。聚会、假期和商务旅行都是特殊场合,被认为是日常生活的积极替代品。2. 保持新鲜感。如果以不同的方式看待事物,会唤起我们对许多司空见惯事物的陌生感。3. 创造氛围。美感很少通过单一感官获得,如味觉与嗅觉和质地是分不开的,我们对食物的欣赏与由许多其他材料精心策划的整个氛围是分不开的。4. 视觉渴望。美感取决于多种感官的相互作用,但其中最重要的是视觉。5. 美丽的礼仪。重要的不是你说什么,而在于你怎么说。如果能将注意力从说话的内容转移到说话的方式上,会产生更好的审美效果。6. 体验自在之物。欣赏美丽的事物不仅因为它们的实用价值,而且因为它们本身。7. 体认无常。人间万物受自然规律支配,时间对所有人都是民主的,有盛有衰是很正常的。8. 自知之明。我们感知世界的方式和事物真实存在方式之间必有差异,我们能认识到的只是众多可能性中的一种。9. 自我发展。学习艺术、音乐或科学,会以一种新的和不同的方式理解世界。(Yuriko Saito. Aesthetics of the Familiar: Everyday Life and World-Making [M]. Oxford University Press, 2017)

② 本文所说"生活美"指有积极意义的生活审美现象,不包括生活中那些消极现象。带给我们消极体验的事物在日常生活中很多见,如肮脏、无聊、单调、无趣、平庸、枯燥、暴力、痛苦、毒害、丑恶、令人厌恶和庸俗等,这些事物以及我们对它们的感觉和心理反应,通常不会被认为是美好的,因此在描述日常生活事物时使用"美"这个词语时,只包括生活中美好的事物及体验。

2.1.1 承载生活理想

生活美的最大特点表达理想,只有符合某种生活理想的艺术表现内容,才会被认为是美的,这在中国民间艺术中体现最明显——升官、发财和多子多孙的主题经久不衰(图18),在西方古典艺术中也有明显反映(图19)。

图18 《步步莲生》,河南朱仙镇木版年画。"莲生"即"连升",是希望官运亨通的意思。画中儿童脚踩莲藕是表示连升的主题,手中还拿着铜钱,是寓意发财,肩上扛着石榴,是以石榴多籽寓意多生孩子。这幅画中涵盖中国民间社会的三种生活理想,即升官、发财、多生孩子。这类人生理想在中国有悠久的历史,不但流行于古代社会,在近现代社会中也未完全绝迹。

2.1.2 塑造完美形象

理想化就是无缺陷化——完美无缺的艺术形象①,在20世纪后半叶以来的中国艺术中(1976年以前更多见)有明显反映,尤其在影视艺术和戏剧艺术中最为多见。如表现在战斗中成长起来的女军人形象的电影《红色娘子军》(图20)。

① 形象(figure)一词,广义上指在外形和结构上具有统一连贯性的可感知对象,在艺术中指有明确视觉特征的观赏对象,通常指人物形象。

图19 皮耶特·克莱兹:《早餐》(Breakfast Piece),1640—1649年,板上油画,39.5 cm×55.5 cm,美国马里兰州巴尔的摩市沃尔特斯艺术博物馆藏。描绘火腿、面包和白葡萄酒——17世纪荷兰人早餐和午餐中的常备食品。虽然表现的只是日常一餐,但构图角度(离观者很近)似乎在鼓励观者将此情景视为自己的生活,盘子摇摇欲坠地平衡在桌子边缘,会吸引人的注意力。作者克莱兹①与当时荷兰黄金时代②的其他画家一样,是通过出售作品谋生的,大量此类静物画的出现与当时购买者(市民)的需求有关,对刚刚进入小康社会的荷兰普通市民而言,丰盛的餐食正是他们朴素的生活理想之一。

2.1.3 传达群体心愿

生活美是在社会生活中占主导地位的审美诉求,能被最广泛的人群接受和热爱,是大众文化得以蓬勃发展的最重要的社会思想基础。在新中国美术③中最为发达的年画、连环画和宣传画,都是那一时期社会群体意愿的视觉表达形式。

2.1.4 服从社会伦理

将"善"与"美"联系起来,长期支配了人们对"美"的认识。欧洲17世纪艺术在发展明暗技法的同时,格外重视艺术的劝善作用,如《油灯前的玛

① 皮耶特·克莱兹(Pieter Claesz,约1597—1660)是荷兰黄金时代的静物画家。
② 荷兰黄金时代是从1588年(荷兰共和国的诞生)到1672年(法荷战争及周边冲突爆发)。这一时期荷兰在贸易、科学、艺术和军事上都有很大发展,成为当时欧洲最繁荣的国家。历史学家们将这一时期荷兰发展为世界上最重要的海洋和经济强国的过程称为"荷兰奇迹"。
③ "新中国美术"是我国美术史研究中的一个术语,通常指1949—1976年间的美术。这个时期的美术创作往往以政治宣传为主导,歌颂领袖、表现工农兵形象和描绘革命历史成为最重要的主题,创作出很多承载国家政治信息和有较统一的审美风格的作品。

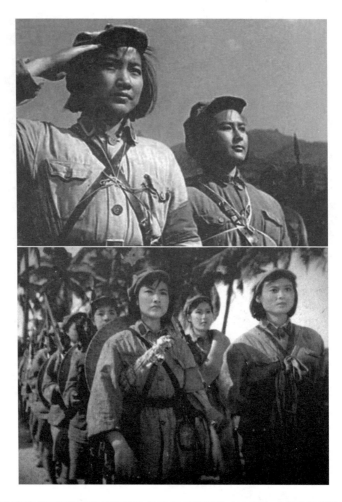

图20 电影《红色娘子军》剧照,导演谢晋,1964年,彩色胶片,110分钟,上海电影制片厂出品。以土地革命战争期间海南岛的红色娘子军战斗业绩为素材,表现豪绅家的女奴吴琼花从逃跑、参军到走上战场的成长过程。电影上映后大获好评,其塑造的完美英雄形象也成为那个时代群体意志的象征。

达琳》(图21)。汉字"美"在字形上由"羊"和"大"组成,既有美味之意,也有"牺牲"之意(羊是古代祭祀仪式中的供品)。虽然"美味"止于人的感官,但"牺牲"是纯伦理概念,中国传统美德如孝顺和忠诚都包含了某种程度的自我牺牲。可见汉语中的"美"不仅指视觉上的漂亮和快感,也与道德联系在一起,表达美德和善意是生活美中不可缺少的要素。

2.1.5 追随流行时尚

生活美在现实生活中被普遍接受,自然会成为时尚,追随和引领时尚是以表达生活美为目标的艺术家们的自觉行为。尤其影视艺术通常能起到引领时尚的作用,如电影《花样年华》曾带动起海内外时尚界的"旗袍热"①。

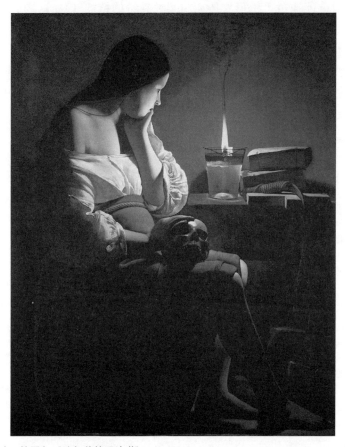

图21 乔治·拉图尔:《油灯前的玛达琳》(Magdalene with the Smoking Flame),1640年,布面油画,128×94 cm,巴黎卢浮宫博物馆藏。描绘圣女玛达琳(也被称为"抹大拉"):她膝盖上放一个骷髅,桌子上点着油灯;用手托着下巴,眼睛盯着油灯的火苗;桌子上放着两本书,其中一本是《圣经》;桌子上还有一个十字架和绳子(可能是用于束腰的);她的双肩裸露,裙子只及膝盖,露出了双腿。在对神秘主义、安静主义和禁欲主义感兴趣的巴洛克时代中,作为忏悔和沉思的象征,玛达琳的美丽因忏悔而变得更有吸引力。在17世纪,天主教国家对玛达琳的形象有所偏爱,作者拉图尔也因此画了许多版本的玛达琳。

① 《花样年华》是香港导演王家卫在2000年导演的故事片,据说剧中女主角前后一共换了20多件旗袍,因此电影上映后引发海内外华人社交圈和时尚界中广泛的"旗袍热"。

2.2　什么是艺术美？

有意识地组织声音、颜色、形式、运动或其他元素,使之产生作用于感官的美,同时也能通过美感形式传达出某种独特的精神气息,这样的人工产品就是艺术,其包含或显现的美感,就是艺术美。它不但能提供愉悦或满足的感性体验,而且与真诚、爱、真实、生命、正直等良好品质连在一起。在表现人生理想方面,艺术美与生活美是完全一致的。但艺术美中也有与生活美不一样的地方,如个别行为艺术①可能违反社会公德或引起法律纠纷,与生活中的美好大相径庭。这是怎么回事呢？其主要原因是生活美为感官愉悦和有效实用而存在,艺术美为生命活力和自由精神而存在。所谓生命活力指生命本能②;所谓自由精神指不受已有思想束缚的自由表达。这就意味着,与生活美必须遵循他律性不同,艺术美更多地遵循自律性③,因此才会超越生活中的实用限制,在各个方面释放人的自然精神活力。换句话说,艺术美不局限于外观形式,而是要传达自然生命和自由精神的存在。艺术美通常有如下表现。

①　行为艺术(performance art)作为一种艺术形式,有多种名称,如"身体艺术"(body art)、"偶发艺术"(happening)、"行动艺术"(action art)、"事件艺术"(event art)等。它是通过身体行为展示某种意图,能使用诗歌、戏剧、音乐、舞蹈、建筑、绘画、录像、电影以及讲故事和谈话等多种手段,可在剧场、酒吧、车站、大街等公开场合表演,形式和时间上无所限制,可以是现场表演,也可以是播放视频影像。作为术语的行为艺术是到20世纪70年代才被广泛使用的,但在视觉艺术中进行表演的历史可以追溯到20世纪10年代的未来主义和达达派。行为艺术通常与偶发艺术、激浪派、身体艺术和概念艺术相联系,在跨越传统艺术学科的背景下呈现给公众,被认为是一种非传统的艺术创作方式,在20世纪前卫艺术中扮演了重要角色。它涉及四个基本要素——时间、空间、身体、艺术家与公众的关系,可以在美术馆和博物馆中出现,也可以在大街上或任何一种环境或空间中出现。它的创作目标是激发社会反应,其创作主题通常与谴责或批评社会的动机联系在一起,带有叛逆的性质,有时会因为暴力、身体伤害和扰乱公共秩序等问题遭到禁止和取缔,也一直引发比较大的争议。

②　生命本能包含两个方面:积极方面是保证生存、快乐和繁殖的能力;消极方面是与之对应的死亡本能,包括仇恨、愤怒和攻击性等情绪。这些本能对于维持个体生命和物种延续都是必不可少的。

③　德国哲学家沃尔夫冈·维尔什认为"艺术中的美以自主性批判了社会的他律性"。(Wolfgang Welsch. Undoing Aesthetics: Published in Association with Theory, Culture & Society[M]. Sage Publications Ltd, 1997: 69)

2.2.1 真诚之美

以真实摹写著称的超级写实主义艺术[1],能传达眼睛看到的真实;以精神表现著称的表现主义艺术,能传达心里感觉的真实;即便是与客观物象完全脱节的抽象艺术,仍然可以是真心实意之作——以抽象符号直接表达作者的内心呼声。托尔斯泰认为艺术家的真诚是艺术创作中最重要的因素[2],马蒂斯说画家的职业操守应该是不撒谎[3]。虽然创造艺术还需要其他因素——天赋、技能和创造力,但真诚是艺术产生魅力的最根本原因。观众不会因为经济、社会或政治原因而产生审美情感,但一定会被美好诚意打动。如《受伤的母狮》(图22)和《阿尔的卧室》(图23),都是以诚动人的好作品。

2.2.2 形式之美

形式不同于形象[4],形象是事物的具象外观形态,形式是事物的抽象内

[1] 超级写实主义(Hyperrealism)是20世纪70年代初在美国和欧洲发展起来的独立艺术运动,是一种类似于复制高清照片的绘画和极端模拟真实的雕塑艺术,被认为是照相写实主义(20世纪60年代末出现在美国的绘画艺术运动,以精细摹写照片为基本方法)的延续,卡洛尔·弗尔曼、杜安·汉森和约翰·安德里亚是该运动的先驱。

[2] 列夫·托尔斯泰(Lev Tolstoy,1828—1910)认为有感染力的艺术包含三个因素:所传递情感的个性、所传递情感的清晰度以及所传递情感的真诚。其中个性和清晰是真诚的一部分。他说在这三个因素中,最重要的是真诚。他认为,艺术家没有诚意的作品,不但会使艺术堕落,还会使观众反感。而缺乏诚意通常是由于艺术家被迫或被诱惑做一些超出他内心意愿的事情。

[3] 马蒂斯说:"首先,我们都应该养成不撒谎的习惯,既不对别人也不对自己。这正是许多当代艺术家充满戏剧性的地方。他们总是对自己说,我准备向公众妥协,等我赚够了钱,我将为自己创作。从那一刻起,他们就迷失了自己。"(〔法〕马蒂斯. 马蒂斯艺术全集[M]. 王萍,夏翚译. 北京:金城出版社,2013:272.)

[4] 形象(image)与形式(form)的区别,对很多学习艺术的人来说也不易分辨清楚。一般说,形象与形式之间有下列不同点。1. 形象是独立完整之物,如一个人或一棵树;形式可以独特(某艺术家有独特创造)也可以不独特(如方、圆、三角形等有普遍适用性),可以完整也可以不完整(以元素身份出现)。2. 形象存在于具象世界中,是一种外观现象,因此极易辨识;形式多以抽象和内在方式出现,通常不属于物质表面现象,因此不易识别。3. 形象与生活经验相联系,是在现实生活中可以见到并已被命名的事物;形式与生活经验缺乏联系,也很少在日常生活中被命名(一般以专业术语方式存在)。4. 认识形象凭人的自然感觉即可,一般不需要专业技能;但辨识形式除了感知,通常要经过理性分析才能获得,分析形式是一种艺术专业技能,要经过专门学习才能具备此种能力。5. 形象多是自然生成的、可直观感知的生物或实物形态;形式多是对这些直观形态进行理性分析后所获得的、不能直观感知的几何形态。6. 有形象必然有形式,因为形式可以作为形象的内在结构而存在(如站立的人体表现为垂直形式,躺着的人体表现为水平形式);但形式不一定有形象,如抽象作品中有大量形式符号,但无法构成任何能被命名的具体形象。

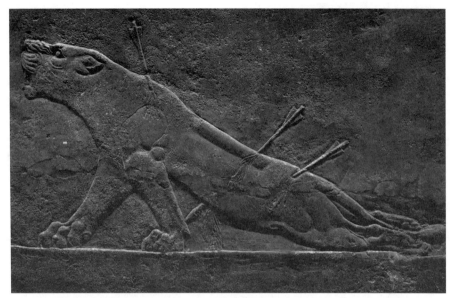

图22 《受伤的母狮》(Wounded lioness),前645—前635年,石膏,亚述尼尼微宫浮雕,伦敦英国国家博物馆藏。是古代亚述人①的建筑浮雕,是人类表现动物的经典之作。一只狮子身中数箭,后半身已经瘫倒在地,鲜血正从伤口喷出来。可濒临绝境的猛兽仍然用最后力气撑起前半身,昂首怒吼。曾经雄视百兽的威风已不复存在,驰骋荒野山林的美好生命即将结束,看到这种兽之将死其鸣也哀的最后挣扎,谁能不为之动容呢?这幅作品打动我们的,正是自然生命赖以存在的终极力量。

在构造。如雪花是一种形象,六边形是雪花的构造形式;苹果是一种形象,圆形是苹果的构造形式。在大部分历史时期中,人类艺术是以创造形象(通常是人物)为主,但20世纪,形式主义艺术流行起来②,创造形式成为艺术创作的首要目的,为了构造有某种特殊视觉效果的形式,可以改变具体形象甚至完全不要具体形象,如《大浴女》(图24)。

① 亚述(Assyria)是古代中东地区的一个国家,存在时间大约是公元前25世纪到公元7世纪初,在现在的伊拉克北部、叙利亚东北部和土耳其东南部建立过强大的帝国。

② 形式主义(Formalism)不是一个艺术流派,而是一种艺术思潮和研究方法——认为对艺术作品来说最重要的是形式(制作方式和视觉外观),而不是其叙事内容或它与外部世界的关系,因此形式主义者强调研究色彩、笔法、形式、线条和构图等视觉现象。1890年,后印象派画家莫里斯·丹尼斯在《新传统主义的定义》中强调审美乐趣在于画作本身而不是其主题。此后英国艺术评论家罗杰·弗莱与克莱夫·贝尔强调绘画的形式属性,提出形式本身即可传达情感,促进了代表纯粹形式的抽象艺术的出现。此后形式主义主导了现代艺术的发展,直到20世纪60年代美国批评家克莱门特·格林伯格等人所谓的"新批评"出现,形式主义达到了顶峰,尤其体现在色面绘画和后抽象绘画中。

图23 凡·高:《阿尔的卧室》(Bedroom in Arles),1888年,布面油画,72 cm×90 cm,荷兰阿姆斯特丹市凡·高博物馆藏。整洁的房间、温暖的地板、有柔软轮廓的床、安静的椅子、桌子和墙上挂的自己的画,传达出一种温馨舒适的气息。这间法国南部的黄房子,这间小小的卧室,是凡·高蹉跎生命中的避风港,为他历经磨难、无处安顿的灵魂提供了栖息之地。画面中呈现的正是画家对这个小房间的真挚的爱。他前后一共画了三幅,每幅画只在细节上有差别。凡·高在一封信中告诉弟弟提奥,他对这幅画非常满意:"当我病后再次看到自己的画布时,对我来说,《卧室》似乎是最好的。"①

2.2.3 风格之美

无论对群体艺术家还是个体艺术家来说,风格都是相当重要的,虽然它作为术语使用会因为含义偏多而经常令人困惑②。可以将艺术风格定义为:独特的,因而可以识别的,能体现时代、民族、地域、群体、艺术家人格和

① Roland Pickvance. In Van Gogh in Arles [M]. Metropolitan Museum of Art Press, 1984: 191.
② "风格"一词用于描述艺术,通常包括五个方面:1. 时代风格,指特定历史时期的艺术,如巴洛克风格、洛可可风格等;2. 民族风格,指特定民族的艺术,如苏派艺术、德派艺术等;3. 群体风格,指以群体方式出现的艺术家及其艺术活动,如印象派、立体派、抽象表现主义等;4. 个人风格,指个体艺术家的艺术风格,如布歇的华美、夏尔丹的朴素、伦勃朗的沉雄等;5. 技术风格,指某种特殊技术或表现方法,如点彩派、光效应艺术、吴带当风、曹衣出水等。

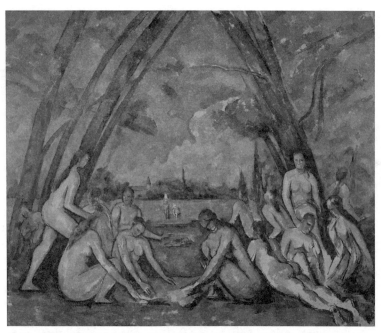

图24　保罗·塞尚:《大浴女》(The Large Bathers),1898—1905 年,布面油画,210.5 cm × 250.8 cm,美国费城艺术博物馆藏。描绘河边裸女群聚(当然是虚构),使用了与传统相似主题完全不同的看似草率和没有情色意味的表现手法,可能会对普通观众缺乏吸引力。但这被认为是塞尚最好的作品之一,其脱离流行趣味的方法是为创造艺术的永恒品质,也为未来的艺术家铺平道路。这幅画的全部形色都是为构造形式——由树木和河流组成一个大三角形是这幅画的主要结构,左右两群裸女组成两个小三角形是为支持这种结构。这些都只有形式意味而无关主题。

技艺的显著外观。毕加索"蓝色时期"是因为使用蓝色而得名的,罗斯科①的"白色中心"是因为使用白色而得名的,"蓝色"和"白色"都是他们某种艺术风格的显著外观标志。所以,风格美是一种视觉意义上的特殊美而非普遍美,独一无二是风格美的必要条件,如布菲②的造型奇特之作(图25)。

　　① 马克·罗斯科(Mark Rothko,1903—1970)是拉脱维亚犹太血统的美国抽象画家。最著名的作品是他在 1949 年到 1970 年创作的色面绘画:描绘边缘不规则的平面矩形色彩。罗斯科没有进过美术学院系统学习,他在第二次世界大战之后开创了自己的抽象矩形色彩的表现形式。罗斯科一生中大部分时间过着简朴的生活,但在他 1970 年自杀后的几十年里,他的画作的转售价格急剧增长。

　　② 伯纳德·布菲(Bernard Buffet,1928—1999)是法国表现主义画家,以黑色线框的"悲惨现实主义"闻名。他 18 岁成名,此后在画商莫里斯·加尼埃支持下创作宗教作品、人物画、风景画和静物画,每年至少举办一次大型展览;在 20 世纪 50—60 年代声望极高,生活奢侈,获奖众多。他一生中创作了 8000 多幅油画和版画,晚年因患上帕金森病不能画画而自杀。

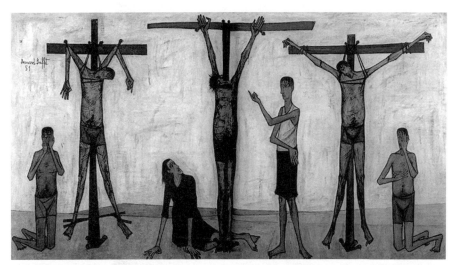

图25 伯纳德·布菲:《耶稣受难》(The Passion of Christ Crucifixion),1951年,布面油画,280 cm ×500 cm,日本伯纳德·布菲博物馆藏。以简单有力的线条描绘了传统宗教题材——基督教殉道者的痛苦和死亡,人物造型的极度瘦削创造出作者与众不同的个人风格。钉在十字架上的三个人中只有中间这个是耶稣,另外两个是小偷,所以画面两侧较为刻板,中间部分较为活跃以吸引观者注意。作者是一个早熟的法国画家,20岁时已名满天下,他以冷色和黑色线条勾勒的憔悴人物形象,很符合二战后法国人的悲观情绪,所以成了当时在法国最受欢迎的画家。

2.2.4 纯粹之美

纯粹美是指可以迅速、容易和自动感知,没有被意识和思考干预的愉悦感。有分析研究表明,我们对美的感觉可以只是一种非常强烈的快感,并无其他特别,获得这种体验也不需要长时间沉思,只需要几分之一秒就够了。虽然在现实中我们对艺术的感官知觉必然会受到意识的影响和联想,但追求纯粹美的艺术与追求实用功能的艺术还是有明显差别的[1],至少前者能尽量摆脱现实影响,与各种理论学说或道德训诫也没有关系(图26)。丰子恺就提倡"孩子的眼光",他说"这天地间最健全者的心眼,只是孩子们的所有物。世间事物的真相,只有孩子们能最明确、最完全地见到"。[2]

[1] 18世纪西方的"艺术"概念中,将纯为欣赏的"美术"(fine arts)与实用艺术(applied arts)或工艺(crafts)区分开来。美术包括了散文和诗歌、音乐、戏剧、舞蹈和视觉艺术(建筑、雕塑、绘画),实用艺术则包括陶瓷、挂毯、纺织品、金银器皿等。

[2] 丰子恺:儿女,见丰子恺文集(文学卷一)[M],杭州:浙江文艺出版社,1992:114。

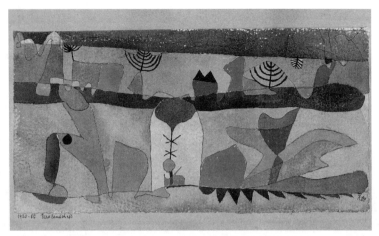

图26　保罗·克利:《公园》(Park Landscape),1920年,纸板上水彩和墨水,15 cm×29.8 cm,私人收藏。描绘两排形状迥异的植物,以流动线条的形式在看似连续的水色流动中蜿蜒盘旋,表达出一个神秘有序的自然世界——各种有机形式在蓬勃生长。画中的平面颜色和流体轮廓,将自然事物转化为纯粹的美感呈现。这幅画创作于克利①开始在包豪斯当老师的时期,他试图将对自然和艺术的理解融入他的艺术实践中,如他在《创作信条》中所说:"艺术不是去再现什么而是去发现什么。平面艺术的本质吸引我们去抽象它,这很容易也很合理。它赋予想象以童话般的特质,并以非常精确的方式表达出来。"②马塞尔·杜尚③在评论克利时也说:"看到克利的画,我们的第一反应是非常愉快的发现,我们每个人都可以或尝试像我们童年时那样画画。他的大部分作品乍看上去有一种儿童绘画中常见的朴素、天真的表情。再看下去可以发现一种技巧,它以成熟的思维为基础。对从水彩到油画的个人处理方法的深刻理解,以及装饰形状的结构,让克利在当代艺术中脱颖而出,无可比拟。"④

①　保罗·克利(Paul Klee,1879—1940)是生于瑞士的德国艺术家。其作品幽默、快乐,多采用孩子般的视角。他深入研究了绘画形式语言和色彩理论,其演讲集《保罗·克利笔记》被认为与达·芬奇的《绘画论》一样重要。他曾在德国包豪斯学校任教。

②　Paul Klee:Creative Credo[C]//Paul Klee. The Inward Vision:Watercolours, Drawings and Writings. Cat. New York, 1959:5—10.

③　马塞尔·杜尚(Marcel Duchamp,1887—1968)是法裔美国画家、雕塑家、棋手和作家,是推动20世纪艺术革命的重要人物。他出生于艺术世家,早期受到马蒂斯和野兽派的影响。他1912年的《下楼梯的裸体2号》在1913年纽约军械库展览上引起轰动,此后他没有绘画作品。他在1913年开始创作"现成品"艺术——将日常物品稍加改动而成,包括把一个自行车轮插进一个木凳子的《自行车轮》和只有一把雪铲的《断臂之前》。他最著名的作品是一个名为"泉"的小便池,1917年他把它提交给了纽约独立艺术家协会的一个展览,但是被拒绝了。杜尚从1915—1923年生活在纽约,1923—1942年生活在巴黎,1942年后又回到纽约。他在1915—1923年间创作了《被单身汉脱光的新娘》,又名《大玻璃》,他认为这是他最重要的作品。他也一直对实验电影感兴趣,还用了很多时间参加国际象棋锦标赛。1937年,他的第一次个人画展在芝加哥艺术俱乐部举行。杜尚的艺术与立体主义、达达主义和概念艺术有关。他与毕加索和马蒂斯一样,是对20世纪现代艺术的革命性发展具有引领作用的伟大艺术家。但杜尚拒绝了他的同行艺术家们只为取悦眼睛的"视网膜"艺术,他希望艺术能作用于心灵。杜尚的艺术及其艺术思想对今天的世界艺术仍然有重大影响力,是西方当代艺术主要的思想来源之一。

④　R. L. Herbert, E. S. Apter, E. K. Kenny:The Societe Anonyme and the Dreier Bequest at Yale University. A Catalogue Raisonne[C]. New Haven/London Press, 1984:376.

2.2.5 创新之美

创新,是指创造出与此前不同的事物。虽然艺术创新不见得一定就好,但没有创新一定不好。创新可能每天都在出现,但有价值的创新必须同时满足"新"和"好"两个条件,只有"新"还不能证明其价值。历史上的艺术大师都是创新者,他们通过发展新技术和新风格创造出最高等级的艺术。当然也有些艺术家会为推销自己的作品而刻意"创新",忘记了创新是艺术发展过程中的自然现象。也有研究者将艺术创新分解为**概念创新**和**实验创新**两部分,认为概念创新可以一朝顿悟,实验创新只能渐进而成,各个艺术变革时期中的早期创新都是突然出现,而晚期创新都是逐渐出现①。另外一切创新都是有参照背景的——在保守时代中激进风格是创新,在激进时代中保守风格也是创新。尼奥·劳赫②的作品在21世纪初声名鹊起(图27),就不是因为很创新而是因为相对保守。

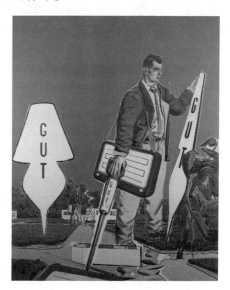

图27 尼奥·劳赫:《GUT GUT》,1960年,布面油画,249.9 cm×200 cm,私人收藏。画中出现空间和时间分离的神秘场景:刻板的男性工人形象,正在坚定地从事着自己的劳动事业。他拿着一个沉重的公文包,或工具箱,或装有设备的容器。他把右手放在一个风钻上,远处另一个人也在使用同样的工具做同样的事情。他们似乎要在一块规划整齐的地面上,用手里的工具向地下钻孔或测量。工人的高大身体和悬空的写有"GUT"文字的图板传递了一种有劳动标记的工作信息,而充满活力的橙色和绿色又让人想起民主德国时期的一些工业产品。只是这样的工作气氛一点也不令人鼓舞人心,因为置身其中的这些人似乎孤独无助,有自己的隐私和深不可测的内心。与劳赫的很多作品一样,这幅画仿佛跨越了时空将现在的德国和几十年前的民主德国联系起来,他通过混合波普艺术、社会主义现实主义、超现实主义和抽象主义的风格技巧,创造出独一无二的矛盾和梦幻的世界。他被艺术媒体定义为德国新保守主义的代表,同时又被认为是具有创新能力的艺术家。2016年,这幅作品以120万美元的价格拍出。

① 概念创新是将一个新想法转化为艺术上的成功或使之广泛应用,如毕加索、马蒂斯和安迪·沃霍尔;实验创新是通过大量实践逐渐积累经验直至最后改变原有面貌,如蒙德里安、康定斯基和杰克逊·波洛克。

② 尼奥·劳赫(Neo Rauch,1960—)是德国艺术家,新莱比锡画派的代表画家。其艺术风格被认为是社会主义现实主义与超现实主义的结合(他本人不这样认为)。作品中人物形象常常出现在风景中,有时似乎在暗示某种叙事情节。

2.3 不同时代中的艺术美

生活美与艺术美有相互重合的部分,是真善美统一;也有各自独立的部分,是生活美依从社会普遍法则,而艺术美有时会与这样的法则相冲突。因此生活美只能作为艺术美的部分来源,也与艺术美有一定的对立,这种对立来自艺术的原始动力——寻求不受束缚而自由发展的自然生命力。所以尽管艺术中可以包含生活美的内容,但生活美中很难包括艺术中的较极端内容。由此我们可以把艺术中的美分成两类:一类与生活美一致,另一类与生活美不同。前者是一种世俗美,能愉悦感官,有实用价值,符合社会生活规范;后者却是非世俗和去世俗的美,多体现为对生命力和自由精神的终极表达。如果从外观上判断,前者通常有悦目和优美的姿态,后者通常不悦目也不优美,甚至有可能故意制造不悦目或不优美。比较一下安格尔的《泉》和毕加索的《面纱之舞》就能看得很清楚(图28)。

在人类艺术发展的过程中,生活美和艺术美这两种力量会交错出现——时而生活美流行,时而艺术美泛滥,时而两种美同时发力,创造出不断变幻的历史场景。下面借用前现代艺术、现代艺术和后现代艺术①这种简便的艺术史分期法,粗略梳理历史上的艺术美创造,使我们能对艺术美有更全面完整的认识。

2.3.1 前现代艺术:生活美与艺术美完整统一

前现代艺术虽然也可包括古希腊、古罗马和中世纪的古典艺术,但主要是指以文艺复兴、风格主义、巴洛克、洛可可和新古典主义为代表的西方近

① 前现代艺术(pre-modern art)通常指19世纪前以古典艺术为主流的西方艺术;现代艺术(modern art)指19世纪60年代至20世纪60年代流行的西方艺术,后现代艺术(postmodern art)即当代艺术(contemporary art),出现在20世纪60年代之后。需要说明的,这种划分是概略的和模糊的,因为每个阶段都没有明确的开始或结束,在大的范围里各个阶段是相互融合的,因为不同国家或人群的艺术是在不同时间进入这些时代的。如西欧是在19世纪末到20世纪初期产生现代艺术,而那时世界上很多其他地区仍然只有前现代艺术;还有现在虽然大多数工业化国家都流行后现代艺术,但第三世界很大一部分国家的艺术仍然是现代的,或者在某些情况下是前现代的。前现代艺术的社会背景是前工业化社会即农业社会,现代艺术的背景是工业化社会,后现代艺术的背景是后工业化社会即信息社会。

图 28　左图：安格尔：《泉》(The Source)，1856 年，布面油画，163 cm × 80 cm，巴黎奥赛博物馆藏。右图：毕加索：《面纱之舞》(The Dance of the Veils)，1907 年，布上油画，150 cm × 100 cm，俄罗斯圣彼得堡市艾尔米塔什博物馆。两幅画都表现站立的裸女，但视觉效果截然不同，"泉"优雅而"面纱"粗野。前者表现裸女站在两朵花之间，又被常春藤包围，肩上扛着一个正在流水的水罐，代表着水源或泉水。法语单词 source 是缪斯女神的神圣之物，也是诗歌灵感的来源，因此艺术史家认为画中存在着一种"女性与自然的象征统一"①。后者是早期立体主义作品，通过人体变形结构，舞者紧张而兴奋的扭转变得清晰可见，闭上眼睛的她似乎完全沉浸在音乐节奏中，薄纱和背景也被卷入了旋转运动；到处都是交叉、断裂和支离破碎。同时观赏这两幅画能对生活美和艺术美的差别有所感知，毕加索画中的断裂、破碎、刺扎、横七竖八，可能不会讨人喜欢。

代艺术②。前现代艺术是已知人类艺术中对手工技艺要求最高的艺术形式，其视觉审美效果是能同时包含生活美和艺术美——既有与大众日常生活中的审美感受相统一的完美形象和情节叙事，也有不同凡响的深厚精神表达和无与伦比的精湛技艺，因此成为人类艺术殿堂中的里程碑，也是最具

① Michael Ferber: A Dictionary of Literary Symbols [Z]. Cambridge University Press, 2007: 75.
② 古典主义(Classicism)通常指对西方艺术传统中古典遗产(西方古希腊和古罗马艺术，以及从 15 世纪意大利文艺复兴至 19 世纪印象主义之前的西方建筑、绘画或雕塑)的高度重视，并作为仿效标准；是通过最纯粹的形式所表达出来的一种美学品位——和谐、平衡、比例感、结构清晰、造型完美、克制情感以及明确的理智诉求。古典主义艺术以一种情感中立的方式对待其主题，色彩总是从属于线条和构图。古典艺术家通常是低调的——使用非个人化的形式手法，有统一的形式及工艺制作标准，形成雅俗共赏的面貌，是一种能被广泛接受的理想形式，无论是在西方还是在中国的艺术史中，古典主义的艺术风格都会反复出现，有强大的生命力。西方艺术中古典主义的代表人物有拉斐尔、米开朗琪罗、雅克·大卫和安格尔等。

有普遍感染力和大众喜闻乐见的一种艺术类型,如《美惠三女神》(图29)。那些前现代时期的重要艺术家被后人习惯地尊称为"老大师"①,在业界和普通大众中享有远超过现代艺术家和后现代艺术家的崇高声誉。

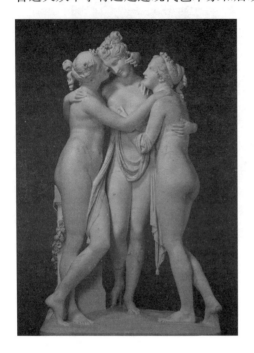

图29 安东尼奥·卡诺瓦:《美惠三女神》(Three Graces),1813—1816年,大理石,高182 cm,俄罗斯圣彼得堡艾尔米塔什博物馆藏。塑造希腊神话中分别代表着青春、欢乐和优雅的三个女神形象②,她们连接成一个松散的半圆形,以挤在一起的方式站着,头部几乎触碰到一起,彼此凝视,身体向内靠拢,双臂交叉,相互支撑依靠,仿佛正在享受她们之间的亲密,呈现出整体感很强的婉转流动的效果。作者卡诺瓦③与贝尔尼尼④一样,是具有将冰冷坚硬的大理石转变为柔软有光泽的皮肤的非凡能力的雕塑家。这件雕塑是他接受一位英国贵族的委托而制作,完成后安装在一个可以旋转的底座上。

① 老大师(Old master)通常指的是15—19世纪在欧洲工作的技艺娴熟的画家或雕刻家。从理论上讲,"老大师"的名号只适用于那些独立工作并取得相当名望的艺术家,但在艺术收藏中,以他们的学生或工作室之名创作的作品也被包括在内。因此除了一定程度的能力标准之外,生产年代也是重要的判断标准。

② 美惠三女神(The Three Graces)是西方古典艺术中最常见的一个题材。三个女神分别是欧佛洛绪涅(Euphrosyne,代表欢乐)、阿格莱娅(Aglaea,代表优雅)和塔利娅(Thalia,代表青春)。

③ 安东尼奥·卡诺瓦(Antonio Canova,1757—1822)是意大利新古典主义雕塑家,以大理石雕塑而闻名;被认为是最伟大的新古典主义艺术家。

④ 吉安·洛伦佐·贝尔尼尼(Gian Lorenzo Bernini,1598—1680)是意大利雕塑家和建筑师,巴洛克雕塑风格的缔造者。他还是画家(主要是小幅油画)和戏剧家(狂欢节戏剧的编剧、导演、表演和舞台设计)。作为建筑师和城市规划师,他设计结合建筑和雕塑的世俗建筑、教堂、礼拜堂和公共广场,特别是公共喷泉和陵墓纪念碑。他的艺术创作得到主教和教皇的大力支持。他的多样性技术、无限创造力和高超的大理石制作技巧,远远超过他同时代的雕刻家。他还能超越雕塑的局限,将雕塑、绘画、建筑和环境组织成完整的视觉感知对象,被公认是米开朗琪罗之后又一位划时代的雕塑大师。

2.3.2 现代艺术:片面发展艺术美

现代艺术的产生与新兴工业、城市化、新技术和世界大战等社会背景相关,传统生活法则及道德沦丧的现实,鼓舞着现代艺术家们开展大范围实验,脱离被他们认为过时的传统艺术规则,积极创造新形式和新艺术制度,如抽象艺术、意识流小说、蒙太奇电影、无调性音乐等,明确拒绝具象叙事模式而日益走向变形和抽象,导致为传统艺术带来成功的教化主题和具象形式几乎全军覆没。制造形式产品,追求形式创新,创建形式美学,以形式独特性和新颖程度论高低,几乎成了现代艺术的运行法则。在这样的艺术中,艺术美自然会被不同于生活的美学目标所取代(图30)。

图30 亨利·马蒂斯:《舞蹈》(Dance),1910年,布面油画,260 cm×391 cm,俄罗斯圣彼得堡市艾尔米塔什博物馆藏。描绘五个跳舞的人物,只使用了三种颜色:红色、蓝色和绿色。有节奏的裸体人物是强烈的暖色,背景的草地和天空是浓密的冷色,分别传达着天空、地面和舞者身体的内在热量,有情感释放和享乐主义的感觉。这幅画是亨利·马蒂斯①在1910年应俄罗斯商人和艺术收藏家谢尔盖·什丘金②的委托而作,据说创作灵感来自马蒂斯在法国南部旅行时看到一群渔夫跳的舞蹈,还被认为受到伊戈尔·斯特拉文斯基③的著名音乐作品《春之祭》中的"少女舞蹈"乐段的启发。单纯的颜色设计和形状上的流体运动是这幅作品最明显的形式特征,被普遍认为是"马蒂斯职业生涯和现代绘画发展的一个关键点"④。但作品完成后在法国展览时,因为身体个别部位的裸露、简单的粗线条和只有三种色彩导致公众的抱怨,曾一度导致委托人什丘金犹豫是否放弃这件作品。1917年俄国革命后,什丘金又由于逃离而不得不将这些藏品留在俄罗斯,因此被收归国有。

① 亨利·马蒂斯(Henri Matisse,1869—1954)是法国油画家、版画家和雕塑家,以其平面形式和装饰性色彩的绘画风格而著名,是现代艺术流派"野兽派"代表人物,与毕加索一起被认为是对20世纪现代绘画运动有重大影响的人物。

② 谢尔盖·什丘金(Sergei Shchukin,1854—1936)是俄国商人和艺术收藏家,主要收藏法国印象派和后印象派艺术。什丘金与马蒂斯的长期交往引人注目,马蒂斯为他的住宅装饰创作了标志性画作《舞蹈》。1917年俄国革命后,他逃到法国,苏维埃政府获得了他的收藏,他在莫斯科的宅邸成为国家博物馆。

③ 伊戈尔·斯特拉文斯基(Igor Stravinsky,1882—1971)是出生于俄罗斯的美国作曲家、钢琴家和指挥家,20世纪重要的作曲家之一。

④ Russell T. Clement. Four French Symbolists [C]. Greenwood Press, 1996:114.

2.3.3　后现代艺术:生活美与艺术美各行其道

后现代艺术①是一种从未有过精确定义和严重自相矛盾的艺术。它沿着两个极端发展:一个是极端通俗,充满世俗趣味,其典型代表是波普艺术②。另一个是极端晦涩,有意与大众审美趣味唱反调,其典型代表包括概念艺术③、行为艺术、装置艺术④等。后现代艺术是现在进行时,但其最高成就和主要

① 后现代艺术(Postmodern art)是后现代主义(Postmodernism)社会思潮在艺术中的反映,是对20世纪早期和中期现代主义在文化理论和实践中占主导地位的一种反动,与怀疑论、反讽和对普遍真理和客观现实概念的怀疑联系在一起。主张个人经验和对经验的解释比抽象原则更重要,现代主义艺术中的清晰和简洁,被后现代主义艺术中的复杂、模糊、混乱和相互矛盾所取代。"后现代艺术"一词在1970年左右首次出现,但作为艺术运动的后现代主义是很难定义的——因为它没有一种较为稳定的风格或理论,能包含很多不同的艺术创作方法。一般认为它始于20世纪60年代的波普艺术,又接纳了随后出现的概念艺术、新表现主义、女性主义艺术和90年代的青年英国艺术家团体等。后现代艺术在本质上是反对艺术中的独裁和专制,它拒绝承认任何单一风格或艺术定义的权威,并致力于瓦解高雅文化和大众文化、艺术和日常生活之间的界限。它经常使用戏谑的、不正经的或滑稽的表现手段,但有时也是对抗性和争议性的,干预和挑战艺术的边界。迄今为止它已经混合了无数种流行的艺术风格和媒介材料,还能有意识地、自觉或讽刺地借用艺术史中的一切风格。后现代艺术中比较公认的代表人物是杜尚和博伊斯,他们代表了后现代艺术的两个倾向:嘲讽现实生活和干预现实社会。

② 波普艺术(Pop art)兴起于20世纪50年代中期的英国,50年代后期在美国获得发展,在60年代达到顶峰。其创始动机是对人类文化艺术主流方向的传统观点的反抗。英美年轻一代艺术家认为,他们在艺术学校里学到的东西,在博物馆里看到的东西,与他们的日常生活或他们每天能感知到的东西没有任何关系,所以他们将好莱坞电影、广告、产品包装、流行音乐和漫画书等作为自己的艺术创造资源。1957年,英国波普艺术家理查德·汉密尔顿在给朋友的一封信中列列了"波普艺术的特点":是流行的(为大众设计的)、短暂的(短期解决方案)、消耗性的(容易被遗忘的)、低成本、大批量生产、年轻的(针对年轻人)、机智、性感、戏谑、迷人、可销售。艺术评论家们对波普艺术家使用"低俗"题材以及明显不加批判的处理方式感到震惊。但事实上,波普艺术开辟了新的主题领域,也发展出新的艺术表现方式,被认为是后现代主义艺术的创始流派。从艺术潮流更替的角度看,波普艺术是对抽象表现主义的反动,是西方当代艺术向具象艺术(以一种可识别的方式描绘视觉世界的艺术)的独特的回归。波普艺术家通过使用非个人的、世俗的意象,摆脱了在抽象表现主义中占主导地位的对个人情感与个人象征性的强调。

③ 概念艺术(Conceptual art)兴起于20世纪60年代,流行至20世纪70年代中期。在概念艺术中,艺术家的想法或概念是作品中最重要的方面,当艺术家实施概念艺术创作时,意味着所有的计划和决定都是预先制定的,执行过程并不重要。1973年,美国评论家露西·利帕德出版了《六年》,是对该运动1966—1972年早期活动情况的记录,这本书的副标题是"所谓概念或信息或观念的艺术"。这样的艺术可以是任何东西——与传统艺术家致力于如何以更好的方式和技术表达自己的想法不同,概念艺术家是只要能表达想法即可——从使用废弃物到使用文字描述。虽然概念艺术家并没有统一风格或形式,但从20世纪60年代后期的作品看,还是有些共同特点,如只是"想法和意义"而不是"艺术品"(绘画、雕塑和其他实体物),经常使用文字和图片,以及各种短暂的、典型的日常材料和现成品,能结合摄影及其他媒体,如电脑,行为艺术、投影、装置艺术等。概念艺术的主要代表人物是约瑟夫·科苏斯。

④ 装置艺术(Installation art)是指大型的、混合介质的环境艺术,从20世纪60年代开始成为当代艺术的一个主要分支。通常是为特定的地点或一段时间而设计的。作品通常占据整个房间或画廊空间,观众必须穿行以充分体验艺术品。也有些装置作品只是为了让人们在周围走动和观看,或者只能从门口或房间的一端看到。装置艺术与雕塑的重大不同,在于它是一种空间营造,而不是个体物品展示,混合媒介如光和声音一直是装置艺术的基础。关注观众的体验感以及帮助他们实现体验感是装置艺术的创作目标,观看者是整个装置艺术中的主角,是所有事物的指向中心。主要装置艺术家有艾伦·卡普罗、汉斯·哈克、克里斯蒂安·波尔坦斯基和伊利亚·卡巴科夫等。

代表人物在20世纪70—80年代就已出现。作为整体艺术运动,它的运行轨迹比较混乱,学界对它的界定和判断也是多种多样,缺乏统一看法。但有一点可以确定,生活美和艺术美这两种形态都在后现代艺术中得到充分展示。前者如《钻石(粉色)》(图31),后者如《咖啡馆系列》(图32),代表了截然不同的两种艺术方向。

图31 杰夫·昆斯:《钻石(粉色)》(Diamond/Pink),1994—2005年,镜面不锈钢和透明彩色涂层,198.1 cm×221 cm×221 cm,伦敦维多利亚和阿尔伯特博物馆约翰·马德斯基花园。此系列作品是包括五个不同颜色(绿色、粉色、蓝色、黄色和红色)的镜面抛光不锈钢制品,是杰夫·昆斯①的庆典系列作品的一部分,夸张地表达人的世俗欲望和虚荣心。表面光洁,色彩透明,大而直白,将消费标准与艺术标准统一起来,似乎在炫耀崇拜奢侈品和拜金主义的生活理想。在制作上有最高水准的高度反射表面,能使作品与周围环境相互作用,观众也在每个独特的环境中不断地发生改变,为这颗巨大钻石增添了生命活力。虽然作者自己解释说与珠光宝气无关,是用来表达生物叙事(基因和DNA),但似乎很难阻止观者不把这类作品与普通的世俗欲望联系起来。

① 杰夫·昆斯(Jeef Koons,1955—)是美国当代艺术家,以创作与流行文化和日常物品有紧密联系的雕塑、绘画和环境艺术闻名。至少两次创下在世艺术家的拍卖价格记录:2013年的《气球狗》(橙色)拍出5840万美元,2019年的《兔子》拍出9110万美元。评论家们对昆斯的看法分歧很大,有人认为他的作品具有开创性的重要意义,有人则认为他的作品庸俗、低级,是基于愤世嫉俗的自我推销。昆斯本人说,他的作品中没有潜在的意义或社会批判。

图32 伊门道夫:《德国咖啡馆》(Cafe Deutschland),1978年,布面油画,282 cm × 330 cm,私人收藏。是由16幅大型绘画组成的系列作品,这是第一幅。画面上是噩梦般的地下夜总会场景,里边所有的人和物品都指向20世纪七八十年代分裂的德国。左边是代表民主德国的鹰爪抓着一个纳粹十字记号,前景左右两侧的柱子分别由木头和冰块构成。左边的木制图腾柱代表德国本土的原始森林,右边冰块堆积的柱子可能是冷战的象征。画中央是艺术家本人,他身后的柱子上反射出分隔东西柏林的勃兰登堡门的剪影。艺术家左手握着画笔,用右手打穿柏林墙而试图与墙的那一边相连接,但画面右上方的那一大堆鬼影式的政治人物,正以威胁的姿态凝视着他。作者伊门道夫①通过充满象征意义的奇特场景表达自己的政治看法,谴责了德国的分裂、柏林墙的建造以及大国之间的军备竞赛。咖啡馆系列在政治和艺术上的复杂性和深度是无可匹敌的,作为一种当代的历史画形式,是对特定时代中政治和心理动荡的强有力表现。伊门道夫也用这些画来谴责艺术家的利己主义,激励他自己和他的同行们用艺术才华为社会服务,而不是为艺术而艺术。

艺术与生活的关系很复杂,有的艺术与生活联系紧密,有的艺术与生活毫无关系,有的艺术就是生活本身。根据艺术史三大阶段的情况看,或许可以说:(1) 在不同历史时期和社会条件下,艺术与生活的关系是不一样的。

① 约格·伊门道夫(Jorg Imendorff,1945—2007)是德国画家、雕塑家、舞台设计师和艺术教授。

(2)艺术等同于生活,艺术成为日常生活的一部分,是当代艺术中较突出现象。(3)艺术等同于生活,艺术成为日常生活的一部分,意味着艺术不再高于生活,意味着"艺术高于生活"这一理论判断的失效。从大部分当代艺术活动的价值基础看,是生活比艺术更重要,艺术只是生活的一部分,生活第一,艺术第二,这或许正是当代艺术最重要的文化贡献。下面是对上面三个分期的表格说明:

不同历史时期大致的艺术审美倾向

艺术史极简分期	艺术中形式和内容关系		艺术目标实现
前现代艺术(从史前到19世纪)	形式和内容统一	创造易理解形式	全面发展
		表达真善美内容	
现代艺术(从19世纪末到20世纪50年代)	偏重于形式	有自我表现内容	片面发展
		有各自独立形式	
后现代艺术(从20世纪50年代到今天)	偏重于内容	有世俗娱乐内容	多元发展
		有社会批判内容	

2.4 如何看待丑陋的艺术?

"丑陋"的定义是"不能使感官产生愉悦感的外观",它的近义词是"难看",是用来形容那些在视觉上不吸引人或者审美上不受欢迎的事物。现实中如果有事物的外表令人感到不快,会遭到负面评价。但在艺术的辉煌殿堂中,有相当一部分作品是专为表达丑陋而作,可能有人会称之为"怪异"或"特色",但"丑陋"是最准确的说法(图33)。20世纪以来的视觉艺术中有很多表现丑陋事物之作,翁贝托·艾柯①认为世间存在三种丑陋事物:(1)引起内心负面反应的丑陋,如粪便、腐烂的动物等;(2)因整体各部分之间缺乏有机关系或平衡形式的丑陋,如残缺、混乱等;(3)绘画、文学、音乐等形式中所描绘的丑陋②。其中第三种丑陋是指向艺术的。但艺术中的丑陋与生活中的丑陋不是一回事,它们只是以不同方式作用于我们情感

① 翁贝托·艾柯(Umberto Eco,1932—2016)是意大利哲学家、符号学家、文化批评家、政治和社会评论家、小说家。著有《论丑陋》一书,结合古今艺术作品的文学摘录和插图来定义什么是丑,提出"丑比美更有趣"的观点。

② Umberto Eco. On Ugliness [M],Rizzoli,2007:10—19.

的刺激物①,况且从古至今的艺术史也证明"丑陋"在艺术中自有其价值②。下面是对"丑陋"艺术产生原因的简略分析。

图33 昆廷·马西斯:《丑陋的公爵夫人》(The Ugly Duchess),1513年,64.2 cm × 45.5 cm,伦敦英国国家美术馆藏。也被称为"怪诞的老妇人"(A Grotesque Old Woman),表现一个皮肤起皱、乳房干瘪的怪异老妇人,戴着已过时的年轻时曾戴过的贵族角状头饰,右手拿着一朵红色的花——订婚的象征,表明她在试图吸引追求者。这幅画是昆廷·马西斯③最著名的作品,画中人被认为是玛格丽特·蒂罗尔(Margaret Tyrol)伯爵夫人,被她的敌人说成是很丑陋,但她早在此画出现前150年就去世了④。

① 阿瑟·丹托认为"审美品质事实上可以包含负面因素:某些艺术品会使我们反感、恶心甚至呕吐"。([美]阿瑟·丹托. 寻常物的嬗变——一种关于艺术的哲学[M],陈岸瑛译. 南京:江苏人民出版社,2012:113.)科学研究也能支持这一论点。新兴的神经美学领域(研究大脑如何对审美刺激做出反应)的研究发现,美丽的绘画和丑陋的绘画会激活大脑的相同区域:眼窝前额叶、前额叶和皮层的运动区域。这说明美丽并不比丑陋占据不同的大脑区域,两者都是代表大脑属性值的连续体的一部分,都由大脑同一区域的相对活动变化编码的。这与积极情绪和消极情绪是一个连续体的观点是一致的,它们调用相同的神经回路。尽管我们对美和丑的感受不同,但它们都触及了我们的情感中心,并产生同情和同理心。(Eric Kandel. The Age of Insight: The Quest to Understand the Unconscious in Art, Mind, and Brain, from Vienna 1900 to the Present [C]. Random House, 2012)。

② 赫伯特·里德(Herbert Read,1893—1968)说:"我们总以为凡是美的就是艺术,或者说,凡是艺术就是美的;凡是不美的就不是艺术,丑是对艺术的否定。这种对艺术和美的区别是妨碍我们鉴赏艺术的根本原因,甚至那些对于美感十分敏锐的人来说也是如此。此外,在艺术非美的特定情况下,这种把美与艺术混同一谈的假说往往在无意之中会起到一种妨碍正常审美活动的作用。事实上,艺术不一定等于美。因为,我们无论是从历史角度(艺术的历史沿革)还是从社会学角度(目前世界各地现存的艺术形象)来看待这个问题,我们都将会发现艺术无论是在过去还是现在,常常是一件不美的东西。"([英]赫伯特·里德. 艺术的真谛[M]. 王柯平译. 北京:中国人民大学出版社,2004:3.)

③ 昆廷·马西斯(Quentin Matsys,1466—1530)是佛兰德早期画家,创作了大量具有宗教根源和讽刺倾向的作品,被认为是安特卫普画派的创始人。

④ Christa Grossinger. Picturing Women in Late Medieval and Renaissance Art [M], Manchester University Press, 1997:136.

2.4.1 呈现真实生活

现实生活中存在很多不美好现象,是丑陋艺术出现的首要原因。"可爱者不可信,可信者不可爱"①,无论古今中外,只要艺术家打算描绘真实生活,出现丑陋就不可避免。19 世纪末之前的艺术家们大都表现理想化的"可爱",像昆廷·马西斯那样专画丑陋的艺术家不多,但 20 世纪以来的艺术家似乎对丑陋情有独钟,他们笔下的世界常常是破碎的、腐朽的、恐怖的、压抑的、空虚的,最终无法理解的,我们也从这些艺术中看到了世界并不美丽的真相。德国表现主义绘画多扭曲和畸形,是因为现实就是扭曲和畸形的(图 34);立体主义绘画多断裂、破碎和拼接,是因为现实生活就是断裂、

图 34　爱德华·蒙克:《呐喊》(The Scream),1893 年,油画、蛋彩、蜡笔和纸板,91 cm×73.5 cm,挪威国家美术馆藏。这是一幅世界名作,画中痛苦的脸已成为最具代表性的现代艺术形象之一,被视为人类处境焦虑的象征。蒙克②对这幅画的起源描述是:"我和两个朋友走在路上,太阳落山了,突然间,天空变成了血红色,我停了下来,靠着围栏,感觉疲惫不堪,鲜血和火舌覆盖着蓝黑色的峡湾和城市——我的朋友们继续前行,我站在那里焦虑地颤抖着——我感觉到一声无限的呐喊穿过大自然。"③学者们将事发地点定位在一个可以俯瞰奥斯陆的峡湾上,并对这种反常的橙色天空提出了其他解释,如艺术家对印尼火山大爆发的记忆和患有躁狂抑郁症的妹妹被送进附近的精神病院,都严重影响到蒙克的心理反应。

① 王国维. 自叙二 [M]. 傅杰编. 王国维论学集. 昆明:云南人民出版社,2008:496.
② 爱德华·蒙克(Edvard Munch,1863—1944)是挪威画家,他最著名的作品《呐喊》已经成为世界艺术的标志性形象之一。他童年时被疾病、丧亲之痛和家族遗传的精神疾病的恐惧所笼罩,在巴黎受到后印象主义的巨大影响,在柏林受到瑞典剧作家奥古斯特·斯特林堡的影响,此后描绘了一系列感受深刻的主题,如爱情、焦虑、嫉妒和背叛。其艺术由于描绘真实的心理状态而形成独特风格,被视为德国表现主义艺术的先驱。随着名声和财富的增长,他的晚年是在平静而私密的环境中度过的。尽管他的作品在纳粹德国被禁,但大多数作品都在二战中幸存下来,为世界艺术史保留下一笔珍贵遗产。
③ Stanska Zuzanna. The Mysterious Road From Edvard Munch's The Scream. Daily Art Magazine,12 December 2016,(2020-09-28) https://en.wikipedia.org/wiki/The_Scream.

破碎和拼接的;达达主义的艺术是荒诞、无理性和充满悖论的,是因为现实生活就是荒诞、无理性和充满悖论的。这些丑陋是对现实生活的如实描写,有充斥灾难、罪恶、荒诞可笑的现实生活,就有养育丑陋艺术的天然温床。

2.4.2 表现消极情绪

艺术品中的丑陋形象,往往意味着消极情绪,如恐惧、愤怒、空虚、挫折、贫乏、无助、内疚、孤独、抑郁、慌乱、怨恨、失败、悲伤、嫉妒等。有研究表明,体验嵌入艺术作品中的负面情绪不同于享乐意义上的愉悦体验,需要更多的深度认知和持续性理解。如潘道正所说:"保持适当的心理距离是降低丑感的基本方法。俗话说,距离产生美。其实,对绝对美的欣赏是不需要距离的,置身其中效果最好。对有瑕疵的美的欣赏的确需要保持适当的距离,因为距离能让感性知觉无视美中不足。而对丑的欣赏,保持适当的距离则是必要的前提条件。"①蒙克画了一系列以"嫉妒"为题的作品(图35),虽然形式生动,技法也好,但其中包含的消极心理也是非常明显的。

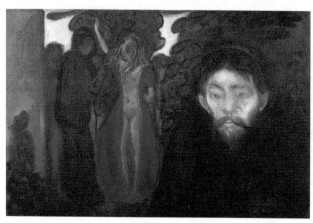

图35 爱德华·蒙克:《嫉妒》(Jealousy),1895年,布面油画,66.8 cm×100 cm,私人收藏。画面中两男一女,最刺目者是远景中身穿红袍的女人,她举起右臂姿态张扬,似乎在摘取苹果树上的禁果,被大红外衣包裹的女人血色充盈的裸体与前景中蓬头垢面、面色惨白的男人形成鲜明对比。背景中的另一个男人却很模糊,虽然他现在与裸体女人在一起,却不是这幅画中的主要表现对象。这幅画明显包含负面的或消极的情感。蒙克一生中至少画了11幅以嫉妒为题的作品,第一幅画是在1895年完成的,最后一幅是在20世纪30年代完成的,可见这种消极情绪对他影响之大。所谓嫉妒是复杂的占有欲与排斥感的结合,蒙克表现的嫉妒与性欲密切相关,画面上总是出现一个女人和两个男人,女人是欲望对象,男人是竞争对手②。

① 潘道正. 丑学的三副面孔及其真容——从现代艺术到后现代艺术[J]. 文艺研究,2020(12):34—47。

② Mille Stein. Colours of Jealousy:Edvard Munch's Artistic Techniques [J]//Edvard Munch. There are Worlds With Us,KODE Art Museums and Composer Homes Bergen,2019:31—41.

2.4.3 突显艺术家个性

正如"幸福的家庭都是相似的,不幸的家庭各有各的不幸"一样,美好的艺术会受到较多限制,丑陋的艺术有宽广的选择范围,也更容易接纳艺术家的多种个性①。观赏者如果认定某件作品是丑的,通常也等于说它是与众不同的,丑陋艺术在现当代艺术中所占比例远较古典艺术为多,也是因为现当代艺术家比古典艺术家有更多的个性表达需要(图36)。当然,艺术家的个性也不只是个人心理现象,更多时候是社会文化现象,会因为时空条件的不同而有显著不同。当外部社会条件发生变化时,如从古典艺术以美为美发展到现代艺术以丑为美,艺术家的个性也就随之转变。

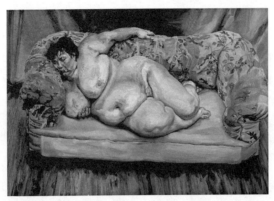

图36 卢西安·弗洛伊德:《睡着的社区主管》(Benefits Supervisor Sleeping),1995 年,布面油画,151.3 cm×219 cm,私人收藏。一个肥胖的裸体女人躺在沙发上。这是苏·蒂利(Sue Tilley)的画像,她是伦敦一家就业中心的主管,当时体重约 127 千克。作者弗洛伊德在 1994—1996 年间为她画了许多大型肖像,还说"她的身体是没有肌肉的肌肉,通过承受这样的重量,她的身体形成了一种不同的质地"②。这样的体型显然不符合普遍的有关身体"美"的预期,况且画家又使用了仿佛将泥浆厚涂到画布上的制作手法,因此只能产生强烈的也是消极的感官刺激作用。但这幅画被国际公认为弗洛伊德的杰作,并宣称他是历史上与伦勃朗和鲁本斯一样最伟大的人类画家,以及所谓"展示了弗洛伊德对人体的爱"③。弗洛伊德还说过"艺术家的任务,就是要让人感到不舒服"之类的话④,可见他是有意制造丑陋的事物。2008 年 5 月,这幅画在拍卖中以 3360 万美元售出,创下当时在世艺术家作品最高拍卖纪录。

① 完美的事物占据人的情感体验的最高值,因此样本量会收窄,而不完美的事物存在于从次高到最低值的无限数值当中,存在无数变化的可能。就像在射击中,正中靶心的弹道轨迹只有一种,而脱靶的弹道轨迹可以有无数种。

② National Portrait Gallery, Exhibition Booklet for Lucian Freud Portraits[G/OL], 2012, Section VII。https://www.npg.org.uk

③ Freud Work Sets New World Record[Z/OL], BBC Online, 2008-05-14.

④ Cameron Laux. Lucian Freud and Sue Tilley: The Story of an Unlikely Muse[Z/OL]. [2020-09-30]https://www.bbc.com/culture/article.

2.4.4 有强烈刺激效果

符合普遍审美预期的事物能给我们带来愉悦感,但强度不会很高,视觉刺激效果不会很强烈。但丑陋是超出普遍审美预期的事物,容易给人带来出人意表的感觉,因此会产生较强烈的感官刺激效果——增加艺术的感染力。《我的床》(My bed)(图37)就是以暴露个人并不光彩的隐私而暴得大名的。

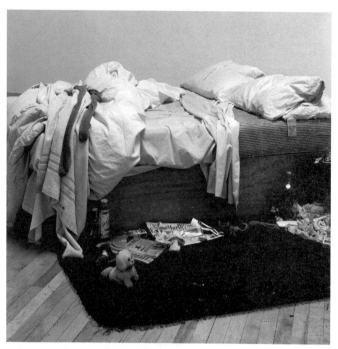

图37 翠西·艾敏:《我的床》(My Bed),1998年,箱框、床垫、床单、枕头和各种物品,伦敦泰特美术馆藏。作者翠西·艾敏①把自己用过的一张床搬到美术馆展厅,床单上有身体分泌物,地板上有避孕套、沾满经血的内衣等杂物,还有日常用品,包括一双拖鞋。作者自称这张床是她在床上躺了几天之后的样子,当时她正遭受着由感情问题引起的自杀性抑郁症,在床上四天时间除了酒精未进饮食,最后她看着床上床下到处堆积的肮脏、令人厌恶的杂物时,意识到自己正在创造艺术。她事后竭力为自己的这件作品辩护,反对那些把这件事说成是闹剧的艺术评论家,并声称任何人都可以展示一张没清理好的床。她还凭这样一张睡过的床和连带产生的废弃物,入围当年的透纳奖,虽然最后没能获奖,但她的知名度由此得到很大提高,这张床也在2014年以250万英镑售出。

① 翠西·艾敏(Tracey Emin,1963—)是英国艺术家,以自传体和忏悔性艺术作品而闻名,其创作手法包括绘画、雕塑、电影、摄影、霓虹文字和图案缝饰,是英国青年艺术家团体成员,现为英国皇家美术学院绘画教授。

2.4.5 行业现象

20世纪的视觉艺术中有很多丑陋之作,以丑陋为高雅、以丑陋为进步的艺术观念,似乎已成为行业普遍现象。对此,古斯塔夫·勒内·霍克①批评说:"如果一个时代陷入了肉体和精神上的堕落,缺乏把握真正而朴素的美的力量,而又在艺术中享受有伤风化的刺激性淫欲,它就是病态的。这样一个时代以矛盾作为内容的混合的情感。为了刺激衰微的神经,于是,闻所未闻的、不和谐的、令人厌恶的东西就被创造出来。分裂的心灵以欣赏丑为满足,因为对他来说,丑似乎是理想的否定状态。"②当代艺术行业是否就是这样?不同的人会有不同的看法,但大量事实表明,丑陋是20世纪以来现当代艺术中的主流倾向,典型者如《艺术家之屎》(图38),不但能制作出来还能拍卖成功,显然不能解释为个人行为,而是整个行业制度尤其是商业化制度带来的结果。乔治·迪基③的制度理论对此有很好的解释:

> 所谓艺术制度理论是当代哲学家乔治·迪基等最近所作的一次尝试,目的是解释像《麦克白》这部戏剧、贝多芬的第五交响曲、一堆砖头、一个标有"泉"的小便池、艾略特的诗集《荒原》、斯威夫特的《格列佛游记》,还有威廉·克莱恩的照片,为何都能被认为是艺术品?该理论指出,所有这些事物都有两个共同点。首先,它们都是人工制品:也就是说,它们在某种程度上都是由人类完成的。"人工制品"的适用范围相当广泛——即使是偶然在海边捡来的一块浮木,如果有人在画廊里展示它的话,也可以被认为是人工制品。把它放在一个画廊里,让人们以某种方式看它,就算是在"创作"它。事实上,人工制品的这个定义是如此宽泛,以至于没有给艺术的概念添加任何重要的东西。其次,更重要的是,它们都被艺术界的一些成员或机构赋予了艺术品的地位,比如画廊老板、出版商、制作人、指挥或艺术家。在每一种情况下,拥有适当权威的人都把它们洗白为艺术品……这个精英阶层的所有成员都

① 古斯塔夫·勒内·霍克(Gustav Rene Hocke,1908—1985)是德国新闻工作者,著有《信心与绝望》,从哲学、人类学、社会学、心理学、神学、美学等方面,论述20世纪末人类精神领域中的综合趋势。

② 潘知常. 美学的边缘[M]. 上海:上海人民出版社,1998:181。

③ 乔治·迪基(George Dickie,1926—2020)是美国哲学家,芝加哥伊利诺伊大学哲学荣誉退休教授。他的专长包括美学、艺术哲学和18世纪审美理论,他的艺术制度理论启发了他的支持者。

拥有堪比迈达斯国王的能力,能把他碰过的东西变成金子。①

能进入显赫展览或拍出昂贵价格,能获得艺术权威机构和艺术市场的承认,丑陋或不丑陋都不算问题了。所有艺术品的共同之处在于它们依赖于一个相同的艺术制度,作为制度存在的艺术界及其运行规则,才是决定艺术成败的命门所在。所以大量存在的丑陋艺术并非取决于艺术家的个人爱好,而是与当代社会的艺术品生产与消费制度有关。

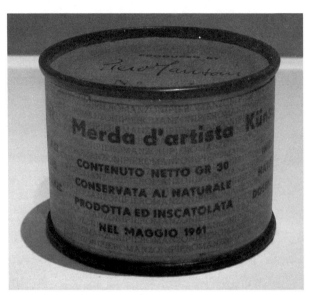

图38 皮耶罗·曼佐尼:《艺术家之屎》(Artist's Shit),1961年,锡罐,4.8 cm×6.55 cm,收藏地不详。意大利艺术家皮耶罗·曼佐尼②将他自己的大便制作成90个罐头,上边印有从001到090的编号,还有意大利语、英语、法语和德语标签,上写"艺术家之屎"、30克、新鲜保存和生产日期等。但至今还无法确定罐头里的真实内容(罐头是钢制的,因此不能用x光或扫描,如果打开罐头会使它失去价值),也不清楚曼佐尼在世期间售出了多少这样的东西,但有几次拍卖会记录:2007年拍出12.4万欧元;2008年拍出9.7万英镑;2015年拍出18.25万英镑;2016年拍出27.5万欧元。艺术家的一个朋友说,这些罐头是"对艺术世界、艺术家和艺术批评的一种挑衅和嘲弄"。根据作者通信所述,可知其创作意图中确实有讽刺当代艺术拜物教的成分。

① Nigel Warburton. Philosophy: The Basics[M]. Routledge, 1992: 156.
② 皮耶罗·曼佐尼(Piero Manzoni,1933—1963)是意大利艺术家,以对前卫艺术的讽刺性作品而闻名。在创作中避开普通的艺术材料,而是使用了从兔毛到人类粪便的一切材料,被认为是对二战后改变意大利社会的大规模生产和消费主义的批判。

本章小结

生活美是现实生活中的审美活动,包含了道德和实用的考虑,是推动现实生活中不断发展变化的动力之一。**艺术美**是艺术实践中的审美活动,能超越世俗审美的局限,以自然生命力与自由精神的表达为目标,因此与科学和宗教一样,成为人类智慧与精神生活的最高创造。为表达生活美而存在的**前现代艺术**,为表达与生活美不一样的艺术美而出现的**现代艺术**,极端表达生活美也极端与生活美背道而驰的**后现代艺术**,是从史前到今天的人类艺术的大致走向。从古至今出现那么多魅力无穷的艺术品,以令人敬畏的力量丰富了我们的知觉、情感和智力。现当代艺术追求艺术自律性的无限制扩张,不再以符合他律的生活美为创作主题,出现一些无法被生活美标准所容纳的怪诞现象,外观丑陋的作品可以通过个性化表达,对抗以大众文化为主流的当代社会,也能在传媒时代中起到博取观众眼球的作用。

自我测试

1. 生活美有什么基本特征?
2. 艺术美有什么基本特征?
3. 生活美与艺术美的不同之处是什么?
4. 前现代、现代和后现代艺术各指什么时期?
5. 为什么会流行丑陋的艺术?
6. 怎样理解艺术与生活的关系?

关键词

1. **生活美**:适用于现实生活的审美标准及现象。
2. **艺术美**:只在艺术中出现的审美标准及现象。
3. **生命本能**:与死亡相对立的爱欲、自我保护和精神升华。
4. **自由精神**:不受他人控制和引导的思想。
5. **形象**:有完整轮廓可以用概念定义的视觉对象。
6. **风格**:独一无二的表现。
7. **前现代艺术**:从史前到 19 世纪后期的艺术。

8. **现代艺术**：除了形式风格不考虑其他的艺术。
9. **后现代艺术**：反对现代艺术的艺术。
10. **古典主义**：对古代艺术思想的尊崇和效仿。
11. **老大师**：欧洲15—19世纪出现的艺术大师，其艺术成就为后世所不及。
12. **艺术制度**：决定一件物品是艺术或不是艺术的机构、权力和行规。
13. **波普艺术**：以俗不可耐的作品卖出高不可攀的价格的艺术。
14. **概念艺术**：为表达简单概念而采用了复杂的视觉表现手法。
15. **装置艺术**：使用现成品或废弃物布置出让人感觉像艺术的环境。

第三章　艺术的基本性质

本章概览

主要问题	学习内容
技术与艺术的关系	认识技术是艺术的核心元素
不同时代中的技术作用	了解古代手工技术与现代科学技术的演变情况
传统技艺的三个基本特征	认识传统技艺的价值和适用范围
传统技艺衰退的两个主要原因	了解制作手法和艺术观念发生变化的原因
艺术的其他特质	了解艺术与民族、社会和人生等事物的关联

上一章是讨论"美",这一章要讨论"艺术"。艺术与美不完全一样:美的存在,取决于谁在看;艺术的存在,取决于是谁做的。艺术,是人工产品(美不局限于人工领域,自然中也有美),凡是人工制造之物,就需要技术和技巧。从这个角度可以给艺术下个简单定义:

>　　为了有效地实现审美目的,通过组织、加工或处理某种媒介材料,生产出客观物质产品的技术操作活动。

英语中 Art(艺术)的拉丁语词源是 ars,指"由于学习或实践而产生的特殊技能",其所指范围也远超过现在的"艺术"范围,包括了手工技术、模仿、魔术、医术、建筑、烹调术、战术、政治术、辩论术等,可见最早的"艺术"几乎与"技术"同义。艺术到 14 世纪晚期才有了"执行特定规则和传统技巧"的含义,到 16 世纪末和 17 世纪初才有"创造艺术品的技能"的含义,尤其被用来指称 17 世纪的绘画和雕塑。从这个词义演变过程看,古代的纯手工艺术比现

代包含机械和电子制作的艺术更强调技术属性。摄影出现改变了艺术发展方向,计算机手段在更大程度上改变了艺术的面貌,这些仍然与技术有关,只是训练成本大大降低了。在艺术所能关联的一切事物中(包括社会、人生、哲学等),技术虽然不那么高大上,但更具有本质属性,这不但因为它与艺术如影随形,还因为即便是那些为排斥技术而出现的当代艺术作品,仍然要通过技术手段才能实现看似忽略技术的表现目的,而完全不具备技术属性如"现成品"之类,也是因为在艺术固有技术背景衬托下才实现其意义的。

3.1 技术在艺术中的位置

技术与普遍知识不同:普遍知识是对事物普遍形式或本质的认识;技术是解决具体问题的手段、方法和过程。技术还有高低之别,低层次的技术,只需要熟练操作,不需要普遍理论;高层次的技术,建立在对事物本质的认识基础上,因此与普遍知识相关①。艺术价值的重要方面,是通过特殊联系普遍,如果只有普遍性没有特殊性,艺术价值就不高了。如中国民间美术有很好的形式,但绝大部分民间艺术品的市场价值不高,除了艺术等级制度和观念可能会影响民间艺术的价值实现之外,外观样式上陈陈相因,千篇一律,缺乏个性特征,也是影响民间艺术价值提升的重要原因。无数事实可证明,在艺术实践(创作与欣赏)中,能解决具体问题的技术能力远比承载普遍原理的艺术理论重要得多。因为艺术的好处,只能存在于可感可知的图像形式中,不会存在于可记可诵的理论文本中。在一切艺术活动中,知书达理远不如感同身受重要②。

① 亚里士多德把知识划分为三个层次:感官、经验和普遍知识。他认为技术是位于经验与普遍知识中间并与二者有关联的事物。小孩的手碰到火,感觉疼,是感官;他不会再去触碰火了,是记忆;当他看到其他小朋友要触碰火时就去阻止,是经验;他尝试用火去烧饭,是技术;他最后总结出一种有关火的理论,如热力学,是学问。掌握了热力学,可以从宏观角度知道热现象中物态转变和能量转换的规律,也能从理论上解释烧饭做菜过程中包含的某种科学原理,但热力学家未必一定能做出可口的饭菜。这是理论研究与操作实践的区别所在。假如艺术理论相当于热力学(通常达不到物理学那么严谨)原理,艺术实践就是烧饭做菜的技术。

② 画家马蒂斯说:"总之,我不凭理论画画。我所意识到的只是我使用的各种手段和受到驱动的一种思想,这种思想只有它与作品一起生长时,我才能真正抓住它。"([法]马蒂斯. 马蒂斯艺术全集[M]. 王萍,夏鬐译. 北京:金城出版社, 2013:228.)画家马克·罗斯科说:"一幅画不需要任何人去阐释它到底在表达什么。最好的状况是绘画自己为自己说话。一个评论家企图附加给绘画某种看法,是一种傲慢的冒犯。"([美]马克·罗斯科. 艺术何为:马克·罗斯科的艺术随笔(1934—1969)[C]. 艾蕾尔译. 北京:北京大学出版社, 2016:216.)艺术教育家罗伯特·亨利说:"别太关心批评家说什么。艺术鉴赏就像爱情,是不能让他人代替完成的,这是一种十分个人的事,也是每个个体都需要做的事。"([美]罗伯特·亨利. 艺术精神:一本给艺术爱好者的美学手札[M]. 上海:上海人民美术出版社, 2019:160.)

《大草皮》(图39)是一堆杂草,没什么深刻意义和道理,却是公认的艺术杰作;《下十字架》(图40)是常见宗教题材,精湛的技术使之名留画史。

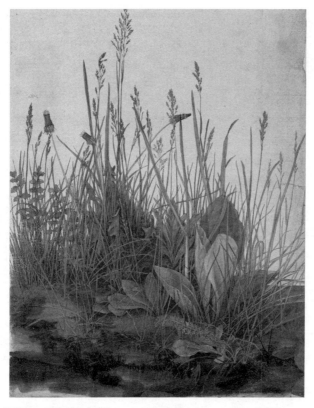

图39 阿尔布雷希特·丢勒:《大草皮》(Great Piece of Turf),1503年,水彩画,40.3 cm×31.1 cm,奥地利维也纳阿尔贝蒂娜博物馆。描绘一组很普通的野生植物,包括鸡脚草、四季青、草地早熟禾、雏菊、蒲公英、虎尾草、车前草、狗舌草和蓍草,对大多数园丁来说,它们都不是重点植物,但这是丢勒[1]以写实手法研究自然的杰作之一。作者为能将这些植物的样子清晰地展示给观众,一些树根被去除了泥土,各种根、茎、花似乎相互对立,混乱的表面与每株植物的充分细节共存,更加有真实感。但仅仅再现自然表面现象不是丢勒的工作目标,他做这样的精密研究是为了完成更伟大的作品,他后来将这个研究结果应用于油画和版画中。

[1] 阿尔布雷希特·丢勒(Albrecht Dürer,1471—1528)是德国文艺复兴时期的油画家、版画家和艺术理论家。他在20多岁时就以木版画在欧洲建立了声誉和影响力,与拉斐尔、乔瓦尼·贝里尼和达·芬奇等当时主要的意大利艺术家有过交流。他的木刻作品比其他作品更具哥特式风格,他的水彩画表明他是欧洲最早的风景画家之一,他的木刻彻底解放了这种媒介的潜力,理论研究中涉及了数学原理、透视和理想比例。

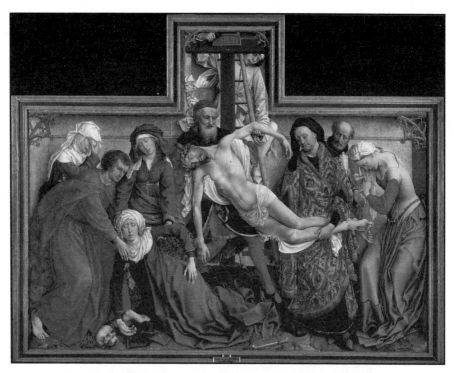

图40　凡·德·韦登:《下十字架》(The Descent from the Cross),1435—38年,220 cm×262 cm,布面油画,西班牙马德里市普拉多博物馆。描绘已经没有生命的基督从十字架上被众人抬下来,是凡·德·韦登①职业生涯的早期作品。他当时刚出师不久,但这幅画显现出相当完备的技巧:在十字形构图中,基督和圣母的身体以倾斜状凸显于以垂直状态出现的人群背景上;有坚实的形体刻画、逼真的面部特征和纯度很高的色彩(红黄蓝)。它在完成后的两个世纪中被大量临摹和仿制,也引发广泛的评论,其中最著名的说法来自欧文·潘诺夫斯基,他说:"画中的眼泪,一颗诞生于最强烈情感的闪亮珍珠,集中体现了早期佛兰德绘画中最为意大利人所最欣赏之处:才华与情感。"②

① 罗吉尔·凡·德·韦登(Rogier van der Weyden,1399/40—1464)是荷兰画家,现存作品包括宗教三联画、祭坛画和委托创作的单幅和双幅肖像画。他一生非常成功,当时的声望超过了扬·凡·艾克,但在17世纪后其声名几乎被遗忘,进入20世纪后又重新被发现。

② Erwin Panofsky. Early Netherlandish Painting:Its Origins and Character[M]. Harvard University Press,1953:258.

3.2 不同时期的技术手段

在人类艺术的数千年历史中,媒介材料和制作手段在不断变化。这种变化的基本趋势是:古代以手工技术为主;现代以科学技术为主。依赖手工技术的传统艺术,由于持续时间很长和参与人数很多,因此大师林立,成就显赫。使用科学技术的当代艺术,才出现几十年,参与的人不多,还处在实验阶段,但也取得了一些不同以往的成就。

与使用科技手段完成的复制类作品相比,手工产品有唯一性,因此产量有限,无法为平民阶层所拥有或享用,除了民间艺术产品,几乎都服务于上层社会,如帝王将相和文人骚客即是中国古代艺术的受众群。即便是近现代艺术中的美术品①,也有很强的服务于上层社会的特点——或政治宣传或商业交易,仍与大众日常生活距离较远。当代社会中能够被大众喜爱的视觉艺术形式,通常不是绘画与雕塑,而是影视艺术、计算机艺术、设计艺术、环境艺术、广告艺术、建筑艺术等。下表呈现视觉艺术在不同历史阶段中所偏重的媒介技术:

样品	样品说明	媒介	技术
	仰韶文化半坡类型彩陶盆,7000年前。	陶土和手	手工操作,唯一产品

① 美术(fine art)指仅为审美或趣味而制作,仅以美感和想象力而被欣赏的视觉艺术。在文艺复兴以来的美学理论中,美术被视为最高等级的艺术,因为它可以充分表达和展示个人想象力。美术的创作过程是自由的,不受任何实际用途的限制,只能用来被观赏,只为实现视觉观感意义上的审美价值,因此也称为"纯艺术"或"自由艺术"。美术品制作通常不会像制作实用物品那样,以合理分工的方式由多人合作完成。但在西方美术传统中(尤其是美术学院传统中)存在一个基于创造性和想象力的难度而设定的题材等级制度,如认为历史画的地位高于静物画。有一种看法是认为美术包括绘画、雕塑、建筑、音乐和表演艺术,但在一般使用中,这个概念只适用于视觉艺术,即被认为主要是为审美和智力目的而创造的,包含美和意义的艺术类型,如油画、雕塑、版画、水彩、素描和建筑等。从这个角度看,美术与设计艺术或实用艺术在概念上有明显不同,同时又因为对艺术接受者来说,对美术作品进行审美判断需要一定的艺术素养或敏感度——通常被称为良好的审美品位,也将美术与大众艺术和娱乐区分开来。不过这些概念区分只适用于西方艺术史中的过去时段(如文艺复兴到19世纪),对当代艺术来说意义不大,因为在当代艺术中创作者实现某种概念被置于首要地位,在形式上也几乎没有任何限制,因此作品的观赏和审美价值也就没那么重要了。

(续表)

样品	样品说明	媒介	技术
	顾恺之《列女仁智图》,约360年。	毛笔和丝绢	手工操作,唯一产品
	丢勒《犀牛》,1515年。	木版和刻刀	手工操作,可复制产品
	塔尔博特《伦敦街道》,1845年。	摄影	机械制作,复制产品
	卢米埃尔:《火车到站》,1895年。	电影	机械制作,复制产品
	《功夫熊猫》,2008年。	计算机,动画片	数字技术,复制产品

艺术发展过程中的技术演变形式,大体包括下列阶段。

（1）徒手完成阶段：人类最早的艺术都是徒手完成,如古老的洞穴壁画、岩画或雕刻,其中很有名的阿尔塔米拉洞穴壁画,距今已有36000年[①]。中国最早的艺术出现在公元前7500—前2000年,大都是陶制容器（图41）,

① 阿尔塔米拉洞穴壁画位于西班牙坎塔布里亚的历史小镇桑迪利亚纳附近,是最著名的史前顶壁洞穴艺术,使用炭笔画和色彩描绘当时的动物形象,画风生动传神；1985年被联合国教科文组织宣布为世界遗产。

被用于日常餐饮和某些礼仪场景①。

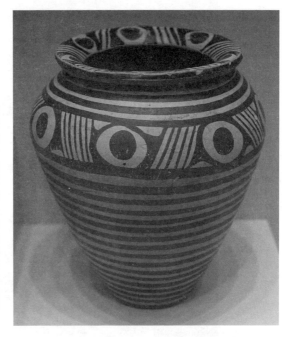

图41 《彩陶罐》,新时期时代马家窑文化,甘肃出土,公元前3300—前2900年,哈佛大学萨克勒博物馆藏。是中国新石器时代艺术品,属于仰韶文化马家窑类型器物,曾存在于甘肃西部和青海东部,因1921—1923年瑞典考古学家安特生(Johan Gunnar Andersson,1874—1960)在甘肃省临洮县马家窑发掘遗址而命名。典型的马家窑陶器包括细陶土制成的罐与碗,底色为黄色或红色,上有亮黑色的装饰,其装饰图形多为弯曲漩涡线条,中心点缀圆点,也有波浪形或平行交叉的线条设计。

（2）以笔作画阶段:我国书法和绘画使用毛笔和墨水等工具,西方绘画要使用铅笔、炭笔和画笔等工具。已知中国最早用毛笔完成的作品出现在公元前2世纪左右,除了画在丝绸上的丧葬礼仪作品,也出现在嘉峪关魏晋墓壁画中(图42)。以笔作画能传达人的动作和心情,但在技术上有一定难度,要经过长期训练才能较好掌握,所以古代流传一些书法家为掌握技艺而刻苦练习的故事。西方在15世纪以后,借助科学理论的帮助,通过使用画笔和油彩,已经可以真实再现自然界,取得了传统技艺的最高成就。无论是艺术大师们的经典作品(图43),还是普通画家的技术能力,都足以让我们被画面的真实效果所折服(图44)。

① 陶器是中国艺术的早期证据,主要出现在中国西北地区,最早的遗存物距今可能已有7000或8000年,代表作是有绳子标记或装饰几何图案的陶制容器,最具标志性的是新石器时代出现在黄河岸边的仰韶文化,其向西部发展后产生多种类型,如庙底沟、马家窑、半山和马厂等类型。这些陶器使用盘绕法或环形法制成,通常只在上半部分有装饰,是以黑或红色颜料画出的几何形,有花瓣形、螺旋形、锯齿形和渔网形,也有鱼、鸟、鹿、植物、人脸等图案。

图42 《嘉峪关魏晋砖墓壁画》,265—420年,甘肃嘉峪关市郊。 位于甘肃省嘉峪关市郊的戈壁滩上①,有1400余座,墓主人都是魏晋时期在当地的屯垦官兵,他们死后就埋在那里。在墓室内部砖墙上以一砖一幅和多幅组合方式,描绘出如农桑、牧畜、酿造、出行、宴乐、狩猎、庖厨、日常用具等生活内容,所有砖画都以黑色线条为主要表现手段,配合朱红色的局部渲染,有明显的装饰效果。但最令人称道的,是轻松至极、一挥而就的黑色线条,这种流畅的表现能力是长期大量实践的结果,是熟能生巧才能获得的技术美感。

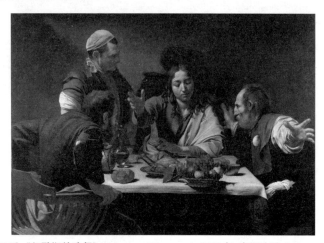

图43 卡拉瓦乔:《伊默斯的晚餐》(Supper at Emmaus),1601年,布面油画,141 cm×196 cm,伦敦英国国家美术馆藏。 描绘了复活后隐名埋姓的耶稣与他的两个门徒见面的场景:位居画面中间的耶稣似乎在说着什么,右边的人胸前戴着基督教朝圣者的标志——扇贝壳,左边的人穿着破烂的衣服,后边站着的人的脸在黑暗中。桌子上摆着静物一样的餐食,靠在桌边的食物篮子好像就要掉下来了。《圣经》中说复活的耶稣以另一种形式出现,所以卡拉瓦乔②在这幅画中将耶稣描绘成没有胡子的普通青年人,这似乎也是他在众多作品中反复强调的主题:在日常生活中寻找崇高。这幅画在视觉真实效果的表达上也臻于顶点,掌握高超油画技巧的作者将古典油画中的明暗对比法发挥到淋漓尽致的程度。

① 仲红荣.嘉峪关魏晋墓壁画的叙事方式与艺术风格研究[J].文物鉴定与鉴赏,2020(11):34—35.

② 卡拉瓦乔(Caravaggio,1571—1610)是意大利画家。他的绘画结合了对现实生活的观察,戏剧性地使用明暗对比法,即后来的"强光黑影法",使这种技巧成为画面主导元素——阴影变暗,表现主体被明亮的光线所照射。他的作品经常表现暴力和死亡场景,作画速度很快,经常直接在画布上工作。他对巴洛克风格有至关重要的影响,这种影响以直接或间接的方式出现在后来鲁本斯和伦勃朗的作品中。

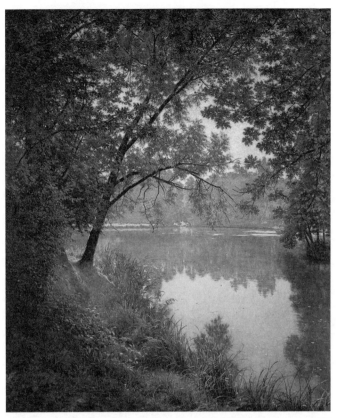

图44 亨利·比瓦:《水边》(From Waters Edge),1905 年,布面油画,153.7 cm×127 cm,私人收藏。描绘巴黎郊区公园的早晨场景。与当时流行的新印象派或野兽派作画手法不同,作者亨利·比瓦①以精细手法展示各种细节:叶子和花瓣漂浮在水面上,重叠的草叶,不同大小的枝叶叠加表示前后距离,在水面上映出背景树木,因反射阳光而出现的随意闪烁的亮点,部分光线透过精致的树叶反射到河水表面,等等。这幅普通场景的绘画并非世界名作,作者也不是声名显赫之人,但画面所表现出来的技术能力是完美无缺的。

(3) 手工复制阶段:最早出现的手工复制艺术品是版画——将制作好的图像从一个表面(通常是木版)转移到另一个表面(通常是纸或织物)。据说最早的木刻版画出现在 5 世纪的中国,以插图形式广泛出现在佛经或其他实用类书籍中(图45)。这种复制技术到 14 世纪末在日本得到发展,后来在欧洲得到更大发展,发展出包括石版、铜版、丝网版画在内的多种版

① 亨利·比瓦(Henri Biva,1848—1929)是法国画家,以风景画和静物画著称,画风介于现实主义与印象派之间,带有强烈的自然主义成分。

画复制技术①。

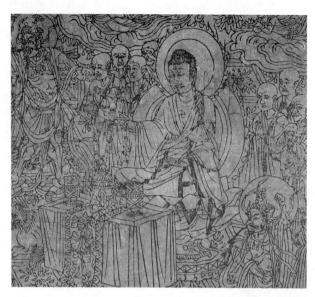

图 45 《唐代金刚经卷首插图》(局部),868 年,纸本印刷,26.8 cm×28.5 cm,伦敦英国国家图书馆藏。是 20 世纪初出土于敦煌的《金刚经》扉页插图,该套经书共 8 页,首页是木刻插图,后 7 页是经文,全长 496 厘米。印制于唐代咸通年间(868 年),是世界最早的印刷品之一。画面内容是释迦牟尼给众弟子宣讲佛法,形式上是雕版线描,构图繁简得当,刀法纯熟细致,线条流畅挺劲,可见版画技巧已十分成熟。根据卷后题记可知这卷佛经是一个名为王玠的人为其父母出资制作的。

(4)摄影复制阶段:摄影术的发明,是视觉艺术史中最震撼的事情。早期摄影作品曾短暂模仿绘画样式(图 46),但情况很快就发生变化。初起时卑微怯懦的摄影,在 19 世纪末 20 世纪初,不但逐渐摆脱了绘画的影响,获得独立地位,而且反客为主——人像摄影取代了肖像画(图 47),风景摄影取代了风景画,报道摄影和民俗摄影取代了历史画和风俗画(图 48),这就将写实绘画逼入死角,也因此彻底改变了视觉艺术的发展方向:一方面摄影作品的真实感,迫使画家放弃写实手法去探索新的表现形式,熟练流畅的再现技术开始退却,生涩、笨拙、变形和抽象成为新艺术的特征(图 49);另一

① 有研究认为,早在公元 2 世纪,中国就产生了一种原始的印刷形式——拓印。日本人在 8 世纪中后期制作了第一批经鉴定的佛教符咒的木版拓片。欧洲早在 6 世纪就开始了纺织印刷,而在纸上印刷要等到印刷术的出现。欧洲第一批印刷在纸上的木刻是 15 世纪初德国制造的扑克牌。但版画最初不被认为是一种艺术形式,而是一种用于传播的复制品。直到 18 世纪,版画才开始被认为是艺术作品,直到 19 世纪,艺术家们才开始制作限量版画,并在这样的版画上签名。

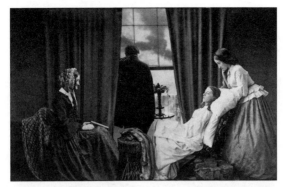

图46　亨利·皮奇·罗宾逊：《弥留》(Fading Away)，1858年，玻璃底片的银盐感光照片，23.8 cm ×37.2 cm，英国布拉德福德国家媒介博物馆藏。摄影师罗宾逊①将五个独立的底片完美地结合在一起，创造了这幅表现家庭悲剧的合成摄影——身患重病（也有可能是遭受精神打击）的年轻女子在走向生命的终点。这幅摄影因做作的主题和人工拼合摄影底片的技术而遭人诟病，人们认为这幅摄影太病态、太戏剧化，不适合用摄影来表现。但这种将生活主题与暗房技巧融合的做法，一方面受到情节性绘画模式的影响，另一方面也有取代情节化绘画作品的作用。

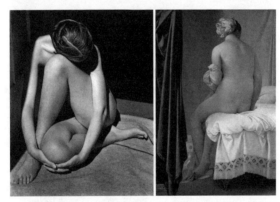

图47　左图：爱德华·韦斯顿：《查丽丝，圣莫尼卡》(Charis, Santa Monica)，1936年，银盐感光照片，24 cm×19 cm，私人收藏。右图：安格尔：《瓦平松浴女》(The Valpincon Bather)，1808年，布面油画，146 cm×97.5 cm，巴黎卢浮宫博物馆藏。左图女裸体双臂环抱双腿，坐在一条毯子上，以肢体动态和明暗对比组成一种奇异的三角形式，突出了女性身体的曲线美。右图通过垂直下落的绿色窗帘和有明暗凸起的白色窗帘，以及充满褶皱的亚麻布床单，衬托出裸体女子从脖子到双脚的优美曲线，被评论为描绘了一种平静而有节制的性感②。这两幅作品在视觉效果上相差无多，但爱德华·韦斯顿③摄影作品中的人体动势更为生动，这似乎与摄影可以几秒钟完成而油画要数天乃至数月而成的时间成本有关。另外摄影可以无限量复制，油画只能独此一张。至少对普通消费者来说，摄影带来的好处远远大于传统绘画。这也正是摄影术出现后短短一个月，就导致很多油画家破产的客观原因。

①　亨利·皮奇·罗宾逊(Henry Peach Robinson, 1830—1901)是一位英国摄影师，因其首创的组合拼图而闻名，是在摄影中使用蒙太奇手法的早期代表人物。

②　Robert Rosenblum. Masters of Art：Ingres [M]. Harry N. Abrams, 1990：66.

③　爱德华·韦斯顿(Edward Weston, 1886—1958)是美国摄影师，20世纪摄影大师之一。作品主题广泛，包括风景、静物、裸体、肖像、风俗场景等，发展出一种现代摄影方法，是高度精细的摄影图像的先驱之一。

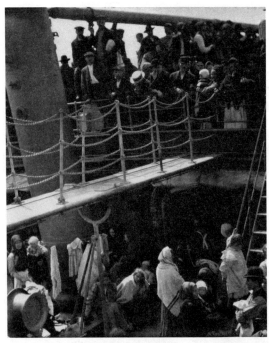

图48　阿尔弗雷德·斯蒂格利茨:《统舱》(The Steerage),1907年,银盐感光照片,33.4 cm × 26.6 cm,纽约大都会艺术博物馆藏。这是阿尔弗雷德·斯蒂格利茨[①]抓拍的黑白照片,被誉为有史以来最伟大的照片和现代主义摄影首批作品之一,它在社会意义上捕捉到当时的历史性场景。作者自述说:"在统舱的下层甲板上有男人、女人和孩子。有一个狭窄的楼梯通向统舱的上层甲板,一个小甲板就在轮船的船头。左边有一个倾斜的烟囱,上层的统舱甲板上有一座舷梯桥,刚刷过漆,闪闪发光。它是相当长的,白色的,在旅途中没有人碰过它。在上层甲板上,有一个戴着草帽的年轻人,从栏杆上往外看,他戴的帽子是圆形的。他看着下面统舱甲板上的男人、女人和孩子……一顶圆形草帽,烟囱向左倾斜,楼梯向右倾斜,白色吊桥的栏杆是用圆形链条做成的,下面统舱里一个人的背上挂着白色吊带,圆形的铁制机械,一根直插天空的桅杆,形成一个三角形……我看到了彼此相连的形状。我的灵感来自一幅图片的图形以及我对生活的感受。"[②]研究者们把这幅照片当成历史文献来看,因为这个时期有许多移民乘船前往美国,但这张照片是在美国去欧洲的游轮上拍摄的,所以有些批评人士将其解读为被拒绝入境后返回欧洲的人。虽然一些乘客可能因为没有达到移民的经济或健康要求而被拒绝入境,但更有可能的,是他们中的大多数,是当时蓬勃发展的建筑行业中的各种工匠,他们在两年工作签证结束后,正在返回他们的祖国[③]。这幅作品在视觉形式和真实记录社会生活的意义上,都不输给绘画艺术了。

① 阿尔弗雷德·斯蒂格利茨(Alfred Stieglitz,1864—1946)是美国摄影师和现代艺术推动者。他以50年的职业生涯推动摄影成为一种被接受的艺术形式。他还以在20世纪早期经营的纽约艺术画廊而闻名,在那里他把许多前卫的欧洲艺术家介绍到美国。
② Alfred Stieglitz. How The Steerage Happened[J]. Twice a Year, 1942(8—9):175—178.
③ Richard Whelan. Stieglitz on Photography: His Selected Essays and Notes[J], NY: Aperture, 2000:197.

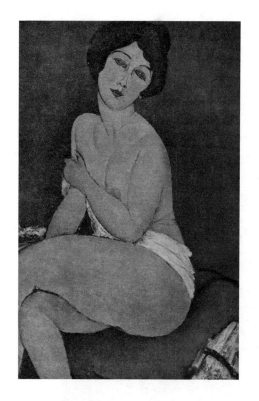

图49 莫迪里阿尼:《坐在沙发上的裸体》(Nude Sitting on a Divan),1917年,布面油画,100 cm × 60 cm,私人收藏。是莫迪里阿尼①所绘数十幅女性裸体作品之一,在展示一种意大利文艺复兴式女裸体的优雅的同时,也强化了女人的性感特征,被研究者描述为"既不矜持也不挑衅,被描绘得相当客观;颜料均匀厚实、质地粗糙——就像用雕刻家的手制成的那样——更关注物体的质量和女性身体的内在感觉,而不是愉悦和半透明的、有触感的肉体的再创造"。② 这些独有的美感特征和制作技术,构成了莫迪里阿尼绘画的个人风格。这些裸体画是画家接受经纪人兼朋友的利奥波德·兹博罗夫斯基③的委托而作,后者还帮助他1917年在巴黎举办了一生中唯一一次个展,可惜展览因为公众的负面评价而在开幕当天就被警方关闭了。1999年这幅画拍出1670万美元的价格,后来又拍出5260万美元。

方面,摄影作品的可复制性也改变了艺术只服务于少数人的社会弊端,使艺术开始成为全民共享之物④。此后又接连出现电影、电视、计算机和互联网艺术等同样以复制为生产方式的艺术类型,标志人类在视觉艺术领域进入现代阶段。

① 阿米迪奥·莫迪里阿尼(Amedeo Modigliani,1884—1920)是意大利犹太画家和雕塑家,以独特风格的肖像画和裸体画闻名,其特点是脸部、脖子和人体的拉长变形,还有画眼睛不点睛。他在世时几乎没有现实成就,35岁时在巴黎死于结核性脑膜炎;死后作品大受欢迎。

② Mason Klein, et al. Modigliani: Beyond the Myth[M]. Jewish Museum, 2004: 61—62.

③ 利奥波德·兹博罗夫斯基(Leopold Zborowski,1889—1932)是波兰诗人、作家和艺术品经销商。出生于犹太家庭,与妻子安娜是莫迪里阿尼的朋友和艺术经销商,在画家生命的最后几年里为画家举办展览,还让画家使用自己的房子作为工作室,而他也因此具有了一笔可观的收藏。但他的这些收藏在20世纪30年代的经济大萧条中被遗孀全部卖掉了。

④ 即便只从成本上看,同样的视觉效果,摄影几秒钟可以搞定,写实绘画要数天乃至数十天才能完成,所以摄影出现后导致大量肖像画家破产就是必然的事。但是事情还没有完。摄影摆脱绘画之后,又对绘画产生重大影响甚至有可能统治绘画。今天国内艺术家(尤其是油画艺术家)模仿照片已经蔚然成风,而离开照片就无法完成较完整的画作,也已经是艺术教育中的正常现象。

（5）电子覆盖阶段：从20世纪60年代至今，以科技手段制作的大众艺术产品铺天盖地而来，这包括数字摄影、互联网艺术、数字互动艺术、电脑动画、虚拟现实、多媒体展示、流媒体广告、网络游戏、手机动漫、数字插画、数字特效、数字音乐等。它们的视觉效果之强烈，传播之广泛，远远超过此前一切视觉艺术形式。不受数量限制的批量复制生产，使数字艺术成为大众日常生活的一部分，也成为有最强覆盖力的当代艺术（图50）。

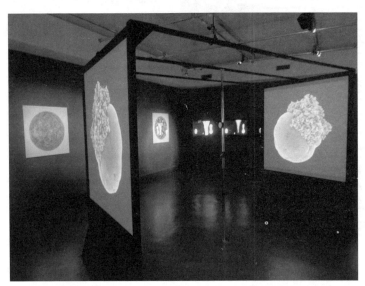

图50 安迪·洛马斯：《形态创造展》(Morphogenetic Creations)，2016年，计算机艺术，英国西伦敦沃特曼艺术中心。是安迪·洛马斯①的个人数字艺术展览，展示了他对细胞生长系统三个不同阶段的探索工作：从最简单的结构"细胞形式""植物形式"到更复杂的"混合形式"。其中细胞结构通过积累营养而生长，营养是由从四面八方照射到细胞结构的均匀光线所产生的；植物形式获得营养物质的光线只能从上面照射进来，这些结构会朝着光的方向生长；混合形式使用两种不同的细胞类型来引入多样性，所有的细胞被赋予两个极端之间的混合，其分化与合成形式导致了更为复杂的结构。

总结艺术中的技术演变过程，可以发现一些规律：(1) 手工技术正日益被科学技术所取代；(2) 科学技术创造出大量复制性艺术产品；(3) 数量无限多的复制艺术成为大众日常消费品；(4) 复制性艺术品的流行导致传统手工技术急剧衰退和日渐消亡（见下表）。

① 安迪·洛马斯（Andy Lomas，1967— ）是一位有数学背景的英国艺术家，曾是电视和电影的CG主管（参与计算机生成图像制作的人），后转为当代数字艺术创作。他的作品使用数学编程的方法制作，以视频、动画、静态图像和3D打印等形式展出。

古代手工艺术与现代科技艺术的差别

古代手工艺术特点	现代科技艺术特点
手工技术	机械技术和数字技术
唯一性产品	复制性产品
低产量	超高产量
历史悠久	历史短暂
体系成熟,艺术大师很多	尚在探索,艺术大师不多
少数人私享	多数人共享

3.3 传统技艺的特征

手工技艺历史悠久,积累了无数经验,产生了众多大师,也形成了其固有特征。其中以下三个特征比较明显。

3.3.1 有难度

难度即高度,没有难度的技艺,轻而易举能完成的事情,不容易获得好评[①]。古典艺术家通常不以追求个人风格为目标,而是与竞技体育相仿,以达到行业中公认的技术难度为目标,所以中外古典艺术大师都是其所处时代艺术行业中技术水准最高的人,其中很多人未必有什么深刻思想,但其过人技艺足以使其名留画史(图51,图52)。如果既有技术又有思想,当然就更好了。意大利文艺复兴后期出现的"风格主义"运动[②],有风格特异性但

① 在汉语中,技术、技艺、手艺,诸如此类,差不多都是一个意思——做好一件事情的技术能力。普通人对技术好的人,都是佩服的。所以,掌握技术的人,往往被称为师,如医师、厨师、工程师、经济师、会计师、建筑师、理发师、魔术师、设计师、摄影师、画师、拳师,等等。其中技术超高者,还会被称为大师。即便你的技术不一定很高,但多少也有点技术者,也会被尊称为师傅。人们如此尊敬有技术的人,是因为:(1)可以把一些重要的事情托付给他,比如所有的病人都希望能遇到一个技术水平高的医师;(2)可以获得较多自由,如一个高明的厨师在厨房工作时会比较轻松自如;(3)做任何事情都更有成功的可能,如专业汽车修理工更可能解决汽车故障。或许与这些实用原因有关,高明的技术能产生美感。

② 风格主义(Mannerism),也被称为"样式主义""矫饰主义""手法主义"等,是一种出现于1520年左右意大利文艺复兴高潮晚期的欧洲艺术风格,在1530年左右传播,在意大利持续到16世纪末,后被巴洛克风格所取代,在北欧则延续到17世纪早期。风格主义包括多种方法,强调构图的张力和不稳定性,是对达·芬奇、拉斐尔和米开朗琪罗等文艺复兴盛期艺术家的和谐理想的夸大反应,导致作品呈现不对称或不自然的优雅。代表画家有雅各布·蓬托尔莫(1492—1557)、罗索·弗伦蒂诺(1494—1540)和阿尼奥洛·布隆基诺(1503—1572)等人。

缺乏技术规范性和难度系数,因此被认为在艺术成就上不及此前文艺复兴盛期的高度。

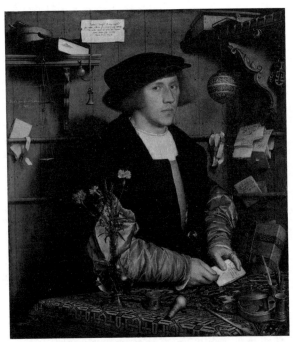

图51　汉斯·荷尔拜因:《商人乔治·吉斯泽肖像》(Portrait of the Merchant Georg Gisze of Danzig),1532年,86.2 cm×97.5 cm,柏林绘画博物馆藏。画中人物是常驻伦敦的波兰商人,他在1535年回到家乡格但斯克①与未婚妻订婚,这件作品可能是他为了婚姻而委托小荷尔拜因②制作的。画家将意大利文艺复兴时期的纪念碑构图与北欧的细节表现手法相结合,除了完美再现他的面部形象、头发的质地以及那件有着错综复杂折痕和耀眼光泽的红色长袍,还描绘了很多与商人生活方式有关的物品:与行业有关的手工制品——手写的合同、提单或海运业务的货物清单,一个白镴书写架,上面有鹅毛笔、墨水、沙子、封蜡和印章。在他面前的桌子上还有一个很漂亮的威尼斯玻璃花瓶,里面装着康乃馨,后者是中世纪订婚的象征。画面空间狭窄、琐碎物很多,又刻画细致,连桌布上方格图案的透视缩短比例也不差分毫,但整体上依然保持完整效果,没有因为琐碎细节很多而出现散乱现象,充分展示了小荷尔拜因无与伦比的高超绘画技艺。

①　但泽(Danzig)是德语名称,波兰语是格但斯克(Gdańsk),是波兰波美拉尼亚省的省会城市,也是该国北部沿海地区最大城市和最重要的海港。

②　小荷尔拜因(Hans Holbein the Younger,1497—1543)是德国油画家和版画家,作品代表了北欧文艺复兴风格,被认为是16世纪最伟大的肖像画家之一。被称为"小"荷尔拜因,是为区别他的父亲老汉斯·荷尔拜因(1460—1524)。小荷尔拜因在其职业生涯早期就受到社会重视,他的肖像画有罕见的精确性,在当时即以逼真而闻名,他的许多同时代著名人物都是通过他的作品才得以保留形象(如伊拉斯谟等)。他还从来不满足于外表上的相似,作品中常有象征、典故和悖论等多重含义,对后世研究者构成持久的吸引力。他多才多艺,对书籍设计史也有重大贡献,后来长期在英国工作,1535年后成为英王亨利八世的御用画家,其工作范围包括从复杂的珠宝设计到完成大幅壁画。

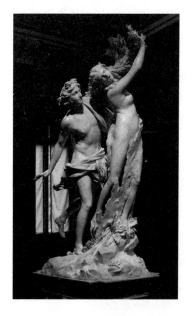

图52 吉安·洛伦佐·贝尔尼尼:《阿波罗与达芙妮》(Apollo and Daphne),1622—1625年,大理石,高243 cm,意大利罗马波吉塞美术馆藏。表现一个神话故事:被丘比特的爱情之箭命中的阿波罗,追逐河神佩纳斯的女儿达芙妮,但达芙妮被丘比特的反爱之箭命中,所以拼命逃跑躲避,但最后还是被阿波罗捉到,但就在阿波罗触碰到达芙妮的一刹那,达芙妮开始变成一棵月桂树——头发变成了树叶,手臂变成了树枝,而刚才还在奔跑的双脚变成了地上的树根。这是贝尔尼尼的代表作之一,他完成这件作品时只有23岁。他没有延续文艺复兴时期的稳定和秩序原则,而是在雕塑中表达瞬间运动(技术难度高于表现静止),还能在大理石上制作出皮肤质感的表面效果,将人的生命活力表达到极致。他被认为是米开朗琪罗真正的继承者,是西方雕塑史上名列前茅的艺术大师。

3.3.2 有传承

除了儿童画,并无天生的艺术,艺术家都要通过学习才能掌握必要的技法。学习艺术的途径有很多种,历史上有行业作坊、艺术家工作室。达·芬奇①就是进入韦罗基奥②工作室学习绘画的,并且被认为很快超越了师傅(图53)。

① 列奥纳多·达·芬奇(Leonardo da Vinci,1452—1519)是意大利文艺复兴盛期最博学的人物,是掌握多种知识和具备多种才能的大师。他的名声除了源于绘画上的成就,也因他的科学笔记而闻名,其中包括多种学科——解剖学、天文学、植物学、制图学和古生物学。作为天才的他是文艺复兴人文主义理想的缩影。他是非婚生子女,最初在意大利著名画家韦罗基奥画室中接受教育,早期在米兰,后来在罗马、博洛尼亚和威尼斯工作,最后三年在法国度过。尽管他没有接受过正式的学术训练,但许多历史学家和学者认为他是"全能天才"的代表,是一个拥有"无法抑制的好奇心"和"狂热的创造性想象力"的人,他的兴趣的广度和深度是有史以来前所未见的。学者们认为他的世界观是基于逻辑的,尽管他使用的经验方法在他的时代是不正统的。达·芬奇是有史以来最伟大的画家和文化偶像,他最著名的作品是《蒙娜丽莎》。他的一幅《救世主》在2017年纽约拍卖会上以4.503亿美元售出。他也因为技术上的独创性而备受尊敬,如他提出了飞行器、装甲战车、聚光太阳能等机械设计的想法,有时人们还认为他发明了降落伞、直升机和坦克。他在解剖学、土木工程、地质学、光学和流体力学方面都有重大发现,但由于这些发现没有发表,所以对后来的科学发展几乎没有直接影响。

② 安德里亚·德尔·韦罗基奥(Andrea del Verrocchio,1435—1488)是意大利早期文艺复兴的画家、雕刻家和金匠,是佛罗伦萨一个重要作坊的大师。他个人的作品似乎很少,但当时很多重要的画家都是在他的工作室里接受训练的,包括达·芬奇。他主要的成就是在雕塑方面,他在威尼斯完成的最后一件作品是《巴托洛梅奥·科莱奥尼骑马雕像》,被认为是一件杰作。

还有各类艺术学院,会使用较为系统的方法培养艺术人才①。当然也可以自学成才,但自学效果的好坏仍然取决于是否能遇到较好的前辈或同辈艺术家。中国绘画最重视传承,学习过程是以临摹为主,如《芥子园画谱》②就是清代之后的画家学习中国画的临摹范本。西方传统绘画重视再现自然,学习过程以写生为主,但也有如布瓦博德兰③的重视临摹的教育方法。进入21世纪以来声名鹊起的德国新莱比锡画派④,是当代艺术中较少见到的

① 美术学院(academy)最早出现在文艺复兴时期的意大利,是艺术家的团体。美术学院的宗旨是改善艺术家的社会和专业地位,以及开展教学活动。为达到这一目的,美术学院通常建立在可能有王室或赞助人的地方。而此前,画家和雕塑家都在行会里工作,他们被认为是工匠或手工业劳动者。17世纪时,美术学院开始普及,那时艺术家开始组织成员的集体展览。这是一个关键的创新,因为它首次形成了一个交易市场,并且在某种程度上将艺术家从皇室、教堂或私人赞助的限制中解放出来。最具影响力的学院是法国皇家绘画与雕塑学院,建于1648年,院址是巴黎卢浮宫。该学院从1663年开始举办展览,并于1673年向公众开放。法国大革命后,这个学院改名为美术学院。1768年,英国伦敦皇家艺术学院成立,乔舒亚·雷诺兹成为首任院长。到19世纪中期,这些学院变得非常保守,它们垄断了大型展览,抵制正在兴起的自然主义、现实主义、印象派及其继任者的创新浪潮,其结果是促成社会上出现另类展览,以及私人的商业性画廊。随后,美术学院日渐边缘化,到今天,学院派艺术(academic art)这个词,有较多保守或过时的负面含义。

② 《芥子园画谱》又名《芥子园画传》,是清朝康熙年间编的一本画谱,包含历代中国山水、梅兰竹菊以及花鸟虫草的各种画法,其名称来自清初文学家李渔在南京的别墅名称。画谱编者是王氏三兄弟王概、王蓍、王臬,还有诸升等人,主编是沈心友,他是李渔的女婿。《芥子园画谱》是清代艺术学者对中国画历代绘画经验的图像总结,也是清代前期彩色雕版印刷的高峰,民国史学家赵万里说"此书为画学津梁,初学画者多习用之"。已经被刊印多次的《芥子园画谱》,至今仍以其学画范本的实用功能为人推崇,近代中国画家如黄宾虹、齐白石、潘天寿、傅抱石等都把此书作为学习范本。

③ 霍勒斯·德·布瓦博德兰(Horace de Boisbaudran,1802—1897)以强调记忆的创新教学方法而闻名:他要求学生们参观卢浮宫,仔细研究一幅画,然后回到画室里凭记忆重现它。他最有名的学生是罗丹,罗丹在后来的生活中表达了对老师的感激之情。

④ 新莱比锡画派(New Leipzig School)是德国当代艺术派别,其获得国际名声是多年训练的结果,这种训练出自德国一所知名艺术学院:莱比锡视觉艺术学院。该学院成立于1764年,是德国最古老的艺术教育机构。在20世纪50—60年代的冷战时期,因西方现代艺术的影响被阻断,该学院在艺术教育中只能发展其固有的传统教学体系,到20世纪60年代后期已出现与德国其他地区和欧洲各国有明显区别的独立面貌,因此在20世纪70年代初期被少数西欧同行称为"莱比锡画派",也就是现在说的"老莱比锡画派"(The old Leipzig School)。画派开创者和代表人物是三个人:维尔纳·图布克(1929—2004)、沃尔夫冈·马托埃(1927—2004)和伯纳德·海希(1925—2011),他们是各有独立风格的艺术大师。其中海希是莱比锡画派最重要的奠基者,曾长期担任院长。1961年他在这所学院里首次创建自由绘画课程,培养出一大批重要艺术家。他们的学生辛哈德·吉勒(1941—)和阿诺·林克(1940—2017)被认为是莱比锡画派第二代人物。在1989年11月柏林墙被推倒之后,莱比锡城再次成为德国艺术教育的圣地,很多艺术学生纷纷进入这所学校接受传统技艺的训练。到20世纪90年代中期,毕业于该学院并留校任教的尼奥·劳赫在获得一个本地艺术奖后,开始为外界所知。2000年,尼奥·劳赫在纽约举行个展,取得轰动性效果,以此为标志,被称为"新莱比锡画派"的德国青年画家群体——莱比锡画派的第三代画家,开始被国际艺术界和收藏界瞩目。其成员大都是吉勒和林克的学生,作品往往以具象和抽象元素相结合为特性,呈现鲜明的当代感,也与第一代莱比锡画家相对写实的画风有显著不同。西方艺术界对新莱比锡画派的普遍评价是无论零星习作还是宏幅巨制,都明显体现出成千上万小时专注于绘画基本训练的技术特征。(王洪义.莱比锡画派的艺术传奇[N].美术报,2016-11-5:14.)

传承有序的画派。

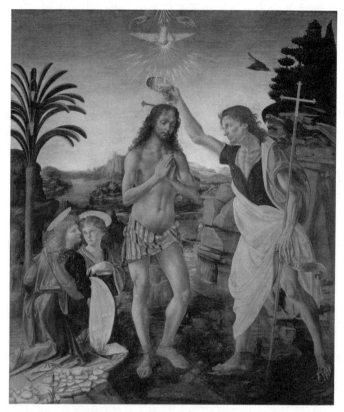

图53 韦罗基奥和达·芬奇:《基督的洗礼》(The Baptism of Christ),1472—1475 年,木板油画,177 cm×151 cm,意大利佛罗伦萨乌菲齐美术馆藏。出自意大利文艺复兴画家韦罗基奥工作室中的油画作品,描绘施洗约翰在约旦河岸边为耶稣施洗,在旁边象征救赎和生命的棕榈树前,有两个跪着的天使,一个拿着耶稣的衣服,另一个双手合十,画的顶部有上帝的手从天堂伸出来。一般认为这幅画中跪着的两个天使出自当时还是工作室学徒的达·芬奇之手。瓦萨里①说达·芬奇所绘天使表现出对色彩的非凡理解,致使韦罗基奥后来放弃了绘画,但瓦萨里并不认识达·芬奇,所以该故事的真实性无法确认,但韦罗基奥的绘画生涯确实在此后停止了,他最后一幅已知作品是交给助手完成的②。

① 乔尔乔·瓦萨里(Giorgio Vasari,1511—1574)是意大利画家、建筑师、工程师、作家和历史学家,以其《最优秀的画家、雕塑家和建筑师的生活》一书而闻名。基于瓦萨里评价乔托的绘画方式的著述,法国历史学家朱尔斯·米什莱(1798—1874)在他的《法兰西历史》(Histoire de France,1835)中首次提出了"文艺复兴"这个术语。

② Jill Dunkerton:Leonardo in Verrocchio's Workshop:Re-examining the Technical Evidence[EB/OL]National Gallery Technical Bulletin Vol 32:4—31.[2020-11-05]. http://www.nationalgallery.org.uk/technical-bulletin/dunkerton2011.

3.3.3　有系统

完全自发产生的艺术不具备较高的艺术价值(如儿童画),只有进入某种系统的艺术才能有较高艺术价值。视觉艺术中有很多系统,常常是母系统中套着子系统,如中国艺术算是个母系统,宫廷艺术、文人艺术和民间艺术就是子系统,这个子系统下还有更多小系统。各种艺术系统都是长期艺术实践经验的总结,是历经时间和空间考验的结果,能代表人类艺术已有的高度,要经过传承和训练才能真正掌握。在艺术实践中,与任何系统都没有关系的艺术几乎是不存在的,其中有些系统已是艺术教学的主要内容。如色彩教学就有很多系统,约翰内斯·伊顿①和汉斯·霍夫曼②就是其中两位色彩学教授,他们同时也是优秀的画家③,如《相遇》(图54)和《沼泽系列Ⅳ—艳阳》(图55)。

尽管传统艺术成就斐然,举世公认,但在现当代社会中有所衰退似乎也是难以避免的,尤其是在对传统手工技艺④的传承和应用方面,今不如昔的情况非常明显。粗略看,导致传统手工技术衰退有以下几个原因。

①　约翰内斯·伊顿(Johannes Itten,1888—1967)是瑞士画家、设计师、教师、作家和理论家。他与德裔美国画家莱昂内尔·费宁格(1871—1956)和德国雕塑家格哈德·马克斯(1889—1981)一起,在德国建筑师沃尔特·格罗皮乌斯(1883—1969)的指导下,成为魏玛包豪斯学院的核心成员。曾在包豪斯学院担当色彩基础教学,他区分了7种类型的色彩对比,即饱和度、温度、同时、比例、光度、色相和互补色。他的色彩研究为光效应艺术和其他抽象色彩艺术提供了理论基础。

②　汉斯·霍夫曼(Hans Hofmann,1880—1966)是德裔美国画家。他的职业生涯跨越两代人,横跨两大洲。1915年,他在慕尼黑建立了一所艺术学校,被认为是世界上第一所现代艺术学校,1932年移民美国后又在美国纽约和马萨诸塞州的普罗文斯敦开办学校,直到1958年他在教师岗位上退休。他的艺术教学培养出整整一代美国战后前卫艺术家,被认为是抽象表现主义之父。他的主要艺术原则包括推拉空间理论、抽象艺术在本质上有其起源以及对艺术中精神价值的信仰。

③　伊顿与霍夫曼是当时最具影响力的艺术教师,但他们所创造的教学系统是不一样的。伊顿曾是一名小学教师,在1919—1923年成为包豪斯学院的第一批教师,他的基础教育彻底改变了传统艺术教育模式。他没有让学生们复制早期大师的作品,而是鼓励他们去探索自己的感受,并在色彩、材料和形式方面进行实验。他的课程中强调三个要素:自然形态和色彩研究,经典艺术品分析,以及生活绘画。他后来开办了自己的艺术学校,并在著名艺术院校担任高级职务。霍夫曼在欧洲和美国两度开办现代艺术学校,通过教学方法连同相关理论著作,创建一个令人敬畏的独特艺术体系,包括平面性绘画要显示深度运动;通过色彩对比、形式和肌理创造所谓"推拉"效果;自然是抽象艺术的起源,艺术家必须保持艺术与物质世界的连接;运动感是大自然的脉搏。他还要求学生们要以一种无拘无束、独立的方式进行创作,认为探索过程比按程序完成作品更重要。但汉斯·霍夫曼的色彩理论主要散见于他的教学实践过程中,因此至今国内还少见介绍。

④　手工技艺是指使用双手和非机械类工具制作艺术品的技术,是完成非复制艺术的手段,如果这种手工劳动被机器加工所取代,它就失去了原有的工艺属性。有一种看法认为手工技艺不仅是一种制作东西的方式,还是一种思考方式,作为一种独特的体验物质世界的方式,带给我们一定程度的人类尊严。

图54　约翰内斯·伊顿:《相遇》(The Encounter),1916年,布面油画,105 cm×80 cm,瑞士苏黎世美术馆藏。这是伊顿在1915—1916年间完成的系列相似画作之一,据说与他的女友希尔德加德·温德兰(Hildegard Wendland)自杀有关。画面上以两个缠绕的螺旋形为中心,是自然界原型和超越物质世界的象征,也可以理解为色彩动态对比。这个螺旋一半是色彩分阶,其余部分是明暗分阶,直到它们在浅色和淡黄色中心相遇。右下角的水平条纹有明亮颜色的渐变,从黄色到蓝色;它的上方和左侧是垂直分割,这些条纹被双螺旋主导形覆盖,产生一种明暗节奏。

(1) 科技手段的覆盖:科技越发展,手工技艺就越衰落,是不可避免的事实。虽然大多数人至今仍会认为以熟练手法制作绘画或雕刻的手艺,是值得钦佩的,但随着平板电脑和3D打印机的兴起,肯花时间磨炼手工技能的人已越来越少,就像有了计算机还会打算盘的人会越来越少一样。尤其摄影被发明以来,非手工的视觉艺术形式层出不穷,如今电影、电视、互联网和社交媒体艺术几乎将我们的生活全盘覆盖,还有大量公共艺术出现在日

常生活空间中,改变了艺术只能存在于博物馆的狭隘方式①,为更大范围的艺术爱好者提供了参与艺术活动的可能。

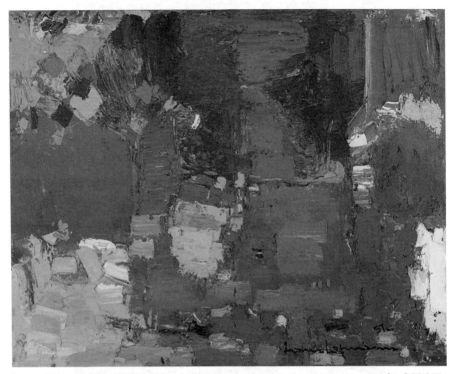

图55　汉斯·霍夫曼:《沼泽系列 IV——艳阳》(Swamp Series IV—Sunburst),1957年,布面油画,121.9 cm×152.4 cm,私人收藏。是霍夫曼在其传奇教学生涯结束前一年完成的作品。正如它的标题所暗示的那样,画面就像被太阳照亮的水面,有密集的光线、沼泽绿色植物和浅水的折射;画面中心有大片的绿色和深蓝色,边缘有充满活力的红色和黄色。作者一直对充满活力的颜色感兴趣,经过多年探索后,发现了将一系列的色彩和笔触转变成一个和谐图像的方法。克莱门特·格林伯格②认为他与克劳德·莫奈一样"为了追求纯粹的、响亮的色彩,敢于忽略明暗对比"③。在这幅有雄强风格的抽象作品中,霍夫曼将松散的印象派风格与野兽派的饱和色调联系起来,泼辣豪放的笔法则来自表现主义传统。

①　除了特殊类型的博物馆,一般博物馆和美术馆都以收藏传统手工完成的艺术品为主。能进入博物馆尤其是高等级的博物馆,也就成了判断传统艺术质量的重要标志。
②　克莱门特·格林伯格(Clement Greenberg,1909—1994)是美国作家,主要以对20世纪中期美国现代艺术运动产生影响的艺术评论家和形式主义美学家而闻名。
③　Clement Greenberg. Art and Culture:Critical Essays[M]. New York:Beacon Press,1971:191.

（2）大众文化①**的流行**：大众文化主要是传媒娱乐产品，也被称为"流行文化"，如电影、电视节目、流行书籍、报纸、杂志、流行音乐、休闲商品、家居用品、服装和机械复制的艺术品。它与传统民间文化不同之处，是以利润为导向、通过大规模商业方式进行生产和营销；它与能促进个体独立认知的传统经典艺术相比，是主题凡俗、形式琐碎、偏重于娱乐感官的消费性文化，其基础是人的食色欲望。这种趣味与人们在世俗生活中的趣味比较一致，有众多接受者，因此已成为当代社会中的主流文化。

（3）前卫艺术的选择：从杜尚的"现成品"被社会接受开始，放弃和取消技艺已成为艺术创造中的合理行为，进而出现一些不需要任何技术并且被艺术界中相当多的人所推崇的艺术样式，如当代艺术中两大主力样式——装置艺术和行为艺术中的大部分作品，都是只有创意没有技术。《一把和三把椅子》（图56）只需一把普通的椅子即可；《射击》（图57）虽然相当危险，但也没有太多技术含量；《城市空间中的身体》（图58）需要对身体的控制力，但这个更像是体育技巧而非艺术技巧。值得注意的是，所有这些废弃或取消技艺的做法，不是遭受外部社会压力所致，而是艺术界内部尤其是前卫艺术家们主动选择的结果。尚无法判断出现这种情况是否与人性中固有的弃难从易的弱点有关，但艺术从业者从历史上技艺高超的手工劳动者变成现在的观念艺术家，不但从业内容有所改变，工作难度也确实降低了很多②。如果一边是有难度，讲规矩，训练成本高；另一边是难度很低甚至没有难度，无需规矩，只需动动脑筋即可。假如这两种做法所得社会回报相同，甚至后者在行业内部更受人推崇和尊敬，在艺术市场中能获得更好效

① 大众文化（mass culture）包含多种含义。一是指它是自发地从大众中涌现出来的文化，通常被认为是社会成员在某一特定时间中与社会中流行的信仰和对象互动而产生的活动和情感，其中最流行的文化类别包括娱乐（电影、音乐、电视和电子游戏）、体育、新闻、政治、时尚等，因此也被称为"流行文化"。二是指这种文化是大众传媒的产物，代表大众媒体（主要是电视，但也包括报纸、广播和电影）对大众社会所产生的整体影响和智力引导，不仅包括公众舆论，而且包括对审美品位和价值观的影响，所以又被称为"媒体文化"。而现代媒体常被认为是以系统方式操纵大众社会为目的，是通过广告形象来传播和复制主流意识形态，因此也被称为"形象文化"。同时媒体广告常常与消费主义联系在一起，在这个意义上又被称为"消费文化"。所以，我们可以把"大众文化""媒体文化""形象文化""消费文化"看成是同一件事。（Andre Jansson. The Mediatization of Consumption[J]. Journal of Consumer Culture, vol. 2, March 2002(1)：5—31.）

② 徐建融认为："大体上，一切正文化，都需要积劫而有所成就，而且积劫后还不一定能有所成就；而一切奇文化，都不妨一超而有所成就，当然，大多数一超者肯定不能有所成就。"（徐建融：传统正脉——学术札记之二十五. 载《书法》，2019(1)：126—127.）

益,以艺术为职业的人会选择哪条路呢？在这种情况下手工技术被逐渐看淡也是很自然的。

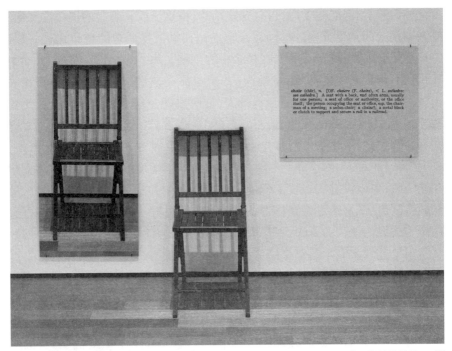

图56 约瑟夫·科苏斯:《一把和三把椅子》(One and Three Chairs),1965年,木制折叠椅,一张椅子的照片和"椅子"字典词条文字的照片放大,纽约现代艺术博物馆藏。作品包括一把真实的椅子、椅子照片和字典中"椅子"词条文字的放大版照片。因为照片是这把椅子实际存在的样子,所以每展出一次都要重新拍一张照片。这件作品不需要任何专门的制作技艺,而这恰恰是当代艺术的核心价值观:能传达某种头脑中的概念即可,不需要塑造复杂形象或制作复杂形式。作为实物的椅子和作为实物摹本的椅子(照片)是没有意义的,真正有意义的是人们头脑中的"椅子"概念,因为这个概念比实物能更长久地存在,艺术应该以表达概念为目标。作者约瑟夫·科苏斯[1]是概念主义的代表艺术家,他试图将概念表达与艺术本质紧密地结合起来,认为艺术是创造意义而不是创造形象,从而让他的作品成为有指导意义的艺术理论。

[1] 约瑟夫·科苏斯(Joseph Kosuth,1945—)是美国概念主义艺术家,先后在欧洲多个城市居住,包括根特和罗马,现居纽约和伦敦。

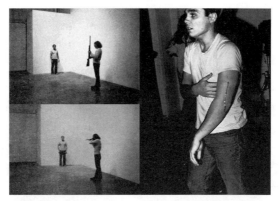

图57 克里斯·伯顿:《射击》(Shoot),1971年,行为表演,录像截图。这是一次包含危险的行为艺术表演:艺术家克里斯·伯顿①静止站立,让一位朋友用步枪射中他的手臂。这个惊悚的行为艺术被只有8秒的视频记录下来,地点是美国加州圣安娜市一个名为"F空间"的小画廊,离伯顿的工作室只有几扇门,当时也只有很少人在场。据说这个行为的创意与越南战争有关,作者试图表达很多想法:信任、暴力、艺术的局限性和风险、观众的角色、艺术家的勇敢与士兵的责任等。视频中伯顿穿着T恤衫和牛仔裤,被击中后抱紧自己的手臂,仿佛也被自己的计划所震惊。

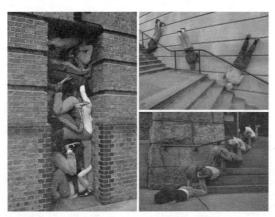

图58 威利·多诺:《城市空间中的身体》(Bodies in Urban Spaces),2007—2016年,行为艺术,在西方多国演出。是由奥地利艺术家威利·多诺②为一群舞者编排的系列行为艺术作品,表演者将他们的身体嵌入城市公共空间的角落和缝隙,干预和激发路人、居民和观众对环境的思考,促使人们去反思城市生存环境和自己的身体行为和习惯。这种身体表演形式不会留下任何痕迹,但会在目击者的记忆中留下印象,也会通过摄影师进行完整记录。自2007年以来,这些表演者在法国、奥地利、葡萄牙、美国、英国、德国和西班牙等国进行多次表演。

① 克里斯·伯顿(Chris Burden,1946—2015)是美国行为、雕塑和装置艺术家,在20世纪70年代因行为艺术作品而出名,其中包括《射击》。作为一名多产艺术家,伯顿一生中创作了许多著名的装置、公共艺术作品和雕塑作品。

② 威利·多诺(Willi Dorner,1959—)是奥地利舞蹈表演艺术家,他从1990年开始编舞自己的作品,为特定现场创造的有公共艺术性质的集体行为表演作品在世界多地表演,深受大众的欢迎。

3.4 艺术的其他特质

艺术有自己的运行规律,同时也与外部社会有广泛的联系。比如艺术与宗教有密切关系,甚至是作为宗教的一部分而发生和发展起来的。艺术与政治也有密切关系,如以国家政治或行政动员为目标的宣传画,在20世纪的一些国家中大量出现(如纳粹德国、美国、苏联和中国)。至于艺术与商业的关系,就更是难解难分,甚至可以说人类艺术史的过程往往是围绕各时期赞助人的趣味进行的。除了这些大的联系之外,艺术还与下列事物有关。

3.4.1 时代精神

时代精神(Zeitgeist)一词出自18—19世纪德国哲学,通常指某一特定时期的政治、文化、学术、思想等方面的总趋势,以及人文环境和道德风尚等方面的总体精神氛围。20世纪冷战时期在苏联和中国艺术中出现的有明朗色彩、刚健形式和工农大众形象的艺术品,正是那个时期社会主义国家意识形态的反映。《夯歌》(图59)和《骑自行车的集体农庄女孩》(图60)即有那个时代的鲜明特征。

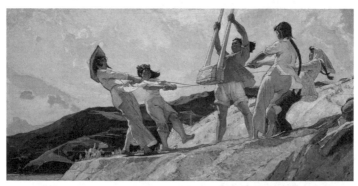

图59　王文彬:《夯歌》,1962年,布上油画,156 cm×320 cm,中央美术学院美术馆藏。描绘劳动工地场景,主要形象是五个在工地上砸夯的劳动女性,她们的矫健身姿以放射状出现,"面带笑容,口喊劳动号子,在奋力夯实新开辟的山路……她们像历史题材中的战斗英雄一样,成为新的生活和社会主义建设中的新英雄"。① 这幅画在色彩上吸收印象主义和中国民间艺术的经验,表现晴朗天空下的逆光效果,光感灿烂,有鲜明的时代特征。但创作过程较为复杂。作者最初是以中央美术学院在校生的身份,在1957年去山东沂蒙山区体验生活,获得大量写生素材,产生最初的构思,得到当时担任教学工作的董希文老师的赞赏和鼓励。但随后的"反右"和"大跃进"政治运动打乱了正常的教学秩序,紧接着又是三年经济困难时期,直到1962年才获得了实际完成作品的条件。作者用20天完成了此作,并在1962年展出后获得好评②。

① 陈池瑜. 新中国建设与绘画[J].《美术》2009(7):89—95.
② 王文彬:《夯歌》的故事及其他[J].《美术》1992(5):61—64.

图60 亚历山德罗·杰涅卡:《骑自行车的集体农庄女孩》(Collective Farm Girl on Bicycle),1935年,布上油画,120 cm×220 cm,俄罗斯圣彼得堡国家博物馆藏。描绘一个在乡村公路上骑自行车的女孩,她穿着红色连衣裙、白色运动鞋;阳光明媚,轻风微拂,乡村景色如诗如画。这幅画被认为是早期社会主义现实主义代表作之一,那时的苏联艺术中充满了对现实的浪漫想象。作者杰涅卡①致力于传递这样一种理念,即通过集体主义和技术的应用,可以实现一个全新的、美好的社会。他致力于表现经过现代农业技术改造后的集体农庄生活,让现代农业机械随处可见(尽管事实上,当时拥有拖拉机的集体农场比例并不高,画面中闪亮的自行车和背景中的卡车在当时苏联乡村也并不多见),自行车和新鞋子也表明是努力劳动的成果,代表着集体农庄的模范社员可以获得物质回报。

3.4.2 民族性

在文化意义上,民族性是同一种族中人接受长期文化遗产的客观印记,包括性格、气质、观念和智力等的客观存在。它不会因为环境迁徙和时代更替而发生大的改变,它在生活和艺术中都会以潜在但深刻的方式发挥作用。在艺术研究领域对民族性的关注由来已久,如丹纳②在《艺术哲学》中提出的看法。在艺术实践领域也有很多艺术家在创作中自觉追求民族性的表达,如董希文的油画《开国大典》(图61)③。

① 亚历山德罗·杰涅卡(Aleksandr Deyneka,1899—1969)是苏联画家、平面艺术家和雕塑家,20世纪上半叶重要的俄罗斯现代主义具象画家之一。

② 伊波利特·阿道夫·丹纳(Hippolyte Adolphe Taine,1828—1893)是法国艺术评论家与史学家,在其著作《艺术哲学》中提出影响艺术发展的三个要素是种族、时代、环境,还认为保持艺术的独特民族性是各国艺术前进的动力和基础。

③ 董希文(1914—1973)是中央美术学院教授。他在开始创作《开国大典》这幅画时,就是要把它画成一幅与平常的西洋画不同的具有民族气派的油画,为此对构图、形象、色彩、明暗及道具等几个方面做了形式处理。(董希文:油画《开国大典》的创作经验[A],北京画院编,董希文研究文集[C],北京:文化艺术出版社,2009:235.)

图61　董希文:《开国大典》(1979年修改版),1953年作,1955年修改,1972年修改,布面油画,229 cm×400 cm,中国国家博物馆藏。描绘1949年10月1日开国大典时在天安门城楼上的众多国家领导人,曾被印刷成年画广为发行,还用于中小学教材和邮票。画面上是中央人民政府主席毛泽东站在天安门城楼正中宣读政府公告,身后依次站立其他国家领导人和各界代表,远处广场上是参加集会的人群。但由于政治原因,此画被修改四次:1955年和1972年,董希文受命分别去掉了画中的原中央人民政府副主席高岗和原国家主席刘少奇;1972年,靳尚谊、赵域复制《开国大典》,去掉了林伯渠;1979年,阎振铎、叶武林又在此复制品上恢复了作品原貌。此画色彩对比艳丽,大量使用红色,有浓郁的喜庆气氛,构图上强调垂直与平行线的结合,增加了庄严隆重的感觉,被认为创建了人民大众喜闻乐见的中国油画的新面貌。

3.4.3　人格

人格是个体道德水准与精神气质的结合,是复杂隐晦的,很难用语言概念来说明,但可以通过艺术品的风格得以呈现,所以有"风格即人格"之说。这也意味着,欣赏艺术包括了欣赏作者的人格——艺术价值的潜在组成部分。艺术家人格境界因而自然成为艺术品评价标准之一。现实和历史上都有政治人物有某种艺术专长(如诗词书法等)的情况,但如果政绩不佳就很难得到承认;更常见演艺明星因为失德而丧失其专业发展的可能。可见艺术与人格确有密切联系,至少职业艺术家应该在人格方面不低于常人水准。

3.4.4　创作条件

艺术不只是精神现象,也有物质形式以及要依赖于物质条件而生产。艺术家所拥有的精神和物质条件,比如生活中是顺利还是挫折,经济上是贫困还是富有,工作空间是面积大还是面积小,作品是有销路还是没有销路,都能直接影响甚至决定艺术品存在的可能性。17世纪欧洲美术行业中流行对题材进行等级区分,历史画是最高等级,但就连伦勃朗都发现,历史画

最难卖,所以大部分画家只能创作肖像或风俗画,因为这些作品比较容易售出。在整个18—19世纪,荷兰艺术家们还常常用新作品覆盖那些在黄金时代中完成的画作,这是因为这样比买新画布和画框还要省钱。19世纪的米勒在画材条件困难时,也用覆盖旧画的方法完成了《小牧羊女》(图62),马蒂斯也讲过画家被经济所困而直接影响了绘画风格①。

图62 米勒:《小牧羊女》(Young Shepherdess),1873年,布面油画,162 cm×113 cm,美国波士顿美术馆藏。其较低的视角和纪念碑形式赋予社会小人物以圣人或女神的地位。普法战争期间,米勒②在家乡诺曼底的格鲁奇村工作,很难买到美术用品,他就将以前(1848年)参加沙龙展的《囚禁在巴比伦的犹太人》当成画布使用,这个情况是1984年波士顿美术馆的科学家对《小牧羊女》进行了X光透视后才发现的。

① "我们连一瓶啤酒都买不起。马尔凯生活得很苦,有一天,我不得不要求欠他钱的收藏家还20法郎,因为他急需钱。我不得不与他一起去干装饰大宫天花板的活。马尔凯没有足够的钱买颜料,尤其买不起价格昂贵的镉类颜料。因此他用灰色调画画,也许是这种经济条件形成了他的风格。"(〔法〕马蒂斯. 马蒂斯艺术全集[M]. 王萍,夏顰译. 北京:金城出版社,2013:147.)

② 米勒(Jean-Francois Millet,1814—1875)是法国艺术家,巴比松画派的创始人之一。他被认为是现实主义画家,也被认为是自然主义画家。他以描写农民生活的绘画而闻名,笔下的农民形象雕塑感很强。

3.5 为人生还是为艺术?

艺术有不可替代的自律性,是一种超脱现实社会的独立存在,但同时也会天然地与社会生活发生广泛联系。艺术既可以积极介入社会文化生活,也可以保持超脱于现实的独立品性,这两种内在趋向导致人类艺术中经常出现"为艺术而艺术"和"为人生而艺术"的争论。前者把艺术当成最高目的,要求人生和社会的多种价值要从属于这个目的;后者主张艺术应该有利于人类改善道德、陶冶品行和社会进步,从而有助于人生的完满实现。

3.5.1 为人生而艺术

从大的文化倾向上来看,西方传统艺术尤其是文艺复兴传统中多取"为人生而艺术"的立场[①],主要表现在下列几个方面:(1) 服务宗教或政教:这通常是对现实社会有重大影响力的艺术,通过塑造神像或美化权势人物,就能轻易将艺术与宗教和政治联系起来,所以人类艺术史中充满了这种宗教传播和政治宣传类作品。有直接歌颂帝王的《和平祭坛》(图63),也有通过风景画表达政治态度的《穿越平原的移民》(图64)。(2) 实现个人身份表达:在肖像画中最常见,无论是精神展现还是社会表达,肖像画都有表达作者地位或职业的目的,如《与两个学生在一起的自画像》(图65)。(3) 传达社会认知和生活情感:与文学作品有同样的功能,但不是通过文字而是通过形象和形式,因此有更直接的感染力,是传统艺术中最主要的艺术表现内容。如珂勒惠支的《犁》(图66)和蒙克的《生命的舞蹈》(图67)。(4) 表达社会抗议或不满。用艺术干预社会生活是很多当代艺术家的选择,这样的艺术往往与社会政治事件或社会不公平现象有关,如《美国隔离箱/格林纳达》(图68)和《一个从自住公寓飞上太空的男人》(图69)。(5) 作为精神文化福利:公共艺术是一种有精神福利性质的艺术,它能站

[①] 中国20世纪以来也多有提倡为人生而艺术的主张。如林风眠说:"为人生的艺术,就是艺术家应该表现有益于人类大多数人的思想和情绪的意思。换言之,艺术不该为少数人所享受,应该适合多数人的需要,而且表现合乎当时当地一般人需要的思想。所以为人生而艺术实在比为艺术而艺术更合理,尤其在现代,我们应该提倡为人生的艺术。"(林风眠. 林风眠谈艺录[M]. 北京:中国青年出版社,2014:92.)丰子恺说:"把艺术分为'为艺术的艺术'和'为人生的艺术',不是很妥善的说法。凡及格的艺术,都是为人生的。且我们这世间,能欣赏纯粹美的人少,能欣赏含有实用分子的艺术的人多。正好比爱吃白糖的人少,而爱吃香蕉糖、花生糖的人多。所以多数的艺术品,兼有艺术味与人生味。"(丰子恺. 子恺谈艺录(下)[M]. 北京:海豚出版社,2014:214.)

图63 《奥古斯都和平祭坛》(Ara Pacis Augustae)，公元前13年修建，位于意大利罗马城。这是供奉和平女神的神坛，由古罗马元老院在公元前13年委托，为纪念罗马皇帝奥古斯都从西班牙和高卢凯旋，主要内容是描绘罗马的和平与繁荣。祭坛下部为装饰性图案，上部是叙事性浮雕，包括庆祝祭坛设立的游行场面。北面浮雕是帝国官员和妻儿走向入口，南面浮雕是皇室成员。图为祭坛南侧墙面的皇室成员列队场面。这是古罗马众多用于宣扬帝王丰功伟绩的大型工程之一。

图64 艾伯特·比尔施塔特:《穿越平原的移民》(Emigrants Crossing the Plains)，1867年，170 cm×259 cm，美国俄克拉何马城国家牛仔与西部文化遗产博物馆藏。描绘俄勒冈小道(美国西部开发的重要通道)上令人惊叹的一幕：夕阳西下，来自欧洲的移民们似乎和马车、马、牛和其他小动物一起走向光明。画布边缘的暗色调创造出一个视觉框架，移民们被突出了，因为他们都沐浴在阳光下。作者艾伯特·比尔施塔特①因为这件作品获得名声，美国开发西部的进程需要尽可能多的人到那里去投入建设，这件作品展示了西部的自然美景，鼓励人们移居到这片土地上，以至于有一些历史学家说，比尔施塔特影响了美国人移居这片土地的决定，推动了美国人向西部扩张。

① 艾伯特·比尔施塔特(Albert Bierstadt, 1830—1902)是德裔美国画家，以其全面表现美国西部的风景画而闻名。曾去加利福尼亚参与淘金热活动，后来参加了为寻找一条穿越落基山脉的铁路路线的勘探队，此后又获得铁路公司赞助多次参加这样的旅行创作活动，因此能真实描绘出美国西部的壮丽风景。

在大众立场上表达审美诉求和无偿提供艺术品供大众享用,是当代艺术中最具有文化福利性质的艺术,通常与社区环境和社区成员日常生活相关,如《洗涤,痕迹,维护:室外》(图70)。

图65　阿德莱德·拉比勒-基娅德:《与两个学生在一起的自画像》(Self-Portrait with Two Pupils),1785年,布面油画,210.8 cm×151.1 cm,纽约大都会艺术博物馆藏。描绘作者与她的两个学生在一起,被认为是近代早期欧洲妇女艺术教育最引人注目的形象之一。拉比勒-基娅德[1]是当时受到贵族阶层积极赞助的女性艺术家,凭借她自己的肖像技巧和教师的角色,把自己描绘成一个社会地位很高的人。这幅作品在1785年沙龙上大获成功。但就像大多数18世纪艺术家自画像一样,作者在描绘自己时,穿着不符合绘画工作装束的优雅服装——是一种个人身份的显示,也是对女性从事艺术工作的自信表示和呼吁。据说这是已知最早描绘与学生在一起的女画家肖像。

[1]　阿德莱德·拉比勒-基娅德(Adelaide Labille-Guard,1749—1803)是法国微雕画家和肖像画家,倡导女性应获得与男性同样的从事艺术事业的机会;是1783年第一批成为皇家艺术学院成员的女性之一,也是第一个获得许可在卢浮宫为她的学生建立工作室的女性艺术家。

图 66 凯绥·珂勒惠支:《犁》(Plowing),农民战争系列组画之一,1906 年,铜版画,49.8 cm × 63.2 cm。刻画了两个农民像负重的野兽一样在用力拉着犁铧,在他们身后,乌鸦盘旋在犁沟之上。这幅画是珂勒惠支①《农民战争组画》中的第一幅,农民战争是宗教改革运动早期的一场暴力革命,1525 年爆发,起因是封建贵族强加的沉重税收和强制劳动要求,使农民几乎成为奴隶。鲁迅对这幅画有评论:"这里刻画出来的是没有太阳的天空之下,两个耕夫在耕地,大约是弟兄,他们套着绳索,拉着犁头,几乎爬着的前进,像牛马一般,令人仿佛看见他们的流汗,听到他们的喘息。后面还该有一个扶犁的妇女,那恐怕总是他们的母亲了。"②

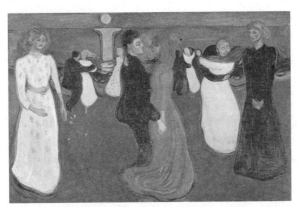

图 67 爱德华·蒙克:《生命之舞》(The Dance of Life),1899—1990 年,布面油画,125 cm × 191 cm,挪威奥斯陆国家美术馆藏。是一幅表现生命跨度的作品:左边飘向画面中心的白衣少女象征美好青春,身边还有鲜花开放;中间黑红两色中年男女有旋转动感,意味着情欲的沉迷与消耗;右边的黑衣老妇人象征生命耗尽的干枯与惨淡,她漠然看着眼前的人生过程。右侧背景上男舞者的面孔丑陋不堪;远处的月光在海面上的投影像是一个巨大的惊叹号。由白到红再到黑的人生历程,表达了爱德华·蒙克对人生的悲观看法,也反映出他内心深处的矛盾心理。

① 凯绥·珂勒惠支(Kathe Kollwitz,1867—1945)是德国艺术家,从事油画、版画(包括铜版、石版和木版)和雕塑创作。最著名的作品是《织工》和《农民战争》。尽管她的作品有写实主义特征,但通常认为与表现主义的联系更为密切。她是德国第一位入选普鲁士艺术学院且获得荣誉教授地位的女性。

② 鲁迅. 凯绥·珂勒惠支版画选集/序目. 且介亭杂文末编.

图68 汉斯·哈克:《美国隔离箱》(US Isolation Box, Grenada),格林纳达,1983年,木制装置,收藏地不详。这是汉斯·哈克①根据新闻报道完成的作品:1983年11月17日,《纽约时报》报道入侵格林纳达(加勒比海西印度群岛上的一个国家)的美国军队在机场将囚犯关押在像箱子一样条件恶劣的隔离室里。哈克以此报道为主题,制作了一个粗糙的、没有经过油漆的立方箱子,大约2.4米高,靠近顶部的地方有窄窄的窗户,有几个小小的通风孔,在箱子一侧用大号模板字体写着:隔离箱使用情况/由美国军队驻守/在SALINES监狱营地/格林纳达。他以这种极简艺术形式批判美国军队违反了《日内瓦人权公约》和公众舆论保持沉默的现状。

3.5.2 为艺术而艺术

从逻辑上看,为艺术而艺术的价值观基础是"艺术高于生活",所以艺术家们才会就高不就低,将纯粹形式创造作为主要目标。虽然为人生的艺术也需要审美形式的帮助才能实现其目标,但为艺术的艺术是把创造审美形式视为终极目的。后印象主义以来的西方现代艺术有较明显的"为艺术而艺术"倾向,由此创造出无数种风格新颖的视觉产品,如《青春期》(图71)和《暴风雨之海》(图72)虽然视觉效果不同,但都是纯粹的形式创造。中国传统艺术主流也是为艺术而艺术,古代艺术家多持有尽可能远离现实生活的创作立场,而且越到晚近时期越是如此。所以丰子恺批评说:

① 汉斯·哈克(Hans Haacke,1936—)是德裔美国概念艺术家,他的作品以批评社会和政治制度尤其是艺术界的制度而闻名。他通过绘画、装置和摄影,揭露企业利益对当代艺术的影响,还经常把艺术机构和场所作为批判主题,这有时会引起争议——最明显的例子是他曾在1974年在纽约古根海姆博物馆举办个展,展览名称是"古根海姆博物馆理事会",计划要展出博物馆的赞助商和理事会的索引,但展览在开幕前六周被取消了,馆长美术史家爱德华·F.弗莱也被解雇了。

图69　伊利亚·卡巴科夫:《一个从自住公寓飞上太空的男人》,1982—1984年,装置作品,140 cm ×300 cm ×250 cm,伦敦泰特美术馆藏。这是一个不能进入但可以从门上裂缝观看的房间,这个门被劣质的木板封住了。房间内的设施和状态是:天花板上有一个大洞,这个洞口下边是一个用弹弓原理制作的弹射器,似乎可以把人射入太空;墙上是由苏联宣传海报组成的墙纸,上边钉着一些科学图纸和图表;还有一个小镇的立体模型显示了这名男子预期进入太空的路径。还有一种合理的解释,说是在这名男子进入太空后不久,有关部门就来了,并用木板封住了房间。伊利亚·卡巴科夫[1]以这件作品强烈表达了对枯燥的社会生活和工作环境的不满——人们只能设法逃离。

[1] 伊利亚·卡巴科夫(Ilya Kabakov,1933—　)是俄裔美国概念艺术家,曾在莫斯科工作30年,是苏联艺术家协会成员。其作品包含大量的绘画、装置作品和理论文本,他的批判性地表现苏联社会生活的装置作品在国际上较有影响。

图70 米尔勒·拉德曼·尤克尔斯:《洗涤,痕迹,维护:室外》(Washing, Tracks, Maintenance: Outside),1973年,12幅黑白照片,在美国康涅狄格州哈特福德的沃兹沃斯艺术学院的行为艺术。这组作品由12幅照片和两页文字组成,记录了尤克尔斯①在擦洗美国沃兹沃斯学院的行为表演过程,图为其中之一。她通过有女性主义艺术②特征的行为表演,将人们通常期望女性自觉做的工作与指派给维修工人做的工作并列起来,揭示对女性劳动价值有意抹杀的社会现实,同时也模糊了真实劳动与行为艺术之间的界限,提醒人们关注女权主义、工人权利和社会劳工制度之间的内在联系。

① 米尔勒·拉德曼·尤克尔斯(Mierle Laderman Ukeles,1939—)是纽约艺术家,1969年,她发表《维护艺术宣言1969》,挑战女性的家庭角色并提出"维护艺术"的概念,其范围除了个人家庭日常维护之外,还有普遍存在的地球环境和公共维护问题,如解决污染水域。她让人们意识到,低文化地位的维护工作,通常只能拿最低工资或拿不到工资(如家庭主妇)。

② "女性主义"也称"女权主义",是一系列社会运动、政治运动和意识形态,旨在定义和建立政治、经济、个人和社会性别平等。其中的女性主义艺术运动,在20世纪60年代末和70年代出现,强调女性在生活中经历的社会和政治差异,倾向于使用非正统的融合新媒体和新视角的方法,如行为艺术、概念艺术、身体艺术、视频、电影、纤维艺术等,表达女性特有的生理、心理、审美和社会生活体验。1971年艺术史学家琳达·诺克林发表的开创性文章《为什么没有伟大的女性艺术家》,揭示了妨碍有才能的妇女获得与男性同等地位的社会和经济因素。20世纪80年代,格里塞尔达·波洛克和罗齐西卡·帕克等艺术史学家,通过"早期大师"和"杰作"等带有性别色彩的术语来审视艺术史规则,质疑女性裸体在西方经典艺术中的中心地位,质问为什么男性和女性在艺术中的地位是如此不同。马克思主义批评家约翰·伯格在1972年出版的《观察的方式》(Ways of Seeing)一书中总结道,男人看女人,女人总是看着别人在看自己,揭示出西方艺术是对已经存在的社会不平等关系的复制。在第一次女性主义艺术浪潮中,女性艺术家陶醉于女性经验,探索阴道意象和月经血液,摆出女神裸体形象,公开使用刺绣等被认为是"女性的"媒介从事艺术创造。这一时期伟大的标志性作品是朱迪·芝加哥的《晚宴》(The Dinner Party,1974)。后来的女性主义艺术家拒绝了这种直白露骨的方法,转而揭示女性气质和女性观念的起源,认为女性气质是一种化装舞会——女性为符合社会对女性的期望而选择的姿态。

"艺术的根本原则,是'关切人生'、'近于人情'。而今日有许多中国画,陈陈相因,流弊百出,太不关切人生,太不近于人情了。"① 中国的山水画有远离现实、亲近自然、让人的精神获得解脱的疗愈作用(图73)。这也许是从超脱层面对人生的把握与认识,也许是不敢直面社会现实而选择的逃避手段——等于曲折反映社会生活。所以中国传统美术一直比较脱离现实,不能在社会现实层面上发挥较积极的作用。

图71 米尔顿·艾弗里:《青春期》(Adolescence),1947年,布面油画,76.2 cm×101.6 cm,私人收藏。作者米尔顿·艾弗里②是专注于宁静意境与和谐形状的色彩大师,一位自学成才的画家。他的作品主题大多是海洋或人物场景,画风上从未与某个特定艺术运动联系在一起,但被普遍认为是美国一位重要的现代主义艺术家。画中人物是作者15岁的女儿玛琪(March),她苍白的、毫无特色的脸与周围明亮的色彩形成了鲜明的对比。腿的长度被夸大了,但却通过边框将脚裁短了,这是为突出少女青春期特有的笨拙与优雅的组合——孤僻而专心读书的女孩,正是青少年休闲生活的写照。马克·罗斯科对艾弗里的评价是:"艾弗里都画些什么?他的起居室、中央公园、他的妻子萨莉、女儿玛琪、鸟的飞翔,他的朋友……他从中捕捉到灵感,画了那些并不流行但却伟大的作品,但也绝非赋予主题一种随意而短暂的寓意,相反,它们拥有一种摄人心魄的抒情性,达到了埃及式的永恒和崇高。"③希尔顿·克莱默说:"毫无疑问,他是我们中最伟大的色彩画家……与他同时代的欧洲人中,只有马蒂斯在这方面取得了更大的成就——当然,他受到马蒂斯艺术很大影响。"④

① 丰子恺. 子恺谈艺录(下)[C]. 北京:海豚出版社,2014:90.

② 米尔顿·克拉克·艾弗里(Milton Clark Avery,1885—1965)是美国现代画家。他的作品是具象的,但对美国抽象艺术的发展有深远影响。他在艺术中关注平面色彩关系,而不是像文艺复兴以来大多数西方画家那样更关注深度空间。因为色彩丰富和敢于创新,他经常被认为是美国的马蒂斯。作品中的色彩美感和简约变形使他有别于当时的美国绘画。在职业生涯的早期,他的作品被认为偏于抽象而过于激进;而到抽象表现主义占主导地位时,他的作品又因为太具象而被明显忽视了。

③ [美]马克·罗斯科. 艺术何为:马克·罗斯科的艺术随笔(1934—1969)[C]. [西]米格尔·洛佩兹·莱井罗整理,艾蕾尔译. 北京:北京大学出版社,2016:240.

④ Hilton Kramer. Avery—Our Greatest Colorist [N]. The New York Times,April 12,1981. 希尔顿·克莱默(Hilton Kramer,1928—2012)是美国艺术评论家、散文家。

图72 埃米尔·诺尔德:《暴风雨之海》(Stormy Sea),1930 年,水彩纸本,34 cm×45 cm,德国汉诺威艺术博物馆藏。表现狂暴的海洋景色,地平线上明亮的红橙色产生了戏剧性效果,前景中的白色显示汹涌激荡的波峰,让波浪与火红的地平线并列,天空中橙色的光在深蓝色海水中注入了能量和兴奋,创造出瞬息万变的精神之美。作者埃米尔·诺尔德①喜欢使用水彩作画,他觉得水彩可以比油画更快地将他的艺术想法实施(油画制作程序较复杂)。他也确实将水彩画提升到远非一般消遣的水平,创作出了令人惊叹和瞬间的美,被称为"灵魂的风景",在20世纪世界艺术史上独树一帜。

图73 赵孟頫:《鹊华秋色图》,1295 年,纸本设色,28.4 cm×90.2 cm,台北故宫博物院藏。描绘山东省济南市北郊鹊山一带的风景,山的造型有点奇怪,是一个圆形一个三角形,而且突兀而立,这在古代画里不多见。树与山的比例也不符合,明显是树大而山小。但赵孟頫②的目的也不是状写真实自然景观,而是为寄托某种心情。这幅画是他托病辞官回到家乡湖州后,凭记忆为祖籍山东但又从未去过山东的文学家周密所作,用来满足周密的思乡之情。这也就是今天说的艺术疗愈作用——越是纯粹的艺术疗愈的效果就越好。

① 埃米尔·诺尔德(Emil Nolde,1867—1956)是德裔丹麦画家,早期表现主义画家之一,桥社成员,也是20世纪早期探索色彩的油画家和水彩画家之一。他以笔法泼辣和色彩表现力强而闻名,常常使用金黄色和深红色,为深重色调的画面增添明亮的色彩。

② 赵孟頫(1254—1322),字子昂,今浙江湖州市人,是元代官员和书画家,为宋室后代,后选择与元朝合作,官至翰林学士。他是元代文人书画界的领袖人物,他艺术技法全面,修养深厚,山水、人物、动物、花鸟、竹石无所不能,后世罕有人及。

本章小结

虽然艺术现象随不同时代而变化,但其作为人工产品的基本性质是处理某种媒介材料的技能技巧。这是决定大部分历史时期中艺术作品质量的关键因素,因此与其将人类的艺术史看成是"观念进步史",还不如看成"**技术更新史**",因为艺术史中所有变化均与制作技术和媒介更新密不可分。从手工制作到机械复制,再到今天的数字艺术产品,艺术的外观形貌几乎发生了天翻地覆的变化,艺术的主要受众群也今非昔比——从上层权贵、专业人士扩散到普通消费者。高难度手工技艺是传统艺术的独有价值,以机械或数字手法制作的复制性艺术产品使艺术成为百姓日用生活的一部分,艺术由此进入更广阔的社会生活领域。而当艺术被置于广泛的社会生活之中时,必然无法逃离外在的社会生活的规定性,艺术因此与整个人类精神和社会生活共同成长。无论是坚守艺术自律性的**"为艺术而艺术"**,还是要求艺术有助于人类道德进步和社会改良的**"为人生而艺术"**,都同样代表了艺术的最高价值——由内而外的善与美,这正是艺术可以永葆自身固有价值的根基所在。

自我测试

1. 对艺术实践者来说,普遍知识和专业技能哪一个更重要?
2. 艺术中的媒介技术发展大致经历了哪五个阶段?
3. 在艺术中手工技术和科学技术各有怎样的作用?
4. 在艺术中传统技艺的三个主要特征是什么?
5. 在艺术中传统手工技艺衰退的三个主要原因是什么?
6. 艺术与外部社会的联系主要表现在哪些方面?
7. 为人生而艺术和为艺术而艺术的主要区别在哪里?

关键词

1. **技术**:解决具体问题的手段、方法和过程。
2. **普遍知识**:对事物普遍形式或本质的认识。
3. **美术**:仅以美感和想象力而被欣赏的视觉艺术。
4. **艺术媒介**:能够实现感官或物理力量传递的工具和材料。

5. **艺术传承**：对可能消失的艺术所进行的使其不会消失的努力。
6. **艺术系统**：某种艺术类型的完整运行模式和操作方法。
7. **大众文化**：通过愉悦社会大多数成员的感官因而让他们买单的一切文化产品。
8. **大众艺术**：对社会大多数成员有感官和情感吸引力的流行文化产品。
9. **时代精神**：在一时代中能让大多数社会成员都跟着走的思想潮流。
10. **民族性**：经遗传产生的有相同特征和心理模式的族群特征。
11. **风格主义**：因偏离文艺复兴盛期艺术风格而有怪异倾向的艺术现象。
12. **美术学院**：以科班方式训练艺术技巧的高等教育机构。
13. **《芥子园画谱》**：古人编辑的能帮助中国画学习者速成入门的教材。
14. **新莱比锡画派**：传承三代后在21世纪初西方艺术市场中暴得大名的德国当代艺术流派。
15. **女性主义艺术**：以女性艺术家为主的反对男权艺术的思想解放运动。

第四章　艺术的创作模式

本章概览

主要问题	学习内容
什么是创作模式？	认识六种最常见的艺术创作模式
模仿包括哪些内容？	认识模仿性艺术的两种主要类型
装饰有什么基本特征？	了解装饰性艺术的一般规律和样式
象征性艺术的好处是什么？	了解象征性艺术的一般规律和样式
抽象艺术是可理解的吗？	了解抽象艺术的一般表现规律和形式手法

　　艺术品不仅仅是美的对象，还是一种美的产品——人工创造之物。艺术家为什么要制作艺术品？在制作过程中是否存在某种规律或模式①？这些规律或模式是否能像工业流水线那样保证产品质量？潜藏于艺术品背后的这些深度信息会挑动观赏者的好奇心，因此我们在本章中先简略说明一下艺术家的四种创作动机：经济、社交、冲动和游戏；再介绍艺术创作中的六种基本模式：模仿、表现、装饰、象征、想象和抽象。但无论动机分析还是模式分类，都只是依据一般艺术经验而定，未必很全面，也可能有误差，尤其无法涵盖当代艺术中的一些特殊形式②。另外，艺术创作不会只服从自律性

　　① 模式（pattern）是指存在于物体或事件中的一种变化规律与自我重复的样式。模式中的某些固定元素能在可预测的情况下周期性出现。重复性和周期性是模式两大特征，根据现象发生的频率找出固定模式是人类基本认知功能之一。

　　② 当代艺术对艺术的主题、内容、形式、媒介和材料均无限定，是"怎么都行"的一种艺术类型，因此很难将其纳入某种相对有固定规律的艺术模式中去。

规则,而是各种内外因素(时空环境与个人意志)综合发挥作用,与媒介材料也有绝大关系。因此本章中对艺术动机和创作模式的分类,都只是针对艺术中某一特定方面,而无法做到完整全面或巨细无遗。

4.1 艺术创作的动机

艺术创作是指创造美的或有意义的文化产品。从艺术家的角度看,从事艺术创作主要受四种动机的支配,即经济利益、社会交流、创作冲动和游戏娱乐。成功的艺术家往往会受到下面这几种愿望的激励。

(1) 审美冲动的发生:冲动,是对某些没有预先计划的事情,突然产生的自发的和难以抑制的行动欲望,通常是非理性的,它是艺术创作的原始动力之一。艺术创作经常起源于一种审美冲动——在突如其来的美感刺激下,急于通过某种技巧使之获得视觉呈现的行动欲望,在很多情况下还能持续发酵得到不同寻常的结果。保罗·高更中年以后离开城市去荒岛上画画[1],康定斯基[2]因为看到一张倒着放的水彩写生而开始画抽象作品,叶蕾蕾[3]因为去参加朋友的聚会而开始社区艺术的改造工程,都与某种艺术冲动有关。

[1] 高更在1887年6月在艺术家朋友查尔斯·拉瓦尔陪伴下,在加勒比马提尼克岛的圣皮埃尔附近度过一段时间,对他后来的创作和长期居留塔希提岛起到了决定性影响。

[2] 康定斯基的抽象艺术事业起源于两次经历。一次是1895年他在印象派画展中看到莫奈的一幅《干草堆》,意识到引起他感官反应的是色彩和构图而不是它们的主题。另一次是在1896年的一场音乐会上,他注意到在与一个可识别的主题没有联系的情况下,音乐可以引发情感反应,他由此联想到绘画应该像音乐一样抽象。还有一个里程碑式的事件发生在1910年,他在夕阳西下时走进画室,被一幅"弥漫着内心光芒、难以形容的美丽图画"所震撼,他很快意识到这是他把一幅自己的画放倒了,这使他意识到绘画中除了形式和色彩之外并无其他,此后开始了漫长的抽象艺术创作历程。

[3] 叶蕾蕾(Lily Yeh,1941—)是美国费城艺术大学绘画和艺术史教授。1986年她承担费城北部一个简单公园的建设项目,被那里的居民的恶劣生存状态所震撼,并由此萌发了通过项目执行改造该社区环境的想法。她在争取到费城艺术委员会的微薄补助款后,就开始带领社区居民改造社区环境,起初由儿童参与,后来经过十八年的艺术、教育和园林建设等方面的综合努力,终于将一个肮脏破败、毒品泛滥和被人遗忘的地方,发展成一个非营利的、以社区为基础的艺术与人文社区,还创建了一个通过艺术改造和建设社区场所的全国模式,成为全美小区改造和艺术人文理想付诸实践的典范。她在2003年成为美国"改变世界领袖奖"中唯一华裔获奖者。2004年后她开始了国际化的工作,试图将艺术的变革力量带到全球贫困社区,以促进社区赋权、改善自然环境、促进经济发展和保护土著艺术和文化。

(2) 游戏娱乐的快感：游戏与劳动或其他实际活动不同,是与快感相结合的身心自由活动,常常被视为艺术的起源。艺术与游戏的相同之处是有快感,没有实用限制的快感享受能使人痴迷于游戏过程之中,这也是一些艺术家尤其是艺术大师,能够放弃世俗享乐而专注于艺术的心理原因[①]。

(3) 社会成功的需要：艺术不是为解决基本生存需要而存在的行业,但艺术与人的情感、意志和审美的交流有关,更与在公众社会中进行展示的行为有关,很少有艺术家不希望自己作品能够广为人知,所谓"地下艺术"[②]的存在通常都是被迫和非正常的。而交流和展示的目的是为了获得好评,这意味着艺术家个人在社会上取得成功[③]。但事与愿违招致负面评价也是常见的,未能进入希望参加的展览,在艺术市场中没有取得预想的收益,都会对进取心强烈的艺术家有不小的打击。

(4) 经济利益的获得：经济对艺术和艺术家都很重要——好的艺术创造离不开精神的独立,如果经济上不能独立,精神独立容易成为空话。古今大部分著名艺术家,或者有固定经济来源,或者有市场销售保障,前者有塞

① 中国传统艺术有很强的游戏特征,尤其是文人画中充斥着"游戏翰墨"的精神,流行"游戏于画"(汤垕)、"游戏入三昧,披图聊我娱"(倪瓒)和"平生游戏梅花中"(王冕)等说法。

② 地下艺术(underground art)是指在公开的艺术展示制度之外的任何一种艺术存在形式,能涵盖不被艺术界接纳的任何艺术流派和个人,包括合法和非法的各种艺术组织和艺术活动。最常见的有匿名的街头涂鸦艺术,通常是未经授权的非法艺术形式。此外还有被政治限制的地下艺术创作活动,如表现主义画家诺尔德曾加入纳粹党,蔑视犹太艺术家,鼓吹表现主义是雅利安艺术形式。但后来他的作品被纳粹列入堕落艺术范围,他被解除教职和禁止工作,他只能躲藏在家里创作了大批水彩画,还将这些作品藏在地下室里以躲避纳粹警察的检查,还刻意不标示创作年代。中国画家吴大羽在20世纪30年代留学法国,归国后执教于杭州国立艺专,1950年因"形式主义和画风特异"被学校解聘。在"文革"期间因"反动学术权威"的罪名遭到批判和抄家,但他仍然躲在家里偷偷画抽象作品。改革开放后有关机构多次希望能为他举办展览,都被他婉言拒绝。有人评论是"为免再度招惹旦夕之祸,吴大羽作品并不示人"。(周长江.中国抽象油画的奠基人——吴大羽[J].美术,2016(1):50—56.)

③ 亚伯拉罕·马斯洛(Abraham Maslow,1908—1970)是美国心理学家,他提出的需求层次理论可以解释人类行为的动机。他认为每个人都有五种基本需求:生理需求、安全需求、爱需求、尊重需求和自我实现需求。当人们觉得他们已经充分满足了某一需求时,更高层次的需求就开始出现。如个人对自己的成就感到满意时,就达到了第四个"尊重"的层次,这是个人能力和被认可的需要,一般可通过社会地位和成功的程度得以满足。

尚和劳特雷克①,后者有大卫·霍克尼②和达米安·赫斯特。大多数艺术家是按佣金生产作品,通过商业机构出售作品,还有一些艺术家通过担当社会职务(设计师、教师、编辑等)获得经济保障。由于社会对艺术需求有限,身份普通的艺术家在经济上未必有较好收益③。此外也有一些艺术家会直白表示,取得经济利益是创作的首要目标,如杰夫·昆斯和村上隆:前者善于推销自己的作品,被称为"天才推销员";后者更是公开宣称,成功就是金钱,做艺术就是为了赚钱。

4.2 艺术创作的六种模式

文化产品与物质产品的生产模式有个区别,物质产品的生产模式如加工机械或生产线,对产品规模和质量能起到决定性作用,而文化产品的创作模式只是艺术生产元素之一,对产品质量起不到决定性作用。换句话说,艺术创作模式能决定产品外观而无关产品优劣。另外,所有模式及其产品在艺术价值上都是平等的,不存在某种模式高于其他模式的等级差别。但不同模式在不同时代中的流行程度是不一样的,比如表现、想象和抽象的艺术

① 图卢兹·劳特雷克(Toulouse Lautrec,1864—1901)是法国油画家、版画家和漫画家,善于描绘当时巴黎娱乐场所的人物与生活,是后印象派代表画家之一。他的父母是近亲结婚,他因此患上遗传性疾病,导致身材矮小(1.52 米,躯干是成年人,腿是儿童尺寸),外表丑陋。1882 年后他移居巴黎,由家里出资进入巴黎蒙马尔特地区的画家圈子,一直在那里生活。除了酗酒,他还经常与妓女来往,沉迷于"城市下层阶级"的生活方式,并在作品中真实表现了这些人物,他在 36 岁的时候死于酗酒和梅毒并发症。其作品当代拍卖最高价是 2240 万美元。

② 大卫·霍克尼(David Hockney)是英国油画家、版画家、舞台设计师和摄影师,20 世纪英国最具影响力的艺术家之一。2018 年 11 月 15 日,霍克尼 1972 年的作品《一位艺术家的肖像/双人泳池》在纽约佳士得拍卖会以 9000 万美元(7000 万英镑)的价格售出,打破了 2013 年杰夫·昆斯的《橙色气球狗》以 5840 万美元成交的纪录。到 2019 年 5 月 15 日,霍克尼一直保持着这一纪录,直到杰夫·昆斯在纽约佳士得以 9100 万美元的价格卖出了他的《兔子》,重新夺回了这一荣誉。

③ 澳大利亚艺术委员会报告说,澳大利亚艺术家 2016—2017 年平均年收入 1.89 万澳元(约合 14153 美元),而澳大利亚的贫困线是 2.2 万澳元(16475 美元)。虽然数字令人沮丧,但同时也有 12% 的艺术家年收入超过 5 万澳元(合 37444 美元),算得上成功的艺术家。David Throsby, Katya Petetskaya. Australia Council for the Arts 2017, Making Art Work: A Summary and Response by the Australia Council for the Arts, Department of Economics, Macquarie University. November 2017:15—19.

在晚近时代比较流行,而模仿艺术是从古到今都非常流行的①。

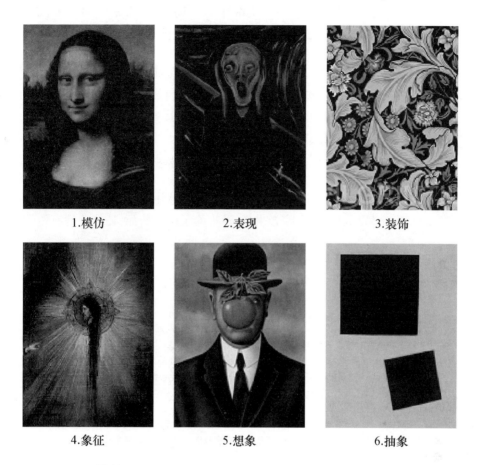

1.模仿　　　　　2.表现　　　　　3.装饰

4.象征　　　　　5.想象　　　　　6.抽象

4.2.1　模仿

艺术中的模仿②,指的是通过一定的技术手段,制作出类似原像的摹本。这个概念包含两种艺术实践:(1) 以其他艺术品为摹本,用同样的方法

① 特里·巴雷特(Terry Barrett)说:18 世纪之前,西方艺术创作主要都是在古希腊时代传承下来的传统写实框架下进行的;进入 18 世纪之后,"表现"变得比"再现"重要。(〔美〕特里·巴雷特. 为什么那是艺术[M]. 南京:江苏凤凰美术出版社,2018:48.)

② 模仿(Mimesis)是个人通过观察而复制他人的行为,是一种社会学习的形式,允许个人和代际进行非遗传信息(行为、习俗等)的传递。模仿的概念适用于很多语境,从训练动物到社会政治,一般指有意识的行为。

制作艺术品，也称"临摹"。如收藏在北京故宫博物院中的《列女仁智图卷》①和《韩熙载夜宴图卷》②是国宝级作品，但它们不是原作而是宋代摹本。(2) 以现实物为模仿对象，呈现与原型同样的视觉效果，如最常见的"写生"。在这两种模仿实践中，临摹他人作品有学习技法的意义，也有制作副本的意义——重要的摹本有不可替代的价值。用于学习的摹本通常不被视为独立作品，但有一种改编性质的模仿，可以称为"翻画"③或"改编"，属于有独立意义的艺术创作，如毕加索翻画的《阿尔及尔的女人》(图74)。写生类艺术在西方传统艺术中占有重要位置，从文艺复兴到 19 世纪，面对实物写生成为艺术家们训练技巧和表现真实世界的主要手段，像眼睛看到的那样去表现视觉世界也是最多见的创作方法(图75)，如印象派④作品几乎全部来自室外写生，纳比派⑤作品多来自室内写生，野兽派⑥也贡献出相当多的写生作品。对艺术实践者来说，写生除了收获作品，还能获得有益的

① 《列女仁智图卷》旧传东晋顾恺之作，原图已失，此图为南宋摹本。内容取自汉光禄大夫刘向《列女传》中的"仁智卷"部分，包含 15 个宫廷女性的故事，目前此图为残卷，保存完整的只有 7 个故事。该图在宋代时有很多版本，但保留至今的只有这一件临摹品。

② 《韩熙载夜宴图卷》是五代宫廷画家顾闳中奉诏而作。作品如实再现了南唐大臣韩熙载夜宴宾客的奢华生活情景。画面上造型准确精微，线条工细流畅，色彩绚丽清雅，整体色调艳而不俗。历代著录的顾闳中《韩熙载夜宴图》有数本，据考证，此卷当属南宋孝宗至宁宗朝(1163—1224 年)摹本，其风格基本反映出原作面貌，达到相当高的艺术水平。

③ "翻画"不是一个业界通用语，而是 20 世纪 80 年代末期鲁迅美术学院全显光工作室教学专用术语，指使用与原作媒介材料不同的媒介材料临摹原作，比如用木刻临摹油画，用水墨临摹油画，完成后的作品可作为个人独立创作。此术语与流行音乐中的"翻唱"(cover version)含义近似，都是指一种包含个人独创性的模仿他人艺术作品的方法。

④ 印象派(Impressionism)也称"印象主义"，是 19 世纪 60 年代兴起的艺术运动。最明显的特点是在户外现场直接以写生作画，而不是在工作室里根据草图作画，主要描绘风景和日常生活场景，强调外光条件下的色彩瞬间效果。该画派以莫奈、雷诺阿和德加等为代表，1874 年举办第一次群展，其中莫奈作品《日出印象》，在遭到观众嘲笑后被用于该画派的名称。

⑤ 纳比派(Les Nabis)是 1888—1900 年间由法国年轻艺术家组成的画派，主要成员有皮埃尔·波纳尔、爱德华·维亚尔和莫里斯·丹尼斯，他们大多是巴黎朱利安美术学院的学生，对高更和塞尚有仰慕之情，并决心复兴绘画艺术。他们认为艺术不是对自然的描绘，而是艺术家创造的隐喻和象征的综合。但他们各自风格却大不相同，1900 年该画派举行了最后一次展览。

⑥ 野兽派(Fauvism)是 20 世纪早期现代艺术派别，特点是强调绘画平面性和强烈的色彩，放弃了在印象派中还有保留的写实或再现手法。该画派作为一种艺术风格始于 1904 年，并一直延续到 1910 年之后，但作为画派活动只持续了几年(1905—1908 年)，举办了三场展览。这场运动的领导者是安德烈·德兰和亨利·马蒂斯。

身心体验①(图76)。事实上,所有视觉艺术都可分为模仿和非模仿两类②。在艺术史中,"模仿"与"理想化"③和"表现"相对立(图77),这三种艺术倾向决定了20世纪前视觉艺术的主要面貌。

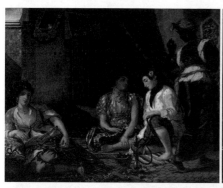 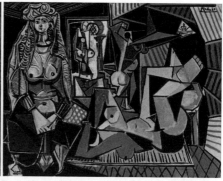

图74　左图:尤金·德拉克洛瓦:《阿尔及尔的女人们在她们的房间里》(The Women of Algiers in their Apartment),1834年,布面油画,180×229 cm,巴黎卢浮宫博物馆藏。右图:毕加索:《阿尔及尔的女人》(Women of Algiers),1955年,布面油画,114 cm×146.4 cm,私人收藏。右图是对尤金·德拉克洛瓦④1834年的画作《阿尔及尔的女人在她们的房间里》的改编,是毕加索向他崇拜的前辈艺术家致敬的作品。当年德拉克洛瓦一共画了两幅以此内容为题的油画,两幅作品都描绘四个女人在一个封闭房间里,但却唤起了完全不同的情绪:较早一幅表达女人和观者之间的隔离,第二幅通过女人热情诱人的凝视将观者带入场景。毕加索在这幅画中再次扭曲了坐在前景中的女性的形体,把她们的身体扭曲成不可能的形状,这样将人体前后形象能同时呈现给观众。2015年这幅《阿尔及尔的女人》在纽约以1.79亿美元的价格拍出,开创了当时艺术品价格的世界纪录。

① 查尔斯·索维克(Charles Sovek,1937—2007)是美国艺术家和作家,以写生为主要创作手段,出版过很多关于绘画、写生和艺术生活的书籍。

② 中国传统艺术更接近非模仿艺术,至少中国文人画传统中对写生不够忽视,艺术家主要凭借摹本和记忆作画。虽然文人画论中不乏"师法自然"的说法,但其主要含义是游览名山大川,不是对景写生。这种情况到20世纪之后才始见好转。

③ 理想化艺术是在艺术史中持续时间最长、接受者也最多的艺术类型。其主要特征是以自然主义手法塑造能代表某种审美理想的完美形象。典型代表是古希腊雕塑,希腊诸神被描绘成肌肉发达、肩膀宽阔、头发美丽、面无表情的样子,与当下人们对时尚杂志模特的审美偏爱相似。理想化在世界各地的艺术中都有出现,但不同的文化背景中所追求的完美特征并不一致。如文艺复兴盛期的艺术界以追求和谐、对称和理智为理想,17世纪洛可可艺术追求轻盈明快的理想。所有这些作品都远离视觉真实的表达,所以会与现实主义艺术严重对立。

④ 尤金·德拉克洛瓦(Eugene Delacroix,1798—1863)是法国浪漫主义艺术家,针对当时法国新古典主义追求完美和典雅,德拉克洛瓦以鲁本斯和文艺复兴时期威尼斯画派的艺术为灵感来源,强调色彩和运动,而不是清晰的轮廓和精心塑造的形式。戏剧性和浪漫情怀是他成熟期作品的中心主题,为此他到北非旅行以寻找异国情调。他的富有表现力的笔触和对色彩光学效果的研究深刻影响了印象派画家,他对异国情调的热情则启发了象征主义艺术运动。

图75 米勒:《拾穗者》(The Gleaners),1857 年,布面油画,83.8 cm×111.8 cm,巴黎奥赛博物馆藏。三个弯着腰的农妇在收割后的麦田里捡拾麦穗,人物造型厚重,姿态沉稳,有纪念碑式的庄严感。作者米勒以同情的方式描绘当时法国农村社会的底层人物,作品未能获得当时法国上层社会的好评,但影响了很多年轻艺术家,尤其是印象主义艺术家,如毕沙罗①、雷诺阿②、修拉③和凡·高等人④。这不是写生作品,但能够如实再现辛劳的农妇、傍晚的光线的和辽阔的土地,画面效果符合我们的日常视觉经验,因此被称为现实主义⑤作品。

① 卡米耶·毕沙罗(Camille Pissarro,1830—1903)是丹麦裔法国印象派和新印象派画家。曾向库尔贝和柯罗等艺术前辈学习,后来与乔治·修拉和保罗·西涅克一起学习和工作。有艺术史学家称他是"印象派画家的领袖",对后印象主义的画家塞尚、凡·高和高更也有重大影响。

② 奥古斯特·雷诺阿(Auguste Renoir,1841—1919)法国印象派画家,主要画妇女、儿童和风景,造型圆润,色彩丰富,画风甜美。

③ 乔治·修拉(Georges Seurat,1859—1891)是法国新印象主义画家,最重要的艺术贡献是发明了点彩主义的绘画技巧。代表作《大碗岛星期天的下午》是 19 世纪晚期西方绘画的标志性作品。

④ Griselda Pollock. Millet[M]. Oresko Books,1977:48.

⑤ 现实主义(realism),有时还被称为自然主义,指在艺术中试图表达眼睛所见的客观世界,尽量去除人为的、刻意的虚构和超自然的因素,从而对现实题材进行真实表现。也被视为视幻艺术——通过透视、光线和色彩制造出逼真的视觉感官效果。现实主义在很多历史时期都很流行,这在很大程度上出自技术训练体系和避免风格化的追求。另有现实主义运动出现在 19 世纪 50 年代的法国,是与当时已经主宰法国艺术界的浪漫主义相对立的。此外 19—20 世纪还有社会现实主义、地区主义或厨房水槽现实主义等诸多以现实主义为名的艺术流派或运动。在其他艺术类型中也有各种各样的现实主义实践,如文学现实主义、戏剧现实主义和意大利新现实主义电影。

图76 查尔斯·索维克:《普罗温斯敦港口》(Provincetown Harbor),2004年,纸板水粉,25.4 cm×30.48 cm,私人收藏。描绘港口城市的寻常街道景色,色彩艳丽,光线生动,笔法粗犷大气,是查尔斯·索维克众多水粉写生作品之一。作者不是改变艺术史的大画家,每年夏季是他的工作季节,他会完成几百幅这样的写生作品,通常供应一般家庭室内装饰之用,因此尺幅很小。但他自己在写生中得到很大快乐,他说:"自从我站在加利福尼亚的蓝天下,努力地画出我的第一幅风景画以来,许多年过去了。我从来没有怀疑过,也没有后悔过把它作为我一生的追求。就像我的大部分日子一样,明天是一个未知数。我可能去户外画画。如果天冷或下雪,我会在我的货车里工作。画家们可能会被快速变化的天气淋湿、晒伤或挫败,但也能享受着看到一堆新鲜的形状和颜色活跃在画布上的愉悦。对我来说,这就是一切。"

图77 模仿、理想化、表现三种风格图例。左:恰克·克洛斯:《马克》,1978—79年,布面丙烯,274.3 cm×213.4 cm,纽约大都会艺术博物馆藏。中:安格尔:《德·布洛依公主》,1851—53年,布面油画,121.3 cm×90.9 cm,纽约大都会博物馆藏。右:亚夫伦斯基:《女子头像》,1913年,纸板油画,53.3 cm×49.8 cm,私人收藏。从左至右分别是:如实模仿类艺术,理想美化类艺术,个人表现类艺术。这种排比对照,会帮助我们对这三种风格的区别有更直观的感知。其中需注意如实模仿艺术与理想化艺术之间的审美差异。

除上面两种模仿形式,还有一些特殊模仿形式:一种是照相写实主义或超级写实主义①;一种是**挪用艺术**②,还有一种是**捡拾物艺术**③。在这三种特殊模仿形式中,超级写实主义艺术既有真实感又有刺激性(图78),其中雕塑作品常常有惊悚效果,而挪用艺术最荒诞不经。前者代表人物有罗恩·穆克④(图79),后者代表人物有谢丽·莱文⑤(图80)。

① 照相写实主义(Photorealism)是20世纪60年代后期在欧美兴起的一种绘画风格,其特点是通过模仿和复制有复杂视觉元素的照片,力求创作出与照片一模一样的绘画,艺术家无法在这样的作品中表现出任何可识别的个人语言特征或情感倾向。该运动曾因为评论界的普遍轻视而一度式微,但到20世纪90年代初,由于照相机和数字设备的新技术提供了更精确的清晰度,人们重新燃起了对照相写实主义的兴趣。该运动也被称为超级写实主义,在使用中偏于描述雕塑作品,在描述绘画时与照相写实主义同义。超级写实主义雕塑代表人物有杜安·汉森、克拉斯·欧登伯格、罗伯特·戈伯和杰夫·昆斯。

② 挪用艺术(Appropriation art)是指艺术家们在艺术中使用已有物品或图像,而且对原作的改动很少。该运动兴起于20世纪80年代的美国,主要表现形式包括使用现成品、拿临摹作品当个人作品办展、翻拍摄影名作、翻制雕塑名作,等等。代表人物是谢丽·莱文和杰夫·昆斯,他们经常直接挪用现成品作为自己的创作。挪用艺术是对艺术中的原创性、真实性和原创者的调侃,是对长期以来公认的艺术本质和定义的质疑。自20世纪80年代以来,挪用手法已经被西方艺术家所广泛使用。

③ 捡拾物(Found object)用来描述使用日用品尤其是废弃物进行的艺术创作。捡拾物与传统意义的艺术媒材如青铜、大理石、木头等不同,它不是正统的艺术媒介。毕加索是最早使用捡拾物的艺术家,他在1912年将藤椅印刷图像粘贴在他的油画《有藤椅的静物》中。而杜尚在几年后创作的现成品艺术系列,其制作材料来自工业化日常物品,被认为完善了捡拾物的概念。国内艺术界多用"现成品"替代"捡拾物",但在西方艺术语境中,"现成品"是用来描述杜尚作品的专有名词。作为一种颠覆传统文化的形式,捡拾物赋予平凡物体以尊贵的艺术地位,是对公认的艺术与非艺术的界限的挑战。而历经多年后,捡拾物艺术已被艺术界视为一种可行的创作手法,但也一直引起质疑和争论。

④ 罗恩·穆克(Ron Mueck,1958—)出生于澳大利亚墨尔本,父母是德国人。他在木偶戏和玩偶制作的家族企业中长大,最初是澳大利亚儿童电视的创意总监,后来在美国从事电影和广告工作。

⑤ 谢丽·莱文(Sherrie Levine,1947—)是美国摄影师、画家和概念艺术家,她的一些作品是对其他摄影师如沃克·埃文斯、艾略特·波特和爱德华·韦斯顿作品的翻拍复制。其中最出名的是她在1981年使用翻拍沃克·埃文斯的照片在纽约地铁图片画廊举办的个展,没有对埃文斯的照片进行任何处理,却成了她自己的作品。沃克·埃文斯的遗产管理人认为这一系列作品侵犯了版权,于是收购了莱文的作品以禁止其销售。现在所有这些艺术品都归纽约大都会艺术博物馆所有,莱文对埃文斯图像的盗用也成了后现代主义的一个标志。她的其他同类作品包括1991年模仿杜尚《喷泉》的一个青铜小便池,1993年将康斯坦丁·布朗库西的雕塑铸造成玻璃复制品。

图78 艾米·维斯科夫:《有大白菜和萝卜的静物》(Still life with Chinese Cabbage and Daikon Radishes),2014年,布面油画,35.5×50.8 cm,私人收藏。最常见的题材和构图,是一幅超级写实主义的静物画,但却不像一般超级写实作品那样冷漠刻板,而是有着对厨房生活的浓厚的真实情感。作者维斯科普夫①以静物画家闻名,善于以超级写实主义手法表现有亲密感的日常生活空间,她形容这种空间永远不会离厨房太远,是一种人人都知道的体验。她在意大利托斯卡纳的山城中寻找灵感,那里是她度夏的地方,也表现在美国新奥尔良的生活,她在那里生活了近20年。生活中的真实体验赋予她的厨房静物画以超强的感染力。

4.2.2 表现

如果不加掩饰和克制,人的所有内心情感都会表露于外,尤其在感情强烈时。但生活中的情感表现通常不以表现本身为目的。如果将表现情感本身作为目的,并找到某种合适的形式使之传达给他人,那就是艺术了,所以有"艺术即表现"之说。但这不意味着可以反过来理解——表现即艺术,因为普通的情感表现,是反射的、偶然的、无秩序的,缺少构成艺术的本质成分——形式,而艺术的情感表现则必须包含两方面元素,一是艺术家的内心

① 艾米·维斯科夫(Amy Weiskopf,1957—)是美国纽约的静物画家,她没有延续西方传统静物画的主题,而是将厨房里的蔬菜、水果和厨具作为表现内容,对光线和色彩的复杂运用将西方静物绘画提升到新的高度。

图79 罗恩·穆克:《男孩》(Boy),1999年,综合材料,490 cm × 490 cm × 490 cm,丹麦奥尔胡斯艺术博物馆藏。这件高5米的玻璃纤维雕塑,曾参加2001年第49届威尼斯双年展。巨型尺寸创造出惊悚感官效果,手法刻画入微,皮肤表面的静脉和毛囊都清晰可见。这种高度写实手法使作品成为既引人注目又极不真实的存在。据说这个人物蹲伏姿势的灵感来自澳大利亚土著居民,他们经常以这样的姿态扫视平原寻找猎物。

图80 左:沃克·埃文斯:《阿拉巴马佃农的妻子》(Alabama Tenant Farmer Wife),1936年,黑白照片打印。右:谢丽·莱文:《仿沃克·埃文斯》,1981年,黑白照片打印,纽约大都会艺术博物馆藏。这是谢丽·莱文在1981年对沃克·埃文斯在1936年拍摄的《阿拉巴马佃农的妻子》的翻拍。如果说绘画摹本还能看出与原作的差别,翻拍照片就很难看出与原版的不同。据说在埃文斯1975年去世后,原版作品进入公共版权领域,莱文的翻拍行为是合法的,这似乎正是所谓挪用艺术的意图所在——既否定原创权利,也批评了艺术的商品化。从创作劳动角度看,这样的作品算得上巧取豪夺,能帮助我们直观感受西方当代艺术的特异之处。

状态,二是由这种内心状态转化而成的外在形式①,后者比前者更有客观意义。但一般说来被强烈情感支配的人无法客观看待眼前事物,而艺术表现又是非情感强烈而不可得,所以表现的艺术中必然多变形或抽象(图81),负面情绪和丑陋形象也会比较多(图82)。这是因为负面情绪(如愤怒和悲痛)比正面情绪(如快乐和欣喜)的强度更高,同时人在负面情绪支配下,更容易看到世界中的丑陋一面。

图81　卡尔·施密特-罗特鲁夫:《海上村庄》(Village on the Sea),1913年,布面油画,76.8 cm × 90.8 cm,美国圣路易斯艺术博物馆藏。画面背景是波罗的海,远景是三角形的屋顶和气球形的杨树,中景是锯齿状起伏的松林,前景中是钳子般的花瓣,画面中心是垂直红色条纹。到处都是生硬的东西,红与绿的色彩并置也非常强烈。用黑色勾勒出形体轮廓并使之重复出现,产生类似图案的画面效果。这幅画是施密特-罗特鲁夫在1913年与另一"桥社"②成员马克斯·佩希施坦因在奈登(Nidden,现属立陶宛)渔村的艺术家驻留地所画。满幅的生硬和倔强,是他为强烈的主观情感表现找到的恰当形式。

①　列维(Albert William Levi)和史密斯(Ralph A. Smit)在谈到艺术表现时说:"阐明情绪感受并在艺术作品媒介中体现这些情绪感受是为了诱发观众的情绪反应。换言之,艺术表现是由艺术家的内心状态组成的;艺术媒介是使艺术家的内心不安得以条理化和转化的东西;艺术作品通过媒介来体现艺术家的感情状态;观众则是以某种方式对艺术作品做出反应的人。"(〔美〕列维,史密斯著. 艺术教育:批评的必要性[M]. 王柯平译. 成都:四川人民出版社,1998:199.)

②　桥社成立于1905年,代表了20世纪表现主义艺术的诞生,使用"桥"这个名词反映了这些年轻艺术家希望跨越到一个新的未来世界。该团体主要艺术特征是简化、扭曲的造型和强烈的、非自然的色彩,以此震撼观众和引发情感反应。其主要成员有埃里希·赫克尔(1883—1970)、恩斯特·路德维希·凯尔基纳(1880—1938)、马克斯·佩希施坦因(1881—1995)和卡尔·施密特-罗特鲁夫(1884—1976)。该团体艺术家们一直合作到1913年。

图82 埃里希·赫克尔:《兄妹》(Brother and Sister),1913 年,木刻,41.5 cm×30.7 cm,纽约现代艺术博物馆藏。刻画一对相拥而坐的男女,表情很是忧伤。这是一组 11 幅系列木刻作品之一。作者埃里希·赫克尔①受到非洲原始艺术影响,追求原始力量的表达。使用较为紧凑密集的构图,用锯齿状和棱角分明的轮廓刻画主体形象,人物形象也偏于丑陋。垂直的版式加剧了压抑和紧张的感觉,人物被压缩到一个狭小的空间中,画面中笼罩着一种压抑和阴沉的情绪。

① 埃里希·赫克尔(Erich Heckel,1883—1970)是德国画家和版画家,桥社的四位创始成员之一。初学建筑,后成为全职艺术家,在艺术中受到非洲雕塑原始风格的影响。1937 年纳粹党宣称他的作品是"堕落艺术",禁止他在公众场合展示自己的作品,他的 700 多件作品从德国博物馆被没收。到 1944 年,他所有的木刻版和印版都在柏林被空袭时销毁。

4.2.3 装饰

装饰是根据对称、均衡等形式原理,赋予作品抽象化、规则化的形式美感,是一种超越时代和地域局限的艺术创作模式。施马索夫①认为,装饰艺术不是创造自身独特价值的艺术,而是用来美化被装饰之物的艺术,以便让观者更好地理解被装饰物的价值。从这个角度看,与独立创作相比,装饰艺术似乎处于从属地位,但它也因此能应用于日常生活的诸多方面,以服饰、家具、首饰、陶瓷、广告、书籍、环境艺术、室内设计等多种形式显现其存在价值,在实际用途上远高于一般艺术品。因此,历史上那些与装饰艺术有关的艺术运动,大都包含去除艺术(尤其绘画和雕塑)与实用艺术的区别的目的②。与西方艺术相比,东方艺术中有更多装饰因素,如浮世绘③作品《神奈川冲浪里》(图83)和《东海道五十三次》(图84)。

① 施马索夫(August Schmarsow,1853—1936)是德国艺术史学家。

② 历史上有关装饰的几次艺术运动:(1)新艺术运动(Art Nouveau)是出现在建筑和实用艺术领域中的国际性艺术运动,流行于1890—1910年间,是对19世纪建筑和艺术中折中主义和历史主义的反动;善于使用自然形式(如植物和花朵的曲线)和现代材料(铁、玻璃、陶瓷和混凝土等),致力于打破美术(特别是绘画和雕塑)和实用艺术之间的传统区别。(2)工艺美术运动(Arts and Crafts Movement)是由威廉·莫里斯在1861年发起的一项国际设计运动,1880—1920年流行于欧洲和北美;反对随着工业革命和大量生产而出现的平庸装饰艺术,致力于重拾中世纪工艺的精神品质,提高设计的艺术水平,吸引艺术家参与设计,认为美术和装饰艺术之间没有实质区别;强调简单的功能设计,去除多余的装饰和对先前维多利亚风格的模仿,创造基于自然主题的壁纸和织物,对植物形式作平面图案处理。该运动通常被视为现代设计的起点,其艺术理念伴随着国际社会对设计和新艺术的兴趣日益增长得到普遍认同。(3)装饰艺术(Art Deco)运动,也被称为现代风格,流行于20世纪二三十年代的西欧和美国。其产品包括私人奢侈品和大规模工业产品,显著特征是简单干净的形状,通常有"流线型"外观,由几何或具象形式组成,使用昂贵的材料与工业材料的结合,代表一种反传统的时尚和优雅,象征着奢华、魅力、繁荣及社会和技术进步的理想,其风格特征反映了人们对机械制造固有的设计品质(如相对简单、平面、对称和固定元素的重复)的赞赏。(4)图案与装饰运动(Pattern and Decoration)是美国从20世纪70年代中期到80年代早期的艺术运动,也被称为新装饰风格,是西方历史上第一次以女性为主导的艺术运动——试图恢复艺术史中被视为次要的图案和装饰艺术风格。

③ 浮世绘指在1670—1900年间流行于日本的木刻版画,通常描绘风景、历史故事、歌舞伎剧院的场景,以及交际花、艺妓和日常城市生活的其他方面。它是一种彩色装饰艺术,是当时日本主要绘画类型。由于价格低廉、主题通俗和吸引人的外观,深受江户(东京)普通市民的欢迎,成为这一时期在日本占主导地位的艺术运动。19世纪60年代之后大量廉价的浮世绘版画随着出口商品抵达欧洲各港口,对此后欧洲的绘画流派,如印象派、后印象派、象征主义和分隔主义都产生重大影响,使欧洲艺术出现"日本主义"时期。在1890—1901年间,巴黎的日本艺术商人林忠正(1853—1906)卖出了超过15万幅浮世绘版画。

图83 葛饰北斋：《神奈川冲浪里》，1831年，套色木刻，25.7 cm×37.8 cm，伦敦英国国家博物馆藏。以富士山为背景，描绘神奈川外海的巨浪与渔船：面对仿佛要掀翻小船的巨大海浪，船工们为了生存而齐心协力划船冲浪。画面主体形象是用曲线描绘的海浪，深蓝色海浪和雪白的浪花被处理成很有规则的样式，波峰的细节很像一个一个小爪子，波浪围绕画面中心的富士山形成了一个圆圈，体现出浓厚的装饰趣味。作者葛饰北斋①是日本浮世绘最重要的代表人物，这幅作品是他的代表作。

4.2.4 象征

象征是以可识别物体，如动物、植物、物体等，表现非形体本身或超出形体本身的意义。如以玫瑰象征爱情、鸽子象征和平、太阳象征领袖、红五星象征革命等。由于人类文化的多样性，迄今为止几乎所有醒目的自然现象都被赋予某种象征意义。象征性艺术手法为艺术家提供了以小喻大、以轻喻重的可能，能赋予简单形象以思想深度，因此广泛存在于语言、神话、宗教、民俗等文化领域和全部社会生活中。艺术象征分为"概念象征"和"情绪象征"两类，前者指以形象或形式象征某种已知概念，如《死之岛》（图85）；后者以形象或形式传达某种难以言说的情感或气氛，如《男人和女人

① 葛饰北斋（1760—1849）是日本江户时期浮世绘画家，以系列木刻版画《富士山三十六景》闻名。他描绘这36个地标性景观，是对当时日本国内旅游热潮的回应，也是个人痴迷于富士山景观的结果。此系列作品为葛饰北斋在日本和海外赢得了声誉。葛饰北斋从儿童时就开始艺术工作，直到88岁去世，在漫长而成功的职业生涯中总共创作了三万多幅绘画作品，构图创新，技巧卓越。

图 84 歌川广重:《东海道五十三次系列组画之第 16 幅》:画海边悬崖上的旅行者,1831—1834 年,套色木刻。这是最畅销的日本浮世绘版画之一,是歌川广重①在 1832 年首次沿着东海道旅行后创作的系列木刻,题目中的"次"是车站的意思,沿途共有 53 站,加上一头一尾,实际作品是 55 幅。这些风景画充分利用西方透视画法所提供的新的表现力,也有很明显的平面装饰性。这幅画描绘了陡峭山崖上战战兢兢的旅行者,迎风伸展的松树,海面上扬起的白帆,平静的蔚蓝色大海。画中山石错落有致,树形规则成形,点线面组织有序。据说这套组画中有些景色并不完全写实,而是作者发挥了自己的想象。

在凝视月亮》(图 86)。象征作用的实现,需要在象征物与象征含义之间存在某种自然的或约定的关系。有些约定来自文化传统,如十字架是基督教的象征;有些则是自然产生的,如太阳象征着生命和力量,河流象征着永恒变化和流动等;更有一些是社会现实生活所致,如西方大屠杀艺术②中以铁丝网和烟囱象征纳粹暴政,是因为在纳粹集中营中出现的大量悲剧事件。

① 歌川广重(Utagawa Hiroshige,1797—1858)又名安藤广重,是日本浮世绘名家,被认为是日本最后一个传统大师。他最著名的作品是横版山水系列《东海道五十三次》和竖版山水系列《江户百景》。他的作品虽然在浮世绘中并不典型,但作为日本主义思潮的一部分,对 19 世纪末的西欧绘画产生了显著影响。印象主义画家马奈和莫奈等人收集并仔细研究了他的作品,凡·高甚至临摹他的作品用于自己的创作。

② 大屠杀艺术(Holocaust art)是指表现纳粹德国对欧洲犹太人的种族灭绝暴行的艺术,是二战中与战后西方艺术的一个特定类型。战后艺术家们普遍选取符号化方式——选择一种或几种单一而确定的形象作为标志进行该主题艺术创作,最常见的象征符号是铁丝网、烟囱和尸体。(王洪义. 直击罪恶:二战后西方的"大屠杀艺术"[J]. 世界美术,2020(3): 20—27.)

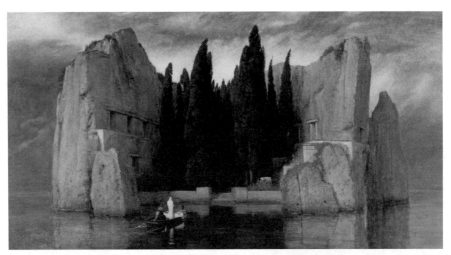

图85　阿诺德·伯克林:《死亡之岛》(Isle of the Dead),1883年,板上油画,80 cm×150 cm,柏林国家美术馆藏。在被黑暗水域隔绝的石头岛前,有一艘小船正在驶入水闸进入岛内,船尾有一个操桨者,船头面对闸门处,是一个站立着的白衣人背影,横在白衣人前面的是一个被装饰的白色物体,通常被解释为棺材。这个小岛中心被浓密、高大、黝黑的柏树林所遮蔽。这些形象都与西方墓葬传统有关,山石表面的阴森入口和窗户也传递了相同信息。作者阿诺德·伯克林[1]没有对这幅画做出解释,但人们普遍把这个桨手解释为船夫卡戎(Charon),他在希腊神话中负责把灵魂送至冥府,白衣乘客就是那个刚刚死去的灵魂。希腊庞蒂科尼西岛(Pontikonisi,岛中树林中藏着一个小教堂)、意大利佛罗伦萨的英国公墓(作者的一个女儿埋葬在那里),也被认为与此作品起源有关[2]。这幅画的灵感来源及特定形象都指向"死亡"概念,是一幅概念象征之作。

4.2.5　想象

想象是一种不需要感官直接反应,就能在头脑中产生或模拟新奇物体、感觉和想法的能力,也被描述为在头脑中形成与过去的经历或记忆有关的幻想场景。艺术中的想象,是在头脑中形成新形象的过程,这些形象不是以前看到、听到和接触过的东西,但通常会与已知事物有关,如《人首翼牛石雕》(图87)。知觉经验和印象都会为想象提供素材,但想象能容纳异常、空想和非现实元素,从这个角度看,想象是一种白日梦,而梦境正是很多艺术创造的灵感来源,如《开端》(图88)和《爱之歌》(图89)。

[1]　阿诺德·伯克林(Arnold Bocklin,1827—1901)是瑞士象征主义画家。
[2]　Max Harrison. Rachmaninoff: Life, Works, Recordings[M]. Continuum,2006:159.

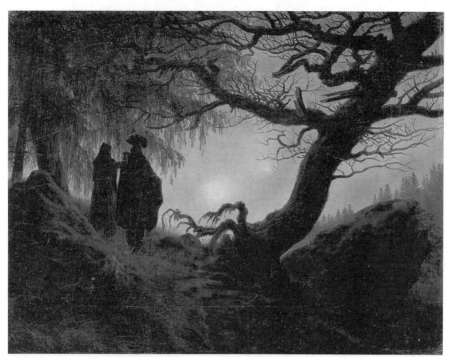

图86 卡斯帕·大卫·弗里德里希:《男人和女人凝视着月亮》(Man and Woman Contemplating the Moon),1824年,布面油画,34 cm×44 cm,柏林国家美术馆藏。黑暗森林被柔和的天空勾勒出轮廓,两个僵硬的剪影般的人物在观看月亮,暗色前景和亮色背景形成了鲜明对比。时间似在黄昏左右,弯月接近落山,一棵被连根拔起的枯树的树根和树枝与天空形成对比,还有围绕着这对夫妇的阴暗的树木和岩石,似乎营造出一种并不友善的环境,让人想起中世纪艺术的某种风格。这是卡斯帕·大卫·弗里德里希①系列画作之一,他至少画了三个版本。画中人物并不是表现重点,作者想表现的是自然的灵性和崇高,因此才会将天空表现得那么清冽柔和。将仿佛深渊的人间景象与明亮的天空进行对比,体现了浪漫主义画家所探索的理性的、可触摸的现实空间与非理性的、崇高的无限的对立关系。虽然我们看不出有什么具体情节,表达意图也较为晦涩,但是仍能感到某种神秘气息的存在,这就是情绪象征的作用。

① 卡斯帕·大卫·弗里德里希(Caspar David Friedrich,1774—1840)是19世纪德国浪漫主义风景画家,被认为是他那一代最重要的德国艺术家。其广阔、神秘、空旷的风景和海景表现出人类在自然力量面前的无能为力,还在很大程度上建立了以崇高感为浪漫主义核心理念的创作原则。作品通常是在广阔的风景中设置很小的人物形象,并将人物轮廓映衬在夜空、晨雾、光秃秃的树木或哥特式废墟上,以表达对自然和人生的沉思。他的作品通常是象征性的和反古典的,试图传达一种对自然世界的主观的、情绪化的反应。

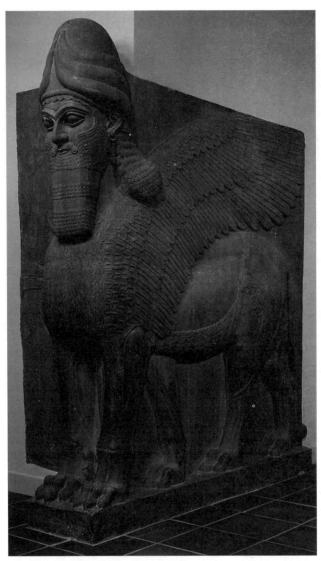

图 87 《人首翼牛石雕》(Human-headed Winged Lion),公元前 883—前 859 年,亚述艺术。也被称为"拉玛苏"(Lamassu),是古代两河流域文化中的守护兽,是牛身、人头,还有鸟的翅膀,一般放置在宫殿入口处,有多种版本。从正面看,它们似乎是站立的,从侧面看,它们似乎是行走的。早期的版本有五条腿。这件作品凝聚了当时亚述人或巴比伦人的巨大想象力,他们组合不同事物的局部来创造一个崭新且神奇的形象。也许古人想象力比今人更丰富,因为他们创造了那么多的神话故事,凭直觉对自然现象有那么多奇特的解释。从特定角度看,科学知识会抑制原始想象力,也因此限制了源出本能的艺术发展。在艺术中,完全不合理的想象力也有价值,它可以弥补现实生活的过分理性化。艺术的价值之一,就是保留和促进人的想象力。

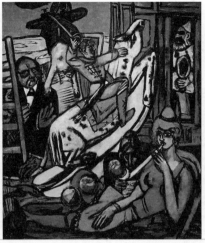

图88 马克斯·贝克曼:《开端》(The Beginning),1946—1949 年,布面油画,整体 175.3 cm × 318.8 cm,纽约大都会艺术博物馆藏。这是贝克曼作品中最具自传性的一个童年寓言,内容大致如下: (1) 右边画中他坐在一群男生的后排,对面坐着一位严厉的校长,这个男孩画了一幅裸体女人的画,递给了一位同学。贝克曼后来回忆起自己学校生涯时说:"我在学校里的杰出表现,是在上课期间创办了一个小型绘画工厂,我的产品从一个人手里传到另一个人手里,能迷惑许多可怜的家伙们悲惨命运中的几分钟。"但老师皱着眉头盯着他看,最严厉的惩罚体现为站在教室前面的学生,他面对着墙站着,双手举过头顶。暗棕色和黑色的使用,幽闭恐怖的透视,以及面板左侧的重格栅,增加了压抑的气氛;这是一个身体和心理上都受到约束的地方。只有地球仪的存在和一幅色彩鲜艳的山景画,暗示着另一种生活。老师身后的雕像,前景中的竖琴和男孩的艺术活动,似乎暗示出未来的方向。(2) 左边画中以蓝色和紫色构建神秘感,窗框的网格分隔出室内外。戴上王冠的男孩凝视着窗户里边,但是他那戴花环的女伴却被镜中的自己迷住了,成了尘世虚荣和妄想的化身。一支燃烧着的蜡烛象征人类存在的短暂,这是 17 世纪荷兰虚空派静物画的手法。窗户内有奇异的景象,是一群天使围绕着一个盲人管风琴手。在贝克曼早期作品中,管风琴手象征着命运,他一遍又一遍演奏着生命之歌,这位留着胡子的老音乐家的孤独命运,也暗示出艺术家荣耀梦想的必然终结。(3) 两侧画面所喻示的现实与想象世界,在中间画中得到展现。这是一个托儿所场景,骑着白色玩具马和舞着一把玩具剑的男孩,主导着整个画面。童话故事中的勇敢形象、以战胜成年怪物而闻名的一只穿靴子的猫,令人不安地挂在屋顶上。一个小丑——带给童年不安全感的另一个幽灵潜藏在碗柜里。一位性感的红发女子斜倚在前景,心不在焉地用陶制烟斗吹着泡泡,暗示美丽是一种脆弱的形象。贝克曼将这个角色定义为家庭教师,可能是缪斯女神或蛇蝎美人。在她旁边的一位老妇人在看报纸,对周围环境漠不关心。男孩的父母出现在他身后的梯子上,似乎在摆手阻止他的作为,但他们已无力阻止儿子步入成年。

4.2.6 抽象

抽象,是指一个事物与客观参照物之间的距离,距离越远,抽象程度就越高。按照这种理解,抽象艺术就成了以脱离具象参照物的程度为级差的连续体,即使是追求最高逼真程度的艺术也可以说是抽象的,因为至少在理论上说,完全如实呈现是不可能的。好在现实中人们对抽象艺术的理解,是以明显脱离具象参照物为标准的,所以抽象艺术也被称为"非具象艺术"或"非客观艺术"。

图89 乔治·德·基里科:《爱之歌》(The Song of Love),1914年,布面油画,73 cm×59.1 cm,纽约现代艺术博物馆藏。描绘室外建筑场景,有一面倾斜的墙,墙上挂着一个希腊头像雕刻和一个外科医生的手套。它的下面是一个绿色的球。地平线上有一个火车头的轮廓。这座雕像可能代表正在消失的古典艺术,橡胶手套作为手的替代品,暗示着优秀技艺的丧失。这是基里科①最著名的作品之一,火车头在他的作品中多次出现,作为工业时代的巨大力量,能摧毁一切传统的田园式生活。由简陋的建筑物营造出的简朴形式,有着令人窒息的枯燥感,也是他大量描绘过的。将这些看似不相干的事物组织在一起,构成想象中的奇特世界,表达出艺术家对现代社会生活的某种忧思。

由于眼睛能看到的世间万物都是具象的,因此抽象艺术适合表达内在情感而非外在现实(图90)。从这个角度看,抽象艺术与表现主义有相近之处,但大部分表现主义艺术并未脱离具象世界,而抽象艺术远离现实世界,没有客观对应物,是"非指示性"符号,这给试图准确理解这种艺术的人带

① 乔治·德·基里科(Giorgio de Chirico,1888—1978)是意大利艺术家和作家,形而上画派的创建者,作品中经常出现罗马拱廊、长长的影子、人体模型、火车和不合逻辑的透视。他的一些作品形象反映了他对叔本华和尼采哲学的喜爱。1919年之后,他成了现代艺术的批评家。

来不少困难。即便是专门的研究者,也很难对抽象美术给予准确的说明①,如柯克·瓦内多②认为:"抽象艺术以一种或另一种形式存在了近一个世纪,它不仅被证明是一个长期存在的文化争论的症结,而且是一种自我更新的、至关重要的创造力传统。我们知道它是有效的,即使我们仍然不能确定为什么会这样,或者这一事实到底是怎么回事。"③况且,即便是具象艺术,也必然潜在地包含抽象因素(在构图中),西方古典艺术中的抽象元素非常多,从这个意义上看,抽象并非"前卫"或"当代"的专利,而是艺术中久已有之的基础技能④,至少在数千年前已有明显的抽象艺术(如彩陶上的花纹),民间艺术中也存在大量抽象作品(图91)。抽象艺术还被分为两种类型:(1)几何抽象,又被称为"冷抽象",侧重以几何形式构成画面,如马列维奇⑤的《至上主义构图》(图92);(2)抒情抽象,也被称为"热抽象",侧重以

① 脑电波研究也被用来观察艺术家和非艺术家如何以不同的方式对抽象和具象艺术作出反应。脑电图扫描显示,在观看抽象艺术作品时,非艺术家比艺术家表现出更少的兴奋感。然而,在观看具象艺术时,艺术家和非艺术家都具有相当的觉醒和能力,能够注意和评价艺术刺激。这表明抽象艺术比具象艺术需要更多的专业知识来欣赏。

② 柯克·瓦内多(Kirk Varnedoe,1946—2003)是美国艺术史学家,曾任纽约现代艺术博物馆绘画与雕塑策展人,普林斯顿高等研究院艺术史教授,纽约大学美术学院教授。

③ Kirk Varnedoe. Pictures of Nothing: Abstract Art Since Pollock[M]. Princeton University Press, 2006.

④ 夏皮罗认为:"在过去的50年里,那些从再现的必然性当中解放出来的画家们,发现了形式构成和表现的新领域(包括想象性再现的新的可能性),由此也带来了对艺术本身的一种新态度。艺术家们开始相信,艺术中根本的东西——无论其主题或母题多么不同——乃是两个普遍的要求:其一,每一件作品都得拥有一种个别的秩序或融贯性,一种统一性质的品质,以及结构的必然性,无论它采取何种类型的形式;其二,被选择的形式和色彩拥有一种决定性的富有表现力的面相(Physiognomy),作为一个充满感情的正体,它们会通过色彩和线条的内在力量,而不是通过面部表情、姿态和身段的图像来跟我们说话,尽管后边这些东西并不一定要从现代的绘画当中排除出去——因为它们也是形式。"([美]夏皮罗. 现代艺术:19与20世纪[M]. 沈语冰,何海译. 南京:江苏凤凰美术出版社,2015:216.)

⑤ 卡兹米尔·马列维奇(Kazimir Malevich,1879—1935)是俄罗斯艺术家和艺术理论家,他的开创性工作对20世纪抽象艺术产生了深远影响。他致力于发展一种尽可能远离客观对照物和社会主题的表达形式,探索最低的纯粹几何形式之间的关系,以获得"纯粹情感至上"的效果。在1912年访问巴黎之后,他又创作了简略至极的立体派作品,他的《白上白》将几乎难以区分的白色正方形叠加在一个白色画布上,是他的纯抽象艺术理想的合乎逻辑的结果。除了绘画之外,马列维奇在俄罗斯1917年十月革命后担任过重要的教学职务和举办过高等级个人展览。但20世纪30年代之后马列维奇失去了教职,艺术品和手稿被没收,被禁止从事艺术创作。他在去世之前几年里被迫放弃了抽象艺术,以具象风格进行绘画创作。

自由形式构成画面①,如康定斯基的《构图 7 号》(图 93)。还有将几何抽象与抒情抽象结合使用的,如罗斯科的《作品 14 号》(图 94)。

图90　阿瑟·达夫:《我和月亮》(Me and the Moon),1937 年,蜡,乳剂,帆布,45.7 cm × 66 cm,华盛顿菲利普斯收藏。创作灵感来自阿瑟·达夫②的听觉感受,他在收音机中听到 1936 年的流行歌曲《我和月亮》,据此创作了这幅与歌曲同名的作品。作者说他的艺术是"眼睛的音乐",是一种通过颜色、形状、光线或人物线条来交流感觉的方式。这幅画试图表现出日常环境中不可见的节奏和细微差别:深邃的夜空,绿色、蓝色和黑色的振动条纹围绕着淡黄的月亮升起,米黄色、蓝色和赭色拼出的弯曲背景。这些都是作者个人对自然现象的诠释。

①　几何抽象(Geometric Abstraction)是以几何形为主要形式的抽象艺术,即使用直线和曲线或由矩形、正方形和圆形构成的艺术品,在 20 世纪初的西方现代绘画和雕塑中已大量出现。瓦西里·康定斯基是最早探索几何方法的现代艺术家之一,其他重要画家是卡兹米尔·马列维奇和皮特·蒙德里安。抒情抽象(Lyrical Abstraction)在二战后欧美艺术界较为流行,是使用有机形式和自由手法构成的艺术风格,追求热情奔放的笔法和华丽色彩,有感性、浪漫、宽松、和谐的美感。其开创者被认为是瓦西里·康定斯基,主要代表画家有欧洲的汉斯·哈同、尼古拉斯·斯塔尔,美国的杰克逊·波洛克、威廉·德·库宁和马克·罗斯科等人。

②　阿瑟·达夫(Arthur Dove,1880—1946)是美国艺术家,被认为是美国第一个抽象画家。他在 20 世纪 20 年代做了一系列实验性的拼贴作品,还对色彩媒介进行混合试验,运用多种媒介和非常规的形式组合,创作了大量抽象作品尤其是抽象风景画。《我和月亮》是阿瑟·达夫抽象风景画的代表作之一。

图91　杰克·布里顿:《无题》(Untitled),2000 年,布上矿物质颜料,12 cm×120 cm,澳大利亚新南威尔士州私人收藏。这是澳大利亚民间绘画:上边的图形类似山峦树影,下边的图形既像水中倒影又像探头探脑的精灵。虽然只使用简单图形和很少几种颜色,但仍然有神秘感和蓬勃生长的气息。在欧洲人定居澳大利亚之前,澳大利亚土著居民已创造出包括木雕、岩石雕刻、人体彩绘、树皮画和编织等民间艺术。如今这些艺术类型已经成为澳大利亚当代艺术的重要组成部分。作者杰克·布里顿①做过饲养员和铁路工人,但他很早就开始使用他的祖父母教他的方法——以灌木胶或树液调和赭石(天然泥土颜料)作画。

中国书法是中华民族的抽象艺术,如传为张旭的《古诗四贴》(图95),有挥洒自如、飞动险绝、变化无穷的美感。即便我们看不出写的是什么字,仍然不妨碍我们欣赏这幅字,这或许得益于文化传承,使我们对本民族抽象艺术很容易理解,但对于西方同类作品有时会感到费解。这说明认识抽象艺术需要一定的文化心理准备,对不同心理认知条件的观者来说,抽象艺术带来的感觉是不一样的。如果想提升个人对抽象艺术的理解力,只能多观看抽象艺术作品,看多了,自然会感知其中的差别和奥妙。

①　杰克·布里顿(Jack Britten,1925—2002)出生于澳大利亚,使用祖父母教他的传统材料、方法和主题作画,以使用粗糙纹理和大胆设计的抽象景观作品而闻名。

图92　卡兹米尔·马列维奇：《至上主义构图》(Suprematist Composition)，1916年，布面油画，**88.5 cm×71 cm，私人收藏**。典型的几何抽象作品，摈弃对所有外部世界的参照，画面上只有白底色上呈现倾斜运动的彩色几何形状。这种超越一切自然形态的艺术风格，被作者马列维奇称为"至上主义"①。他曾写道："白色画布上图案色彩的平面悬挂立刻给我们一种强烈的空间感……我感觉自己仿佛被送入了一个沙漠深渊，在那里人们可以感受到周围宇宙的创造性起点。"②

①　至上主义(Suprematism)是一种现代艺术运动，指一种以表达"纯粹艺术感觉至上"为基础，而不是以描述视觉物体为基础的抽象艺术。它由卡兹米尔·马列维奇在1915年圣彼得堡的"最后的未来主义画展0.10"上宣布，在该展览中他和其他13位艺术家展出了36幅风格类似的作品，都是专注于基本几何形式，如圆形、正方形、线条和矩形，使用有限的颜色作画。

②　Lamac Miroslav. From Surface to Space：Russia 1916—24 [G]. Galerie Gmurzynska, 1974：192.

图 93　康定斯基:《无题,构图 7 号的习作》(Untitled, Study for Composition VII) ,1913 年,水彩, 49.6 cm ×64.8 cm,巴黎蓬皮杜艺术中心藏。这是一幅抒情抽象作品,跳跃激动的情感主导了画面:无数看似随手画出的线条和形状,以错落的有机形式出现明亮的背景中,仿佛有无数生灵在随风游荡。这幅水彩作品是康定斯基为其油画《构图 7 号》(Composition VII) 进行的习作准备,是他系列抽象作品和即兴创作中现存的第一幅作品,表明至此西欧绘画已经完全摆脱写实叙事传统。在后来完成的油画作品中,画面上又增加了很多空间层次和视觉元素,产生前后叠加的剧烈冲突效果。

图 94　马克·罗斯科:《作品 14 号》(No. 14) ,1960 年,布面油画,290.8 cm ×268.3 cm,美国旧金山现代艺术博物馆藏。这是几何抽象与抒情抽象结合的作品。作者罗斯科放弃了他原有的明亮色彩,转而选择更为深沉浪漫的深紫红色、皇家蓝色、黑灰色和少量白色,在潜在的意义上使用几何形——横向排列的准长方形通过对形体边缘的打磨处理及色调渐变,创造出一种仿佛时间遁去的人生体验感。

图95　张旭:《古诗四贴》(局部),纸本草书,8世纪前期,29.5 cm×195.2 cm,辽宁博物馆藏。传为唐代书法家张旭①抄录的四首古诗,计有40行188个字。字体非常狂放,通篇如疾风骤雨,疏密得当,时断时连,从头至尾,包含多种书写形态和不同书写节奏,但仍然结构严谨、气势连贯、奔腾到底,被认为是草书发展史上的里程碑式作品。

本章小结

创作动机与**创作模式**,能决定艺术品的社会性质和外观样式,是艺术品价值的存在基础。有什么样的创作动机,作品就有什么样的社会属性;有什么样的创作模式,作品就有什么样的外观样貌。但创作动机通常是以隐晦方式存在的,认识创作动机主要不是听艺术家说什么,而是要通过分析具体作品才能获知。在六种艺术模式中,**模仿**类艺术最容易理解,也因此有最广泛的传播可能;**抽象**艺术可能最不容易理解,但也可能因为某种艺术思潮的涌动而成一时之盛;**装饰**性艺术最为常见,与现实生活联系也比较密切;**象征性**艺术是最适合表现复杂想法的创作模式,它不但在艺术中应用很广,也出现在其他社会文化生活中。能了解艺术家创作艺术的缘由,再看清他们经常使用的创作套路,我们对艺术的理解就会更清楚。

①　张旭(约675—约750)是唐朝中期书法家,官至金吾长史,世称"张长史",善草书,被称为"草圣"。

自我测试

1. 艺术的创作动机大致有几种？
2. 艺术的创作模式大致有几种？
3. 艺术中的两种模仿对象是什么？
4. 表现类艺术有什么特点？
5. 装饰类艺术有什么特点？
6. 使用象征手法有什么好处？
7. 抽象艺术的两种类型是什么？

关键词

1. **艺术创作**：制作美的或有意义的文化产品。
2. **审美冲动**：为满足某种审美愿望而急于创作的行动欲望。
3. **快感**：感官的快乐。
4. **艺术市场**：买卖艺术品的地方。
5. **模仿**：将艺术作为复制视觉对象的工具。
6. **再现**：制作与现实世界表面形式相一致的东西。
7. **表现**：为表达主观情感而非记录客观现象的做法。
8. **挪用艺术**：将复制或仿制的他人作品当成自己的作品。
9. **装饰**：通过抽象和规则化的形式达到外观美化的目的。
10. **象征**：以可见形象表达不可见的想法。
11. **想象**：在个人经验和记忆基础上虚构奇异形象。
12. **抽象**：很少或没有客观参照物的形象或形式。
13. **现实主义**：按照眼睛看到的样子制作的艺术。
14. **照相现实主义**：用画笔把照片放大的手艺。
15. **捡拾物艺术**：用垃圾和废品制作的艺术品。
16. **几何抽象**：只有几何形没有其他形状的艺术品。

第五章 视觉艺术的种类

本章概览

主要问题	学习内容
视觉艺术的主要题材有哪些？	了解不同时代中艺术题材的变化情况
视觉艺术的制作媒介有哪些？	了解不同时代中对艺术媒介的应用情况
为什么说历史题材比较重要？	了解历史画的特殊社会价值和一般表现形式
为什么说素描训练非常重要？	了解学院派素描训练的历史地位和一般知识
现当代建筑有哪些基本特征？	了解现当代建筑的几种主要流派和代表作

视觉艺术范围很广，涉及多种媒体、工具和制作过程，也因此被认为存在若干种类。从类型角度思考艺术，可帮助我们看清不同艺术之间的差别及各自特征。常见对艺术的分类方法，有哲学的、形而上的分类与科学的、经验的分类两大类。前者中最多见的是将艺术分为"主观的""客观的"和"主客观结合的"三类，后者中包括起源论和类型学两大方向①。其中类型学的分类原则，是以多数个体中相同因素占比为分类基础，从形式和内容两

① 起源论是考察原始民族的艺术起源和原型，发现一种或几种最原始的艺术，然后把从它们中分化出来的各种艺术现象，排列成系统分类的秩序。大致有下列几种：(1)从舞蹈这种最原始的艺术引出各种艺术现象分化的一元论学说。(2)分为建筑、音乐和表情艺术三种最原始的艺术。(3)静的艺术和动的艺术。前者起源是装饰美术，发展出绘画和雕刻；后者起源是舞蹈，发展出诗歌和音乐。(4)分为以声音为形式的音乐、以情感和姿势为形式的表情艺术、以声音和情感、姿势综合而成的诗歌艺术。此外还有：(1)自由艺术和应用艺术。(2)空间艺术、时间艺术和时空艺术，其中时空艺术指既有空间延展又有时间先后的艺术，如戏剧、舞蹈、电影等。(3)叙事艺术和非叙事艺术。(4)团体艺术和个体艺术。

个方面进行考察,可以从物理形式上将传统视觉艺术分为平面、立体和空间三类:绘画是平面的,雕塑是三维立体的,建筑是活动空间的。还有一种更基础的分类是根据媒介材料——美术教育中的分科基础。本章使用两种方式对视觉艺术进行分类,一种是根据**题材**进行分类,如历史画、肖像画、风俗画等;另一种是根据**媒介**进行分类,如油画、版画、水彩画,等等。这两种分类方法最直白,在现实中最多见,更符合艺术创作和欣赏实践的需要。

5.1 艺术的题材类型

艺术题材,是对艺术作品表现内容的归类,表现何种事物就是何种题材,如宗教、历史、肖像、风俗、人体、风景、静物等。但中国传统艺术中对题材有专门的理解,即人物、山水、花鸟等,因为后边有专门章节讨论中国艺术,这里的题材类型就不包括中国艺术的分类方法了。

5.1.1 宗教艺术

宗教艺术是取材于宗教内容,以宣扬宗教观念为目的,以宗教的教义、故事和传说为题材,并伴随着宗教活动而展开的艺术。世界上很多规模超大的艺术产品,都是为传播宗教而出现的。其中犹太教和伊斯兰教因拒绝最高神的具象化,对视觉艺术有相当大的限制。而基督教和佛教为了传播教义,几乎动用了所有艺术手段。欧洲中世纪教堂中的雕刻、壁画、插图圣经成了普及基督教义的大众教科书,如《最后的晚餐》(图96)。古埃及、古希腊和阿拉伯地区的神话故事,都是西方艺术中常见的表现题材。中国的宗教美术也有很高成就,其中石窟艺术和摩崖石刻成为最有影响力的形式。如山西云冈的露天大佛(图97)。

5.1.2 历史画

描绘历史叙事中的某个时刻,通常会表现历史上的重大事件,而重大事件往往与重要人物有关,所以一般历史画总是以描绘非凡人物为主,也经常采用理想化、典型化甚至是概念化的方式,赞颂或渲染这些重要人物的非凡功绩,如《卫士们将布鲁图斯儿子的尸体送回他家里》(图98)。也许是因为历史画有显现历史地位和表彰历史功绩的宣传作用,所以比较容易获得政治或商业机构的支持,大规模历史画往往有政商资助的背景。如新中国美术中历史画就一直占据较重要地位,名家名作很多,与国家大力支持是分不开的,如《转战陕北》(图99)。

图96 蒂尔曼·里门施奈德:《最后的晚餐》(The Last Supper),1501—1505 年,木雕,53.3 cm × 33 ×12.1 cm,德国巴伐利亚州罗腾堡小镇圣詹姆斯教堂。是德国中世纪晚期木雕大师里门施耐德①的作品,是教堂里三联祭坛雕刻的中间一幅:基督没有按照惯例出现在画面中心,站在画面中心是左手拿钱包的犹大,他正与站在背景中的基督说话,而基督刚刚宣布叛徒就在他们之中。其他使徒们是各有表情和特征,他们都有波浪形的卷发,脸上流露出惊讶、恐惧和愤怒。对衣服褶皱刻画精致,人物表情也生动感人,但密集扭曲的线形产生一种紧张怪异的气息,反映出表达主题的非同寻常。

图97 《云冈第20窟大佛》,460—465 年修建,位于山西省大同市附近。云冈石窟第20窟的释迦坐像,高13.7米,造型刚直方正,宽肩厚体,代表了中国早期佛教艺术的成就。云冈石窟位于山西省大同市附近,建于453—495年,有51个主要石窟,51000多个佛像。该石窟在开凿初期,还保留着较多印度佛教雕像的样子,如脸形较为丰腴、肉髻较高、眼廓较深、鼻子较高,但到了高峰期就有明显的汉化倾向,佛像的衣着与表情与初期不同,开始近似于南朝士大夫的穿着,且脸形、五官也较为汉族化了。

① 蒂尔曼·里门施奈德(Tilman Riemenschneider,1460—1531)是德国中世纪晚期哥特式艺术代表人物,善于刻画基督教故事中的著名场景,有高超的雕刻技艺和鲜明的北欧传统艺术风格。

图98　大卫:《卫士们将布鲁图斯儿子的尸体送回他家里》(The Lictors Bring to Brutus The Bodies of His Sons),1789 年,布面油画,323 cm×422 cm,巴黎卢浮宫博物馆藏。大义灭亲主题:前景中是罗马共和国创始人和执政官老布鲁图斯,他的儿子们因为谋反被他亲自下令处决,所以背景上有士兵正在把尸体抬进家中。出现在画面右侧的女眷们正在悲痛欲绝。画中的布鲁图斯以大义灭亲的行为成为共和国的英勇捍卫者,作品主题是赞颂人的美德、牺牲和对国家的奉献。这是雅克-路易·大卫①在法国大革命期间创作的作品,他以绘画为政治斗争的工具,有力地配合了当时的革命风潮。

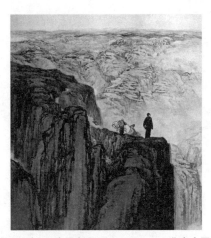

图99　石鲁:《转战陕北》,1959 年,纸本设色,233 cm×216 cm,北京中国国家博物馆藏。在中华人民共和国成立 10 周年时,中国革命博物馆委托石鲁创作此画。该作品完成后被公认为在表现革命领袖类艺术中最有创新性。作品描绘解放战争期间,毛泽东主席和中共中央被迫撤离延安,在陕北地区与敌军周旋的历史场面。石鲁创造性地将大部分画面用来描绘陕北群山,毛泽东与警卫员只占画面很小一部分,以壮阔的群山喻示宏大的历史场景,以纪念碑式构图和厚重笔墨,表现出领袖人物在战争中从容不迫、高瞻远瞩的非凡气度。

①　雅克-路易·大卫(Jacques-Louis David,1748—1825)是法国新古典主义画家,19 世纪早期法国艺术最具影响力的人物。他在法国大革命过程中先后与革命党人和拿破仑帝国结盟,发展出自己的风格,代表了法国艺术从浮华的洛可可风格向庄重朴素的古典主义的转型。

5.1.3 肖像画

肖像画是西方艺术的一个固有题材,从 14 世纪后半期开始发达起来。肖像是对具体人物的描绘,要求使人物直观化,并通过外貌描绘使其内在心理得以显现(图 100),所以中国古代有"传神"要求。但 20 世纪以来的艺术家也常常会出于形式主义考虑,只把肖像画作为一种形式,这可能会得失兼半——获得形式感而损失对精神气息的表达。需要注意的是,肖像与社会公众人物纪念像不同,后者往往是群体意志象征物,而前者更像是个体人物的精神备忘录(图 101),所以艺术史中很多知名肖像作品的表现对象是普通百姓(图 102)。另外,艺术家描绘自己的相貌被称为"自画像",也是一种很常见的肖像画形式。伦勃朗、凡·高都是喜欢画自画像的人。

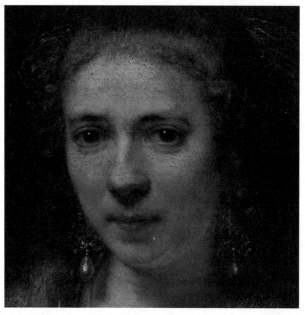

图 100 伦勃朗:《亨德里克·斯托菲尔肖像》(Portrait of Hendrickje Stoffels) 局部,1654 年,布面油画,61 cm×74 cm,巴黎卢浮宫藏。该作品是画家为其伴侣所作,描绘一个 20 岁左右的年轻女子,穿着华丽的皮衣,戴着珠宝。她是伦勃朗的第二个保姆,在伦勃朗夫人莎斯基娅去世前后来照顾孩子,后成为伦勃朗的同居伴侣,也因此引起社会的反对和教会的谴责,但她仍然与伦勃朗生活在一起,还为他生了两个孩子。后来她还与伦勃朗的儿子合作经营艺术公司,出售伦勃朗的作品,但经济状况不乐观,直到 1663 年去世。伦勃朗为他的妻子莎斯基娅、儿子提图斯和同居伴侣亨德里克都画过肖像,而且多伴有神话、《圣经》或历史主题。在伦勃朗为亨德里克画过的肖像中,以这幅最为感人,表现出她的善良和富于同情心的内心世界。但这幅作品保存不够好,伦勃朗特有的粗犷笔触和厚涂颜色已被严重磨损。

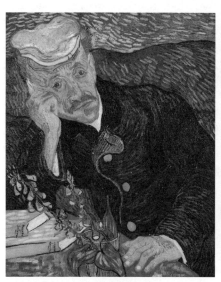 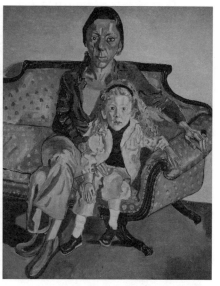

图101 凡·高:《加歇医生肖像》(Portrait of Dr. Gachet),1890 年,布面油画,67 cm×56 cm,私人收藏。描绘一位以偏方治病的医生,凡·高在精神病院住过一段时间后与他住在一起,他们成了朋友。凡·高也因此获得了一段多产的时间,创作了包括此画的 70 多幅画。画面中的加歇把右肘放在红桌子上,头被手支撑,桌子上摆放着两本黄颜色的书,还有紫色的洋地黄(可能用于治疗某些心脏病),这些是加歇医生的外观特征。同时还有一张愁苦的脸,他的"深蓝色外套以浅蓝色的山丘为背景,突出了疲倦、苍白的面容和透明的蓝眼睛,反映出这个人的同情和忧郁"。① 这幅画是在凡·高开枪自杀并因伤势过重而去世前六周完成的。

图102 爱丽丝·尼尔:《琳达·诺克琳和黛西》(Linda Nochlin and Daisy),1973 年,布面油画,141.9 cm×111.8 cm,美国波士顿美术博物馆藏。描绘对象是艺术史家琳达·诺克琳和她的女儿,作者爱丽丝·尼尔②用流畅的技术捕捉到她们的生动神情,粗犷的笔触和充满活力的色彩排除了肖像画中容易出现的美化表面的趣味,诺克琳的思索表情和睁大的眼睛似乎在挑战观众,成人的对抗性凝视与儿童的拘谨与略显惊恐的态度形成性格对比。

① Robert Wallace:The World of Van Gogh, 1853—1890[G]. Time-Life Books,1969:174—175。
② 爱丽丝·尼尔(Alice Neel,1900—1984)是美国艺术家,以肖像画闻名于世,善于运用表现主义的线条和色彩,刻画心理敏锐和情感倾向明显的人物。她是 20 世纪美国重要的肖像画家,还被认为是通过融合客观与主观、现实主义与表现主义,复兴并重新引导了垂死的肖像画流派。她的描绘对象包括朋友、家人、恋人、诗人、艺术家和陌生人。

5.1.4 人体艺术

人体是所有自然对象中与人类自我存在联系最为紧密的对象,也是美术史中最引人注目的艺术主题。传统的人体艺术试图以纯自然眼光对人类自身形象进行把握和再现,特别是雕塑,几乎以人体为唯一表现对象。人体的匀称比例、微妙线条和优雅姿态,蕴含着有机生命的无限美感,因此人体题材首先是作为自然对象进入艺术表现领域的,也因其特殊感官效果成为复杂思想的载体和象征物。从历史角度看,人体艺术几乎是西方的专利,古希腊对人体的崇尚是显而易见的[1],如《掷铁饼者》(图 103)。此后西方艺术也从未脱离对人体的关注。西方艺术家在以神话或象征方式表现人体时,常常有追求感官刺激效果的潜在动机[2],如《沉睡的维纳斯》(图 104)。人体在中国传统艺术中是禁区[3]。西方现当代艺术中的人体作品,从自然角度着眼少而从社会角度着眼多,其中不乏刻意丑化现象,如《士兵们》(图 105)。至于当代行为艺术中的一些人体表演,则另当别论,因为已经不属于常态人体艺术了。

[1] 古希腊艺术(Ancient Greek Art)能在其他古代文化中脱颖而出,与其对人体的自然主义和理想化的描绘有关。虽然希腊人并不是唯一关注身体的古代民族,但希腊人的人体意识在古代世界中是独一无二的。他们不是按照固定公式复制人物,而是致力于表现人体的理想形态,因为他们对神的理解就是体态完美的人。在他们的文化和艺术中,神圣与世俗之间没有什么区别——人的身体既是世俗的又是神圣的。公元前五世纪的雅典是世界上第一个民主国家,这种政治唤起了人对自我的强烈关注,促进了人体艺术的空前繁荣。对古希腊人来说,美是一种精神与肉体的结合,美丽的身体被认为是美丽心灵的直接证据,他们甚至发明一个固定短语:Kalos kagathos,意思是外表华丽,因此是一个好人(这当然并不正确)。当一个古希腊贵族青年脱下衣服时,意味着他并不是赤身裸体而是穿上了正义的制服,所以希腊艺术是把人体作为美德的象征加以表现。希腊哲学家普罗塔哥拉(前 490—前 420)说"人是万物的尺度",古希腊雕刻家也是秉持这样的理念在发挥他们的创造天赋,塑造人体代表着最高等级的创造力,有这种创造力的人也能获得等同于自然本身的荣耀。在这样的创造背景下,古希腊人不但创造出完美、优雅和充满活力的大理石人体雕塑,还将人体比例应用于神庙建筑中。与一味追求新奇因而只有短期效应的某些现当代人体艺术相比,古希腊人创造出一种永恒的人体美,对人类社会生活和艺术创作至今仍然产生着深刻的影响。

[2] 西方中世纪艺术视人体为罪恶,裸体形象只能出现在亚当、夏娃或最后审判等特定宗教场面中。文艺复兴以后人体美术蓬勃发展起来,一直延续至今,尤其是作为学院派美术训练中不可少的环节。20 世纪后人体美术有多元面貌,其主流由描绘自然形体转为表现社会意识,其中不乏刻意表现的丑陋人体,如德国表现主义和行为艺术中的人体作品。

[3] 印度佛教艺术中原有的人体绘画在进入中国后被自然过滤掉了,所以敦煌壁画中的人体不仅被遮挡,也有因解剖知识欠缺而导致的造型偏差。中国古代民间有所谓"春宫画",是直接描绘性行为的类似"黄片"的地下作品,没有美学研究价值。20 世纪后因为西方艺术和艺术教育制度的引进,中国才开始有了较多的表现人体的作品。

图103 米隆:《掷铁饼者》(Discobolus),约140年,罗马复制品,罗马博物馆藏。刻画一名身材健美的年轻男子运动员,正要将他手中的铁饼扔出去。在古希腊田径运动中,掷铁饼时是全裸的,男子身上的肌肉组织非常漂亮,使他看起来像一个盘绕的弹簧。这是古希腊雕塑家米隆①的代表作,他的青铜原作没有保存下来,现在能看到的是古罗马时期以及后来的大理石(原尺寸)和青铜(缩小版)复制品。这件作品因传达了古希腊人关于比例、和谐、节奏和平衡的理想而备受赞扬。如英国艺术史家和美学家肯尼思·克拉克②认为米隆捕捉到了两种特质,是节奏(和谐与平衡)和对称(身体比例)③。但这种掷铁饼的姿势对人类来说是不自然的,至少今天体育专业的人已经确认这是一种比较低效的运动姿态。

① 米隆(Myron,约前480—前440)是古希腊雅典的雕塑家,代表作是《掷铁饼者》。他的雕塑原作没有任何一件保存下来,但有许多大理石复制品,大多是罗马人复制的。
② 肯尼思·克拉克(Kenneth Clark, 1903—1983)是英国艺术历史学家和博物馆馆长。
③ Kenneth Clark. The Nude:A Study in Ideal Form [M]. The Folio Society, 2010:134—135.

图104　乔尔乔涅(提香):《沉睡的维纳斯》(Sleeping Venus),1510年,布面油画,108.5 cm × 175 cm,德国德累斯顿老大师绘画馆藏。也被称为"德累斯顿维纳斯"。画面上一名裸体女子在田野背景中酣眠,裸女优雅的身形与连绵起伏的田野轮廓相呼应,被认为是绘画中田园风格的起源之一。在当时描绘躺着的裸体女性的作品不是很多见,但在随后几个世纪中却大为流行,而且成为威尼斯画派的一个鲜明特征。传统上认为这幅画的作者是乔尔乔涅①,但进入21世纪后一些学者认为是提香②所作,这使得作者身份有了不确定性。

5.1.5　风景画

风景画是以描绘自然风景为主的绘画③,虽然也可添画一些人物和动物作为点缀。在西方以人物画为主的艺术传统中,风景画是相对次要的领域。最早的风景画大师是老布鲁盖尔,他能以半空中视角表现自然界的四

①　乔尔乔涅(Giorgione,1477/78—1510)是意大利文艺复兴盛期威尼斯画派的画家,30多岁时去世。其作品以难以捉摸的诗意而闻名,仅有6幅画作被确定是他的作品。他和提香一起创立了威尼斯画派,该画派强调色彩和情绪表达,与更依赖线性风格的佛罗伦萨画派形成对比。

②　提香(Titian,1488/90—1576)是意大利文艺复兴时期重要的画家之一,是威尼斯画派的代表人物。他多才多艺,擅长肖像画、风景画以及神话和宗教题材。他的色彩使用和创新笔法,不仅影响了意大利文艺复兴画家,而且对后来几代西方艺术家都产生了深远影响。他漫长一生中的绘画事业很成功,一直受到当时最有权势的赞助人的追捧,与乔尔乔涅一起被认为是威尼斯画派的创始人。

③　中国的山水画也是风景题材,但因为偏重于主观精神的表达,因此通常不使用风景画这个概念,所以,"风景画"一词传入中国后,仅用来描述从西方传入的画种,如油画、水粉画、水彩画等。

图105 凯尔希纳:《士兵们》(Das Soldatenbad),1915年,布面油画,140 cm × 150 cm,私人收藏。反映战争心理现实的著名画作之一。作者凯尔希纳在1915年参军成为炮车司机,虽然没有被派到前线直接参与战争,但军队生活的艰苦和强迫还是给他带来痛苦体验,所以他刚退伍就以两幅油画描绘了自己的可怕经历。这是其中一幅:一群聚集的年轻新兵,在一位身着制服的长官的命令下,被关在一个低矮房间里洗浴。这些瘦弱的男人有着共同特征:苍白发黄的皮肤、短发和黑眼睛都以高度程式化的方式表现。同质性外表、集体扭曲和不稳定的姿态,产生一种紧张的感觉。瘦骨嶙峋的男人裸体在有限空间里挤着,相互间距离很近,但每个人又是完全孤独的,没有任何交流的手势或眼神。凯尔希纳将他经历过的恐怖景象通过怪异奇特的人体表现出来,造型上受到非洲雕刻等原始艺术的影响。前景中蹲在地上正在生火烧水的士兵,以及最左侧站立的人物,似乎受到了毕加索《亚威农少女》的影响。而选择沐浴为主题,也将自己的工作与20世纪表现洗浴者的艺术传统联系起来。但这段从军经历也直接导致他的精神崩溃,他退伍后身体一直没有完全康复。当另一场世界大战即将爆发时,他躲进瑞士的深山里,并最终在1938年自杀。

季变化(图106)。此后经过17—18世纪的法国"古典风景画"①、荷兰黄金时代的风景画(图107)、英国的写实主义风景画②(图108)等过程,到19世纪后期的印象派出现(图109),风景画才跃升为西方艺术主要题材之一。

① 17—18世纪法国风景画以普桑和洛兰为代表,基本特点是在概念化的风景中设置圣经场景。

② 18世纪英国风景画非常发达,当时英国最具声望的艺术家大多专注于风景,包括约翰·康斯太勃尔、透纳和塞缪尔·帕尔默等,表现手法也相当写实。水彩画是当时英国风景画中最重要的形式。

在此后的后印象主义①和现代主义艺术中,出现城市风景、工业风景等新类型。

图106 老彼得·布鲁盖尔:《有溜冰者和捕鸟器的冬季景观》(Winter Landscape with Ice skaters and Bird trap),1565年,板上油画,37 cm×55.5 cm,比利时布鲁塞尔皇家美术馆藏。此画以对寒冷冬日的非凡渲染而闻名,画面气氛朦胧而温暖:一层厚厚的积雪覆盖着河边的村庄和周围的乡村,村民们在结冰的河上玩陀螺、曲棍球和冰壶。灰色、蓝色和淡绿色的柔和色调与许多参与者穿的红色服装相对应,树木重叠的树枝形成有装饰效果的图案,在树下和灌木丛中有鸟类聚集在捕鸟器周围。描绘冬日景观的美好是西方艺术中经久不衰的主题之一,也是老布鲁盖尔②最喜爱的主题之一。这件作品的复制本有127幅之多,到现在只有45幅被认为有小彼得·布鲁盖尔的签名,其余都是其他作坊的复制品。

① 后印象派(Post-Impressionism)出现在1886—1905年的法国,是对印象派追求客观光色效果表现的反动,强调艺术的主观表现形式或象征内容,侧重现实生活题材,在摒弃印象派局限性的同时,继续保持色彩强度,但倾向于强调几何形式,为了表现效果而有意改变透视关系和使用非自然的色彩。主要代表画家有保罗·塞尚、保罗·高更、文森特·凡·高和乔治·修拉。1906年,艺术评论家罗杰·弗莱首次使用了"后印象派"这个词。

② 老彼得·布鲁盖尔(Pieter Bruegel Elder,1525/1530—1569)是佛兰德文艺复兴最重要的艺术家,以表现农民生活的风俗画和风景画而闻名,他使这两种题材成为大型绘画的主要类型,对荷兰黄金时代和后来的西方绘画产生了深远影响。他是第一代在宗教题材不再是绘画必选题材时成长起来的艺术家,通过描绘农民生活的日常场景创建真实有趣的视觉世界。他有时被称为"农民布鲁盖尔",以区别于他家族中许多后来的画家,包括他的儿子小布鲁盖尔。

图107 梅恩德特·霍贝玛:《米德尔哈尼斯的林荫道》(The Avenue at Middelharnis),1689年,布面油画,103.5 cm×141 cm,伦敦英国国家美术馆藏。以正面构图和非典型对称而著称,最大成就是打破了包括作者霍贝玛①本人作品在内的大多数风景画的构图惯例,创造出既严谨刻板又灵活松动的美感。取景与他通常的粗犷林地场景不同,以笔直的线条、修剪过的树木、道路两侧深深的排水沟,以及右边地块上整齐排列的幼树,强调出人造景观的特征。这种几乎完全对称的构图很容易死板,但这幅画巧妙利用弯曲的树头和向上挺起的树干姿态,让垂直对称的树木显得十分灵动。路上行走和路边的人,也为画面增添了生活气息。由于这幅画太出名,所以英国艺术史家克里斯托弗·劳埃德评价说:"就好像这位艺术家只画了一幅画。"荷兰艺术史家和博物馆长霍夫斯泰德·迪·格鲁特也认为这幅画是"仅次于伦勃朗的画作,是荷兰最好的作品"②。

① 梅恩德特·霍贝玛(Meindert Hobbema,1638—1709)是荷兰黄金时代的风景画家,擅长描绘树林景色,最著名的画作是《米德哈尼斯的林荫道》。在生前和死后的近一个世纪里,他不是很出名,但从18世纪晚期到20世纪,他的知名度稳步上升。

② Christopher Lioyd. Enchanting the Eye: Dutch Paintings of the Golden Age[G]. Royal Collection Publications,2004:77.

图108　约翰·康斯太勃尔:《干草马车》(The Hay Wain),1821 年,布面油画,130.2 cm×185.4 cm,伦敦英国国家美术馆藏。《干草马车》描绘英格兰萨福克郡和埃塞克斯郡之间斯托尔河上的乡村风光,画的中心是三匹马拉着一辆木车或大型农用马车过河,这幅描绘普通乡村生活景象的作品是康斯太勃尔①的代表作之一。此画最初以《风景/正午》为题展出,但康斯太勃尔的朋友费舍尔称这幅画为"干草马车",后来成了它的通用名字。尽管《干草马车》在今天成为英国伟大的画作之一,但当它于1821年首次在皇家学院展出时,却没能找到买家。

图109　克劳德·莫奈:《干草堆,日落》(Haystacks,Sunset),1890—1891 年,布面油画,73.3 cm×92.7 cm,美国波士顿美术馆藏。是克劳德·莫奈②《干草堆》系列作品之一,该系列 25 幅画都是构图相仿的干草堆。作者从1890夏末到1891年春天,连续描绘他家附近田野里的麦垛,所以这个系列作品的名称"干草堆"实际是"麦垛"或"谷物堆",将它们堆积到3—6米高是一种保持干燥的方法。莫奈以重复构图表现一天中不同时间、不同季节和不同天气光线下的空间光色氛围。当作品完成以系列形式展出时,获得评论界一致好评。一般认为莫奈系列绘画中的主题仅仅是一种媒介,他描绘草堆是为研究不同天气条件下光线、颜色和形式的相互作用。但现在已有学者提出,莫奈对主题本身的意义也同样感兴趣,因为这些麦垛就是粮仓,是土地肥沃、农民财富和地区繁荣的传统象征。

①　约翰·康斯太勃尔(John Constable,1776—1837)是英国浪漫主义风景画家,出生在萨福克郡,因其表现家乡的作品对此后西方风景画产生重大影响而闻名。现在他的作品是英国艺术中最受欢迎和最昂贵的,但他从来没有在经济上成功过。当年他的作品在法国受欢迎的程度远超过英国,巴比松画派因此受到启发。

②　克劳德·莫奈(Claude Monet,1840—1926)是法国印象派绘画奠基人,也是最坚定和最多产的印象派实践者,"印象"一词即来源于他1872年的画作《日出印象》标题。他最善于在不同时间中对同一场景反复描绘,以捕捉光线的变化和时间的流逝。

5.1.6 静物画

静物画是以静止、无自行运动的物体(如花卉、果实、动物标本、日用品等)为主要描绘对象的绘画,通常以油画、水粉、水彩或素描为媒介手段,常被用于初阶美术教学。静物画在西方艺术史中出现较晚[1],最初只有少数画家选择这种题材(图110)。荷兰黄金时代中伴随着市民阶层审美需求的高涨,静物画得到空前发展。18世纪的静物画家夏尔丹[2]能在洛可可时代中另辟蹊径,画了很多表现平民日常生活的静物画(图111)。19世纪后半期静物画得到复兴,尤其是塞尚,能在静物画中总结西方文艺复兴以来的传统,并引导未来的方向(图112)。现代艺术中静物画偏重于形式制作,如立体主义的静物画,往往是几何形的堆积。中国的花鸟画在选材上与静物画有相似之处,但以表现活的生命为原则,不像西方静物画那样大多画无生命物体。

图110　胡安·桑切斯·考丹:《有野禽、蔬菜和水果的静物画》(Still Life with Game Fowl, Vegetables and Fruits),1602年,布上油画,68 cm×89 cm,西班牙马德里普拉多博物馆藏。展示了一个橱柜内部:架子上有一排死鸟,是两只欧洲丝雀、两只金翅雀和两只麻雀,还有三根胡萝卜、两个萝卜和一棵白色的大翅蓟。上面的窗台上挂着三只柠檬、七个苹果、一只金翅雀、一只麻雀和两只红鹧鸪。画面冷静、紧凑,光感强烈,侧面给光产生巨大阴影,创造完全逼真的错觉。作者胡安·桑切斯·考丹[3]将摆放在橱柜里的蔬菜和用绳子吊起来的禽鸟标本设置在黑色背景中,使之有坚实的固体感,加上容器与画面边缘并行的构图方法,产生一种纪念性和雕塑般的感觉。

[1]　在中世纪和文艺复兴时期,静物画在西方艺术中主要是基督教主题作品的附属物,且含有宗教和寓言的意义。如扬·凡·艾克就经常使用静物元素作为画面内容的一部分。文艺复兴时期的德国画家丢勒和老克拉纳赫也画过一些相当于静物的纯风景素描。

[2]　让—西米恩·夏尔丹(Jean-Simeon Chardin,1699—1779)是法国艺术家,他画肖像画、风景画和静物画,也因描绘厨房女佣、孩子和家庭活动的风俗画而闻名。其中表现简单、朴素的家居用品的静物画,能代表他艺术创作的最高水准。

[3]　胡安·桑切斯·考丹(Juan Sanchez Cotan,1560—1672)是西班牙巴洛克画家,以食品静物画知名,画风非常写实,被视为西班牙早期静物画的标志性人物。

图111 夏尔丹:《铜水壶》(The Water Container),1734年,板上油画,28.5 cm×23.5 cm,巴黎卢浮宫博物馆藏。《铜水壶》描绘一种古老的水容器,人们用它储存水,旁边放着一个陶罐,在雕花的铜水龙头下有一个铁容器,是取水之处。作者描绘了铜和铁的色调,水箱表面很粗糙,仿佛已经使用了很多年。在这幅作品中,夏尔丹有意与当时宫廷艺术家所热衷的浮华艺术潮流对抗,以平民题材、朴素趣味和扎实的技术确立了独立的美学标准。

图112 保罗·塞尚:《苹果篮》(The Basket of Apples),1895年,布面油画,65 cm×80 cm,美国芝加哥艺术学院藏。通过不合理透视描述特殊的平衡感:倾斜的瓶子,倾斜的篮子,饼干的缩短线条与桌布的线条相吻合。画中描绘的桌子是倾斜的,没有直角,形成了一个不可能的形状。装苹果的篮子也会向前倾斜,似乎是被瓶子和折叠的桌布固定住。塞尚不打算以写实方式描绘对象,他挑战了线性透视的概念。从文艺复兴早期开始,艺术家们使用单一视角创造深度空间幻觉,但人的真实视角远非从单一视点观察物体那么简单。塞尚采用动态视觉的表现,从不同的视角观察物体,并将从不同的视角看到的样子组织在同一幅画中。如这幅画中的桌子上的饼干,既是从侧面看的,也是从上面看的。运用多重视角、丰富色彩和分析性笔触来创造画面,而不是对日常物体如实描绘,使塞尚成为"现代艺术之父"。

5.1.7 风俗画

风俗画是描绘普通人日常生活断面的绘画,但宗教或历史题材有时候也会以风俗画方式出现。风俗画内容为人熟知,形式也大都通俗易懂,是最具有平民意识的绘画。在没有摄影的时代里,风俗画以图像方式记录了很多重要的社会信息,也起到社会教化作用。古埃及墓葬绘画描绘宴会、娱乐和农业场景,中世纪插画手抄本经常描绘农民的日常生活。文艺复兴时期风俗画在北欧美术中发展较好,老布鲁盖尔是冠绝一时的风俗画大师。荷兰黄金时代出现众多风俗画家①,扬·斯丁②是其中之一(图113)。18世纪人们对描绘日常生活感兴趣,产生格勒兹③的伤感型寓意作品和威廉·荷

图113 扬·斯丁:《切莫荒唐》(Beware of Luxury),1663年,布面油画,105 cm×145 cm,奥地利维也纳艺术史博物馆藏。这幅画也被称为《颠倒的世界》:坐在窗边桌子旁的母亲醉得不省人事,对周围一切浑然不觉,而画中其他人都不怀好意。前面显然是一个放荡的年轻女子,在与男主人调情的同时还向观众卖弄风情微笑;一个较小的孩子正在从橱柜里拿东西吃,更小的孩子在试着吹烟斗,最小的孩子在玩珍珠串,狗在吃盘子里的东西,猪偷走了酒桶的龙头,猴子在摆弄墙上的钟,孩子们在调皮玩耍,较大的孩子在拉小提琴。但画中也有一些另外的东西:教徒肩上落着一只鸭子,他在虔诚地念着经文;天花板上挂着一篮子用于惩罚的工具,暗示一切犯了贪欲罪的人都会遭到惩罚。在这幅画的右下角前景中有一块靠在台阶上的石板,上面刻着一句荷兰谚语:"快乐的时候,要小心"——告诫人们不能这样生活。

① 荷兰黄金时代的主要风俗画家有扬·斯丁、维米尔、格拉勒德·特鲍赫、杰拉德·凡·洪特霍斯特等人,他们都是专门的风俗画家,作品题材取自平民生活,技法精美熟练,画面完美悦目,很多作品有教化意义,通常尺寸较小,适合中产阶级购买群体的需要。

② 扬·斯丁(Jan Steen,1626—1679)是荷兰黄金时代主要风俗画家之一,以其心理洞察力、幽默感和丰富的色彩而闻名。他最喜欢的主题是普通人家居生活,画中场景通常生动而混乱,直到今天荷兰人还经常用"扬·斯丁家"这个词来形容凌乱不整的家庭。

③ 让-巴蒂斯·格勒兹(Jean-Baptiste Greuze,1725—1805)是法国肖像画、风俗画和历史画家,以多愁善感、撩人心弦的主题而闻名,同时也以将洛可可风格与荷兰写实主义风格的结合而闻名。

加斯①的戏剧型说教作品。20世纪以后风俗画在美国较为普及(图114)。中国也有风俗画,而且起源很早,两宋是中国风俗画的盛世,出现享誉后世的《清明上河图》(图115)。在17世纪末到19世纪繁荣发展的日本浮世绘版画,也是典型的风俗画作品。

图114 厄尼·巴恩斯:《人行道上的毕业生》(Sidewalk Scene with Graduate),1974年,布面油画,61 cm×121.9 cm,美国加州圣地亚哥奥尔画廊藏。描绘了一个身穿毕业礼服、头戴学士帽的年轻非洲裔美国人,手拿毕业证,自信满满地走在熙熙攘攘的城市人行道上。刚毕业的非裔美国青年对拥挤在城市人行道上的路人完全忽视,仿佛注意力已经从他周围的世俗生活转移到了未来的学术前景,人行道上被随意丢弃的报纸上有文字标题是"生活成本飙升",更增强了场景戏剧性。厄尼·巴恩斯②的这幅画是鼓舞学习者的作品,这个激动人心的一幕不但在当年鼓舞人心,也能在今天的社会中引起共鸣。

图115 张择端:《清明上河图》,12世纪,绢本设色,24.8 cm×528 cm,北京故宫博物院藏。大致包括三段内容:首段是市郊景色,阡陌纵横,有人往城里走;中段以一座拱桥为中心,桥下一艘漕船正放倒桅杆欲穿过桥孔,梢工们的紧张工作吸引了岸上人群围观;后段描写市区街道,房舍店铺鳞次栉比。画中约有500多人、60多匹牲畜、28艘船只、30多栋房屋楼宇、20辆车、8顶轿、170多棵树木。在构图上采用全景画法,用笔兼工带写,设色淡雅,全画繁而不乱,疏密有致;所绘景物,大至原野河流城郭,小到舟车人物器具等,都丝毫不差。作者是张择端③,据说历经10年完成。

① 威廉·荷加斯(William Hogarth,1697—1764)是英国油画家、版画家、社会评论家和漫画家。以"现代道德主题"为表现内容,完成从现实主义肖像到系列讽刺漫画的大量作品。他最著名的系列组画有《妓女的历程》、《浪子的历程》和《婚姻的历程》,其讽刺性的表现手法被称为"荷加斯式"。这些作品在当时广受欢迎,并通过印刷大量生产。

② 厄尼·巴恩斯(Ernie Barnes,1938—2009),是非裔美国画家,还是一名职业运动员、作家和演员。以表现非裔美国人生活的绘画而闻名,创造出社会评论式的独特风格,以拉长的、讽刺式的人物造型为特色,画面中充满身体活力和有节奏的运动。

③ 张择端(1085—1145)是北宋徽宗时翰林图画院的专职画家,后丢失官位家居,以卖画为生,擅长"界画",尤善画舟车、市街、城郭、桥架等,有独到风格。

5.1.8 室内画

室内画指 15 世纪之后欧洲画家们利用透视法来描绘室内的作品。其表现空间的方法与风景画并无差别,但室内画往往更强调透视作用。早期的室内画作为人物活动背景出现,17 世纪时荷兰画家维米尔①和他的同行们创造了室内画的高峰(图 116)。19 世纪出现无人物的室内画,门采尔②和

图 116 约翰内斯·维米尔:《窗边读信的女孩》(Girl Reading a Letter at an Open Window),1657 年,布面油画,83 cm×64.5 cm,德国德累斯顿老大师绘画陈列馆藏。描绘一位金发女子在一扇敞开的窗户前阅读一封信,看似简单的主题中蕴含深邃优雅的气息。画中女子临窗而立,窗前的光线使她的侧面轮廓非常清晰;画面右侧是覆盖画布的四分之一的赭色帷幔,为作品增添了质感和空间深度,画面左下角的床也起到同样的作用;前景桌子上有倾斜摆放的一盘水果,左上方有红色帷幔搭在窗框上,为画面增添了色彩。有研究者认为这幅作品有象征意义,画中女子实际上在读一封情书,蕴含着对爱情的渴望,证据是对作品的 X 光检查显示,画中曾出现过丘比特。这幅画在第二次世界大战期间一度归苏联所有,二战结束后被归还给德国。

① 约翰内斯·维米尔(Johannes Vermeer,1632—1675)是荷兰黄金时代绘画大师之一,擅长描绘中产阶级生活的室内场景,尤其善于运用光线,但艺术活动局限于荷兰的代尔夫特小镇,只在较小范围内获得认可。他画作相对较少,因此并不富裕,几乎所有的画作,都陈列在家中两个小房间里。死后留下妻子和孩子,负债累累,名声也被长期埋没,在随后近两个世纪的荷兰艺术史中被忽略,直到 19 世纪才被重新发现。

② 阿道夫·门采尔(Adolph Menzel,1815—1905)是德国现实主义画家,以素描、铜版画和油画而闻名。他与卡斯帕·大卫·弗里德里希一起,被认为是 19 世纪最杰出的两位德国画家,也是那个时代在德国最成功的艺术家。他在 1898 年被授予爵士头衔后,改名为阿道夫·冯·门采尔。他的历史画非常受欢迎,以至于他的主要作品很少流传到德国之外,很多作品刚画完就被博物馆买走了。他一生中大部分时间都在柏林度过,尽管有很多朋友,但他自己承认与他人比较隔绝,其中一个原因是身体上的——他有一个大脑袋,但身高不到 1.4 米。门采尔的素描作品对中国美术界产生了很大影响。

德拉克洛瓦都画过这样的作品(图117)。爱德华·霍珀①是20世纪最有成就的室内画家之一(图118)。

图117　阿道夫·门采尔:《带阳台的房间》(The Balcony Room),1845年,纸板上油彩,58 cm × 47 cm,柏林国家美术馆旧馆藏。与维米尔作品中有丰富的细节不同,这幅画三分之二的面积是空的,只在镜子里有一些细节。作品真正的主题是无形的:强烈的光线倾泻进房间,一阵风把单薄的白色窗帘吹向室内,仿佛能感受到室外清新的空气也随之弥漫在房间,带给观者仿佛身临其境的室内气息和光感。有研究者说"在柏林的国家美术馆旧馆,有门采尔的《带阳台的房间》。这幅画以流畅潇洒的大笔触处理阳光和反光,画面上留下了不少未完成的痕迹"。② 可能正是这种未完成的效果,才保留了画面的随意性和生动感。

① 爱德华·霍珀(Edward Hopper,1882—1967)是美国油画家、水彩画家和铜版画家。其看似平淡无奇的作品主题往往有深刻含义,能吸引观者对作品进行无意识的叙事解读,因为"完全真实"而深受美国人的喜爱。多数学者把孤独视为霍珀作品的主题。但艺术史学家帕梅拉·科布指出:"霍珀绘画中的孤独人物很可能唤起一种满足的孤独,而不是人们经常提到的孤独。"这个看法得到霍珀的证明,他说艺术是创作者"内心生活"的表达。
② 段炼. 触摸艺术[C]. 上海:上海书店出版社,2008:55.

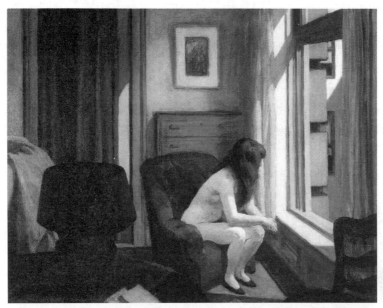

图118 爱德华·霍珀:《上午11点》(Eleven A. M),1926年,布面油画,71.4 cm×91.8 cm,华盛顿史密森学会赫什霍恩博物馆和雕塑花园藏。描绘一个裸体女人坐在窗前的沙发中向窗外望,女人的脸和部分身体被长头遮住,增加了一些神秘感,不确定的主题含义与柔和的明暗与色彩结合起来,隐含着一种忧郁的气氛。这幅画中的女子明显坐在一间公寓客厅里的沙发上,她似乎在等人,也可能是因为无聊而向外张望,室内整洁的环境与等待或观望的焦虑心情形成对比,沉浸在个人思绪中的女性形象,与房间中物质化的家具设施形成对比,房间里有尖锐的线条和明亮、单调的色彩。

5.2 艺术的媒介类型

媒介材料是指艺术品制作中所使用的物质材料,是划分艺术实践类学科的依据。其基本分类基础是区分平面(二维)、立体(三维)、空间(三维)和时空(四维)等存在样式,各种媒介材料分别适用于不同的样式。下面根据这种分类对常见媒介类型进行介绍。

5.2.1 平面艺术

(1) 素描:指用简单工具,如木炭[①]、铅笔、墨水等,在纸上创作出来的

① 素描中的炭质材料有两种:一种是"木炭条",是用柳木或藤木的树条直接烧制而成,也可以木材或其他有机材料烧成黑炭粉,再用黏合剂将这种干粉压缩制成不同硬度的手持木炭块,通常用于画草图,因为它很容易擦掉,如需要保留就要使用固定液将其固定在绘画表面。另一种是"炭精条",是压缩石墨粉与黏土的混合物,有各种颜色和硬度。

平面作品,通常(但不总是)使用单色完成。就像有不同类型的绘画一样,也有不同类型的素描,通常分为三种。A. 写实素描:是描绘眼前所见,因此最容易被理解,但它对任何一个艺术学习者都是一种最重要的、不经过长期训练很难掌握的技能。门采尔的素描就有很高技巧(图119)。B. 象征性素描:是用线条、标记和形状制成的简单图形,代表特定的想法和情感,会有比文字更容易传达的效果。保罗·克利善于通过各种象征符号来表达生动故事(图120)。C. 表现性素描:是通过快速作画表达强大精神能量的素描,

图119 阿道夫·门采尔:《面朝左、满脸胡须的男人的第三幅习作》(Three Studies of a Bearded Man Facing Left, No. 3),1888年,木工铅笔,21 cm×12.8 cm,私人收藏。这幅素描可能是门采尔的小画《舞会现场》(Im Weissen Saal)中一个穿制服面朝阳台望的人的习作,只是头部角度略有不同。画中人物身体下方有一个很小的十字标记,这是门采尔的一个习惯,当他认为画得比较满意时,就会在主要图形下边画一个十字。门采尔是现实主义素描大师,非常善于在素描中快速画出稍纵即逝的动作、手势和表情,这幅作品也体现了他的这个特点。

往往有很强的视觉刺激性和个人风格特征。弗兰克·奥尔巴赫①是这方面的代表(图121)。这些不同类型的素描之间的区别并不总是清晰的,一幅素描可以包含任何一个或全部三种模式,一幅素描作品可能很具象但也同时具有表现力。

图120 保罗·克利:《霍夫曼的故事》(Tale a la Hoffmann),1925年,水彩,纸上墨水和铅笔,31.1 cm×24.1 cm,纽约大都会博物馆藏。题材来自诗人德国诗人 E. T. A. 霍夫曼(1776—1822)的著名抒情故事《金罐》(The Golden Pot, 1814):一个在高级幻想与德累斯顿日常生活之间来回切换的魔法故事,描写纯洁而愚蠢的青年安塞尔摩斯努力进入诗歌天堂亚特兰蒂斯。保罗·克利很喜欢霍夫曼的作品,他画中左边的树代表命运之神在说话,右边奇怪的管状结构代表青年被囚禁的玻璃瓶,故事中反复提到的时间出现在两个时钟上,中间的容器代表金罐和神奇的百合——故事名称的出处。

① 弗兰克·奥尔巴赫(Frank Auerbach,1931—)是德裔英国画家,以肖像和他所居住的伦敦卡姆登镇及其周边地区的城市场景为创作主题,善于在混乱的视觉效果中建立起某种形式秩序。

图121 弗兰克·奥尔巴赫:《莫宁顿的新月》(Mornington Crescent),约1973—1974年,纸上铅笔、蜡笔和油彩,22.8 cm×23.2 cm,纽约大都会博物馆藏。是迅速完成的作品,有很强的表现主义特征。作者弗兰克·奥尔巴赫的画风一向剽悍,这幅画体现了他的这一特点,用横七竖八的线条涂抹出模糊暗淡的城市街道景观,混乱的画面中组织出一种直角S形线条走向,为表现街灯和月光还在画面上堆叠了几点明亮的油彩。

(2) 壁画:画在墙上的作品,有干壁画和湿壁画的区别,还有一种镶嵌画①,制作手法各有不同。壁画在创作中主要考虑远观效果,其精细程度要低于一般架上绘画。人类最早的壁画出自史前时代,中国有名的敦煌壁画有持续千年的历史,也形成独特的风格,如《九色鹿王本生故事》(图122)。现代壁画中最有影响的是墨西哥壁画运动,能承载社会和政治信息②,如《底特律工业》(图123)。当代最流行的壁画是街道艺术中的涂鸦作品,

① 干壁画是画在干燥的墙体上的,操作相对简易,但牢固性差,如果墙体潮湿壁画就会损坏。古埃及墓葬壁画能保存完好,得益于沙漠地区的干燥气候。湿壁画是趁墙体灰泥未干时制作,湿墙会吸收颜料,壁画因此成为墙体的一部分,可以永久保存。但制作不容易,因为要随着墙体制作一道进行,如果需要修改画面,就要重新制作墙体。镶嵌画是使用各种有色石头和玻璃碎片,在打底的灰泥或油泥层未干时嵌入而成,主要用于装饰墙壁和穹顶,6世纪后的拜占庭教堂中有大量这类作品。另外还有一种铅棒与彩色玻璃组合而成的镶嵌画,被称为马赛克玻璃画,在欧洲哥特式教堂建筑中应用最多。

② 墨西哥壁画运动(Mexican Muralism Movement)出现在20世纪20年代,以传达社会和政治信息为主,是后墨西哥革命政府的国家统一工作的一部分。主要代表人物是号称"三杰"的迭戈·里维拉(1886—1957)、约瑟·克莱门特·奥罗斯科(1883—1949)和大卫·阿尔法罗·西盖罗斯(1896—1974)。该运动持续发展到20世纪70年代,许多带有社会和政治信息的壁画出现在公共建筑上,成为墨西哥艺术中的一种传统并一直延续到今天,对包括美国在内的美洲其他地区产生了重大影响。

图122 《九色鹿王本生故事》(局部),敦煌第257窟连环壁画,北魏。是敦煌壁画中唯一以动物为主角的作品,故事源出《佛说九色鹿经》。采取长卷式连环画构图,让故事情节从画面左右两侧向中间发展。左起描绘:有人落水,九色鹿救人,获救者长跪谢恩。右起描绘:王后要国王捕捉九色鹿,获救者告密,国王带人围捕九色鹿,乌鸦叫醒九色鹿,九色鹿对国王说出实情。故事高潮呈现在画面中心——九色鹿昂然挺立,正气凛然,而告密者形象猥琐,身体不敢伸直,双腿好像发抖。全幅色彩搭配明净简练,形式安排有节奏感,装饰效果很强。长卷式平行展开的构图形式与汉代绘画长卷相似,画法上受到西域画风影响,是敦煌早期故事画的优秀代表作。

图123 迭戈·里维拉:《底特律工业》(Detroit Industry),1933年,美国底特律艺术学院藏。此壁画由27块面板组成,安放在底特律艺术学院内院墙上。其中南北两侧墙上的最大两幅作品,表现福特汽车工厂制造著名的V8发动机的场面,有制造工人们紧张工作的场面,还包括制造铁矿石的高炉、制造零件模具的铸造厂、运送铸造零件的传送带、机械加工操作和检查等内容,被认为是这组壁画中的叙事高潮。在其他的画面中描绘了化学工业的进展,为战争生产毒气的科学家和为医疗目的生产疫苗的科学家在一起出现。作者迭戈·里维拉[1]认为这组壁画是他最成功的画作,完成后一天之内就有1万人参观了壁画。该作品在2014年被美国内政部指定为国家历史地标。

[1] 迭戈·里维拉(Diego Rivera,1886—1957)是墨西哥著名画家,以遍及北美的壁画而闻名。他3岁学画,11岁进入美术学院学习,20岁后去西班牙、法国和意大利学习艺术,长期定居巴黎,结识很多现代艺术大师。截至2018年,里维拉保持着拉丁美洲艺术家作品拍卖的最高价格纪录。

尽管"街道"这个词通常与艺术无关,"涂鸦"也可能是非法行为,但它们却是最普及和最广泛的存在。如北爱尔兰壁画①中的《鲍比·桑兹壁画》(图124)。

图124 《鲍比·桑兹壁画》(Bobby Sands Mural),1998年,壁画,英国北爱尔兰安特里姆县贝尔法斯特福尔斯路。1981年以后北爱尔兰出现100多幅以鲍比·桑兹为主题的壁画,图为众多描绘桑兹的壁画之一。罗伯特·杰勒德·桑兹(1954—1981)又被称为鲍比·桑兹,是爱尔兰共和军的领袖,他被关押在监狱期间领导了绝食抗议并最终死去,在下葬期间被选为英国议会议员。此事经国际媒体报道,引起全世界对绝食者及整个共和运动的关注,有赞扬也有批评。壁画中的这个微笑姿态来自桑兹在监禁期间的一张照片,画中包围他的粗铁链正在断开。画面中文字是:"每个人不管是不是共和党人,都有自己独特的角色"和"我们的报复将成为孩子们的欢笑"。

(3)油画: 油画是用画笔将颜料涂在支撑物上——画布、木板或纸,有时也画在金属板和墙壁上。其颜料由三种主要成分组成:颜料、黏合剂和溶解剂。颜料与黏合剂调和可以使之附着在支撑物上,溶解剂可以溶解黏合剂以去除它,但也可以用来稀释颜料使之更容易涂抹②。15世纪尼德兰画家凡·艾克兄弟最早使用油画技法从事创作,代表作是《阿尔诺菲尼夫妇像》(图125)。从那时起油画就成为欧洲艺术的最主要形式,经过数百年发

① 北爱尔兰壁画以描绘该地区过去和现在的政治和宗教分歧为主题,最有代表性的政治壁画出现在贝尔法斯特(Belfast)和德里(Derry),自20世纪70年代以来那里已有近2000幅壁画被记录在案。这些壁画描绘了很多政治事件和社会议题,纪念、交流和展示了该地区文化和历史的各个方面,反映了该地区群体所珍视的价值观。

② 油画(oil painting)通常以亚麻籽油、核桃油作为黏合剂,以松节油作为溶解剂。油画绘制有严格的操作程序,以避免画布上的颜料开裂或分层。如果制作不当,油画会随着时间的推移而氧化、变暗或变黄,有些油画颜料也会随着时间推移而褪色,尤其当它们被阳光直射的时候。比如在达·芬奇绘制于16世纪的《蒙娜丽莎》中,现在人物的眉毛和睫毛已经"消失了"。

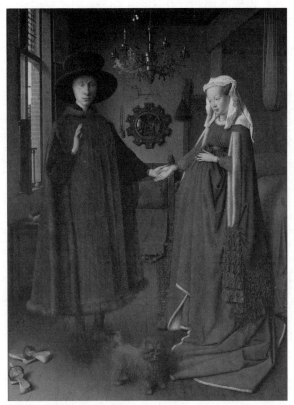

图125 扬·凡·艾克:《阿尔诺菲尼夫妇像》(The Arnolfini Portrait),1434 年,橡木镶板,82.2 cm ×60 cm,伦敦英国国家美术馆藏。此画也称《阿尔诺菲尼婚礼》和《阿尔诺菲尼肖像》,是意大利商人阿尔诺菲尼和他的妻子的肖像,被认为是西方艺术中最具原创性和复杂性的绘画之一,也是最早以油画而不是蛋彩画创作的著名作品。扬·凡·艾克利用了油画干燥时间较长的特点,使用湿上湿(wet-on-wet)制作技术,以半透明色层层罩染的技法,通过渲染左边窗口光线在不同物质表面的反射,将直射光和漫射光的微妙明暗差别给予精确表现,因此有人认为作者是使用放大镜画出的微小细节。也只有油画介质能帮助作者这样捕捉事物的外观效果,并精确地区分层次和纹理。英国艺术史学者恩斯特·贡布里希认为"它就像多纳泰罗或马萨乔的作品一样新颖和有革命性,现实世界的一个简单的角落突然像变魔术一样被固定在一块画板上了……在历史上,这位艺术家第一次成为最真实意义上的完美目击者。"[1]这幅肖像也被欧文·潘诺夫斯基等艺术史学家认为是一种以画为证的独特婚约形式[2]。

展,成就显赫,出现众多大师,其中声名最高者当属伦勃朗,在他的时代里,古典油画技法已经完全成熟,其巨作《夜巡》从那时至今都是油画艺术巅峰

[1] E. H. Gombrich. The Story of Art [M]. Phaidon, 1982:180.
[2] Craig Harbison: Sexuality and Social Standing in Arnolfini's Double Portrait [J]. Renaissance Quarterly, Vol·43, Summer, 1990(2): 249—291.

之作(图126)。但传统油画颜料在使用中有较多限制,20 世纪后又出现丙烯颜料①,算得上油画家族的近亲,今天已有很多艺术家使用丙烯而不是油画颜料作画。还有一种蛋彩画②也是油画家族的近亲,波提切利③的名作《维纳斯的诞生》就是蛋彩画(图127)。

图126　伦勃朗:《夜巡》(The Night Watch),1642 年,布面油画,363 cm×437 cm,荷兰阿姆斯特丹国家博物馆藏。《夜巡》是伦勃朗接受阿姆斯特丹市民卫队中 17 位成员委托为他们所作的群像图,描绘了这支守城民团在街上巡逻的场景,据说原作画的是白天,因画面长期被一种很暗的清漆覆盖,因此被误以为"夜巡",而原名应该是《弗朗斯·科克上尉的连队》(The Company of Captain Frans Cocq)④。这幅画不但是荷兰黄金时代最著名的作品,也是世界美术史中最著名的作品。其超高名声可能来自三点:(1) 画幅巨大(现在看到的有过剪裁);(2) 戏剧性明暗效果。(3) 将传统、刻板、按尊卑排序的群体肖像绘制公式,改为生动的风俗画形式。画面中有较复杂的明暗光影设计,也出现很多有象征意义的物品。最突出的形象是中间的两个男人和中间偏左背景中一个腰上挂着一只鸡的女人,后者还是个神秘的发光体。但伦勃朗改变人们习惯的死板创作模式的创新行为使他付出了沉重代价,委托方认为他违约,把他告上法庭,他后半生的困顿命运与这幅画的被拒绝有密切关系。

①　丙烯颜料是以水为溶解剂,可以干得很快,有利于短时间完成作品。但也带来一个问题,即丙烯颜色干燥后会发生微妙变化,这使得这种媒介不适用于肖像或其他需要色彩准确的题材。

②　蛋彩画(Tempera) 又称"坦培拉",是将颜料与水性黏合剂(水和鸡蛋黄)混合而成的快干性作画技术,是西方文艺复兴时期较流行的绘画形式,技法上较难掌握,因为蛋黄混合物干得非常快,如果操作失误很容易损坏画面。

③　桑德罗·波提切利(Sandro Botticelli,1445—1510)是意大利文艺复兴早期画家,在历史上长期被忽略,直到 19 世纪末被拉斐尔前派发现,成为早期文艺复兴绘画最高成就的代表。作品中多神话题材,也有部分宗教题材和肖像,其代表作是《维纳斯的诞生》和《春》。

④　Lee A. Jacobus. Humanites:The Evolution of Values[M]. McGraw-Hill, 1986:353—354.

图127　桑德罗·波提切利:《维纳斯的诞生》(The Birth of Venus),1484—1486年,布面蛋彩,172.5 cm×278.9 cm,佛罗伦萨乌菲齐博物馆藏。《维纳斯的诞生》可能比作者另一幅名作《春》(Primavera)更广为人知,描绘了女神维纳斯出生后到达海岸的场景:画面中间是新生女神维纳斯,裸体站在一个巨大的扇贝壳中,左边是飞在天空中的风神及其伴侣,将她吹向岸边,右侧是站在陆地上的春神,举起华丽的披风来迎接她。艺术史家们对它进行过无数分析,大多数艺术史学家都认为,虽然这幅画有微妙之处,但它主要是对希腊神话场景的直接描述,以感性信息为主,没有过多复杂含义,因此非常容易理解,也很受大众欢迎。

(4) 水彩画和水粉画:这两种材料都是水溶性介质,不同之处是水彩颜料以阿拉伯胶为调和剂,因此是透明的,覆盖后纸的颜色能透过色层起作用,而水粉颜料以树脂为调和剂,因此是不透明的,如色层过厚,干燥后易脱落。水彩材料便于携带,因此最适合户外写生,如《花园与平房,百慕大》(图128)。水彩画最早的传统来自植物插图和野生动物插图,18世纪后在英国获得较大发展——水彩画成为独立成熟的绘画媒介。水粉画较多用于政治宣传画和平面广告领域,前者在20世纪部分国家中(如苏联和中国)一度极为发达,如《生命不息,冲锋不止》(图129);后者今天在商业领域依然适用,但因为数字媒介兴起,传统手绘广告作品已很罕见。水粉颜料的另一个常见用途是学画者的练习用材料,在艺术类考前培训中广泛使用[①]。

① 中国各地存在大量为参加艺术类考试的培训机构,绝大多数为个人开办,其中色彩培训普遍以水粉颜料为基本媒介,可能是因为以水粉作画较易修改之故。

图128 温斯洛·霍默:《花园与平房,百慕大》(Flower Garden and Bungalow, Bermuda),1899年,米白色纸上的水彩和石墨,35.4 cm×53.2 cm,纽约大都会博物馆藏。描绘百慕大群岛上的茂盛植物和一间白色屋顶的平房。是霍默①在1899年去百慕大旅行时所画,笔法松散随意,记录了视觉体验的即时反应,看起来像是毫不费力。作者曾说过:"你会看到,我将以我的水彩画为生。"他的预言很准确,水彩画确实为他提供了可观的收入。

图129 何孔德,严坚:《生命不息,冲锋不止》(局部),1970年,宣传画,38 cm×32 cm(印刷品尺寸),人民美术出版社。这是中国"文化大革命"期间流行的一幅战争宣传画,描绘解放军士兵在严寒环境中向敌人冲锋,使用水粉颜料完成。据创作者说,描绘的是1969年珍宝岛自卫反击战中的战斗英雄。作品完成后一度广为流传,有力地配合了当时的国家政治需要。

① 温斯洛·霍默(Winslow Homer,1836—1910)是19世纪美国最重要风景画家之一,自学成才,职业生涯始于商业插图,后以海洋题材闻名。他的水彩画流畅而多产,大部分在假期中完成。他从1884年开始在冬天多次到热带地区旅行,水彩成为他旅行中首选的创作媒介。1898年至1899年冬天他两次去巴哈马群岛和百慕大群岛,每次都能创作数十幅水彩画作品。与早期作品相比,这些水彩画的光线更明亮,色彩更饱和,笔触更阔大,用铅笔起稿的痕迹也很少。

(5) 版画：是将颜料从基体转移到最终表面(通常但不总是在纸上)而形成的复制性产品，按工艺方式区分，有四种主要类型：凸版(木版)、凹版(铜版)、平版(石版)和漏板(丝网版)①。版画允许一个版本的作品有多个副本，因此区分手工原版和机械印刷品是很重要的。因为手工印制的版画，每一幅都有微妙的不同，每一幅都被认为是一个原创作品，其产量一般从几份到几十份或数百份不等。而通过拍摄原作在印刷机上生产的作品，每幅完全一样，可以无限量生产，更何况现在还有艺术微喷②能使版画制作更加高效和便利。一幅版画的价值取决于许多因素，包括它是原版还是复制品，以及一个版本的印刷数量，但审美仍然是最重要的。简约的《亲密关系》(图130)和繁杂的《古代水手之歌》(图131)，都是魅力无穷之作。近代印刷术兴起之前，版画是唯一可通过制版大量复制的传播形式，但在近代印刷术出现尤其是进入电子时代之后，版画应用范围已明显缩小。

5.2.2 立体艺术

雕塑是立体艺术的主要形式。西方传统雕塑以人体为主要表现对象，躯干和四肢是雕塑中最受重视的部分，头部、脸部甚至眼睛会退居比较次要的地位，这一点与绘画明显不同。传统雕塑材料是大理石、青铜和木头。大理石适合表现女人体，青铜适合表现男人体，木雕则偏重于显现质地本身的

① 版画的主要类型：(1)凸版画是先通过刻制使印版(通常是木头)上的图形高于或低于非图形的空白部分，再用颜料涂于其表面，然后用机械力或人力将纸张压盖其上，以使印版上的凸起图形转移到纸张上。(2)凹版画是将图形刻入印版(通常是金属板)使之成为凹痕后，再涂抹颜料于凹痕处，然后用机械力将纸张压在印版上，以使印版上以凹陷形式存在的图形转移到纸张上。(3)平版画是通过化学工艺使印版选择性地接受或拒绝水而制成的。先用油脂笔在平坦的石灰石印版上作画，再用硝酸处理画面(硝酸不会溶解石头，但会使石头吸水)，然后用水把石头打湿，油脂笔画过的地方不会被酸腐蚀，因此能保持干燥。再用橡胶圆筒将油墨覆盖在印版上，印版上的干燥部分会被油墨覆盖，而潮湿的地方并无油墨。最后是将纸张压到印版表面以转移图像。今天的商业印刷大部分都使用平版方法，只是印版被替换成铝板或乙罗版。(4)漏版画就是丝网版画，也被称为"孔版画"，是让油墨通过一个多孔网格的印版形成画面。在丝网印刷中，经过制作的丝网印版被固定在一个刚性框架上，然后以外力将油墨刮压过框架，墨料经过丝网中被封住的部分时无法通过，经过丝网中透孔的部分时，会透过丝网漏印到承接物——画面上。

② 艺术微喷属于数码喷墨打印版画。其中需要注意的问题，是只能使用无酸纸和档案墨水。因为有些纸含有酸会日久变黄，有些油墨会日久褪色或改变色相，这些都会降低微喷版画的价值。而无酸纸和档案墨水可以抵抗这些缺陷，从而长久保持艺术品的价值。

图130　费利克斯·瓦洛东:《金钱》(Money),1897年,17.5 cm×22.5 cm,纽约现代艺术博物馆藏。这是瓦洛东①创作的以10幅组成的系列室内场景木刻作品《亲密关系》(Intimates)中的一幅。画面中四分之三的黑色面积对比女人的白色连衣裙,而男人伸出的手则生动地显示出正在进行的交易。《亲密关系》系列木刻作品致力于表现男女之间的复杂关系,作者以辛辣的机智捕捉到了巴黎资产阶级社会的无耻和虚伪:被困在家庭内部的男女在猜不透的场景中作弊、撒谎和欺骗,谁是胜利者谁是受害者也分不清楚。瓦洛东在19世纪90年代与纳比派的交往中发展出一种极简风格——只有黑白两色,几乎没有细节,为他赢得了国际声誉。

美感。文艺复兴以来最重要的雕塑家有米开朗琪罗、贝尔尼尼和罗丹②,其中贝尔尼尼以使用大理石表达人体瞬间运动感著称,如《劫持普洛塞皮娜》(图132)。使用工业材料制作雕塑是19世纪末才开始的,到今天任何材料

①　费利克斯·瓦洛东(Felix Vallotton,1865—1925)是瑞士和法国版画家,推动现代木刻艺术发展的重要人物。他以冷静的现实主义风格的肖像画、风景画、裸体画和静物画而知名。

②　奥古斯特·罗丹(Auguste Rodin,1840—1917)是法国雕塑家,通常被认为是现代雕塑的奠基人。他背离神话和寓言的传统主题,以自然主义手法塑造人体,对身体表面的质感处理有印象主义特色。他的代表作有《思想者》《巴尔扎克纪念碑》《吻》《加莱市民》和《地狱之门》。

图 131　古斯塔夫·多尔:《海难之后》(After the Shipwreck),《古代水手之歌》系列插图作品之一,1876 年。 版画家古斯塔夫·多尔①为英国诗人塞缪尔·柯勒律治的长诗《古舟子咏》所作系列插图之一,讲述一个年轻水手在海上的超自然冒险故事。画中情节出现在诗的结尾(第 564—569 行),年轻水手因为射杀了一只信天翁而引发了诅咒,导致船员全部死亡,迫使他独自在海洋上航行七天七夜,画面描绘刚刚被救起的水手转身划桨,但水手号桅杆正消失在白色巨浪中。水手背对着我们,看不到他的表情,他用右腿压住翻腾的海浪,似乎是在强调人类与大自然的斗争。多尔的作品能代表木版画的另一个极端——精确细致到令人匪夷所思的程度。

都可用于雕塑。雕塑还分为圆雕和浮雕两大类,浮雕中又有低浮雕和高浮雕两类。硬币就是低浮雕的例子,高浮雕是指所塑形体有一半以上从背景中凸显出来。体量感是雕塑的主要表现内容,色彩相对次要,传统看法是给

① 古斯塔夫·多尔(Gustave Dore,1832—1883)是法国版画家、插画家、漫画家和雕塑家,主要从事木版画。他是多产画家,一生中画了 10 万多幅素描,平均每天 6 幅素描。他还是一个自学成才的艺术家,从未画过活体模特,也不会面对自然写生,但他的作品被认为是世界版画史中最重要的遗产之一。

雕塑涂色会妨碍观赏作品,但现代主义雕塑已冲破这个限制。圣像雕塑、纪念雕塑和建筑雕塑,是传统雕塑中最多见的类型。如有名的被称为"总统山"的《拉什莫尔山国家纪念公园》(图133)。活动雕塑①是现代雕塑的一种类型,特点是运用自然力或机械力让雕塑作品动起来,如丁格利②的动态机器雕塑(图134)。能进入公共空间是雕塑的优势,所以雕塑也较多地出现在20世纪90年代以前的公共艺术运动中,《交谈》就是一件使用传统手法完成的公共艺术作品(图135)。

图132 贝尔尼尼:《劫持普洛塞皮娜》(The Kidnapping of Proserpina),1621—1622年,大理石,高225 cm,意大利罗马鲍格塞画廊。《劫持普洛塞皮娜》是贝尔尼尼23岁时完成的作品,表现植物女神普洛塞皮娜被冥界之神普路托(Pluto)劫持带往冥界的场面;是受红衣主教西皮奥内·波勒塞(Scipione Borghes)委托而制作的。这件作品受到大多数评论家的好评。鲁道夫·威特科尔认为"在此后150年里,对这种劫持场面的描写都依赖于贝尔尼尼的动态构想"。霍华德·希巴德称赞"皮肤的质感,飞扬的头发,普洛塞皮娜的眼泪,尤其是女孩柔韧的肉体"③。作品细节图能清楚看到贝尔尼尼使用大理石塑造女人体的"神技"。

① 动态艺术指观众可感知运动效果的作品,不限于任何媒介,但最常指运动雕塑,一般由自然动力和机械动力所驱动,包括多种技术和风格。还有一种动态艺术被称为"视移运动",是指作品本身是静止的,但观者从特定角度可以感知到某种视觉运动现象,这类艺术的代表是光效应艺术——艺术家们以特殊方式使用形状、颜色和图案制作出看起来好像在移动的图像。

② 让·丁格利(Jean Tinguely,1925—1991)是瑞士雕塑家,以他的动态机器雕塑而闻名,讽刺了自动化和物质产品的过度生产,将达达艺术传统延伸到了20世纪后半叶。

③ Rudolf Wittkower. Gian Lorenzo Bernini:The Sculptor of the Roman Baroque[M]. Phaidon Press,1955:14.

图133 《拉什莫尔山国家纪念公园》(Mount Rushmore National Memorial),1927—1941年,美国南达科他州彭宁顿县。四座高达约18米的美国历史上著名的前总统头像,分别是华盛顿、杰斐逊、老罗斯福和林肯,他们被认为是美国历史上最伟大的总统,分别代表了美国的诞生、成长、发展和维护。雕刻家格松·博格勒姆(1867—1941)在他儿子林肯·博格勒姆的帮助下,完成了雕塑设计并监督了项目的执行。整个工程在1927年开始,到1941年完成。今天该公园由美国内政部下属的美国国家公园管理局管理,每年吸引约两百万游客。

图134 让·丁格利:《纳尔瓦》(Narva),1961年,钢筋、金属车轮、管材、铸铁、电线、铝、细绳、电机,286.4×203.2×207 cm,纽约大都会博物馆藏。《纳尔瓦》是音译(含义不确定)。作品大体上是一种从废汽车和马车上捡拾来的金属和橡胶碎片的连接机动组合,是一个随意的机械构造体,在运动时几乎要散架子,以此表现操作功能失调的效果(出于保护的目的,它现在很少被激活)。作品体现出第一次世界大战期间在作者家乡瑞士出现的达达主义运动的荒谬,该运动致力于打破艺术与生活之间的传统界限,认为破坏和创造一样重要。尽管有着反现代化的性格,这件作品还是与作为现代化地标的太空针塔(Space Needle)一起亮相于1962年西雅图世界博览会。

图135　威廉·霍德·马克西安:《交谈》(The Conversation),1981年,青铜,加拿大卡尔加里市斯蒂芬大道。两个穿着大衣、戴着小礼帽的人在斯蒂芬大道的步行街上相遇,他们是由青铜制成的,似乎在谈生意,是极常见的街头日常景象,造型手法也相当写实,以至于你也想加入到对话中来。威廉·霍德·马克西安①的这件作品,可能是因为生活气息浓郁,所以很受游客欢迎,现在已经成为卡尔加里市的地标性作品。

5.2.3　空间艺术

(1) 装置艺术:有时也被称为"环境艺术"。一般以大规模混合媒体方式制作,往往是针对某个特定内部或外空间而设计,目的是让观众获得一种超常体验。也有使用小规模简单物体或只能从门口或房间一端观看的作品。装置艺术与雕塑的差别,是它以实现完整心理体验为目的,而不是为展示单一作品。其中针对特定地点的装置作品被在地定点装置,有很多著名

①　威廉·霍德·马克西安(William Hodd McElcheran,1927—99)是加拿大设计师和雕塑家。

案例。如《倾斜的弧》因为市民反对而引起法律冲突(图136);《卡迪拉克牧场》允许参观者以自由方式随意喷涂(图137);《闪电场》是在美国新墨西哥州的空旷高原上设置了避雷针矩阵(图138)。

图136　理查德·塞拉:《倾斜的弧》(Tilted Arc),1981—1989 年,耐候钢,3.7 cm×37 m,纽约曼哈顿联邦福利广场。这是美国纽约艺术家理查德·塞拉①的一件有争议的公共艺术作品,在1981—1989 年在曼哈顿联邦福利广场展出。它由一块 12 英尺高和 120 英尺长的布满锈迹的钢板制成,像一道弯曲的墙一样横亘在巨大的广场上。由于周围居民的强烈反对和提起诉讼,这个作品在 1989 年被移走并再未展出过。

①　理查德·塞拉(Richard Serra,1938—　)是美国纽约艺术家,参与过程艺术运动,以垂立的、锈迹斑斑的巨型钢板公共艺术作品闻名。

图137 奇普·洛德,哈德森·马尔克斯,道格·米歇尔斯:《卡迪拉克牧场》(Cadillac Ranch),1974年,报废汽车,美国得克萨斯州阿马里洛地区。这是位于美国得克萨斯州阿马里洛的公共艺术作品,是将一些废弃的卡迪拉克汽车排成一列,车头朝下埋进地里,构成了系列展示汽车尾翼的景观。同时还鼓励参观者在汽车上任意喷涂,所以这些汽车早已失去了原有的颜色,而成为花里胡哨的样子。作者奇普·洛德、哈德森·马尔克斯和道格·米歇尔斯是一个名为蚂蚁农场(Ant Farm)的艺术团体成员,项目赞助人是当地富商斯坦利·马什。

(2)建筑:是一种特殊空间形式,一方面受实用目标和物质条件限制,要依据科学原理进行创造;另一方面也要通过造型和装饰等手段美化其物质性,因此也具备艺术特性。从功能上看,有宗教建筑、世俗建筑、公共建筑等①;从材料上看,有石材建筑、砖瓦建筑、木材建筑、钢材建筑等。无论哪种类型,它们都有共同特点,是为集体使用而创建,因此会超越一切个体化艺术形式,与特定时空中的群体活动紧密联系在一起。尽管数千年来的建筑在风格、概念和用途上已有无数变化,但在有些方面仍然是相同的:出于特定赞助人和设计者的不同目的和表达需求,用于居住、商业、行政或宗教等实用目的,传达集体意志与时代特征。

① 公共建筑(Public buildings)是指广场、庭院、公园、商场、交通设施和市政设施等公用建筑,是现代社会中发展最快的建筑形式。

图138 沃尔特·德·马里亚:《闪电场》(The Lightning Field),1977年,400根不锈钢柱,排成1×1千米的矩形网格阵,美国新墨西哥州卡特隆县。是沃尔特·德·马里亚①的代表作之一,被誉为20世纪最值得注意的大地艺术装置之一,由大约400根不锈钢柱组成,以矩形网格排列方式矗立在1×1千米面积的大地上,每根钢柱的直径是2英寸,但它们向上延伸的高度不同——15—26英尺之间,柱子之间相距220英尺,这些钢柱被放在混凝土底座上,这样它们就能经受住该地区的强风。不同气象和天气条件对作品的光学效果有影响,尤其在雷电天气时。

现存人类早期建筑都是用于宗教敬拜活动,如埃及金字塔和乌尔金字神塔(图139)。古希腊和古罗马时期开始出现公共建筑。印度和中国的佛教建筑影响深远,有很多构造清奇的寺庙保留到今天(图140)。与西方多以石头构造建筑不同,中国建筑多以木头制造,因此不容易长期保存②。现存较早的古希腊神庙建于公元前800年左右。欧洲中世纪出现泛欧洲风格

① 沃尔特·德·马里亚(Walter De Maria,1935—2013)是美国艺术家、雕塑家、插画家和作曲家,参与极简艺术、概念艺术和大地艺术运动,以大地艺术作品最为著名。
② 中国现存最早的建筑是山西五台山南禅寺,建于782年,位于中国山西省忻州市五台县阳白乡李家庄村西北,是木结构建筑,为唐代村民合资所建。该寺院建成后历代多有修缮,只有大殿是唐代遗构,其多种木结构技术已成绝唱。1961年成为全国重点文物保护单位。

的罗马式①、哥特式建筑②(图141)。文艺复兴时期的建筑有理性之美。巴洛克建筑充满节奏和韵律,被歌德称为"凝固的音乐"。20世纪建筑被新的材料与技术主导,钢铁结构的简化形式取代了传统复杂造型,使建造摩天大楼成为可能,并开始了持续至今的高度竞争(图142)。1907年成立的德国工匠协会③推动了工业设计的发展,1919年成立的包豪斯学校④将建筑定义为一种终极综合——艺术、工艺和技术的顶峰。到20世纪中叶,这种现代建筑⑤

① 罗马式建筑(Romanesque architecture)是以半圆形拱门为特征的中世纪欧洲建筑风格,一般认为出现在6—11世纪(进入12世纪,它发展成以尖拱为标志的哥特式风格),能结合古罗马和拜占庭建筑及地方传统,以其厚重墙壁、圆形拱门、坚固的柱子、圆筒式拱顶、大型塔楼和装饰拱廊而闻名。与哥特式建筑相比,外观上倾向于简约。最重要的建筑类型是修道院教堂,最大的罗马式建筑群体出现在法国南部、西班牙和意大利的农村地区。

② 哥特式建筑(Gothic architecture)流行于中世纪后期(12—16世纪)的欧洲,从罗马式建筑演变而来,起源于12世纪的法国,一直延续到16世纪。它的特点包括强调垂直高度、尖拱、肋拱顶和飞拱、精致的窗格和彩色玻璃窗。它主要体现为教堂和修道院建筑,但也用于城堡、宫殿、市政厅、会馆和大学的修建。其中许多教堂建筑被认为是人类建筑史上的巅峰之作,被联合国教科文组织列为世界遗产。哥特式建筑在建造的时候,还没有被称为"哥特式",而是被称为"法国式"或"法兰克人的作品"(Work of the Franks),因为它起源于圣德尼修道院(Abbey of Saint-Denis)。专有名词"哥特式"是16世纪艺术史家乔治·瓦萨里创造的,含有贬义,因为他认为这是哥特人(属于日耳曼部落)入侵并摧毁古罗马优雅文化的结果。但现在这个词已经没有任何负面含义。

③ 德国工匠协会(German Association of Craftsmen)是德国艺术家、建筑师、设计师和实业家的协会,成立于1907年。其最初目的是建立产品制造商与设计专业人士的合作关系,以提高德国公司在全球市场上的竞争力。因此与其说是一场艺术运动,不如说是一场国家竞争的结果,旨在整合传统工艺和大规模工业生产技术,使德国与英美两国处于竞争地位。它的口号"从沙发垫到城市建设"表明了它的兴趣范围。

④ 包豪斯(Bauhaus)学校名为国立包豪斯学校,是一所建筑与艺术学校,创办于1919年。这所学校以新的教学方法改变了传统的师生关系,代之以一个艺术家共同体的理念。它的目标是将艺术带回日常生活中,建筑、表演艺术、设计和应用艺术因此被赋予与美术同等的重要性,成为现代设计、建筑、艺术和相关教学领域中最具影响力的潮流,对建筑、平面设计、室内设计、工业设计也产生了深远影响。包豪斯由建筑师沃尔特·格罗皮乌斯(1883—1969)创建,教学人员中有很多著名艺术家,如保罗·克利、康定斯基等人。但该校办学期间遇到多重困难,导致校址及领导者多有变化,校址情况是:魏玛(1919—1925);德绍(1925—1932);柏林(1932—1933)。学校领导者情况是:1919—1928年:沃尔特·格罗皮乌斯;1928—1930年:汉斯·迈耶;1930—1933年:路德维希·密斯·凡德罗。1933年这所学校迫于纳粹政权的压力而关闭,该校教员离开德国移民到世界各地。

⑤ 现代建筑(modern architecture)或现代主义建筑(modernist architecture)是基于创新技术的建筑风格,包括:使用玻璃、钢和钢筋混凝土,形式服从功能,极简主义,拒绝装饰。它出现于20世纪上半叶,在第二次世界大战后开始占据主导地位,直到20世纪80年代才逐渐被后现代建筑取代,但作为机构和企业建筑的主要风格仍然有广泛的适用性。

图 139 《乌尔金字神塔》(Ziggurat of Ur)，公元前 2050—前 2030，面积 2880 平方米，高 30 米，伊拉克济加尔省。这个金字塔最早建于公元前 21 世纪，但到公元前 6 世纪的新巴比伦时期已成为废墟，由当时的纳波尼德斯国王修复。该塔由泥砖堆砌而成，外部覆盖着烤砖；没有内部的房间。该塔遗址在 20 世纪 20 年代和 30 年代被伦纳德·伍利（1880—1960）发掘，它现在是伊朗和伊拉克境内已知的保存最好的金字神塔，是新苏美尔城市乌尔的三个保存完好的建筑之一。

图 140 《悬空寺》，始建于 5 世纪，14—19 世纪多次重修，木质框架结构，山西省大同市浑源县。这是一座儒释道三教合一的寺庙，始建于北魏年间，现存建筑为明清时期重建。整座寺庙建于翠峰山的半山腰上，为木质框架式结构，依靠 27 根木梁支撑全部寺庙建筑，远看如悬在半空，故名悬空寺。是全国重点文物保护单位。

已经演变成国际风格,如朗香教堂(图143)和流水别墅(图144),都是这一时期的经典创造。20世纪后期随着新材料和计算机设计的发展,建筑已能容纳任何不同类型的需求,结构性的巴黎蓬皮杜中心(图145)和形象化的悉尼歌剧院(图146)成为当代建筑中不同风格的代表。弗兰克·盖里①设计的沃尔特·迪斯尼音乐厅(图147)和麻省理工学院的计算机设计中心(图148),代表了当代建筑中"异想天开"的精神。

图141 《巴黎圣母院》(Notre-Dame de Paris),1163—1250年,法国巴黎。一座位于法国巴黎西堤岛的天主教教堂,约建造于1163—1250年间,是法国哥特式建筑代表作之一,也是巴黎最有名的历史古迹、观光名胜与宗教场所。法国作家维克多·雨果的小说《巴黎圣母院》即以此为名。2019年4月15日巴黎圣母院发生重大火灾,灾后法国总统宣布启动修复工程,多名法国富翁宣布捐款协助修复。

① 弗兰克·盖里(Frank Gehry,1929—)是加拿大出生的美国建筑师和设计师,解构主义建筑代表人物。作品有独特个性,作品中多破碎和变化多端的空间形态,常使用多角平面、倾斜结构、倒转形式以及多种物质材料,尤其善于使用断裂几何图形营造令人称奇的视觉效果。他的很多作品是形式脱离功能,有超现实、抽象的、使人深感迷惑的神秘气息。他被认为是20世纪最重要的建筑师,建筑界的毕加索。

图142 《哈利法塔》(Burj Khalifa),2004—2010年修建,钢筋混凝土,钢,铝,玻璃,高829.8米,位于阿拉伯联合酋长国迪拜市。此建筑在2010年落成之前被称为"迪拜塔",是阿拉伯联合酋长国迪拜的一座摩天大楼,总高度为829.8米,是世界上最高的建筑。楼层总数169层,造价达15亿美元,于2004年动工到2010年1月完工启用,耗时5年建成。建造这座大楼是基于迪拜政府决定从石油经济向多元化发展的决定,也是为使迪拜获得国际认可。塔的名字是为纪念阿拉伯联合酋长国的总统哈利法(Khalifa)。哈利法塔的总建筑师是亚德里恩·史密斯。外界对哈利法塔的评价总体上是积极的,该建筑获得了许多奖项。

图143　勒·柯布西耶:《朗香教堂》(Notre-Dame du Haut),1950—1955 年,法国朗香地区。一座很有名的罗马天主教堂,建于 1950—1955 年。位于一个丘陵基地上,有混凝土的厚重壳形屋顶,倾斜墙面覆盖白色粗灰泥,主体由主殿和三个小祈祷室、圣器室和小办公室组成,光线从预留的细缝及窗口透入,产生若明若暗的神秘感。该教堂是正在使用的宗教建筑,每年吸引 8 万名游客。2016 年被列为世界遗产。设计者勒·柯布西耶①被称为"功能主义之父"。他认为教堂是教徒与上帝对话的地方,是"思想高度集中的、沉思的容器"。

①　勒·柯布西耶(Le Corbusier,1887—1965)是瑞士和法国建筑师、画家、城市规划师、作家、现代建筑的先驱之一。他致力于为拥挤城市的居民提供更好的生活条件,职业生涯长达 50 年,建筑作品遍及欧洲、日本、印度、北美和南美。他在 7 个国家设计的 17 个建筑作品被列入联合国教科文组织的世界遗产名录。但他也是一个有争议的人物,他的城市规划理念因为对现存文化遗址、社会表达和公平的漠视而受到批评,他与法西斯独裁者贝尼托·墨索里尼的关系也导致一些批评。

图 144 弗兰克·劳埃德·赖特:《流水别墅》(Fallingwater),1936—1939 年,美国宾夕法尼亚州费耶特县米尔润市。此建筑是美国犹太富商的一个周末度假屋,位于美国宾夕法尼亚州西南部的月桂高地(Laurel Highlands),部分房屋建在熊奔溪(Bear Run)的瀑布之上。设计灵感来自自然的形式和原则,其中的材料、颜色和设计主题都来源于建筑所在林地的自然特征,很好地体现了赖特[①]提倡的有机建筑哲学:艺术与自然的和谐结合。该建筑 1966 年被指定为国家历史地标,1991 年美国建筑师协会将该别墅评为"美国建筑史上最好的作品"。

① 弗兰克·劳埃德·赖特(Frank Lloyd Wright,1867—1959)是美国建筑师、设计师、作家和教育家。在 70 年的创作生涯中,他设计了 1000 多个建筑。赖特相信设计应与人类和环境和谐相处,他把这种想法称为有机建筑。这种理念在其《流水别墅》中得到了体现。赖特在 20 世纪的建筑运动中发挥了关键作用,通过他的作品影响了世界各地几代建筑师。

图 145　理查德·罗杰斯建筑团队:《乔治·蓬皮杜中心》(Centre Georges Pompidou),1971—1977年,钢筋混凝土结构,法国巴黎。这是一座很复杂的高科技建筑,包含一个公共图书馆,一个国家现代艺术博物馆——欧洲最大的现代艺术博物馆,还有一个音乐和声学研究中心。该建筑是世界上第一个"由内而外"的建筑,其结构系统、机械系统和循环系统都安装在建筑外部可以被看到的地方,而且所有功能结构元素都是用颜色编码的:绿色管道是管道,蓝色管道是气候控制,电线是黄色的,流通元素和安全设备(如灭火器)是红色的。根据建筑师皮亚诺的说法,这个设计的本意不是一个建筑,而是一个小镇,在这里你可以找到一切——午餐、伟大的艺术、图书馆、美妙的音乐。

图 146　约恩·乌松:《悉尼歌剧院》(The Sydney Opera House),1959—1973 年,澳大利亚悉尼港。一座多场馆的表演艺术中心,是 20 世纪最著名、最有特色的建筑之一,由丹麦建筑师约恩·乌松(1918—2008)设计,由彼得·霍尔领导的澳大利亚建筑团队完成。该建筑特有的船帆造型,加上作为背景的悉尼港湾大桥,与周围景物相映成趣,每天都有数以千计的游客前来观赏这座建筑。该建筑还被视为设计新颖的表现主义建筑,它有一系列被称为"壳"的大型预制混凝土构件,每一个构件都取自拥有相同半径的半球体,它们构成剧院的屋顶。2007 年 6 月 28 日,悉尼歌剧院被联合国教科文组织列为世界遗产,这是极少数被列入世界遗产的 20 世纪建筑物之一。

图 147　弗兰克·盖里:《沃尔特·迪斯尼音乐厅》(Walt Disney Concert Hall),1999—2003 年,美国加州洛杉矶市南格兰德大道。这是洛杉矶音乐中心的第四座建筑物,是洛杉矶爱乐乐团的本部,因其独特外观和强烈的盖里式金属片状屋顶风格,已成为洛杉矶市中心南方大道上的重要地标。建筑落成后,外界对其内部空间是否有良好声学效果有所疑虑,但后来证明该音乐厅的音响效果非常好。

图 148　弗兰克·盖里:《雷和玛丽亚·史塔特中心》(The Ray and Maria Stata Center),2004 年,美国麻省理工学院。作为麻省理工学院的第 32 号大楼(Building 32),这里曾是历史悠久的辐射实验室所在地。由弗兰克·盖里设计的这个综合体包含了研究设施、教室和大礼堂,以及健身设施和托儿中心,立面交替使用闪亮的金属和红砖材料,锯齿形的金属顶棚指示出入口,而另一侧的鼓形部分是黄色的。这座建筑落成后的评价趋于两极,支持者指出,该建筑的坍塌感、剧烈倾斜和空间错位的样式,正是对自由、大胆和创造性研究的隐喻,是对建筑内部进行的这些研究的引导和鼓舞。反对者说这是建筑的灾难。麻省理工学院曾以设计失败和疏忽为由起诉盖里及建筑公司,但在问题解决后双方在 2007 年和解。

5.2.4 时空艺术

通常是指戏剧、电影和舞蹈等艺术形式,这里是指视频艺术[①]、光雕投影[②]、新媒体艺术[③]、网络艺术[④]等形式,这些形式兼有空间和时间两种属性,大多数是以光为媒介,显示在电子监视器上或投射在物体上。其中光雕投影较为普及,经常为公共空间中的商业宣传或大众娱乐活动所用。新媒体艺术是一个复杂领域,包含科技系统和艺术系统两大领域,所用媒体技术与艺术生产,有着因不同训练和文化背景而产生的显著差异。1958 年,沃尔夫·弗斯特尔[⑤]成为第一个将电视机融入作品的艺术家,如《内源性抑制》(图 149)。此后录像技术的发展促成了白南准的新媒体艺术实验,以及激浪派[⑥]和偶发

[①] 视频艺术(video art)是一种以视频技术为视听媒介的艺术形式,出现在 20 世纪 60 年代后期,与当时视频产品如录像带、录像机等开始成为大众消费品有关。视频艺术有很多种形式:播放录像录音;在画廊或博物馆观看;在线传播;以录像带或 DVD 形式分发,可能包括一台或多台电视机、视频监视器及投影,在现场显示或录制成视频产品。视频艺术最初使用模拟记录手段,现在以数字技术作为基本表现方式。视频艺术和影视作品的主要区别是,前者不必遵循影视产品的创作惯例,可以不使用演员、不包含对话、没有可识别的叙事情节等。

[②] 光雕投影(projection mapping)使用专门的软件,将动态影像投射到形状不规则的物体上,如建筑物、室内物体或舞台,通常与音频结合。这种技术被艺术家和广告商大量使用,以取得有刺激性的视听叙事效果。

[③] 新媒体艺术(new media art)指 20 世纪 80 年代后期以来艺术家们使用计算机技术创作艺术品,使艺术的数字化生产和传播成为可能;包含大量媒体形式,如数字艺术、计算机动画、虚拟艺术、互联网艺术、互动艺术、声音艺术、视频游戏、3D 打印、电子机器人艺术等。新媒体艺术经常涉及艺术家与观察者或观察者与艺术品之间的互动,国内外很多艺术学院也都开设了"新媒介"或"新媒体"专业。这种艺术的发展依赖于互联网、大众媒体和社交媒体等传播方式。很多社交媒体也是新媒体艺术重要的组成部分,只要按一下键盘就可以将艺术品传播给无数人。

[④] 网络艺术(internet art)诞生于 20 世纪 90 年代,是在网络上创作并通过网络传播的艺术,包含各种基于计算机的艺术类型,如使用某种软件在电脑上进行创作,下载图像然后上网展示,或者建立程序来创作艺术品;通常较少受到美术馆、博物馆制度的限制,艺术家可以在没有机构认可的情况下展示自己的作品;被视为颠覆性的、可超越地理和文化边界的新兴艺术形式。

[⑤] 沃尔夫·弗斯特尔(Wolf Vostell,1932—1998)从 1958 年就开始将电视机融入作品中,被认为是最早在艺术中使用电视机的艺术家,是视频艺术和装置艺术的早期实践者,偶发艺术和激浪派的先驱。

[⑥] 激浪派(Fluxus)是由艺术家、作曲家、设计师和诗人组成的国际性、跨学科的团体,出现在 20 世纪 60—70 年代。他们从事实验艺术,强调艺术是过程而不是成品,以对不同艺术媒介的实验性贡献和创造新艺术形式而闻名,是 20 世纪 60 年代中最激进、最具实验性的艺术运动。他们的创作范围包括表演、音乐、诗歌、视觉艺术、城市规划、建筑、设计等,大部分作品充斥反商业和反艺术的情绪。成员相互之间不仅是艺术团体中的合作者,在很大程度上都是朋友,对艺术和艺术在社会中的作用都有激进的想法。但很少有人认为激浪派是一个真正的艺术运动,它只是一个以相似信仰维系的松散艺术群体,但对当代艺术的发展壮大起到了重要作用。该团体中包括 20 世纪一些最重要的艺术家,如作曲家约翰·凯奇,他认为人们应该在没有目的的情况下创作一件艺术品,创造过程比最终产品更有价值;达达主义艺术家马塞尔·杜尚的现成品艺术对激浪派画家也有重大影响。乔治·马丘纳斯,被公认为激浪派运动的创始人,是他在 1961 年创造了"激浪派"这个名称。此外还包括很多重量级艺术家,如约瑟夫·博伊斯、乔治·布莱希特、罗伯特·菲力欧、阿尔·汉森、迪克·希金斯、小野洋子、白南准、丹尼尔、斯波埃里和沃尔夫·弗斯特尔等。

艺术①中的多媒体展示活动,如《电子高速公路:美国大陆,阿拉斯加,夏威夷》(图150)。这些艺术通常有着不同于传统影视作品的"非线性"叙事特征,艺术家们根据观众参与或反应设计作品,创造出交互式、生成性、协作性、沉浸式的审美体验。电子媒体技术在带来新艺术形式的同时,也改变了现存艺术组织和机构的性质,策展人②和艺术家的角色也在发生了明显变化。

图149　沃尔夫·弗斯特尔:《内源性抑制》(Endogen Depression),原作于1980年,图为2015年美国洛杉矶当代艺术学院展出现场。这个作品最早于1975年在德国汉诺威艺术博物馆出现,前后大约完成9个版本,其中有的版本还增加了机械运动装置。将物体嵌入混凝土和使用电视机是沃尔夫·弗斯特尔最常见的艺术手法,图中展出现场,由大约40个物体组成,包括桌子、梳妆台和电子管电视等。所有的电视都有一半嵌在混凝土中,其中大约10台被打开,但只有模糊的画面和噪音;早期版本中的一群狗被替换成6只活火鸡——让人联想到经典的美国节日主题。

①　偶发艺术(Happening)是行为艺术的早期活动形式,特指20世纪50年代末和60年代初由艺术家创作的行为表演活动,其中蕴含达达主义和超现实主义的戏剧性元素;通常设置在画廊内部的装置环境中,包括光、声音、幻灯投影和观众参与等元素。这个名称最初是由美国艺术家艾伦·卡普罗(1927—2006)在《6个部分中的18个事件》中使用的,该作品于1959年10月在纽约鲁本画廊展演。

②　策展人(curator)一词通常有两个含义:(1)常设策展人:艺术机构(如画廊、博物馆、图书馆或档案馆)中负责藏品研究和展示的工作人员。(2)独立策展人:艺术机构与艺术家合作展览项目的中间人和组织者,通常也会对其组织的艺术项目进行管理或监督执行,但其身份不属于艺术机构内部工作人员。除以上两种针对实体艺术品的策展人之外,现在随着艺术收藏与展示机构越来越数字化,已出现针对非实体艺术即数字艺术领域的策展人。数字化和交互式展览往往由观众任意选择信息,所以数字艺术策展人的工作重点会从构建完整叙事,转移到为公众提供他们可能感兴趣的特定主题。

图150　白南准:《电子高速公路:美国大陆,阿拉斯加,夏威夷》(Electronic Superhighway: Continental U. S. , Alaska, Hawaii),1995 年,51 个视频,定制电子元件,霓虹灯,钢和木材,声音,约 4.6 m × 12.2 m × 1.2 m,美国史密森尼艺术博物馆藏。是白南准①制作的美国霓虹灯地图——用霓虹灯网络将美国的各个州串联在一起,与20 世纪50 年代美国大陆的州际"超级高速公路"网络相呼应。高速公路促进了人与货物的连接,但霓虹灯却表明,现在将人们联系在一起的不是交通而是电子通信。20 世纪90 年代以来流行的电视和家用电脑,以及以光的形式传输信息的互联网电缆,使我们可以在任何时间、任何地点访问相同的信息,实现了真正的电子高速公路。这件作品2002 年以来一直保存在美国史密森尼艺术博物馆,已经成为美国信息时代的标志。

本章小结

　　艺术类型是我们认识艺术的知识性基础,由于种类繁多,我们只是选择一部分较为常见的类型,从两个角度加以介绍:从**题材**角度看,艺术家表面上有很大的选择权,但题材也容易受到政治或商业力量的控制,因此很多艺术家为对抗这种限制,会将工作重点放在表现手段上去,这就涉及本章第二个分类角度,艺术中的**媒介材料**问题。掌握媒介材料的操作技术,是艺术职业训练的基本内容,不同媒介需要不同的训练方式,掌握起来也有不同的难易程度。但无论题材还是媒介都不是艺术价值的决定性因素,因为从艺术价值角度看,一幅素描也可能会高于巨幅油画或国画作品——如果素描是艺术大师的作品而油画只是蹩脚画家所作。因此媒介的价值在于正确使用的过程,让每一种媒介材料发挥其表现力的极致,是艺术创作实践中真正需要努力的方向。从艺术欣赏的角度看,了解艺术题材和媒介特性会帮助我们更好地理解艺术品,至少当我们同时看到表

　　① 　白南准(Nam June Paik,1932—2006)是韩裔美国艺术家,能使用各种媒体进行创作,被认为是视频艺术的创始人。

现重大历史事件和表现普通日常生活的作品时,不会仅仅根据题材本身的社会价值去判断作品的审美价值。

自我测试

1. 什么是艺术题材？艺术价值是由题材决定的吗？
2. 你对哪种或哪几种艺术题材感兴趣？为什么对这些题材感兴趣？
3. 艺术主题与媒介之间是否有必然的联系？
4. 平面艺术、立体艺术和空间艺术各包括哪几种类型？
5. 回想见过的艺术品,能使你记住它的主要原因是什么？

关键词

1. **题材**:艺术所表现的东西归类后形成的概念。
2. **媒介**:制作艺术品的物质材料。
3. **平面艺术/二维**:有长和宽两个空间维度的作品。
4. **空间艺术/三维**:有长、宽、高三个空间维度的作品。
5. **时空艺术/四维**:有时间长度也有空间体量的作品。
6. **后印象派**:反对印象派客观手法的法国19世纪后期画派。
7. **动态艺术**:可感知运动效果的作品。
8. **罗马式建筑**:一种质朴坚固的教堂建筑风格。
9. **哥特式建筑**:一种华丽脆弱的教堂建筑风格。
10. **包豪斯**:一所在它不存在的时候影响了全世界设计教育的建筑与艺术学校。
11. **现代建筑**:使用玻璃、钢和混凝土修建的火柴盒式建筑。
12. **新媒体艺术**:使用计算机制作的艺术。
13. **策展人**:能策划艺术展览尤其是当代艺术展的专业和非专业人员。

第六章　艺术的形式元素

本章概览

主要问题	学习内容
视觉艺术有哪些形式元素？	了解艺术中的基本形式元素
视觉艺术有哪些构成原理？	了解艺术形式的基本构成方法和原则
最重要的视觉元素是什么？	认识线条、形状和色彩在艺术中的重要性
艺术形式为什么非常重要？	认识艺术形式在艺术中的核心地位

艺术中的形式元素，是能唤起观者感官和心理反应的视觉刺激元素，也是艺术的物质本体存在的证明。如果没有形式元素，就没有艺术了，因此感知和理解形式是我们认识艺术的最核心技能。在理解形式中有一点需注意，是除了抽象艺术，相当多的形式元素并不是直接出现在作品表面的，而是潜藏于表面现象之下，可能是一种构图方式①，也可能是一种情绪表达，还可能是一些偶然效果。只有通过认真分析，才能发现这些元素的存在和作用，而且这些潜在的形式元素，有时会起到比外观样式更重要的作用。本章内容是引导大家关注艺术品中内在和外在的形式元素，这些元素常被描述为七种：**线条，形状，明暗，色彩，空间，体积，肌理**。通常，艺术家们会使用其中部分形式元素组合成一件艺术品。其中线条、形状和色彩是最常用也

① 构图（composition）的意思是"放在一起"，即在艺术创作或设计中将各种艺术元素组织在一起，以满足审美需要，可以应用于任何艺术品。构图在不同语境中，也被称为设计、形式、视觉秩序或形式结构等。对艺术创作来说，构图是至关重要的，甚至能起到决定性作用。

是最基本的元素,它们能在大概率上决定艺术品的性状样貌。

6.1 线条、形状、色彩

在艺术诸多视觉元素中,线条、形状和色彩是最基本元素。其中以线条最为核心,即便其他任何元素都没有,仅靠线条也可以完成很好的作品,如中国的白描①。通常形状和色彩是连在一起发挥作用的,但形状可以传达理智,如几何形,而色彩更适合表达情感。

6.1.1 线条

线条是在表面上连接不同点的标记,其自身形态有两种主要类型:直线和曲线。其他各种线条都是这两种线条的变体。在古今中外各类美术作品中,以线为主要制作手法的占绝大多数。这不仅指艺术家使用线条作画,也包括作为构图元素以隐蔽方式存在的线,大体有下面几种。

(1) 直线:包括水平线、垂直线、倾斜线、折线等不同类型。水平线是与地平线平行的直线,是人体行走坐卧的支撑面,代表人对大地的依赖情感,适合表达平静、安详和稳定(图151)。垂直线是向上下两端延伸的直线,可

图151 董源:《夏景山口待渡图》(局部),10世纪后期,长卷绢本淡色,49.6 cm×329.4 cm,辽宁省博物馆藏。看上去最明显的感觉是平静与缓慢,这显然与其长卷形式和使用大量水平线有关。画面上也有一些凸起的山石林木,但相当低矮,不能在构图上起主导作用。水平线构成的静谧(mì)场景似乎在表明眼前世界的安宁与平稳,但实际上这幅作品产生于北方军阀割据、混乱不堪的五代十国时期,作者董源②与当时很多画家为逃避战乱,由中原转去西南和东南,躲进深山里潜心作画,这幅画是他在动乱时代中有意寻求宁静世界的结果。

① 白描,是纯以墨笔勾勒单一线条而完成的绘画,在古代艺术中比较多见。
② 董源(? —约962)是南唐画家,曾担任北苑副使(负责皇家园林管理的官员),因此又称"董北苑"。

表现高度和力量,常用于理性信念和崇高精神的表达(图152)。倾斜线是除水平和垂直方向之外的向任何方向倾斜的直线,意味着瞬间运动和缺乏稳定性,在视觉上产生不易控制的运动倾向和活跃感(图153)。折线是在相反方向上相互连接的直线,仿佛被外力冲击的结果,因此有被折断的破坏性效果(图154),如果是连续折线——锯齿或刀丛形,会成为所有线形中最不驯服的样式(图155)。

图152　李成:《寒林平野图》,绢本水墨,120 cm × 70.2 cm,台北故宫博物院藏。《寒林平野图》描绘伫立于冬天荒野上的几棵松树,近处两棵挺拔直立,造型结实,质感拙硬,树冠横出,有昂扬向上的姿态。前景中有枯树老根盘结,身姿如弓形张开,仿佛与之呼应;中景是空旷的河道,弯曲着通向远方;远处是山峦起伏、延绵不尽的大地。整幅画以垂直线为主导形式,突出了挺拔向上的生长力,背景中意境苍茫,主要形象(松树)有堂堂正正的君子之风,体现出作者李成[①]孤高自持的独立人格。

[①]　李成(919—967)是五代至北宋初的画家,山东潍坊人,唐宗室后代,因随祖父在五代时避乱迁居营丘(今山东青州),又被称为"李营丘"。他主要描绘齐鲁一带山水,能对风景做真实写生,在当时被评为古今第一,对后世也很有影响。

图153 老彼得·布鲁盖尔:《盲人的寓言》(The Parable of the Blind),1568—1568 年,板上油画,86 cm×154 cm,意大利那不勒斯市卡波迪蒙特博物馆藏。描绘《圣经》中的盲人引领盲人走路的故事,因对角线构图和精确的细节而闻名;画中每个人都有不同的眼部疾病,包括角膜白斑、眼球萎缩和眼球被切除,这些人抬着头向前走,是为更好地利用其他感官;对角线构图强化了 6 个人连续跌倒的不平衡倾向,预示了排在队列后边暂时还没跌倒的盲人的下一步结果。作者老布鲁盖尔在去世前一年创作了这幅作品,传达出荒诞可笑和苦涩无奈的气息,被认为可能与当时严酷的社会政治背景有关。

图154 许道宁:《秋江渔艇图》(局部),绢本水墨,48.8 cm×209.6 cm,美国堪萨斯纳尔逊阿特金斯艺术博物馆藏。也称《渔舟唱晚图》或《渔父图》,画中主要形象不是划船的渔夫,而是高低错落的山峰和迂回曲折的江水,连绵的山势以不规则的锯齿形(连续折线)相互连接起来,刺扎而生硬,陡峭的山体造型也如远古时代的巨兽骨骸,狰狞嶙峋,不同寻常。作者许道宁[①]笔下这种仿佛宇宙洪荒的天地景观,苍凉悲壮的审美格调,在中国历代山水画中并不多见,因此极为难得。

① 许道宁(11 世纪)是中国北宋中期画家,生卒年不详,长安(今西安)人,一说河北人。师法李成而能自成一家。早年在汴京(今开封)以卖药为生,随药送画,渐得画名。所画峰峦树木,峭拔劲硬,被认为是继李成、范宽之后山水画第一人。

图155　毕加索:《哭泣的女人》(Weeping Woman),1937年,布面油画,60 cm×49 cm,私人收藏。 这是对一个很伤心的女人面孔的大胆刻画:色彩明亮,线条生硬,有很多复杂有折角的平面形状,被认为是毕加索这类作品中最复杂、最支离破碎和最色彩斑斓的一幅。请注意画面中央出现的白色不规则多角图形,就像一片碎玻璃,里边还有一些锯齿形和刺扎状的线条,在相对优雅平缓的背景形状下,产生相当刺目的视觉效果。还有对眼睛的描绘,是在圆圈状的眼球中央画上一个叉,强化了视觉上的破坏性效果。这是毕加索描绘其女友朵拉·玛尔的作品,毕加索漫长的职业生涯与他复杂的情事紧密相连,不同女性的喜怒哀乐也因此成了他的最主要表现题材。

(2) **曲线**:是逐渐弯曲和改变方向的线,含义比较多,如柔软、平滑的曲线暗示着舒适、安全和放松(图156),跳跃灵动的曲线能表达性情的活泼(图157),婉转多姿的曲线能产生华丽奢侈的效果(图158)。还有一种完全没有规律的自由曲线,外观形态无法预估和把握,适合表达无法控制的剧烈情感(图159)。曲线中还有两种特殊形式:一种波状线,即连续曲线,代表着自然的流动和节奏(图160,图161);另一种是螺旋线,即旋转曲线,是围绕一个中心点旋转的密集组织,有某种生物学特征并暗示着巨大能量,容易产生比较剧烈的视觉刺激效果(图162)。

图156 爱德华·韦斯顿:《沙丘,奥西诺》(Dunes, Oceano),1936年,银盐感光照片,19.1 cm × 24.1 cm,美国纽约大都会博物馆藏。画面上的无尽沙丘被早晨的阳光雕刻出婉转起伏的轮廓,这些无生命的自然对象在艺术家镜头中成为温润丰腴的化身,这是爱德华·韦斯顿在20世纪30年代后期在沙漠中所拍摄的著名作品之一。1936年韦斯顿夫妇搬到了南加州奥西诺(Oceano)沙丘自然保护区中的一个波希米亚社区,住在一间废弃小屋里,拍摄对象都在步行范围内,变化多端的景观为他提供了无穷无尽的灵感和素材。他经常在黎明前起床,借助清晨低角度的阳光拍摄出起伏沙丘的明暗隐晦,利用变化的光线实现戏剧性情绪的传达。他还经常模糊地平线,迫使观众专注于沙丘基本运动形式中的曲线美。他说"最抽象的艺术来源于最自然的形式"①,这幅作品正是这种自然抽象化的艺术范例。

① Edward Weston, Ben Maddow. Edward Weston: Fifty Years; The Definitive Volume of His Photographic Work [G]. New York: Aperture, Inc, 1973: 120.

图157 毕加索:《有柱脚桌的大静物》(Large Still Life with Pedestal Table),1931年,布面油画,92 cm×140 cm,巴黎毕加索国家博物馆藏。一幅平面的、彩色的和漫画式的作品,使用弯曲的黑线划分出颜色区域,让每一块色彩都成为活跃而积极的因素。画面中的桌子有大而弯曲的圆形桌脚,桌子上放着瘫软如泥的棕色小提琴、饱满的黄色大水罐和弯曲果盘中的球形蓝绿色水果。这幅画以曲线为主要形式,有活泼的气息和悦目的色彩,当然也是严重变形的。它是拟人化的、性感的,与毕加索当时的爱情生活有关。

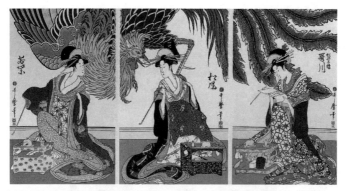

图158 喜多川歌麿:《凤凰和美人》(Phoenix and Beauties),18世纪后期,木刻版画。这是喜多川歌麿①笔下吉原松叶绿屋(当时日本江户地区有营业执照的娱乐场所之一)中三个受欢迎的艺伎:若紫、松风和歌川。在艺术表现上以凤凰喻美女,能体现高贵气息;形式上以弯曲线条组成密集图案,构造出华美奢侈的视觉效果。婉转缠绕的曲线是此画中最重要的形式元素。

图159 阿斯格·约恩:《烂醉丹麦人》(Dead Drunk Danes),1960年,布面油画,130 cm×200 cm,丹麦路易斯安那现代艺术博物馆藏。此画的创作手法与抽象表现主义中的自动画法相似,画面成了大幅度手势和身体动作的标记,使用粗厚的扭曲线条和浓重的颜料堆叠(红黄蓝三原色和黑白两色),创造出仿佛癫狂摇摆的自由轮廓和支离破碎的散乱色点,即便作品题中有人的存在,观者也很难在画面中分辨出人的形象。这幅画在1964年获得美国古根海姆博物馆颁发的丰厚国际奖金,但作者阿斯格·约恩②拒绝接受,他的拒绝电报标题是"让你的钱见鬼去吧,混蛋!"。

① 喜多川歌麿(Kitagawa Utamaro,1753—1806)是日本浮世绘大师,善画美女图,对处于社会底层的歌舞伎充满同情,开创出"大首绘"——有脸部特写的半身胸像,以更好地表现女性的心灵之美。

② 阿斯格·约恩(Asger Jorn,1914—1973)是丹麦画家、雕塑家、陶瓷艺术家和作家,眼镜蛇画派和情境主义国际画派的创始成员。

图160 马蒂斯:《蓝色女人》(Woman in Blue),1937年,布面油画,92.7 cm×73.6 cm,美国费城艺术博物馆藏。画中人物原型是莉迪亚·德莱托斯卡娅——俄罗斯难民和模特,在马蒂斯生命的最后20年与他密切合作。马蒂斯在巴黎购买了华丽的紫蓝色面料后,尼古拉耶夫娜设计了这条裙子——由松散针脚和大头针拼合而成的混合物,出现在马蒂斯这一时期的几幅画作中。这幅画中最醒目的视觉对象是从女性颈部婉转而下的白色胸饰和裙边,白色的波状轮廓和在其内部的浅淡波状线条,如清澈的山泉奔流而下,体现出无限活力和欢愉情感。

图161 亨宁·拉森建筑事务所设计:《瓦埃勒的波浪》(The Wave in Vejle),2020年,住宅建筑,丹麦瓦埃勒地区。是一座现代住宅建筑群,位于丹麦瓦埃勒市的斯基特赫斯湾,由亨宁·拉森建筑事务所设计,包含105个豪华公寓,设计灵感来自瓦埃勒峡湾周围的丘陵景观,还受到丹麦建筑师约恩·乌松设计的悉尼歌剧院的启发。它被誉为现代开创性作品,也是瓦埃勒的重要地标。作品的形式风格非常明显,波浪起伏的外形令人过目不忘。

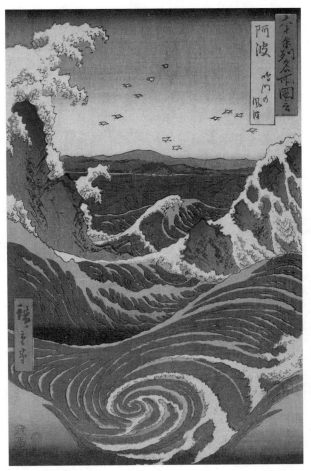

图162 歌川广重:《鸣人漩涡,阿瓦省》(Naruto Whirlpool, Awa Province),选自《六十余省名景》系列,1853年,木版画,纸本水墨彩绘,35.6 cm×24.4 cm。描绘位于日本兵库县的德岛与淡路岛之间鸣门海峡的潮汐漩涡,因潮汐变化迅速和剧烈水位差异而产生。这幅版画使用强烈的螺旋线,以绚丽的色彩和线条展现了漩涡的强大力量,狂暴的海浪冲击着岩石嶙峋的海岸线。漩涡的水流拍打着棱角分明的岩石,绿色的淡路岛在左右岩石间存在,海鸟在天空飞翔,静止与运动的对比显现出自然的伟力。

(3)除了可以通过方向传达信息,线条还能通过长短、粗细、厚薄、浓淡等自身形象或姿态,创造出不同的感官效果,被称为线条的"表现力""表情"或"笔法"。一般说,有表现力的线条不同于纯几何性质的线,它要"写"出来而非"描"出来,只有放手挥写才能创造出生动自由和情绪饱满的美感(图163)。有表现力的线条也包括两类,一类偏于事实陈述——通过描绘

光线、阴影和肌理等传达客观信息(图164),另一类偏于情绪抒发——为传达某种主观情绪而存在(图165)。有表现力的线条与所用媒介工具关系密切,铅笔、毛笔、木炭、油彩和水彩等不同介质会赋予线条不同的视觉效果(图166)。

图163 伦勃朗:《两个女人各带着一个婴儿的素描》(A Sketch of Two Women, Each with a Baby),1646年,16.5 cm×16.7 cm,钢笔、毛笔和棕色水墨画,瑞典斯德哥尔摩国家博物馆藏。这是一幅尺寸很小的素描,内容也平淡至极,但画面视觉效果却是痛快淋漓,激情澎湃,有强烈的表现力。作者有着炉火纯青的素描技巧,寥寥数笔就能将人物神态、姿势甚至皮肤和服装的质感刻画到位。尤其是对线条的运用自由奔放,果断利落,大刀阔斧之中还能不输细节(如儿童表情和两个女人的不同神态),同时以大笔刷出的暗色调衬托前景人物,构造画面中心,同时也表现光感和烘托气氛。这样高质量的素描作品,也只能出自伦勃朗之手。伦勃朗是艺术史中最伟大的素描画家之一,他的素描风格被称为"震荡",画面中常常有着风云突变般的线条转折和令人愉快的松动感,这些线条既有描绘形象的也有更多的抽象运动,以极其自由的姿态尽情抒发着作者的审美感受。他的大部分素描作品不过是日常生活的记录——纯粹个人观察和感情的记录,相当于图画日记,所以这些作品非常简单,但其技巧高度足以让人叹为观止。他现存的素描约有1400幅,可能还有同样数量的作品没有留存下来。其中一个原因是伦勃朗的很多素描往往不是他的油画作品的习作,绝大部分没有署名(现存素描中只有大约25幅素描有他的签名),而有辨别能力的收藏家又一向很少。据说对伦勃朗素描的年代推算的根据之一是他所使用的绘画材料:红色和黑色粉笔,墨水和羽毛笔或芦苇笔,刷子和毛笔。

图164　丢勒：《犀牛》(The Rhinoceros)，1515年，木刻，23.5 cm×29.8 cm，华盛顿美国国家美术馆藏。丢勒根据一位不知名艺术家对1515年抵达里斯本的一只印度犀牛的书面描述和粗略素描而绘制，他从未见过真的犀牛，所以只是描绘某种存在于概念中的动物：几大块坚硬的铠甲覆盖着身体，接缝像是用铆钉连接的，有一个很坚固的胸甲，背脊上长着一个小角，腿上覆盖着鳞片。这些特征在真正的犀牛身上并不存在，解剖结构也不准确，但丢勒通过密集线条的深入刻画使这个犀牛很有真实感。这幅作品在欧洲非常受欢迎，在接下来的三个世纪里被多次复制，在18世纪晚期之前，欧洲人都认为它是对犀牛的如实描写。关于这幅木刻，有人说："可能没有任何一幅动物画对艺术产生过如此深远的影响。"[1]

[1]　T. H. Clarke. The Rhinoceros from Dürer to Stubbs：1515—1799 [M]. London：Sotheby's Publications,1986：20.

图165 拉乌尔·杜菲:《阿斯科特赛马会》(Paddock at Ascot),1935年,板上铅笔、纸、水粉和水彩,50.4 cm×66.1 cm,私人收藏。有明亮的色彩、灵动的线条和微妙的色调变化,传达出弥漫在赛马会上的奢侈、优雅和快乐的气氛。拉乌尔·杜菲①对赛马的痴迷最初源于他与时装设计师保罗·波烈的合作,后者在1909年委托杜菲为他的时装店设计面料和服装的纺织图案,杜菲由此成为里昂 Bianchini-Ferier 丝绸厂的定期设计师,同时也被那里赛马会的气氛所吸引。这幅画是杜菲20世纪30年代在英国逗留期间所作,他用速写本草记下了这些人物和场面——优雅的女人、花花公子和骑师、赛马过程和观众区等,创作了很多油画和水彩画,并逐渐从鸟瞰角度描绘整个赛马场面,创造出空间宏大、充满戏剧效果的作品。这些作品体现了他对细节的关注,传达了赛马场的特殊氛围和上流社会的奢华生活方式。

① 拉乌尔·杜菲(Raoul Dufy,1877—1953)是法国野兽派画家,也是风景设计师、家具设计师和公共空间规划师。他创造的丰富多彩的装饰风格,在陶瓷和纺织品的设计以及公共建筑的装饰方案中很流行。

图166　全显光:《天下太平,民富国强》,2017年,纸本设色,尺寸不详,作者自藏。是当代画家全显光①近年作品,虽然是传统题材,但仍然有强烈的时代气息和个人风格,尤其是老辣苍劲、顿挫有力、跌宕起伏的粗厚黑线,有强烈的情感表现力量。钟馗画是中国固有题材,中国文人画家和民间画师都有画钟馗的历史,全显光的钟馗画显示出独有境界——既豪迈奔放又沉稳老辣。

①　全显光(1931—　)是中国当代版画家、素描画家和美术教育家,曾在1955—1961年留学民主德国莱比锡版画与书籍装帧学院,受教于汉斯·迈耶-弗雷特和沃尔特·门泽等莱比锡画派老大师,归国后长期任教于鲁迅美术学院,在1979—1986年创办实施独立教学体系的全显光工作室,对中国当代美术教育有一定影响,被认为是中国当代美术教育史上"德国学派"代表人物。

6.1.2 形状

形状,是被边缘或轮廓包围的平面区域,在绘图中,当线的两端连接在一起时,就创建了形状。形状因外观形态不同可分为两类:规则形和自由形,分别代表人工与自然两个序列,有刻板与随意、静止与运动、刻板与活泼等差异。

(1) 规则形:也称几何形或机械形,如圆形、正方形、三角形、椭圆等,是最常见的人工事物的形状。不过自然界中也有几何形状,如蜂巢、雪花、晶体和其他形态(多是六边形);人造物品也会模仿自然形状(如浴缸)。最主要的规则形有三种。方形由水平和垂直线组合而成,在视觉上有坚固性,被视为稳定、有序和坚实(图167)。圆形是一种无始无终的形式,意味着整

图167 约瑟夫·艾伯斯:《向正方形致敬:幻影》(Homage to the Square: Apparition),1953 年,复合板上油画,110.5 cm×110.5 cm,纽约古根海姆博物馆藏。几个正方形的套叠图,因为色彩对比而使中央矩形产生光感,这是约瑟夫·艾伯斯①从1949年夏天开始创作的系列作品之一。在大约25年时间里,他创作了1000多幅构图相似但色彩有别的画作。制作方法是从颜料管子中直接挤出颜料,然后用调色刀将颜料均匀地涂在板子上。他喜欢在坚硬的纤维板上探索几乎固定样式的图形的色彩表现力,创造了无数的颜色组合,就像作曲家在单一旋律主题上创作富有想象力的变奏曲一样。

① 约瑟夫·艾伯斯(Josef Albers,1888—1976)是德裔美国艺术家和教育家,曾任教于包豪斯学院、黑山学院和耶鲁大学设计学院,是20世纪视觉艺术领域有影响力的教师之一,也是著名的抽象画家和艺术理论家。其作品包括摄影、印刷、壁画和版画制作。

体、完满、包容、统一,能带来感官上的舒适度,也自然产生运动感(图168)。方和圆带给我们的视觉及心理上不同的感觉,因此可用来表达不同的含义(图169)。此外还有三角形:与方形和圆形不同之处,是可以指示方向。正三角形代表向上、坚固和稳定,倒三角形有不稳定和不安全的感觉。因此表达崇高庄重的宗教作品中多见正三角形(图170)。

图168 罗伯特·德劳内:《圆形》(Circular Forms),1930年,布面油画,67.3 cm×109.8 cm,纽约古根海姆博物馆藏。画如其名,几乎都是圆形,是罗伯特·德劳内①的典型手法。画中有两组挤在一起的圆形,色彩有明暗区别,空间上有前后交叉错位,是纯然由曲线和色彩构成的圆形世界,不代表任何具体内容,只为表达几何韵律和不受限制的运动感。

(2) 自由形:是外形不规则或不对称的形状,并趋向于有弯曲的流动感,也被称为生物形或有机形。几乎所有自然形状都是有机的,如叶子、花瓣等。人工可以模仿出自然形状的外观,但无法使之像自然事物那样有动态的生命力。自由形变化多端,不易归类,但可从运动属性上分成两种。一种是扩张形,形状由内向外扩展,表示内部生长力大于外部压迫力,代表活跃与生长(图171)。另一种是收缩形,形体由外向内收缩,表示外部压迫力大于内部生长力,代表衰败和退缩(图172)。大多数自由形会有转折流动的意味(图173)。此外还有一种"偶然形",是在人力不能控制(迸溅、渗漏、倾泻、泼洒等)的条件下产生的图形,能收到意外的效果。

① 罗伯特·德劳内(Robert Delaunay,1885—1941)是法国艺术家,他与妻子索尼娅·德劳内等人共同发起了俄耳甫斯主义艺术运动,以使用强烈色彩和几何形状而闻名。

 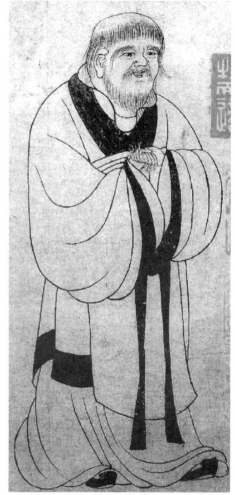

图169 （左）赵孟頫:《苏东坡像》,纸本水墨,27.2 cm×11.1 cm,台北故宫博物院藏。（右）赵孟頫:《老子像》,纸本水墨,24.8 cm×15 cm,北京故宫博物院藏。《苏东坡像》位于赵孟頫书法作品《书苏轼前赤壁赋》卷首,《老子像》位于其书法作品《松雪书道德经》卷首。两幅画尺寸很小,但却是用心之作,至少对形式语言的选择非常恰当:苏东坡造型近于方——帽顶、衣角、身型都是有棱有角,手中竹竿也是竹节分明;老子造型近于圆——头圆、肩圆、通体皆圆,全身上下绝无棱角。这种刻意安排显然与作者对画中人物的理解有关:东坡直率而老子阴柔。

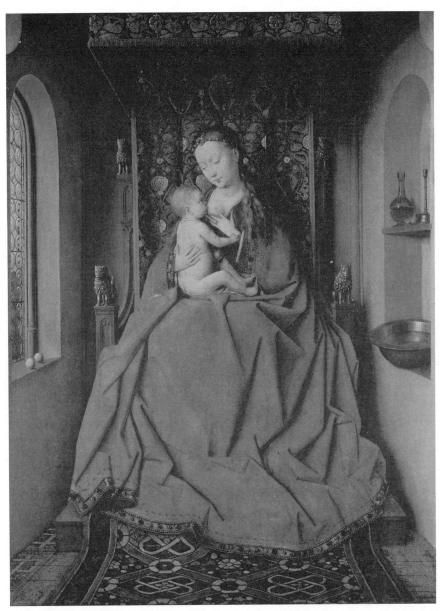

图170 扬·凡·艾克:《卢卡圣母》(Lucca Madonna),1436 年,板上油画,65.7 cm×49.6 cm,德国法兰克福市施塔德尔艺术博物馆藏。描写圣母玛利亚坐在木制的王座上,给婴儿基督哺乳。之所以名为"卢卡圣母",是因为它是 19 世纪早期意大利帕尔马和卢卡地区的公爵查尔斯二世(Charles II)的收藏。画中"圣母"被确认为是画家夫人玛格丽塔的肖像,她身穿一件大红长袍,体型显得过于庞大,但构成一个极为稳定的正三角形,强化了宗教主题的庄重和典雅。

图171　王翚：《康熙皇帝南巡图卷三：济南至泰山》(局部)，1698年，绢本设色，纵67.8 cm，横1400 cm至2600 cm不等，美国纽约大都会博物馆藏。画中泰山形象是向上生长——很多圆滚滚的山峰向上涌起，如同开锅涌动的滚水，这种有积极意味的有机形式能彰显自然的强大生命力，与此画主题正相匹配，也看出画家在歌颂皇帝时很用心。清朝皇帝康熙在1689年第二次南巡结束后，征召画家绘制《康熙南巡图》12卷，详细描绘了整个南巡过程。今天尚存9卷，分别藏于北京故宫博物院、法国巴黎吉美博物馆和美国纽约大都会艺术博物馆。王翚[①]是这个艺术项目的主持人，参与绘制的有冷枚、王云、杨晋等画家，全图历时6年完成。

① 王翚(1632—1717)是清初宫廷画家，江苏常熟人。主持绘制《康熙南巡图》后荣归故里。

图172 阿尔贝托·贾科梅蒂:《行走的人》(The Man Walking I),1960年,青铜,182 cm×9×3.8 cm,巴黎贾科梅蒂基金会藏。表现一个双臂垂在身体两侧的人,迈着大步向前走。在形象上枯瘦无比,状如麻秆,表面质感也是粗糙斑驳,更增加了脆弱和残破感。它被描述为"既是一个普通人的卑微形象,又是人性的有力象征"[1]。这是阿尔贝托·贾科梅蒂的系列青铜雕塑作品之一,在2010年拍出1.043亿美元。

6.1.3 色彩

在形式诸多元素中,色彩是最能影响视觉的元素。有研究说,人在观察外界物体时,对色彩的注意力占了80%,对形体的注意力仅占20%。在视觉艺术中,色彩现象可以分为模仿、印象、表现、装饰和象征等。其中模仿和印象以再现自然现象和对自然现象的感受为主,其余几种都与主观心情有更多的联系。这里从色彩知识和色彩情感表现两个角度进行说明。

[1] Studer Margaret. Set to Fetch a Grand Price[N]. The Wall Street Journal,22 January 2010.

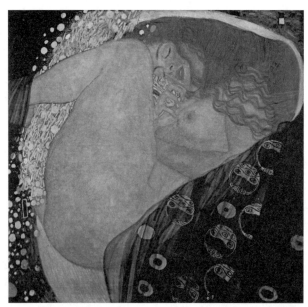

图173 古斯塔夫·克里姆特:《丹娜依》(Danae),1907—08 年,布面油画,77 cm × 83 cm,奥地利维也纳市利奥波德博物馆藏。"丹娜依"是西方艺术中的热门主题之一,通常被作为爱情的象征:当阿格斯(Argos)国王阿克里西乌斯将女儿丹娜依囚禁在一座铁屋子里的时候,宙斯化作黄金雨与此女相会,画面中的黄金雨从她双腿间流过,她也因此沉浸在性爱中。作者克里姆特①将画面上不同明暗色调区分出两个形状,中间丹娜依身体部分是明朗区域,呈现一个略显弯曲的漏斗形,这是一个有流动感的有机图形,恰当地表现了作品的主题。

(1) 色轮: 也称"色环"或"色圈",是用圆盘形式排列的 12 种色彩,是色彩学的基本工具(图 174)。在色轮中,三原色不能通过混合不同颜色的方法制造出来,它是最基本的色彩,也是最鲜明的色彩。蒙德里安②使用三原色制造醒目跳跃的效果(图 175),凡·高使用三原色传达激动的心情(图 176)。间色是由等量原色混合而成:蓝 + 红 = 紫;黄 + 红 = 橙;蓝 + 黄 = 绿。在弗朗茨·马克③的作品中能看到对原色和间色的实际应用效果(图 177)。

① 古斯塔夫·克里姆特(Gustav Klimt,1862—1918)是奥地利象征主义画家,以独具特色的油画、壁画、速写等艺术品而闻名,大部分作品是描绘女性身体。

② 皮特·蒙德里安(Piet Mondrian,1872—1944)是荷兰画家和理论家,20 世纪抽象艺术的先驱。他的作品从具象绘画逐渐转向抽象风格,直到他的形式语言被简化为简单的几何元素。

③ 弗朗茨·马克(Franz Marc,1880—1916)是德国油画家和版画家,德国表现主义的重要人物之一,是青骑士团体的创始成员。成熟期作品大多描绘动物,以色彩鲜艳著称。第一次世界大战开始后,他应征到德国军队服役,两年后死于凡尔登战役。在纳粹统治时期他被划入堕落艺术家之列,但他的大部分作品在二战中幸存了下来。目前他的画作拍卖最高价格是 2400 万美元。

艺术素养通识课 | 198

图174 《12色的色轮》。"色轮"的排列结构是:三原色——红、黄、蓝,将原色两两相加可获得橙、绿、紫等6个间色(二次色),再将这6个间色的相邻颜色等量互掺,可获得12个复色(三次色),这样就产生了一个完整的色轮。

图175 皮特·蒙德里安:《红黄蓝构图》(Composition with Yellow, Blue and Red),1937—1942年,布面油画,72.7 cm×69.2 cm,伦敦泰特美术馆藏。《红黄蓝构图》只使用直线、水平线和垂直线以及三原色完成,这是最基本的形式元素。虽然色彩面积大小不同,但它们的纯度是一致的。这幅画最初的构图1937—1938年间在巴黎完成;在1940—1942年间作者在纽约加上了红、蓝、黄三色,还重新定位了一些黑线。作者皮特·蒙德里安是荷兰画家和艺术理论家,20世纪抽象艺术先驱,他将个人艺术语言限制在三原色(红黄蓝)、三个基本色调(黑白灰)和两个基本方向(水平与垂直),意在探索有普世价值的美学。他在1914年宣称"艺术高于现实,与现实没有直接关系。致力于构造基本的视觉平衡结构,是为了传达一种超越日常表象的普遍原理。艺术中要接近精神,就要尽可能少地利用现实,因为现实与精神是对立的"。① 他的作品对20世纪艺术产生了巨大影响,不但影响了抽象绘画的进程和许多主要的艺术运动(如色面绘画、抽象表现主义和极简主义),而且影响了绘画领域之外的设计、建筑和时尚。

① Michel Seuphor. Piet Mondrian: Life and Work[M]. New York: Abrams, 1956: 117.

图176 凡·高:《圣玛丽海滩上的渔船》(Fishing Boats on the Beach at Saintes-Maries),1888年,水彩,40.4 cm×55.5 cm,俄罗斯圣彼得堡市艾尔米塔什博物馆藏。《圣玛丽海滩上的渔船》是凡·高在1888年创作的系列画作之一,主题包括了海景、房屋、渔船和小镇,形式上有钢笔和芦苇笔素描、水彩和油画。这幅画在色彩上以高度饱和的红黄蓝三原色为主,因此画面极为明亮。渔船被描绘成一种纯平面方式,轮廓清晰,颜色基本平涂,而且没有在海滩上投下阴影。这种绘画手法是凡·高从他收藏的日本浮世绘版画中学来的。

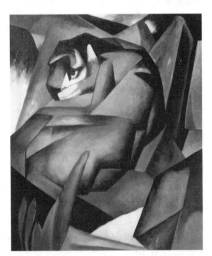

图177 弗朗茨·马克:《老虎》(The Tiger),1912年,布面油画,109 cm×99 cm,德国慕尼黑伦巴赫豪斯城市美术馆藏。描写一只体量巨大的老虎栖息在一块岩石上,形式上使用了红黄蓝三原色和橙绿紫三间色:老虎是黄色的,与左下方的蓝色和右上方的紫色相对比,与身边的绿色和橙色相和谐(绿橙都含有黄色),共同构成一幅鲜明且立体的动物画。弗朗茨·马克笔下的老虎似乎被惊醒后抬起头来,老虎身上的黄色和黑色正是一种警示色彩(常常用于表示危险和警告),加上大块的几何状形体,仿佛包含着能猎杀一切种的危险能力,整个作品充满了对可能突然降临的死亡的预感。

（2）**色温**：将色轮中的12色分成两半，就能看到6种暖色（紫红，红，红橙色，橙色，橘黄，黄色）和6种冷色（紫色，蓝紫色，蓝色，蓝绿色，绿色，黄绿色）。暖色联系着温暖的事物，如夏天、太阳、火等；冷色联系着寒冷的事物，如冬天、冰雪、水等。艺术家们经常利用色彩的冷暖属性，表达不同的心理感受。如《城堡与太阳》是暖色调（图178），《抱臂女人》是冷色调（图179）。在大部分作品中，冷暖两类色彩是结合起来使用的，如《红浮标，圣托佩斯》（图180）。

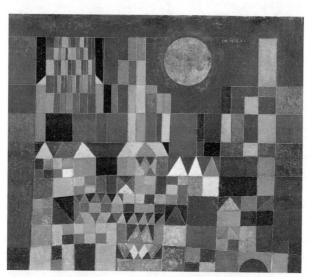

图178 保罗·克利：《城堡与太阳》（Castle and Sun），1928年，布面油画，50 cm×59 cm，私人收藏。以不同的几何形状和各种颜色，表现孤独的太阳照耀在由坚固线条和垂直结构组织而成的矩形图案上。有多种颜色，但主要是红褐色背景与亮黄色前景，不同比值的红、黄和橙色形状组成了主体建筑，画面很温暖，仿佛是太阳把这一切都烤热了。保罗·克利使用了立体主义的分析方法，将抽象图形与具象内容结合起来，创造出色彩灼热和光线强烈的城市景观，为我们提供了一个想象中的几何状城市。

（3）**色彩与情感**：色彩很适合传达情感，特定色彩能传达某种特定情感、情绪或气氛，而且有规律可循。如红色：热情和危险；橙色：温暖和积极；黄色：光明和醒目；绿色：安全、和平与宁静；蓝色：忧郁和理智；紫色：神秘和幽雅；白色：圣洁与朴素；黑色：死亡与严肃；等等。诸如此类，都是很容易感觉到的色彩情感属性（图181）。其中红色是整个光谱中最有强烈情感意味的颜色，它是血液的颜色，是生命的象征，也与受伤联系在一起，因此红色对人有最强烈、最直接的影响（图182）：红色会预示危险，是禁止做某事的警告色，如交通红灯；它是火焰的颜色，强烈而炽热；还与愤怒有关，所以鼓动

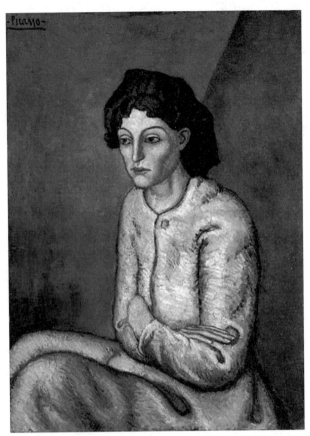

图179　毕加索:《抱臂女人》(Woman with Folded Arms),1901—1902,布面油画,81.3 cm×58.4 cm,私人收藏。一幅坐在牢房里的女子画像,女性的身体姿态和周围环境的严酷,传达出一种痛苦和折磨的氛围;交叉双臂的姿态和茫然凝视的表情,反映出她的孤立无助。冷色调的画面强化了孤立和绝望的感觉,以蓝色为主导的整体氛围效果明显。这幅画是毕加索蓝色时期的重要作品,但主题尚不清楚,一般认为是巴黎圣拉扎尔医院监狱的囚犯。1901年下半年,毕加索经常去巴黎的圣拉扎尔医院监狱寻找模特作画。有评论家认为,毕加索蓝色时期作品是对人类情感最简洁、最引人注目的描绘之一。这幅画在2000年的拍卖会上以5500万美元价格成交。

斗争的政治海报常常使用红色;红色还意味着心脏快速跳动和内心温度上升,因此也被用来表示爱情。这也意味着色彩有象征含义,只是在不同文化之间,甚至在同一文化中的不同时期,色彩的象征意义经常有很大区别,它总是以一种文化习俗的方式出现,有相同文化背景的人更容易理解。李可染的《万山红遍》(图183)和民间年画《连年有余》(图184)中都有红色出现,其含义是很容易被我们理解的。

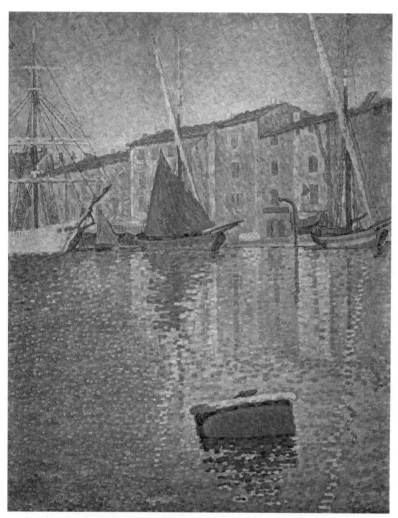

图180 保罗·西涅克:《红色浮标,圣特罗佩》(The Red Buoy, Saint Tropez),1895 年,布面油画,65 cm×81 cm,巴黎奥赛博物馆藏。画中色彩有不同的温度区:蓝色的海水占据了画作的大部分,但被橙色房屋正面的倒影所包围。前景中的橙红色浮标引人注目(也作为画的题目出现),与港口的淡蓝色海水形成强烈的对比——是一种补色对比。画面中间的红、黄和橙色等暖色,传达一种阳光和热量的感觉,与蓝色的水和绿色的百叶窗相平衡,这样的颜色设计表达出一种太阳落下时的温暖夏夜感觉。保罗·西涅克①经常画海边和港口的风景,这幅画所表现的圣托佩斯渔港是他最初在游艇上发现的,后来成为许多画家经常光顾的地方,再后来又成为一个时尚的旅游胜地。

① 保罗·西涅克(Paul Signac,1863—1935)是法国新印象主义画家,他与乔治·修拉一起发展了点彩派绘画风格。

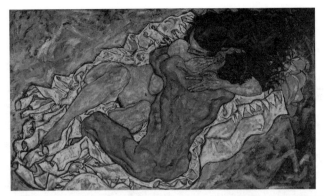

图181 艾贡·席勒:《拥抱,情人 II》(The Embrace, lovers II),1917 年,布面油画,100 cm×170.2 cm,奥地利维也纳贝尔维德尔宫博物馆藏。作者在 28 岁去世前一年创作的,是艺术家成熟期的作品,描绘的不再是焦虑,而是恋人的亲密无间。在坚持现实主义描绘的同时,也散发出表现主义的能量:男人用双臂拥抱着女人,女人抚摸着他的肩膀和面颊;层层叠加的笔触刻画出肉体在这一刻的物质性,由黄色、黑色和棕色组成的错杂肌理效果,能呈现原始生命的力度,也在感官层面上暗喻了生命的苦涩和艰辛。艾贡·席勒①似乎通过并不那么令人愉悦的感官效果,引导观众反思爱的真谛与生命的价值。

图182 乔治·图克:《地铁》(The Subway),1950 年,合成板上蛋彩,47 cm×92.7 cm,纽约惠特尼美国艺术博物馆藏。表达战后城市生活孤独感的一幅著名具象作品,与那个时期流行的存在主义哲学有某种契合。乔治·图克②使用很多消失点和复杂的建筑内部空间营造出一个迷宫样的地铁站通道,这是人们很熟悉的城市生活环境——被封闭在楼墙间隔中或漫长过道里,画中男女同形甚至有同样面孔和同样衣着,也都有着焦虑不安的表情。尽管在距离上相互之间并不遥远,但都被金属栅栏所隔绝,仿佛被悬置在现代的精神炼狱中。作者曾表示选择地铁主题,是因为它代表了对感官的否定即对生命本身的否定。但画中前景女性身上穿在里边的红衣服,代表了与周围冷漠世界格格不入的生命活力,也自然成为画中视觉焦点。

① 艾贡·席勒(Egon Schiele,1890—1918)是奥地利画家,古斯塔夫·克里姆特的学生,以露骨表现女性身体和自画像而闻名,扭曲的身体和痉挛式线条是他的艺术特征,是表现主义的早期代表人物。

② 乔治·图克(George Tooker,1920—2011)是美国具象画家,作品与魔幻现实主义、社会现实主义、摄影现实主义和超现实主义有关,常常使用单调色彩、模糊透视以及并列形式,暗示想象或梦想的现实。他是 2007 年美国国家艺术奖章的 9 名获奖者之一。

图 183　李可染:《万山红遍》,1964 年,纸本设色,75.5 cm × 45.5 cm,私人收藏。画题来自毛泽东的词句,作者使用大量朱砂来渲染画面,形成满纸皆红的热烈视觉效果,被称为"红色山水画"。这个"红色"不但指形式也包含政治含义,是对中国 20 世纪政治革命的美学赞颂与表达。在 1962—1964 年间,李可染共创作了 7 张尺幅各异的《万山红遍》。现在三幅藏于中国美术馆、中国画院和荣宝斋;一幅为可染先生家属收藏;另三幅被海内外藏家所藏。其中一幅以 2.93 亿元人民币在北京拍卖成交。

图184 《连年有余》，天津杨柳青年画，20世纪。以莲花、鲤鱼、胖娃娃为主要形象，以谐音寓意每年生活都有富余。画面上手持红色莲花的胖娃娃抱着一条红色大鲤鱼，带给我们吉祥喜庆的感觉。在中国文化中，红色象征着喜庆、胜利和成功，所以中国人格外喜欢红色，红色也就出现在中国的各种民俗活动乃至商业活动中，这幅木版套印和手工彩绘相结合的民间年画，通过饱满圆润的形象和大面积渲染的红色，传达出中国民众对生活的美好愿望。

6.2 影调、体量感、空间、肌理

这四种元素在不同类型的艺术中各有侧重。其中"影调"是一种光线效果，对视觉有较大影响力，如摄影被称为"光的艺术"，素描与油画也常常离不开对光线的表达；"体量感"与心理感受有关，厚重或单薄会代表不同的审美心理；表现有深度的"空间"是古典艺术的一种追求，现当代艺术对此较为忽略，但随着各种媒介的无限制使用，艺术中的"肌理"效果是越来越丰富了。

6.2.1 影调

影调有两个含义："影"指光影——光线照在物体上的明暗效果；"调"指色调——视觉感知中黑白灰等色调层级。前者是文艺复兴以来的一种特

殊画法,后者会出现在一切视觉艺术作品中。它在艺术中大致有三种功能。
(1)创造幻觉形式:描绘出光线照射在立体物上的明暗反差效果,可显示三维事物的存在。这样的影调画法起源于文艺复兴,被称为明暗对比法①,到17世纪巴洛克艺术时代②成为流行画法。**(2)创造氛围**:人的眼睛不适应过亮和过暗的光线条件,因此艺术中不同的色调层级和对比效果,能激活人的感官反应,创造不同的精神氛围(图185)。如以明朗表达欢乐,以强烈对比表达紧张(图186),以中间色调表达平静等(图187)。**(3)创造焦点**:是以暗色调覆盖画中非重要元素,使画面中的主体以明亮的方式从暗背景中突显出来。换句话说,就是通过影调处理手段,让观众只能看到艺术家想让他看的部分(图188)。人的眼睛最容易被对比强烈的物体所吸引,视觉焦点意味着是画面中明暗对比最强烈的地方(图189)。在摄影和电影中,创造焦点更是必不可少(图190)。

 影调还有象征作用——明与暗,光线与阴影,不但是物理现象,也有强烈的情感表达和心理象征意义。如"解放区的天是蓝蓝的天"和"黑暗的旧社会",就是通过光感和色彩来表达社会政治意义的。在大部分美术创作中,都是以明亮表示欢愉,以强烈对比表示愤怒,以大面积暗色表示焦虑(图191)。以太阳象征君王或领袖,月亮象征女神,星光象征成就,烛光象征宗教精神等(图192),也很常见。

① 明暗对比法是指在平面上利用明暗来营造三维立体的错觉。这个词的狭义用法,是指那些明暗对比较为极端的艺术品。这种方法在古希腊时已有出现,当时被称为"影子画"。文艺复兴时期达·芬奇发展了明暗表现技术:在深色底子上作画,然后覆盖较淡的色调,最后加上高光。油画材料的出现使这种画法更为可行。17世纪卡拉瓦乔将这种画法发挥到极致,高对比度与单一聚焦光源的组合,产生了难以置信的戏剧性效果,被称为"卡拉瓦乔主义"或"强光黑影主义"。以伦勃朗为代表的荷兰艺术家,更是将这种画法发展到新高度,使画中光线有了精神表现性质。此后,法国的拉图尔、西班牙的戈雅等艺术家也都对明暗对比法有所贡献。

② 巴洛克(Baroque)是一种华丽与奢侈的建筑、视觉艺术和音乐风格,盛行于欧洲17世纪早期到18世纪后期。它的流行与当时罗马天主教会的鼓励有关,为了应对当时兴起的宗教改革,教会决定使用与新教的朴素和简单不同的艺术形式,运用夸张的运动性和清晰可辨的细节,充满感情地表达宗教主题,在雕塑、绘画、建筑、文学、舞蹈和音乐等领域营造有戏剧性冲突和恢宏壮观的艺术效果。1730年后它演变成一种更加华丽的变体,被称为"洛可可"风格,流行于18世纪的法国和中欧。

图 185 比尔·勃兰特:《哈利法克斯的坡路》(A Snicket in Halifax),1937 年,银盐感光照片,23 cm × 19.6 cm,纽约现代艺术博物馆藏。表现英国西约克郡哈利法克斯镇(Halifax)被称为 Snicket 的狭窄人行步道:倾斜角度为鹅卵石斜坡步道增加了动感,石头上的反光增加了它的不稳定的光滑感,潮湿的扶手变成了断续接替的光斑,似乎不会对行人有什么实际帮助;工厂山墙尽头那无法穿透的黑色,仿佛不祥之兆在隐约出现,就像一部恐怖电影的背景。比尔·勃兰特[1]能赋予日常普通场景以怪异甚至恐怖感觉的手法,源于作者对特定光线的捕捉,厂房和墙的暗影衬托出坡路的湿滑反光,每一缕光线都成了传递某种精神氛围的字符。

[1] 比尔·勃兰特(Bill Brandt,1904—1983)是德裔英国摄影师和摄影记者,因拍摄英国社会生活的媒体作品而闻名,是 20 世纪英国重要的摄影师之一。

图186 弗拉戈纳尔:《科瑞索斯牺牲自己拯救卡莉罗》(Coresus Sacrificing Himself to Save Callirhoe),1765 年,布面油画,309 × 400 cm,巴黎卢浮宫博物馆藏。描写希腊神话故事之作,"洛可可"①代表画家之一的弗拉戈纳尔②以此作赢得参加皇家沙龙展的机会。故事中的大祭司科瑞索斯(Coresus)深爱着卡莉罗(Callirhoe),但他必须按照神灵指示主持处死卡莉罗或者愿意替她去死的人的祭祀仪式,方可平息一场城市灾难,但包括卡莉罗养父母在内的所有人都不愿意替她去死。而科瑞索斯因为在仪式中无法杀死心爱的人,就把刀插入自己的身体自杀了。艺术家以动荡的构图和强烈的明暗效果表现自杀场面,画面两侧的高大古典式柱子有庄重效果,与画面中心的对角线构图和人物剧烈的动态及动荡的背景形成强烈对比,为紧张的戏剧冲突情节提供了真实可信的视觉效果。画面中的一切视觉元素——色彩、明暗、空间、笔法等,都在释放激动不安的情绪,这幅作品因其明暗动感效果的感染力,成为象征紧张情绪的代表作。

① 洛可可(Rococo,也称为"晚期巴洛克")是一种极具装饰性和戏剧性的建筑、艺术和装饰风格,始于 1830 年代的法国,后来传播到欧洲各地。它结合了不对称、滚动曲线、镀金、白色和柔和的颜色、雕刻造型和错视壁画,创造有惊喜、运动和戏剧感的幻觉,常被描述为巴洛克运动的最终表现形式;传播到欧洲其他地区,特别是意大利北部、奥地利、德国南部、中欧和俄罗斯,也影响了其他艺术类型,特别是雕塑、家具、银器和玻璃器皿、绘画、音乐和戏剧。主要代表画家有让-安东尼·华托(1684—1721)、弗朗索瓦·布歇(1703—1770)和弗拉戈纳尔。

② 让-奥诺雷·弗拉戈纳尔(Jean-Honoré Fragonard,1732—1806)是法国油画家和版画家,晚期洛可可风格的代表人物,以非凡的灵巧、丰富和享乐主义著称,他最受欢迎的作品是传达亲密气氛和隐晦色情的风俗画。

图187　胡安·格里斯:《打开的窗子》(The Open Window),1921 年,布面油画,65 cm × 100 cm,西班牙马德里索菲亚国立艺术中心博物馆藏。一幅以平面色调方式同时表现室内外景观的作品,是胡安·格里斯[①]在1920年搬到了海滨的邦多尔-苏尔-梅尔小镇(Bandol-sur-Mer)后所作,是他《打开的窗子》系列作品之一。黑色和棕色区是房间中处于阴影中的部分,明亮温暖的米黄色被用于前景,暗示阳光照射在桌子和一张纸上;透过打开的窗子能看见一块浅淡色调构成的景观:山丘、海水、天空和白云。这幅画中室内景观占据了大部分面积,但很显然,明亮的窗外景色是真正的主角,是诸多平面色块中最醒目的所在。

① 胡安·格里斯(Juan Gris,1887—1927)是西班牙画家,一生中大部分时间在法国度过,与立体主义画家关系密切,与毕加索、莱热、马蒂斯都是好朋友。他创造出一种独特的立体主义画法,但在40岁时就去世了。他的《有方格桌布的静物》在2014年拍卖会上以5710万美元售出。

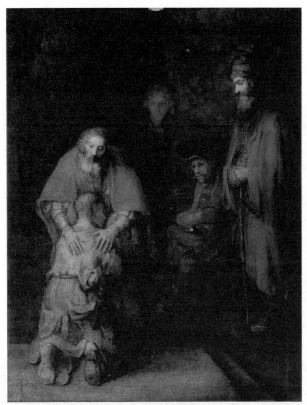

图188 伦勃朗：《浪子回头》(The Return of the Prodigal Son)，1669年，布面油画，205 cm × 262 cm，俄罗斯圣彼得堡市艾尔米塔什博物馆藏。这是伦勃朗晚年作品，描绘在外陷入贫困绝望的儿子，回到家里并得到老父亲谅解的《圣经》寓言。画面中的儿子跪在父亲面前忏悔，而他的父亲以悲悯的姿态迎接他。有研究者指出画面中老父亲的两只手略有不同，是左手更宽大，更男性化，而右手较柔和，姿态更放松，这意味着老人要做父亲也要做母亲①。站在右边的是交叉双手站立的浪子的哥哥，他在这个故事中反对父亲对有罪的儿子的怜悯。伦勃朗似乎被这个寓言所感动，他以此为题在数十年里画了很多素描、铜版画和油画，似乎要通过作品表达对人类宽恕精神的理解，"以非凡的庄严诠释了基督教的慈悲理念，仿佛这就是他对世界的精神见证。在唤起宗教情绪和人类同情方面，这幅画超越了所有其他巴洛克艺术家的作品。这位上了年纪的艺术家的现实主义力量并没有减弱，而是随着心理洞察力和精神意识的增强……观者被唤起了一种对非凡事件的感觉。这一切都象征着回家，慈悲照亮了黑暗的世界，疲乏且有罪的人类在上帝的宽容下避难"②。这幅油画也被认为显示了伦勃朗的高超技艺，他充分发挥明暗法的特性，使画中老父亲的表情和双手成为全画的焦点。

① John F. A. Sawyer. The Blackwell Companion to the Bible and Culture[C]. Wiley-Blackwell. 2006：313.

② R. Jakob, S. Seymour, E. H. Kuile. Dutch Art and Architecture 1600—1800[M]. The Yale University Press，1993：66—81.

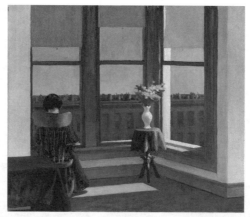

图189　爱德华·霍珀:《布鲁克林的房间》(Room in Brooklyn),1932年,布面油画,73.9 cm×86.3 cm,美国波士顿市美术博物馆藏。表现室内一个坐在椅子中背对观众的女人,面向窗子外死气沉沉的一排楼顶;空旷的室内几乎没有任何陈设,有一道光线从窗外射进来,映照在地面和画面中心的花瓶上;插在白色花瓶中的鲜花正在蓬蓬勃勃地开放,反衬出坐在角落中的女人的落寞;几条粗厚直线(窗子、桌子和地板边缘)组织起几何式构图,营造出一种有强制力量的环境,使身处其中的人无可逃避。强烈光线将同一空间中的人和物体隔离开来,人物靠边坐,画面中心是有优美曲线的白色花瓶和瓶子中向上呈放射状的饱满花束,是这幅画的视觉焦点,明暗对比也最强烈。鲜花盛开而人心暗淡,正是爱德华·霍珀所要表达的精神气息。

图190　美国电影《巴里·林登》(Barry Lyndon)截图,斯坦利·库布里克导演,1975年。这是斯坦利·库布里克(Stanley Kubrick)导演的历史题材影片,在港台被译为《乱世儿女》。讲述一个虚构的18世纪爱尔兰小流氓和机会主义者,不择手段爬进上流社会并最终失败的故事,被认为是电影史上一部重要作品。库布里克运用创新的摄影技术(美国国家航空航天局为太空摄影而发明的摄影机,最大光圈f/1:8)表现人物微妙心理活动,很多室内场景完全在烛光下拍摄,整个场景气氛有浓重的历史感,伴随着缓慢变焦节奏的光线聚焦手法,观众目光被吸引到在朦胧背景显现的主要人物面部表情上。

艺术素养通识课　| 212

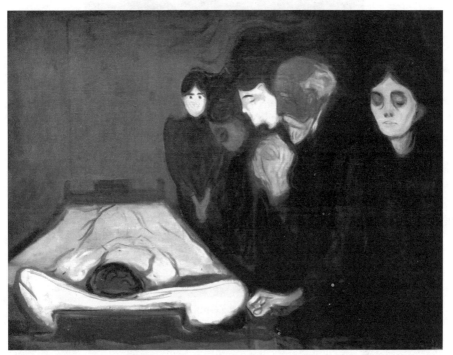

图191　爱德华·蒙克:《临终之床》(At the Deathbed),1895年,布面油画,90 cm×120.5 cm,挪威卑尔根市拉斯穆斯·迈耶家族收藏。表现人生中的至暗时刻,众亲友在看着亲人离世。画面右侧大面积黑色调传达了死亡的信息,黑暗中浮现的是悲伤和无奈的面孔;左侧躺在床上的死者身形很小,很单薄,仿佛已经成了床的一部分。爱德华·蒙克是挪威画家,是表现主义艺术的先驱人物,他的童年一直被疾病和丧亲之痛所笼罩,这在他的心中留下不可磨灭的痕迹,也为他的一些主要作品奠定了感情基础。虽然现实中人们都能理解亲人亡故的悲伤,但1896年这幅画展出时,却遭到相当大的抵制,这是因为这幅作品的简化形式、浓重色彩和情感强度,对看惯了优雅的传统艺术的人来说都是陌生和难以理解的。

图192 拉图尔:《木工坊里的基督》(Christ in the Carpenter's Shop),1645 年,布面油画,137 cm × 101 cm,巴黎卢浮宫博物馆藏。描写还是儿童的耶稣与他的木匠父亲约瑟在一起劳动:约瑟用螺旋钻在钻一块木头,螺旋钻与地板上的木头暗示出十字架的形状;耶稣顺从地坐在旁边,手持蜡烛,以仿佛祝福的姿态在为父亲的工作照明。拉图尔使用蜡烛作为单一而强烈的光源,是画中最重要的视觉元素,周围都是它投射的阴影。老人焦虑的目光和粗犷而威严的体型与孩子的单薄弱小形成对比,从而突出了后者的稚嫩。暗室里的烛光反射在基督脸上,强烈的光线似乎能照亮整个房间。

6.2.2 体量感

体量感(Dimension),是指通过视觉观察获得的对体积和重量的心理感受。在视觉艺术中,建筑和雕塑都是以实体方式呈现体量感的,而绘画、摄影、电影等只能通过视觉语言唤起心理上的体量感。不是所有艺术都需要表现体量感,但如果想获得体量效果,就需要将体量感视为艺术创作的基本目标之一。艺术中的立体物有三个类型:(1)几何形体:包括立方体、金字塔和球体等,多为人工产品,一般会有坚实、牢固和永恒的感觉(图193);(2)有机形体:通常外观是不规则的,有流动或生长变化的姿态(图194);(3)几何形体与有机形体的结合:只存在于艺术中,将这两种形体结合,有

时能取得含义更为丰富的效果(图195)。艺术家常常使用增加体量或减少体量的办法表达某种情绪,如波特罗①的肥胖造型很有幽默感(图196),圣·法勒②的肥胖造型有女性艺术的含义(图197)。中国也有关注微小的艺术传统,如小巧玲珑的江南私家园林和中国文人艺术(图198),书法中的"瘦金体"是中国清瘦美学的代表(图199)。从纯形式角度看,中国古代艺术中的体量感似有某种规律,即宫廷艺术多繁缛沉重,民间艺术多庞杂花哨,文人艺术多简淡瘦弱,如下图所示③:

中国古代不同艺术类型中的体量感表现形式示意图

	文人艺术	宫廷艺术	民间艺术
抽象形式示意			
作品图例示意			
	体量简约,有飘逸感的造型,在传统文人作品中较为多见。	体量巨大,有强调上边要大的趋势,在古代建筑和贵族服饰中较为多见。	体量不大,但饱满浑圆的造型,可见于中国各类民间艺术。

① 费尔南多·波特罗(Fernando Botero,1932—　)是哥伦比亚画家、雕塑家和漫画家,他的标志性风格是以极度夸张的肥胖形态表现一切对象,并因此极受欢迎。他的艺术可以在世界上最知名的城市中心看到,如纽约的公园大道和巴黎的香榭丽舍大道。

② 妮基·德·圣·法勒(Niki de Saint Phalle,1930—2002)是法裔美国雕塑家、画家和电影导演。早年生活历经坎坷,没有接受过正式的艺术训练,曾因为愤怒和暴力而使用枪支的艺术作品受到关注,后来改为制作无忧无虑、异想天开、色彩丰富的动物、怪物和女性形象的大型雕塑。她是20世纪重要的女性主义艺术家之一,也是在男性主导的艺术界获得认可的少数女性艺术家之一。

③ 此图只是根据个人观赏经验而作,不是科学研究的结果,仅供读者参考。但由此也能联想到,体量感或其他视觉元素,都未必只是纯粹的形式游戏,形式背后也许有着更为深层的社会原因。即便到今天,作品体量的大小仍然更多地取决于社会原因,如国家大型展览中几乎都是巨幅作品,尤其是国家出巨资支持的作品必无小尺寸,而流通于艺术市场中供普通市民购买的艺术品或工艺品,尺寸或体量就不可能太大,因为一般居民的居住空间比较有限。

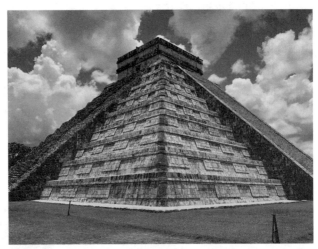

图193 《库库尔坎神庙》(Temple of Kukulcan),8—12世纪修建,石灰石,塔高24米,顶部神庙高6米,位于今墨西哥的Tinum市。这个神庙是中美洲阶梯式金字塔,位于墨西哥尤卡坦州(Yucatan)的奇琴伊察考古遗址中心,是前哥伦布时期玛雅文明的标志。该建筑由一系列梯田式阶梯组成,四面各有楼梯通往顶部,每面大约有91级台阶,加上顶部庙宇平台,总共有365级台阶,这个数字可能与宗教仪式密切相关。

图194 亨利·摩尔:《两只绵羊》(Sheep Piece),1971—1972年,青铜,高570 cm,美国纽约唐纳德·肯德尔雕塑花园藏。创作灵感来自作者在窗户外田野里看到的绵羊,他给这些羊画了很多速写。作品中两个抽象形体分别代表了两只成年绵羊,也可能是一只母羊和一只小羊。亨利·摩尔①说:"这个雕塑有两种相关的形式。一种是坚实而被动的,牢固地躺在地上,具有很强的抵抗力。另一种体型稍大一些,更主动、更有力,但它仍然靠在较低的形体上,需要它的支撑。"②通过将现实中的动物转化为两个巨大的生物形结构,表达出它们之间相互温暖与保护的关系。

① 亨利·摩尔(Henry Moore,1898—1986)是英国艺术家,以遍布世界各地的半抽象青铜纪念碑雕塑闻名,其抽象作品通常暗示女性身体,往往是有孔洞的造型,有起伏的形式,与他的出生地约克郡的风景和山丘相似。

② Pauline Rose. Henry Moore in America: Art, Business and the Special Relationship [M]. Bloomsbury Academic,2013:165.

图195　克莱拉·德里斯科尔:《紫藤台灯》(Wisteria Table Lamp),1901—1905 年,含铅玻璃和铜,高 68 cm,私人收藏。这是蒂芙尼工作室①的标志性产品,也是 20 世纪的设计标志。设计师克莱拉·德里斯科尔(Clara Driscoll, 1861—1944) 是蒂芙尼工作室女性玻璃刻花部"蒂芙尼女孩"(Tiffany Girls)负责人,其设计师根据原始设计图案,选择和切割玻璃用于灯具创造。德里斯科尔设计了 30 多盏蒂芙尼灯具,包括紫藤灯、蜻蜓灯、牡丹灯、水仙花灯等。其花卉形式和自然色彩体现了当时流行的印象派和日本美学的影响。灯具上的图案由近 2000 块单独切割和挑选的玻璃组成,因此,尽管出自标准模型,每一盏灯仍然有独特性格和色彩——从钴蓝到淡紫,整体效果是光线穿过吊着紫藤花的窗帘。造型上以几何体为基础,但有不规则边缘,灯杆模仿树干并演变成树根状在底部蔓延,体现出几何形体与不规则形体的结合。

①　蒂芙尼工作室(Tiffany Studios)是一家由路易斯·康福特·蒂芙尼(1848—1933)经营的装饰艺术公司。从 1878—1933 年,该公司致力于艺术装饰品创造,以彩色玻璃窗、蒂芙尼灯具、马赛克装置和豪华物品如书桌而闻名。

图196 费尔南多·波特罗:《蒙娜丽莎》(Monalisa),1977年,布面油画,183 cm×166 cm,纽约现代艺术博物馆藏。是对达·芬奇名作的戏仿,以加肥方式去戏仿经典美术作品,有很强的娱乐性,也从某种意义上消解了经典艺术固有的崇高感。将历史上曾经有过的庄严形象变成了今天的浮夸存在,体现出明显的大众文化特征。

图197 妮基·德·圣·法勒:《娜娜》(Nanas),1974年,聚酯塑料,德国汉诺威市。大型的、极其肥胖、色彩鲜艳的女性雕塑,有超越自然生命的胜利者气质,是母性和女性气质的持久象征,创作灵感来自作者一位怀孕的朋友克拉丽斯·里弗丝(Clarice Rivers)。圣·法勒使用多种鲜艳的丙烯酸或聚酯涂料装饰聚酯塑料(也称为 FRP 或 GRP)作品,创造出丰满、活跃、花哨的人物形象,这些新材料使大型雕塑有了轻松和流动的形式,但她也在不知情的情况下使用了不安全的制造和喷涂工艺,这些工艺会污染环境①。这三个娜娜可能是作者在德国创作的第一组雕塑,在艺术家倡议下,市民还给这三个人物起了名字,是索菲(Sophie)、卡罗琳(Caroline)和夏洛特(Charlotte)——都是汉诺威历史上的重要人物。当然,这样的作品在刚落成时,免不了要引起一些争议,但现在它已经是汉诺威的一个地标式作品了。

① Christiane Weidemann. Niki de Saint Phalle[M]. New York:Prestel, 2014: 17.

图 198 郑燮:《竹石图》,18 世纪,纸本水墨,其余信息不详。只有一块立石和几株竹子,竹竿细瘦,竹叶披离,看上去有单薄清冷但依然顽强挺立的感觉。竹子这种独立自持的姿态,可能正是清代文人画家郑燮①很喜欢画它的原因。他的书法和绘画,都有去体量的特征,他自己也说过"冗繁削尽留清瘦"的话,可见是有意追求这种审美趣味。

① 郑燮(1693—1766),号板桥,江苏兴化人,清朝官员和书画家。他是画竹名家,还发明了特殊字体"六分半书"。

第六章 艺术的形式元素

图199 赵佶:《欲借风霜二诗帖》,纸本,楷书,33.2 cm×63 cm,台北故宫博物院藏。"瘦金体"代表作品之一,每一个字都细瘦挺拔,笔画舒展,有轻快潇洒的审美格调,与此前晋唐楷书方正丰满、比较有体量感的风格相比,这种字体就是去体量感的书风。发明者是赵佶(1082—1135),他是宋代皇帝,喜爱文艺,能书善画。据说今日的仿宋体,就是从瘦金体中变化而来。

6.2.3 空间

空间,指有距离存在的物体周边或内部区域,是视觉艺术的本质所在,有积极或消极、开放或封闭、深或浅、二维或三维等区别。在平面形式上表达三维空间需要设法制造空间幻觉,所用技巧包括近大远小(形体)、近暖远冷(色彩)、近明远暗(光线)、近下远上(构图)、近清晰远模糊(空气透视)等(图200),这些简单方法都能创造空间感。有三种最常见的深度(三维)空间表现法:(1)线性透视法:通过透视线的延伸和消失创造空间幻觉效果,近大远小是基本原则(图201);(2)遮挡法:是比透视法简单却更有效的空间表示法——只要让前边的东西挡住后边的东西就可以了,在中国山水画中有最多表现(图202);(3)空气透视法:是根据大气过滤原理,以影调明暗程度的级差来表示空间,通常是前景明暗对比清晰强烈,远景明暗对比含糊不清。这三种方法在实际创作中很难分得清楚,常常是各种手法混合应用(图203)。此外还有正空间与负空间之别:正空间指作品中主体图形或结构,负空间指主体图形或结构之外的空白和背景(图204)。三维作品中的负空间通常是作品中的空洞部分,二维作品中的负空间往往指空白,中国艺术中素有"计白当黑"之说。

图200　安德鲁·怀斯:《克里斯蒂娜的世界》(Christina's World),1948年,面板上的蛋彩画,81.9 cm ×121.3 cm,纽约现代艺术博物馆藏。以缅因州沿海荒凉之地为背景,描绘了一个从后面看的年轻女子,身穿粉色连衣裙,似乎正在爬向远处孤零零的几幢农舍。她的身体轮廓很紧张,给人一种被固定在地面上的印象,她凝视着的远处农舍和一些灰色的附属房屋,与枯草和阴云密布的天空融为一体。这幅画的灵感来自作者安德鲁·怀斯(1917—2009)的一个邻居女孩,她患上一种肌肉退行性疾病,无法行走,但她拒绝轮椅,更喜欢爬行,会用手臂拖着下半身向前行走。作者说是想表现她以非凡的毅力征服了大多数人认为无望的生活,因此这幅画的重点是对人物的精神状态的描绘——以瘦弱的身体去征服遥远的空间。

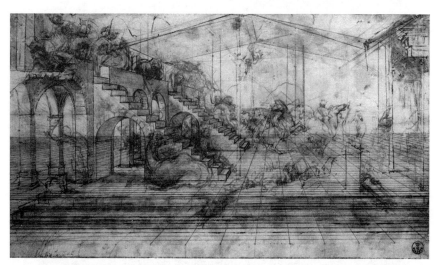

图201　达·芬奇:《东方三博士崇拜的透视图习作》(Perspectival Study of The Adoration of the Magi),约1481年,纸上钢笔和墨水,16.3 cm×29 cm,意大利佛罗伦萨乌菲兹美术馆藏。东方三博士崇拜是基督教绘画传统主题,有时也被称为"国王崇拜"。大致情节是耶稣出生后有来自东方的三个占星术士,通过追随一颗星星前来朝拜耶稣并带来礼物。此图是达·芬奇在佛罗伦萨时为完成一件委托作品而作的草图之一(该作品最后没有完成)。画中是一座异教建筑的废墟,左上方有工人在施工修补,右边有骑马作战的男子和一些山石的线描轮廓,画面中间的棕榈树代表圣母玛利亚和胜利。密集排列的线条通过透视延伸和聚集于灭点(Vanishing Point)创造出深度空间的幻觉。在文艺复兴时期,很多艺术家都在使用这种平行透视的方法。

图202　李可染:《万水千山图》,1964年,纸本设色,97 cm×143 cm,私人收藏。下图为局部,上图是全图。以20世纪30年代红军二万五千里长征为主题,画面上抄录了毛泽东的《长征》诗。作品以重叠遮挡的空间表现手法表现山重水复的自然景观,高山的险峻与一望无尽的重叠层次使画面的空间感辽远壮阔,这些都赋予红军长征这一历史事件以宏大的空间场面感。这幅作品在2019年保利秋拍中以2.07亿元人民币成交。

图203　托马斯·哈特·本顿:《乡村音乐的起源》(The Sources of Country Music),1975年,布面丙烯酸,182.9 cm×304.8 cm,美国田纳西州纳什维尔市乡村音乐名人堂和博物馆藏。通过五个不同场景来表现普通美国人的音乐生活:(1) 画面中心一对小提琴手对着一对舞者在演奏音乐,这是生活中的主导音乐;(2) 画面左上角三个女人穿着最好的衣服,手里拿着赞美诗,表明了教会音乐在美国的重要性。(3) 左前景中两个赤脚山地妇女随着膝上的扬琴在唱歌,扬琴是一种与阿巴拉契亚民歌有关的古老乐器。(4) 在她们对面的角落里,一个全副武装的牛仔,一只脚踩在马鞍上,用吉他为自己伴奏。(5) 一个非洲裔美国人,显然是南方腹地的一个棉花采摘者,正在用五弦琴弹奏一支曲子。五弦琴是奴隶们带到新大陆的乐器。在他身后,铁路的另一边,一群黑人妇女在远处的河岸上跳舞。作品表现了这些不同的音乐和习俗,保留了正在迅速消失的美国民间音乐演奏者的形象:等人大小的形象仿佛都是在凹凸不平、不断移动的地面上保持平衡的,小提琴手们看起来很容易掉到严重倾斜的地板上,五弦琴演奏者坐着的原木似乎要滚下红土地貌的陡坡,连背景中的电线杆似乎也在摇晃。蒸汽机车的出现,似乎要宣告这一切的终结——必然导致地区习俗的丧失。这幅壁画中本顿①本人也以背影出现,他转过身去面对沿地平线驶来的蒸汽机车,而这个火车头像一发炮弹般直冲过来。

① 托马斯·哈特·本顿(Thomas Hart Benton,1889—1975)是美国画家和壁画家,作品以表现美国人日常生活场景为主,尤其与美国中西部地区的生活关系密切。他是在工作室中去世的,当时他正在完成一幅壁画。

图 204　摩西·萨夫迪:《圣海伦岛 67 号栖息地》(Habitat 67 on St. Helene Island),1967 年,加拿大魁北克省蒙特利尔市。此建筑是蒙特利尔世博会的重要标志性建筑,开创了三维预制生活单元的设计和实现。设计师摩西·萨夫迪①使用堆叠式结构创造出很多负空间——空白流动空间,能让光线和空气到达更多部分,更为每个家庭提供了开放空间、屋顶花园和许多便利设施(这些设施通常只用于独栋住宅),从而为高密度城市居住环境提供了新的样板,被认为是建筑史上的一个里程碑和新城市主义作品。

6.2.4　肌理

肌理,指对事物的触觉感受,如触摸大理石感觉生硬,触摸木头感觉粗糙,触摸丝绸感觉光滑。艺术中的肌理有两种类型:触觉肌理和视觉肌理。前者是物理存在,可通过触觉直接感知;后者是心理感觉,是通过形式手法制造出某种肌理幻觉,观者可借助通感去获得感知。平面艺术中以制造视觉肌理为主,立体和空间艺术以制造触觉肌理为主,尤其设计产品最重视触觉肌理——与产品功用有关(贴身服装要柔软、餐具要光洁等)。

(1) 触觉肌理:不是仅凭视觉就可以完全感知,而是必须用触觉感知。与所用材料有关,如大理石、青铜、木头、石头等,都是各有质感;与制造产品工艺过程有关,如铸造、焊接、雕刻、抛光、打磨或敲打,也会改变事物表面形

① 摩西·萨夫迪(Moshe Safdie,1938—　)是建筑师、城市规划师、教育家、理论家和作家,其建筑作品遍布北美、南美、中东和亚洲。《圣海伦岛 67 号栖息地》是他的首个项目,起源于他在麦吉尔大学(McGill University)的硕士毕业论文。

态从而产生不同的肌理效果。触觉肌理往往会有特定功能属性,肌理的光滑、粗糙、凹凸不平或断裂破碎等效果,也会各有其表达含义,如平滑肌理适合表达顺畅感,粗糙肌理适合表达挫折感,都是艺术中的常见效果。如《巴特罗公寓屋顶》的华丽与炫耀(图205),《木块》的朴素与规矩(图206),"毛皮覆盖的茶杯"的荒谬与不合理(图207),都是借助肌理表达某种精神属性。

图205 安东尼·高迪:《巴特罗公寓屋顶》(Casa Batllo Rooftop),1906—1912年,石头,金属,木材,陶瓷和颜色,西班牙巴塞罗那市。位于巴塞罗那扩展区(Eixample)格拉西亚大道(Passeig de Gracia)上,是对此前旧房子的改造,由高迪①在1904年重新设计,在当地被称为"骨之屋"(House of Bones),因为它具有类似骨骼的有机形式特征。该建筑的屋顶是拱形的,被比喻成龙的背部,屋顶平台的建造使用了多种材料——有光泽的陶瓷用来模拟怪物的形态,石灰石形成的有机形态创造了光滑、流动的形状,碎玻璃、瓷砖和大理石被用来创造粗糙的纹理。

① 安东尼·高迪(Antoni Gaudi,1852—1926)是西班牙建筑师,被视为"加泰罗尼亚现代主义"(Catalan Modernism)最重要的代表,作品有高度个人化、自成一体的风格,善于将多种材料和技术融入建筑中创造复杂的表面肌理,如陶瓷、彩色玻璃、铁艺锻造和木工。他的大部分作品位于西班牙巴塞罗那。

图 206　卡尔·安德烈:《木块》(Timber Piece),1964—1970 年,铁路枕木 28 块,213 cm × 122 cm × 122 cm,德国科隆市路德维希博物馆藏。将已有的木块堆积成简单的立方体——去除雕塑作品中几乎所有的人工制作痕迹,是卡尔·安德烈①的极简主义雕塑作品。这样的作品除了它们自身的物质性之外,并不表达任何其他意义。通过这种清晰、简单和直接的方式,艺术家提供了一种真理存在的形式——物质只是物质,就像精神只是精神。但作为铁路枕木的木料表面的固有肌理效果,仍然顽强地表示出某种岁月痕迹和社会属性。这件两米多高的作品也迫使观者绕着它走,体验个人、审美对象和周围空间的关系,这种反应更类似于观众和纪念碑甚至是建筑之间的关系,仿佛存在着一种看似明确的模糊性。

图 207　梅蕾特·奥本海姆:《物体》(Object),1936 年,毛皮覆盖的杯子、碟子和勺子,纽约现代艺术博物馆藏。一个毛皮覆盖的茶杯,一个茶托和一个勺子,梅蕾特·奥本海姆②的创作灵感起源于她与毕加索和其他艺术家的一次咖啡馆午餐,当时毕加索注意到她佩戴的毛皮镶边的帽子和抛光的金属手镯,于是开玩笑说任何东西都可以用毛皮覆盖。餐后没几天,这位艺术家就去买了一个白茶杯、茶托和勺子,然后用带斑点的黄褐色羚羊皮包起来,并给这个套装作品命名为"物体"。通过改变事物外观质感,毛皮与茶杯的结合产生了令人费解的混合信息:毛皮与野生动物和大自然有关,茶杯象征着礼仪和文明。茶具的家庭生活(传统女性装饰艺术的一部分)与皮草覆盖物的色情与兽性相结合,使原本精致的事物变成粗糙俗陋之物。

①　卡尔·安德烈(Carl Andre,1935—　)是美国极简主义艺术家,以其排列有序的格状雕塑著称。他当过铁路工人,所以经常使用普通的工业材料组装作品——从公共空间中的大型公共艺术到铺在展览馆地板上的小型铅块。

②　梅蕾特·奥本海姆(Meret Oppenheim,1913—1985)是德裔瑞士超现实主义艺术家和摄影师,这件作品是超现实主义经典作品之一,也是一件有挑战意味的女性主题作品。

(2)视觉肌理:也称为隐含纹理,多与平面媒介联系在一起,是无法触摸到的肌理,但可以通过图形等方法制造出类似幻觉,通常会包含两种做法:一是刻意描绘主题本身的肌理效果,如摹拟制作动物皮毛的光滑效果或水的柔软效果,如《古老的小提琴》(图208);二是使用某种媒介材料而自然形成的视觉肌理,如密集堆积颜料会产生厚重效果。在这样的过程中也包含着偶然、机械和手工制作的多种可能,如《艾森-斯泰格》(图209)。

图208 威廉·哈密特:《古老的小提琴》(The Old Violin),1886年,布面油画,96.5 cm×60 cm,华盛顿美国国家美术馆藏。主题看似简单,一把小提琴、一张乐谱、一张小剪报和一个蓝色的信封被展示在一个绿色木门形成的背景上。视觉肌理被用来逼真地再现主体纹理和形式。小提琴平滑的光泽、乐谱悬挂的样子、剥落和磨损的油漆、粗糙生锈的金属和皱巴巴的外观,被非常详细和精确地绘制出来,画面上显示的质感与真实物体几无区别。这样的质感效果联系着幻觉与现实、旧与新、瞬间与永恒的关系,核心是时间的流逝。威廉·哈密特[1]通过展示磨损和岁月的痕迹来表达这样的想法。但最能唤起人们回忆往昔欢乐的,还是古老的小提琴本身,虽然它现在已失声。

① 威廉·哈密特(William Hamett,1848—1892)是爱尔兰裔美国画家,以错视静物画而闻名。

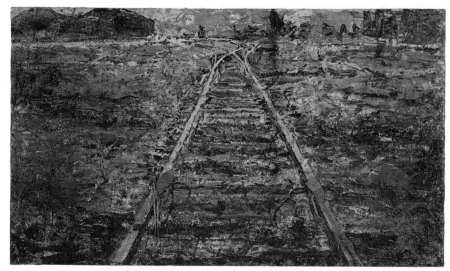

图209　安塞姆·基弗:《艾森-斯泰格》(Eisen-Steig),1986年,油彩、丙烯酸、橄榄枝、铅、铁、金箔和布面乳剂,220 cm×380 cm×27.9 cm,伦敦安东尼·奥菲美术馆藏。安塞姆·基弗①善于使用多种媒材进行叙事:在一片布满黑斑石的伤痕累累的土地上,两条经过缩短和延伸的火车轨道穿过焦灼贫瘠的尘世,来到地平线中央一个白色的、弯曲的、消失的点,仿佛是用金叶装饰的天堂。将丙烯、橄榄枝、铅、铁、金箔和油画乳剂等多种媒介嵌入画作表面,这种复杂的肌理效果增强了空间效果的表现力,也蕴含了更深的思想表达——人类的物质经验和奋斗超越的精神。

本章小结

艺术的殿堂不是用语言文字或书本知识构造的,也不是依据某种逻辑关系推导出来的,而是建立在**可感知**的形式之中。认识艺术形式,是艺术素养中最重要的内容。外行看热闹,内行看门道,艺术形式是门道不是热闹,不懂形式就是不懂艺术。本章分析了七种艺术元素,这是了解艺术形式的入门知识,也是本书中专业性较强的部分。在这些**形式元素**中,有些是几乎所有艺术都要用到的,如线条和形状,有些是一部分艺术会用到的,如明暗、色彩和肌理。而在艺术创作中使用所谓"全因素"的情况并不多见,因为那样就只能复制照片了。从艺术实践角度看,无论怎样使用

①　安塞姆·基弗(Anselm Kiefer,1945—　)是德国画家和雕塑家,2008年以来主要在巴黎生活和工作。创作主题与德国纳粹统治的历史有关,形式上常采用稻草、灰烬、泥土、铅和虫胶等作为表现媒材,毫不退缩地表达其民族的黑暗历史以及未来潜力。作品尺寸常常超大,通常被认为是德国新表现主义艺术运动的一部分。

这些艺术元素,都是为了提高艺术表现力和增进艺术趣味;从艺术欣赏角度看,如果我们能够具备感知和辨识形式元素的能力,就能在面对艺术品时收获更多的美好体验。

自我测试

1. 视觉艺术的七种形式元素是什么?
2. 描述直线与曲线的形式区别。
3. 影调在视觉艺术中有哪些作用?
4. 什么是冷色?什么是暖色?能各自表达怎样的心理感受?
5. 在平面上表达空间感有几种常见办法?

关键词

1. **构图**:将形式元素组织在一起的技巧。
2. **形式元素**:唤起观者感官或心理反应的视觉刺激元素。
3. **线条**:在表面上连接不同点的视觉标记。
4. **形状**:被边缘或轮廓包围的平面区域。
5. **影调**:光线照射下的明暗效果和平面深浅色调分布。
6. **色彩**:对可见光谱的分类描述。
7. **空间**:有距离存在的物体周边或内部区域。
8. **体量感**:通过视觉观察获得的对体积和重量的心理感受。
9. **肌理**:对事物的触觉感受。
10. **错视画**:逼真到能"欺骗"眼睛的艺术。
11. **明暗对比法**:使用明暗色调在平面上营造三维空间幻觉的技巧。
12. **巴洛克**:以明暗光影和运动感为标志的欧洲17世纪艺术风格。
13. **洛可可**:以花哨和琐碎为标志的欧洲18世纪艺术风格。

第七章　构成原理与风格趣味

本章概览

主要问题	学习内容
视觉艺术有哪些基本构成原理？	了解视觉艺术中的基本构成原理
最核心的艺术构成原理是什么？	认识多样统一构成原理在艺术中的核心作用
艺术风格三大主要类别是哪些？	了解时代、地域、基本风格的范围和特点
审美趣味四大主要类型是什么？	了解真实、优美、崇高、幽默的范围和特点
审美趣味在艺术创造中的作用是什么？	认识审美趣味在艺术创作中的核心作用

　　如果说艺术创造活动是搭积木，那么艺术元素就是不同的积木块，艺术构成原理是组织和编排这些积木块的方式，所以艺术元素与艺术构成原理是紧密相关的，只有它们结合在一起时，才能产生一个完整的艺术图景。但艺术的风格趣味比艺术构成原理更加重要，如果说视觉形式的存在（如色彩或形状）尚可以用眼睛直接看到，那么风格和趣味就是藏在形式背后发挥潜在作用的神秘力量，对缺乏艺术观赏实践的人来说，有时候可能不易察觉风格与趣味的存在，但它却是艺术中思想内涵与人格精神的标志。完全可以说，有什么样的审美趣味，就会制造什么样的艺术形式，也就有了什么样的艺术风格——高雅或低俗、真实或虚伪、自然质朴或装腔作势，通常都是由创作者和委托方的审美趣味所决定的。这是艺术中最重要的内在成分，是艺术美感赖以存在的文化心理基础，也是不同类型或相同类型艺术之间价值差异的关键所在，所以非常值得关注和研究。

7.1 构成原理

7.1.1 平衡

平衡,是指对作品中线条、形状、色彩等进行形式安排,使之具有视觉上的稳定性。平衡在艺术中的重要性,正与物理实体需要保持平衡感的重要性相同。但大部分艺术品中的平衡感是基于艺术家的直觉,而不是一个量化的过程。平衡感有欠缺的艺术品,会像站立不稳的实体物一样,给观者带来紧张感,但有时艺术家出于特定的表现目的,会故意创造一件不平衡的作品,如《红立方》(图210)。艺术中的平衡有两种。一种是对称平衡,包含三

图210　野口勇:《红立方》(Red Cube),1968年,美国纽约市曼哈顿下城百老汇街。位于纽约百老汇汇丰银行前的一个小广场一侧,三面被摩天大楼包围,看上去摇摇晃晃地坐落在一个点上,不稳定,有危险,是这个作品的首要视觉特征。它的名字显示是一个立方体,但实际上不是一个完全的立方体,而是沿着垂直轴线拉伸的准立方体,与周围由水平线和垂直线构成的建筑相对抗。该形体中心还有一个圆柱形的洞,透过这个洞,观众的目光被引向后面的建筑,在视觉上将雕塑与建筑联系在一起。设计者野口勇①通过这些倾斜与垂直、彩色与灰色、动态与静止、活泼与沉闷的对比,为沉闷的城市环境增添了一种让人过目不忘的精神活力。

① 野口勇(Isamu Noguchi,1904—1988)是日裔美国艺术家和景观建筑师,以雕塑和公共艺术作品而闻名。

种形式:(1)镜像平衡,即一侧对另一侧的精确复制。相当于在作品中心有一条想象的中心轴,围绕此轴两边的视觉图形相同或相似。如《镜前女孩》(图211)。(2)马赛克平衡,也叫全平衡,是使用重复手法建立的网格式平衡,如《坎贝尔汤罐头》(图212)。(3)焦点平衡,即各元素均匀地围绕一个中心点排列,就像车轮的辐条或扔石头在池塘中产生的涟漪一样,在宗教艺术中较为多见,如曼荼罗艺术①。第二种是非对称平衡,指中轴线两边的视觉元素在面积或数量上并不一致,但也能产生相同的视觉重量感。如几个

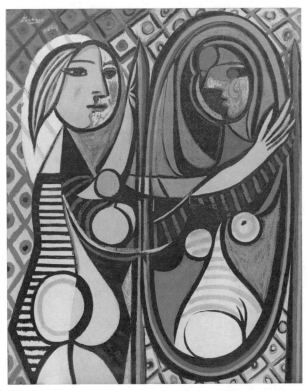

图211 毕加索:《镜前女孩》(Girl before a Mirror),1932年,布面油画,162.3 cm×130.2 cm,纽约现代艺术博物馆藏。画中出现的人物是毕加索当时的女友玛丽·沃尔特,她正站在镜子前看着自己的镜像。这名女子的脸被分成两半,一半是平静的淡紫色调,另一半则是粗略地涂上明亮的黄色颜料,仿佛是青年和老年合并而成的一张脸。画面由明亮的颜色和复杂线条分割成不同的部分,看上去像是欧洲教堂中的彩色玻璃窗或景泰蓝陶瓷。这是一幅以对称形式表现欧洲艺术传统主题的创新之作,对称结构和密集紧凑的图形,赋予这个古老主题以新的眼花缭乱的视觉效果。

① 曼荼罗(Mandala)是佛教中一种几何图案类的艺术形式,产生于公元前1世纪的印度,是一个代表宇宙整体和生命本身组织结构的模型。

图212　安迪·沃霍尔：《坎贝尔汤罐头》(Campbell's Soup Cans)，1962年，布上合成颜料，每个51 cm×41 cm，纽约现代艺术博物馆藏。此画也被称为《32个坎贝尔汤罐头》，由32幅油画组成，每幅画的外观都是一样的——以不同文字标出的罐头产品广告图像，全部作品都是以丝网印刷的方法制作的，以马赛克对称的形式排列而成，是对流行的商业文化的直接复制。这是安迪·沃霍尔①的常用手法，也是波普艺术的核心命题所在。

较小形状相当于一个较大形状；一个黑色形状相当于几个明亮形状，几根细线条相当于一根粗线条，等等。与对称平衡相比，非对称平衡没有那么正式，但更有活力，更能显示艺术家的独特才华，因此大多数创作者都会有意回避对称平衡，以非对称平衡作为首选形式，如《划船》(图213)。

7.1.2　强调

强调，是指制造视觉焦点——让某个元素从其他元素中脱颖而出，或者弱化其他元素，将观者目光吸引到某个特定焦点上。通常有4种方法：(1) **对比**：以形式手段使某物与其周围环境不同，可达到吸引注意力的效果，如《老吉他手》(图214)；(2) **集聚**：线、形状或其他形式元素朝某个方向聚集，观众视线也会被导向那个焦点，如《带奖章的自画像》(图215)；(3) **区隔**：虽然组合在一起的元素可能更容易占据面积，但将表现对象从主

① 安迪·沃霍尔(Andy Warhol, 1928—1987)是美国艺术家、电影导演和制片人，波普艺术运动的领军人物，探索了艺术表现、广告和名人文化之间的关系，其艺术实践范围包括绘画、丝网印刷、摄影、电影和雕塑。

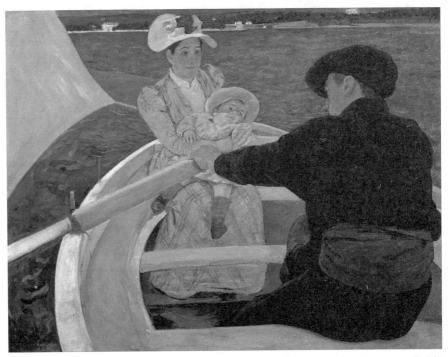

图213 玛丽·卡萨特:《划船》(The Boating Party),1893年,布面油画,90 cm×117.3 cm,华盛顿美国国家美术馆藏。描绘不知名的女人、婴儿和一个男人坐在帆船上,这个男人在操桨划船。这幅画展示了作者玛丽·卡萨特①最熟悉的母亲和孩子的主题,是她所画的大幅油画之一。画面中船夫强有力的黑色轮廓以及桨和手臂之间的角度,有力地插入构图的中心,与精致的女性人物和左上角的黄色船帆取得了平衡。

要面积中抽离出来,也会助其脱颖而出,如《红磨坊里》(图216);(4)**特异**:当一个视觉对象以不同寻常的方式(与其他元素或背景不一致)出现时,会引起观者的格外关注,如《使节》(图217)。

① 玛丽·卡萨特(Mary Cassatt,1844—1926)是美国画家,成年后大部分时间在法国生活,与法国印象派画家德加是好朋友,并与印象派画家一起展出作品。她经常描绘女性社会生活和私人生活,尤其善于表现母亲和孩子之间的亲密关系。

图 214　毕加索:《老吉他手》(The Old Guitarist),1903—1904 年,布面油画,122.9 cm×82.6 cm,美国芝加哥艺术学院藏。《老吉他手》是毕加索蓝色时期的作品,表现一个年迈的盲人吉他手。画中人物和背景用蓝色绘制,使用了深蓝、淡蓝、蓝绿和绿色等。蓝色是一种冷色,有远遁倾向——在画布上不显眼,相反,吉他是温暖的棕色,又靠近绘画的中心的位置,在画中自然很突出,它成为绘画的焦点。这似乎在表明,对这个衣衫褴褛、双目失明的老吉他手来说,这把吉他是寒冷世界中的唯一温暖。

图215 弗里达·卡萝:《带奖章的自画像》(Self-Portrait with Medallion),1948 年,纤维板上油画,50 cm×39.5 cm,墨西哥塞缪尔·法斯特利希特博物馆藏。弗里达·卡萝①在创作中深受墨西哥自然及文化的影响,经常描绘自己的慢性疼痛经历,有魔幻现实主义的意味。画中作者戴着传统的墨西哥特瓦纳头饰,其花边领子似乎占据了所有空间,把她困在其中。头饰的均衡褶皱创造了集聚于中心的效果,将我们的视线引向看起来似乎没有感情的面孔,但眼眶下却有几滴泪水。标志性的小胡子让她看起来有几分男子的气概。这幅画是由作者的牙医朋友塞缪尔·法斯利特委托创作的,画家也通过这幅画解决了看牙费用。

① 弗里达·卡萝(Frida Kahlo,1907—1954)是墨西哥画家,创作大量的肖像画、自画像和受墨西哥自然和人工制品启发的作品。她因小儿麻痹致残,后来成为医科学生,但18岁时遭遇交通事故,在康复期间恢复了童年对艺术的兴趣。她采用稚拙艺术风格来揭示墨西哥社会中的身份、后殖民主义、性别、阶级和种族等问题,画中经常带有强烈的自传体元素,并以描绘自己的慢性疼痛经历而闻名,被评价为超现实主义或魔幻现实主义艺术家。她的作品直到20世纪70年代末才被艺术史学家和政治活动家重新发现,到90年代初,她成为艺术史上公认的人物,是墨西哥民族和土著传统艺术的象征,并被视为墨西哥女权运动的象征。

图216　劳特雷克:《红磨坊里》(At the Moulin Rouge),1895年,布面油画,123 cm × 140 cm,美国芝加哥艺术学院藏。中景处描绘三个男人和两个女人围坐在酒店地板上的一张桌子周围,但在右边的前景中出现的、像是坐在另一张桌子上的是英国舞蹈家梅•弥尔顿的部分侧面,她的脸被独特的光线照亮。她直视画外,仿佛在注视观众,这显示了作者劳特雷克对她的刻意表现。她皮肤上不同寻常的绿色和蓝色调,也仿佛使她与背景中的那些人没有生活在一个世界里。

7.1.3　比例和规模

　　比例,指构成整体的各部分之间的大小长短等关系,不同比例关系能决定艺术的现实性或风格化程度。不是所有的艺术都服从真实比例,很多艺术家和设计师会有意改变比例,以创作出与众不同的作品,如莫迪里阿尼就喜欢将画中人物的身体比例拉长(图218)。黄金比例被认为是合理比例,所谓"三分法"是黄金比例的简化版——将图像沿垂直和水平分割为三份,最中间一份往往是艺术表现的焦点,会自然吸引观众的注意力。**规模**,通常指艺术品物理尺寸的大小,也可以用来描述作品中形象的大小。国内艺术界中常见一种现象,是艺术家总是尽可能制作大尺寸的作品,这可能是出于增加

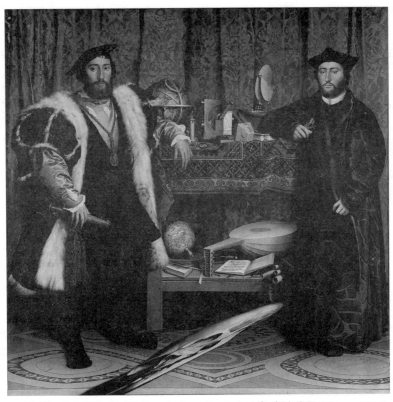

图217　小汉斯·荷尔拜因：《大使》（The Ambassadors），1533 年，板上油画，207 cm×209.5 cm，伦敦英国国家美术馆藏。此画也被称为《让·德·丁特维尔和乔治·德·赛尔夫》（Jean de Dinteville and Georges de Selve），看上去是传统的双人肖像，其中丁特维尔是法国驻英国大使，塞尔夫是刚从法国来到英国的主教。画中还有很多物品，如两个地球仪、一个赤基黄道仪、一个象限仪，一个多面日晷等，据说这些物体都各有含义。但这幅画中最为奇特和最著名的标志，是在画的底部有一个变形扭曲的头骨形象，虽然使用透视手法绘制变形头骨，算得上是文艺复兴时期的一项发明，但这也是一个视觉难题，观众必须从右侧高处或左侧低处的角度观察画作，才能看到精确绘制的人类头骨。虽然从一般意义上说，头骨能象征虚无或死亡，但没人知道作者荷尔拜因为什么要在这幅画中如此突出它，毕竟这个头骨与现实场景毫无关系。

作品视觉冲击力、在展览会上与同行竞争、在商业市场上取得好收益和适应委托方要求等原因。但无论如何，手工制作的规模都比较有限，真正巨型的作品往往出现在大地艺术和公共艺术中，如《北方天使》（图219）。而那些较小的甚至是微型化的作品，要依赖高超和精密的技巧才能产生价值，如只有 5 厘米的《有东方三博士崇拜和耶稣受难的祈祷珠》（图220）。

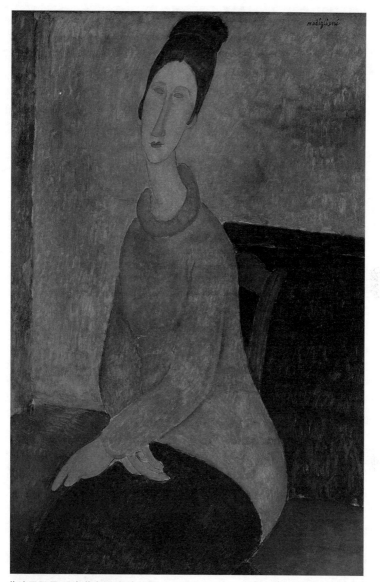

图218 莫迪里阿尼:《穿黄色毛衣的珍妮·海布特》(Jeanne Hebuterne with Yellow Sweater),1918—19 年,布面油画,100 cm×64.7 cm,纽约古根海姆博物馆藏。仿佛被描绘成一个生育女神,有着澄澈宁静和被拉长的椭圆形的脸和眼睛,对女性臀部和大腿的强调,是模仿古代性崇拜雕刻的造型特征(作者这时对非洲雕刻很感兴趣),但也由于这些拉长的曲线效果让女人看起来优雅而妩媚。莫迪里阿尼的肖像和人体作品经常显示出拉长的比例,他使用纪念性和简化的形式制作了系列的表达女性的绘画和雕塑作品。

图219 安东尼·戈姆雷:《北方天使》(Angel of the North),1998年,位于英国盖茨黑德市。一个造型为张开翅膀的天使的钢铁雕塑,高20米,翅膀宽54米,位于一座能俯瞰两条公路及东海岸铁路的小山上,是英国最大的雕塑,据说还是世界上最大的天使雕塑。该作品在设计和建造时曾面临着很大反对意见,但现在被认为是公共艺术的标志性例子,还是英国盖茨黑德和更大范围的东北地区的象征。作者安东尼·戈姆雷[①]说选择天使形象有多方面的考虑:作为对该地区工业历史的提醒,纪念矿工们在地下工作的几个世纪;作为从工业时代向信息时代过渡的象征;表达人类希望和恐惧的焦点。

图220 亚当·迪克兹工作室产品:《有东方三博士崇拜和耶稣受难的祈祷珠》(Prayer Bead with the Adoration of the Magi and the Crucifixion),1500—1510年,黄杨木雕,5.2 cm,纽约大都会博物馆藏。哥特式黄杨木微雕作品,由高度复杂的浮雕层组成,其细致程度接近显微镜观察的水平。制作这类作品需要高超工艺,有些作品可能需要数十年才能完成。由高层贵族委托制作,他们在参加宗教活动时戴在身上。祈祷珠由两个半圆球体组成,每个半圆球体中都包含很多雕刻和文字。上面的球体还有隔层,隔层板打开后与球体中的雕刻连在一起成为三联画,表现耶稣诞生等宗教内容。据说这类微雕作品出自当时一个名为亚当·迪克兹的荷兰人领导的工作室,大约有60个此类微雕作品保留至今,但人们对他及其他工匠几乎一无所知。

① 安东尼·戈姆雷(Antony Gormley,1950—)是英国雕塑家,在2008年英国《每日电讯报》评选出的"英国文化中最具影响力的100人"中名列第四。

7.1.4 统一

统一,是指不同艺术元素之间相互联系并创造出一种整体性。有许多方法可用来增强艺术的统一性。**(1)简化**:指有意地减少潜在变化的可能,如在数量或程度上,限制颜色、材料、肌理、线条或其他元素的使用范围。如直线比曲线简单,所以极简主义艺术大部分都是使用直线完成(图221)。**(2)聚集**:指物体之间的距离,当构图的各个部分靠得很近时,就容易产生统一性。各个部分靠得越近,我们就越倾向于把它们看作一个整体,如《宫娥》(图222)。**(3)重复**:使用相似的方式组织形式元素,网格式和序列化都是统一构图的常见手法,如《公司会议》(图223)。

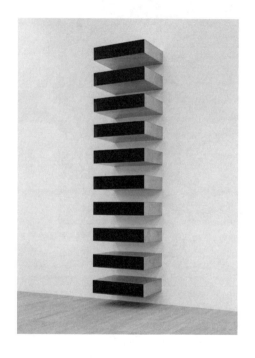

图221 唐纳德·贾德:《无题》(Untitled),1980年,钢、铝和有机玻璃,22.9 cm×101.6 cm×78.7 cm,伦敦泰特美术馆藏。这是贾德①在20世纪60年代开始制作的系列作品之一。尽管每个作品所用材料不同,但大多数都是由10件作品组成,遵循严格的顺序进行堆叠或悬挂:每个盒子之间和下面第一个盒子与地板之间的间距等于每个盒子自身的高度。由于这些盒子都是相同的,它们的意义只能来自预先确定的几何顺序,而不是来自任何单独的特征,极简主义艺术家就是想通过这样的方式去除艺术品的风格特征。

① 唐纳德·贾德(Donald Judd,1928—1994)是美国极简主义艺术家(尽管他极力否认这个术语),其标志性作品多是由金属、有机玻璃和胶合板等工业材料制作的盒状形式,以均匀间隔的方式悬挂或陈列。

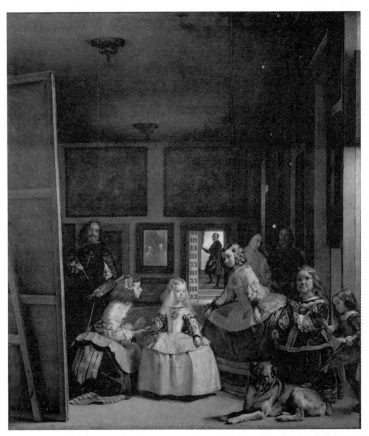

图 222　委拉斯开兹：《宫娥》(Las Meninas)，1656 年，布面油画，318 cm ×276 cm，西班牙马德里市普拉多博物馆藏。公认为构图复杂的作品，是西方形式研究中被分析最多的经典作品之一。描绘 17 世纪西班牙马德里皇家城堡的大厅中的几个人物。有些人看着画布外的观众，另一些人在相互交流；5 岁的公主玛格丽特·特蕾莎被她的侍女、监护人、保镖、两个小矮人和一条狗围绕着；他们身后是作者在一幅大画布上描绘他自己，他的眼睛向外看着观众；背景中有一面镜子，反射着国王和王后的上半身，他们似乎被放置在画面之外，与观者相似；有些学者推测他们的形象是作者正在创作的画作。以上人物大部分在同一个房间里，也有少数人似乎游离于这个空间之外，如背景楼梯上的人物，以及镜子中的国王和王后，但他们也毫无疑问是统一构图的一部分，因为他们在画面中所处位置、比例和运动倾向都与主要群体紧密联系，绝无脱节。也正是因为存在这种画中人物、画家和观众的相互关系，这幅画才被称为"真正的艺术哲学"，还被评论为"委拉斯开兹的最高成就，是一幅高度自我意识和精心设计的绘画作品，也是迄今为止对架上绘画可能性所做的最具探索性的艺术实践"。①

① Hugh Honour, John Fleming. A World History of Art [M]. Macmillan London Ltd, 1982:447.

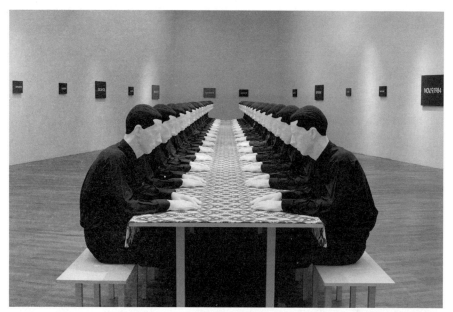

图223　卡塔琳娜·弗里奇:《公司会议》(Company at Table),1998年,聚酯,木材,棉和油漆,140 cm×1600 cm×175 cm,纽约马修·马克画廊藏。是32个一模一样的真人大小的男人,坐在一张食堂风格的长桌子的两边。他们不交流,每个人似乎都陷入了沉思,每个人都穿着相同的服装,似乎暗示是工作造成了这样的统一效果,而且这种统一似乎还可以沿着桌子的长度无限制复制下去。作者卡塔琳娜·弗里奇(1956—　)是一位德国艺术家,善于将日常生活中的物体和平凡人物变成新作品,她的雕塑通常是手工塑造的,在耗时的过程中创造了不可思议和奇怪的结果。

7.1.5　变化

完全平衡或统一的作品,很容易产生刻板和枯燥感,因此制造各种形式变化,增加视觉形式的复杂性和趣味性,就成了艺术创作中的必然选择,其中有三种制造变化的手法比较多见:**(1) 对比**:将相互对立的审美对象和视觉元素放到一起,如将大与小、深与浅、光滑与粗糙、运动与静止的图形并置起来,如《圣彼得受难》(图224);**(2) 差异**:在相同元素中制造不同,如局部改变图像的大小、色彩或位置,如《几个圆圈》(图225);**(3) 细化**:在细节上下功夫,增加元素或提升复杂性,如《分离派大楼》(图226)。

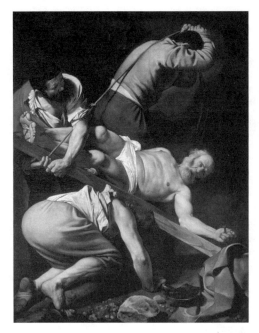

图224 卡拉瓦乔:《圣彼得受难》(Crucifixion of Saint Peter),1601年,布面油画,230 cm×175 cm,意大利罗马圣玛利亚·德尔波波洛方形教堂藏。基督教故事中圣彼得在罗马被判处死刑时,自己提出要求被倒置钉在十字架上,因为他不想与耶稣以同样的方式被处死。画面中三个刽子手正在努力竖起十字架,圣彼得老人已经被钉在十字架上了,他的手和脚都在流血,但他扭动着整个身体在向外看。画中不同人物的身体以对角线方式形成交叉形,显示出剧烈的运动感;强烈的明暗对比效果使这个事件仿佛暴露在聚光灯下,而除了圣彼得之外的所有人的脸都被遮挡住,仿佛他们正在黑暗中做着一件见不得人的事。光线的对比,身体的冲突,面孔的暴露与遮蔽,共同构造出惊人的变化多端的视觉场景。

图225 康定斯基:《几个圆圈》(Several Circles),1939年,布面油画,140.7 cm×140.3 cm,纽约古根海姆博物馆藏。完全使用圆圈完成的作品,这些圆圈有大小、颜色、亮度、节奏感、距离感等区别,相互重叠和接触,仿佛随机出现在画布上。康定斯基认为圆圈是最大的对立综合,他以单一形式将同心圆和偏心圆结合在一起,在放射状意味的构图中保持平衡,以相互作用的几何形式创造出一个动静相宜的表面,同时让几个简单的圆圈都各有变化,仿佛能传达出宇宙间生灭无常的宏大信息。

图 226　约瑟夫·马里亚·奥尔布里希:《分离派大楼》(Secession Building),1897—1898 年,奥地利维也纳市。奥地利维也纳的一个展览馆,是维也纳分离派①的标志性建筑。以系列白色立方体为建筑基本样式,外观上显得单调乏味。但设计师在纯白建筑上增加了精致华美的金色装饰,如以连续金叶构成的空心穹顶,在主体建筑边角处的精致雕刻图案,门廊的金色题字和浮雕图案等,使得该建筑成为整体中有细节、朴素中有华丽的现代建筑经典作品。设计师约瑟夫·马里亚·奥尔布里希是维也纳分离派创始人之一。

7.1.6　节奏

节奏是指元素如何重复和如何变化,通常被描述为规则的、流动的或渐进的。视觉艺术的节奏表现为图案、颜色和形状的关系以及线条和形式的重复。有三种主要的节奏类型:(1) **规律节奏**——视觉元素以均匀的间距重复排列,在建筑中非常多见,如《科尔多瓦的大清真寺》(图 227);(2) **流动节奏**——视觉元素以不规则重复或有机形状的重复来暗示运动,能产生运动或流动的感觉,如《生命之树》(图 228);(3) **渐进节奏**——视觉元素

① 维也纳分离派(Vienna Secession)也被称为奥地利艺术家联盟,是 1897 年由一群奥地利画家、平面艺术家、雕塑家和建筑师组成的艺术运动派别。他们从奥地利艺术家协会辞职,以抗议该协会支持传统艺术风格(因此被称为分离派)。该派别主要参与者包括约瑟夫·马里亚·奥尔布里希(1867—1908)、约瑟夫·霍夫曼(1870—1956)、科洛曼·莫泽(1868—1918)、奥托·瓦格纳(1841—1918)和古斯塔夫·克里姆特。他们最具影响力的建筑作品是奥尔布里希设计的分离派展馆,他们办的杂志上刊登了高度程式化和有影响力的平面艺术作品。但该画派到 1905 年由于内部事务的争论导致一些优秀成员退出,该组织也分裂了。

图227 《科尔多瓦的大清真寺》(Mosque-Cathedral of Cordoba),16世纪,西班牙安达卢西亚地区科尔多瓦市历史中心。也被称为《圣母大教堂》(Cathedral of Our Lady),是伊斯兰建筑史上一个重要的里程碑式建筑。其内部由一系列柱子支撑的条纹拱门支撑,列柱之间的间距以及它们的大小、形状、颜色和图案是完全相同的,由此产生的规律性节奏暗示了一个可以无限延伸的空间。

图228 古斯塔夫·克里姆特:《生命之树,斯托克莱宫》(The Tree of Life, Stoclet Frieze),1905—1909年,纸板蛋彩画,195 cm×102 cm,奥地利维也纳实用艺术博物馆藏。是克里姆特接受斯托克莱宫委托创作的三幅壁画中的一幅习作,壁画内容分别是旋转形的生命之树、站立的女性形象和拥抱的夫妇,分布在皇宫餐厅的三面墙上。这幅画是运用线条和形状制造流畅节奏的典范。作者使用一种重复的螺旋线来创造树的流动形状,将观众的视线从画作中间引到艺术品的侧面,在那里我们可以看到人物。螺旋本身是流动的有机形状。它们的大小和方向各不相同,排列成一种不规则流动的节奏,看起来很自然,暗示着运动。

在每次重复时都略有改变,很适合表达有规律的运动感,如杜尚的《从楼梯上走下来的裸体 2 号》(图 229)和蒙德里安的《百老汇布吉伍吉》(图 230)。

图 229　杜尚:《从楼梯上走下来的裸体 2 号》(Nude Descending a Staircase No. 2),1912 年,布面油画,147 cm×89.2 cm,美国费城艺术博物馆藏。融合了立体主义和未来主义的表现手段,通过连续叠加的图像来描绘运动,视觉效果类似于频闪运动摄影。画中人物的"身体部位"是由环环相套的圆锥形和圆柱形组成,以一种有节奏感的方式表现自身的运动——突出的虚线似乎暗示出盆腔运动的推力。为强调移动图形的动力倾向,画面中没有固定焦点,观众的眼睛会跟随人物从画布左上角往右下角移动。虽然形状是抽象的,但暗示出人物在行走中的变化姿势,看上去像是按照渐进节奏进行的移动过程。

图230 蒙德里安:《百老汇布吉伍吉》(Broadway Boogie Woogie),1942—43 年,布面油画,127 cm×27 cm,纽约现代艺术博物馆藏。是蒙德里安在 1940 年逃难到纽约后完成的作品,与他早期的作品相比,这幅画中的方格更多更密,而且是彩色的。他的大部分职业生涯都在创作抽象作品,但这幅画的主题是现实世界——纽约曼哈顿的城市建筑以及他非常喜爱的一种非裔美国人蓝调音乐布吉伍吉,他到纽约的第一个晚上就接触到布吉伍吉音乐,并喜欢上了它。他认为布吉伍吉的目标与他自己的艺术追求类似,所以他将这种音乐情绪和基调融入作品中,为表现出结构有序和自由流动的音乐节奏,他将画面分成很多方块,将此前惯用的黑色线条分割成彩色线段,其长短比例和不同颜色的位置一直在变化,于是这些微小的、闪烁的色块相互碰撞创造出一种脉动的节奏,仿佛从一个十字路口到另一个十字路口的灯光闪动,就像纽约街道上的交通。由此产生的节奏是渐进的,观众的眼睛会沿着线条上下移动,从左到右扫视整个画布。蒙德里安还在画中较边缘处随机放置了较大的红、黄、蓝方块,以确保画中没有一个特别的焦点或区域会引起特别的注意。

7.2 风格与趣味

7.2.1 艺术风格

艺术风格是一个庞大的概念,涉及无限广阔的范围,也一直在多重含义上被使用①。其最基本含义,是指通过作品外观显示出来的某种有规律的独特性,或者说,是个性化精神活动的规则外显形式。这种独特性可以显示在很多方面,如题材选择、形式手法、媒介技术等,也会与思想、情感、意识、信仰、环境、境遇等许多不能直观的因素有关。从这个角度看,艺术风格是创作者独特人格的外显形态,所以历来有"风格即人"的说法。将风格与某个时期的艺术运动联系起来,更是常见的做法,艺术史就是建立在这样的风格概念上的②。但风格的存在不止于历史范围,它与一切精神活动都有关系,如可以是为群体共享的有关形式和外观的原则,可以是从使用特定绘画手法到遵循共同信仰的一群艺术家及其作品,还可以仅仅是某个艺术家个人的技法特征。因此艺术风格包含很多类型,下面将艺术

① 艺术风格(style)的定义有很多种,如认为风格是"以独特的方式,允许将作品分组到相关的类别",或者"独特的,因此可辨认的,被展示或者被制造的一种表演行为或人工制品"。还有认为它是指在时间、训练背景、流派、艺术运动和历史文化等方面有某种一致性的作品外观。所以风格的概念长期以来一直是艺术史家对艺术作品进行分类的主要模式,艺术史家通过风格选择塑造了艺术史。

② 艺术史中包含时代、国家、地区和文化群体的风格,以及存在于其中的艺术家个人风格。这两类风格还常常需要找出如"早期""中期"或"晚期"的差别。(James Elkins. Style [J/OL] in Grove Art Online, Oxford Art Online, Oxford University Press, March 6, 2013:1)。风格通常被认为是动态的渐进变化的过程,但渐进速度差别很大,一般是古代艺术(典型者如古埃及艺术)风格变化缓慢,现代艺术和后现代艺术风格变化迅速。对风格的学术研究较早出现在温克尔曼的美术史研究中,后来成为李格尔、沃尔夫林、潘诺夫斯基等人的基本概念,从而取得显著进展。从理论上讲,无论是时代还是艺术家个人都无法避免有一种风格,至少无法完全避免,因此对任何一件艺术作品都可以从风格角度进行分析。自然物或风景无法有风格,因为风格仅仅是制作者选择的结果。艺术家是否有意识地选择风格,或者能否确定自己的风格,都无关紧要,现代社会中的艺术家常常会高度重视自己的风格,可能已重视过头了,而早期艺术家的风格选择可能"很大程度上是无意识的"对历史时期的风格划分通常由后来的艺术史家们确认和定义,但艺术家可以选择和命名他们自己的风格。历史上大多数对风格的命名都是在风格完成之后由艺术史家们做出的,但经常出于对那些风格的不理解,所以有些命名是起源于嘲笑,包括哥特式、巴洛克和洛可可式。现当代艺术风格中有很多是艺术家们有意识的实践,如立体主义,虽然这个词本身起源于评论家而不是艺术家,但很快就被艺术家们所接受。不同民族和地区的艺术(尤其是中国艺术)中有一种普遍的倾向,是会阶段性地"复兴"过去的"经典"风格,因此导致有些风格似乎比较永恒,而另一些风格是短暂出现的,后者的历史价值也就常常不如前者那样被广泛认可。

风格分成两类：一类是基本风格——所有艺术风格的基础；另一类是常见风格。

(1) 个人风格：是受创作者个性特征支配的表现形式，是一切艺术风格的基础，所有艺术风格都要依赖于个人风格的存在，没有个人风格就等于没有风格。识别个人风格对艺术品鉴定也十分重要，会成为艺术市场估值的重要因素。文艺复兴以来西方古典艺术大师的作品，都有鲜明的个人风格，现代派艺术家更是以个人风格为产品标志（图231）。即便是同一个画派中的艺术家，也会在统一群体风格中保有个人独立面貌，如雷诺阿①的圆润饱满在印象派中独一无二（图232），亚夫伦斯基②的简练概括在青骑士中也是独此一家（图233）。中国美术史中也有张家样、曹家样等说法③。大部分个人风格可能是所处时代整体文化氛围或某种群体风格的一部分，但也有与时代和群体脱离较远的个人风格，17世纪的维米尔和20世纪的凡·高都是这样的例子。一般来说，个人独立风格是艺术大师必备元素，但绝不是只有艺术大师才能有个人风格，普通艺术从业者也可能有个人风格，只是后者的个人风格不容易对他人产生影响，而前者的个人风格不但会影响他人，还会在大概率上转化为团体风格甚至时代风格，如伦勃朗光④、卡拉瓦乔的强光黑影法⑤或吴家样⑥。

① 皮埃尔-奥古斯特·雷诺阿（Pierre-Auguste Renoir，1841—1919）是法国印象派艺术家，以表现女人、儿童和鲜花为主要题材，画作以充满活力的光线和饱和的色彩而闻名，被视为延续了从鲁本斯到华托的西方享乐主义艺术传统。

② 阿列克谢·冯·亚夫伦斯基（Alexej von Jawlensky，1864—1941）是俄裔德国表现主义画家，新慕尼黑艺术家协会和青骑士画派的重要成员。他在创作中将俄罗斯民间圣像画与野兽派的色彩结合起来，以人的头部表现为基本主题，使用强烈色彩和简化轮廓的技术，其原始质朴的画风与表现主义其他画家强调色彩的爆炸性和笔法的活跃感有明显不同。

③ 在有特点的画家姓氏后边加上"样"字以示其独有画风，是中国美术史的惯例。其中"张家样"是指5世纪画家张僧繇的画风，"曹家样"是指6世纪画家曹仲达的画风，"吴家样"是指8世纪画家吴道子的画风。

④ 伦勃朗光是一种标准的照明技术，用于摄影棚人像摄影和电影摄影，因对伦勃朗独有绘画风格的模仿而得名。它可以用一盏灯和一个反射器（或两盏灯）来实现，是用最少设备拍摄的既自然又引人注目的图像，所以很受欢迎。这种光线的特点是被照者脸部光线较少的那一面的眼睛下边，会出现一个三角形阴影。

⑤ 强光黑影法是卡拉瓦乔在绘画中使用的明暗技法——背景是大面积黑暗，前景主体形象被聚光灯一样的光线所照射；对后来巴洛克绘画产生了决定性影响（包括鲁本斯和伦勃朗），受他影响的下一代艺术家被称为"卡拉瓦乔派"。

⑥ "吴家样"是指唐代画家吴道子创立的宗教人物画样式，在后世的民间寺庙壁画中能看到痕迹，主要特征是一种粗细不一的、比较有节奏感的线条。

图231　伯纳德·布菲:《艺术家肖像》(Portrait of the Artist),1954 年,布面油画,146.5 cm × 114 cm,伦敦泰特美术馆藏。《艺术家肖像》中的艺术家正在作画,他似乎有些紧张,左手抬起放在胸前。但情节不是这幅画的有趣之处,有趣的是人物造型,骨瘦如柴,有很多尖角轮廓,生硬得像是一具木雕。作者伯纳德·布菲是个人风格明显的艺术家,笔下的瘦削形象使他一度成为二战后西方艺术界的宠儿。他成长于纳粹占领时期,其家庭经历了战争和多年贫困,这段经历激发了他作品中很多忧郁的意象,其标志性画风被称为"悲惨现实主义",是使用粗直尖锐的黑色线条勾勒出忧郁的主题——悲惨、受难、异化、战争暴力、模糊的性场景等,也使用同样的手法描绘烟灰缸、台灯、鲜花、小丑、斗牛士和家庭用具等,将二战后年轻一代所经历的愤怒、焦虑和无助表达出来。布菲在其职业生涯的早期曾获得社会普遍欢迎,被认为是同时代的毕加索也未曾达到的。他有关艺术的至理名言是:"**我想让你用纯粹的感情与我的画对话。绘画不是谈论或分析的东西,它只是一种感觉。**"①这值得每一个爱好艺术的人认真思考和牢记。

① 这句话写在日本布菲博物馆的墙上,也是本书作者后记中所提到的核心观点。

图232 雷诺阿:《游艇的午餐》(Luncheon of the Boating Party),1881年,布面油画,129.9 cm × 172.7 cm,华盛顿菲利普斯收藏馆藏。描绘作者的一群朋友在巴黎郊区塞纳河边的一个餐厅阳台上休息,栏杆的对角线将场地分成两部分,栏杆里边人物密集,栏杆外边树丛密集。大量光线来自阳台上的敞开部分,前景中两位男士的白色背心、白色桌布和右侧俯身男子的浅白色上衣,连成一道白色的下弯形屏障,是保持构图完整性的主要手段。作品以丰富的造型、流畅的笔触和闪烁的光线,将人物、静物和风景结合在一起,构成华丽而耀眼的画面,也记录了当时法国艺术家的社交圈子场景。

(2) 技术风格:指制作层面上的个人技术能力和独有手法,如"抱石皴"[①]和"战笔水纹描"[②]等。独具特色的技术能力能展现创作者个人技术高度,如维尔纳·图布克[③]以超强个人技术能力完成的伟大壁画作品(图234),

[①] "抱石皴"是现代中国画家傅抱石(1904—1965)独创的一种皴(cūn)法,是在皮纸上以散锋乱笔表现山石结构。

[②] "战笔水纹描"是中国古人画衣纹的一种技法,是行笔曲折震颤,顿挫重叠,据说是五代画家周文矩(907—975)所创。

[③] 维尔纳·图布克(Werner Tubke,1929—2004)是德国画家,莱比锡画派创始人之一。他最有名的作品是位于巴德·弗兰肯豪森的《农民战争全景画》,是德国统一后在西德获得认可的为数不多的东德艺术家之一。

图233 亚夫伦斯基:《**持花女孩**》(Young Girl with Peonies),1909年,胶合板上油画,101 cm×75 cm,**德国伍珀塔尔市冯·德·海德博物馆藏**。以简括形式表现一年轻女子的侧影,画面中只有红色、黄色、绿色和很少一点蓝色,但却有鲜明耀眼的视觉刺激效果。作者亚夫伦斯基被称为"俄罗斯的马蒂斯",以肖像艺术闻名,概括有力、色彩鲜明和笔法奔放是他的主要艺术特征,他的表现主义风格的作品在欧洲几乎家喻户晓,在20世纪初受到欧洲观众的热烈追捧。但在纳粹党统治德国后,他在德国公共收藏的画作在1937年被没收,还有两幅画作被列入在慕尼黑举行的"堕落艺术"展。

也是形成群体艺术风格的重要凭据,如外光派①、点彩派②等。由于传统制作技术在现当代艺术中已不易保持,当代艺术家常常会利用工业机械与电子设备条件创造新型产品,由此自然也能产生不同以往的独特个人风格,如丁格利的《狂欢节喷泉》(图235)是机械动态风格的艺术品,高兹沃斯的《枫叶之旅》(图236)是生态环保风格的艺术品,《劳埃德大厦》(图237)是新材料和新技术风格的建筑。

图234 维尔纳·图布克:《德国早期资产阶级革命》(Early Bourgeois Revolution in Germany),1976—1987年,德国图林根州巴德·弗兰肯豪森全景画博物馆。这幅超大全景画的另一个名称是《农民战争全景画》,描绘1525年5月15日德国的农民战争场面。该作品高14米,长123米,描绘了3000多个人物,展出于专为这幅画修建的德国图林根州的巴德·弗兰肯豪森全景画博物馆中。维尔纳·图布克是在1976年受民主德国文化部委托创作此画(因为在这场战争中人民起义反对德语区南部的势力,因此被民主德国政府视其为政权的先驱),他当时提出一个决定性的条件,是享有构思和创作方面的自由,因为他不想用一幅画来承担国家政治宣教义务,只想专注于艺术。他耗费了480个工作日完成这幅巨作,所用画布是由苏联纺织厂整块织成的,重1.1吨。从1976年到1979年,他阅读了大量有关德国农民战争的专业文献,创作了近150幅素描、12幅石版画和10幅油画。他以专业研究的态度探索中世纪晚期和现代早期的日常生活,研究了15、16世纪的绘画、木刻和铜版画,都是为让自己的画作具有高度的历史真实性。由于工作量很大和制作工程巨大,他的很多艺术家同事和学生都参与了工作。作品完成后远远超出官方委托的含义,不仅表现了从中世纪到现代社会的德国历史,还描绘出一个普遍的、永恒的人类世界图景。这件作品代表了图布克艺术的顶峰。而当陈列这幅画的博物馆在1989年9月14日落成后不久,这幅作品的委托方民主德国政府已濒临崩溃。在1989年柏林墙倒塌之后,这幅精湛、戏剧性和有些怪异的作品仍然以它的美学价值,吸引着大量参观者。它凭借着普遍价值观和高超绘画技艺得以跻身人类经典艺术行列,人们将它视为"北方的西斯廷教堂"和"美术史中的不朽作品"。

① 外光派(Plein air)也被称为外光主义,意思为直接在室外光线下作画,回到画室内也不做任何修改。这种画风由印象派在大约1860年首创,他们在艺术实践中发现室外与室内光线对画面色彩的重大影响,于是经常去室外作画并自成一派。

② 点彩派(Pointillism)是使用很粗的色点堆砌完成整体画面的画派,创始人是乔治·修拉和保罗·西涅克。此名称是来源于19世纪80年代的艺术批评家们对他们的绘画的讽刺,现在则成为一个正式名称。点彩画派又称新印象主义,他们反对在画板上调色的绘画方法,他们只用四原色的点来作画,与电视机显像原理一样,利用人类视网膜分辨率低的特性,使人感觉到存在着一个整体形象。

图235 丁格利:《狂欢节喷泉》(Carneval Fountain),1977年,瑞士巴塞尔市丁格利博物馆藏。在瑞士巴塞尔旧城剧院的一个浅水池里铺上了黑色沥青,在其中安装了由低压电流供电的9个机械雕塑,这些雕塑会在水中不停地运动着,仿佛相互交谈,也会喷出水来。是巴塞尔的一个新的地标性作品。

图236 安迪·高兹沃斯:《枫叶之旅》(Maple Leaf Lines),1987年,日本。连接成一长串的枫叶,在溪流和岩石的环境中蜿蜒穿行,这样的艺术是临时性的,完成后通过拍摄图片保留影像资料。不破坏生态也不影响环境,是大地艺术的后期形态。安迪·高兹沃斯是善于使用自然材料制作户外雕塑的艺术家,雪、冰、树叶、草、石头、泥土、花瓣和树枝,都成了他的艺术媒介。他也是环境艺术摄影师,作品完成后只拍摄一次。

图237 《劳埃德大厦》(Lloyd's Building),1978—1986年,英国伦敦石灰街。这个大楼是伦敦劳埃德保险机构的总部,位于伦敦主要金融区,顶高88米,共14层。该建筑是激进肠道主义建筑①的一个典型例子,建筑中的很多设备,如楼梯、电梯、管道系统、电力管道和水管安装于大楼外部,从而在内部留下了一个干净完整的空间,最大限度地扩大了建筑的使用面积。

常用风格有五种。(1) 时代风格:是在不同历史时期出现的,与特定历史时期的流行文化联系在一起,被群体或个体艺术家的精神气质和技术条件所规定的艺术现象。人们已习惯于将艺术时代风格与艺术史分期联系起来②。如哥特式、文艺复兴式、巴洛克式、唐代风格、明代风格等,最为常见

① 肠道主义(Bowellism)是一种现代建筑风格,与英国建筑师理查德·罗杰斯有很大的联系。它被描述为受勒·柯布西耶和安东尼·高迪影响的短暂和轻率的建筑风格。主要特征是建筑的服务设施,如管道、污水管道和电梯,都位于外部,以最大化内部空间。这种风格起源于英国建筑师迈克尔·韦伯1957年为一个家具制造商协会所作的建筑设计,1961年法国建筑史学家尼古劳斯·佩夫斯纳把称该设计为"看起来就像盘子上放着一堆胃或肠子,由鬃毛连接",韦伯据此创造出"肠道主义"这个词。

② 尽管风格被公认为是艺术史的核心部分,但这种看法在20世纪后半叶以来,随着其他艺术观察角度的发展已遭到强烈质疑。如美国艺术史家阿尔帕斯·斯维特拉娜说"艺术史上按常规讲述风格确实是一件令人沮丧的事情"。詹姆斯·埃尔金斯说"在20世纪后期,对风格的批评旨在进一步减少概念中的黑格尔元素,同时保持一种更容易控制的形式"。迈耶·夏皮罗、詹姆斯·阿克曼、恩斯特·贡布里希和乔治·库伯勒等人也在风格研究中做出显著贡献。英国艺术史家贾斯·艾斯纳说得更直白:"几乎整个20世纪,风格艺术史一直是无可争辩的学科之王,但自七八十年代革命以来,这个国王已经去世了。"George Kubler. Towards a Reductive Theory of Style [C].// Leonard B. Meyer, Berel Lang eds. The Concept of Style. University of Pennsylvania Press. 1979:164—165.

也较易辨别。其中有些是一过性风格,对后世影响不大,如三星堆遗址①中的奇怪面具(图238)。但有些历史风格还会因为某种原因在现实中重复出现,如原本相互对立的哥特式和古典主义建筑风格在19世纪同时复兴,被称为新哥特式建筑(图239)和新古典主义建筑②(图240)。**(2) 民族风格**:不同民族的思想文化及心理特征,必然会在艺术品中有明显反映。这种反映一般来说是自然产生的,会不期然地出现在作品中——想有意隐藏都很困难。如有人把表现主义称为德国的野兽派,把野兽派称为法国的表现主义,但如果稍加分辨,还是很容易看出这两种艺术派别在精神气质上的不同——野兽派较温和而表现派较凶猛。可比较《蓝色裸体》(图241)和《镜子前的斜倚裸体》(图242)。中国20世纪的艺术创作和艺术理论中都不乏追求民族风格的表述,很多艺术家为此做出了卓越的努力(图243)。
(3) 地域风格:是与特定地理条件和地域文化有直接关联的艺术。特定地区的生活方式、民俗文化甚至天然物产,是地域艺术风格的温床,如美国哈德逊河画派③(图244)和加拿大"七人画派"(图245)。中国清代扬州

① 三星堆文化遗址位于中国四川省广汉市城西7千米,存在时间大约是公元前2800年至公元前1100年,因其范围内有三个起伏相连的黄土堆而得名,现有文物包括人像、神像、神树祭坛、灵兽、礼器、祭器等几大类。其中以青铜人像造型最为奇特:双眼成圆柱形向前突起,被称为"纵目",耳朵也特别大,如同"顺风耳"。目前已在遗址上建有三星堆博物馆。

② 新哥特式(Neo-Gothic)也被称为维多利亚哥特式(Victorian Gothic)和哥特复兴式(Gothic Revival architecture),是始于18世纪晚期英国的一个建筑运动,是当时一种仿效传统哥特式建筑形式的新兴建筑风格,以其深奥和博学的精神气质与当时流行的新古典主义风格相对抗。他们从古代哥特式风格中汲取特色,包括图案、尖顶饰、尖顶窗、滴水罩、披水石饰等。到19世纪中期即被认为是西方最杰出的建筑风格之一。新古典主义建筑是18世纪中期开始于意大利和法国的建筑风格,后来成为西方世界最突出和标志性的建筑风格之一。特点是对称的平面布局,通常有圆顶、规模宏大、外观整洁(最少装饰),注重装饰和细节。使用简单几何形式,对希腊式或罗马式柱子的使用,以及对空白墙壁的偏爱。其古色古香的简约气质是对此前奢华无度的洛可可建筑的反动。

③ 哈德逊河画派(The Hudson River School)指19世纪中期美国描绘哈德逊河谷及其周边地区(该画派第二代艺术家的表现主题超出了此地理范围)的艺术家及其作品。画派的名称被认为是由《纽约论坛报》的艺术评论家克拉伦斯·库克(1828—1900)或风景画家荷马·道奇·马丁(1836—1897)创造的,包含轻蔑的意思。因为当法国的巴比松画派作品在美国收藏家中流行之后,这种风格就不再受欢迎了。哈德逊河画派的作品反映了19世纪美国艺术的三个主题:发现、探索和定居。他们把美国风景描绘成一个人与自然和平共处的田园环境,以详细写实但有时理想化的描绘自然为特色,传达出这一地区粗犷和崇高的自然品质。

画派①为适应当地客户需要也开创出独有的艺术风格(图246)。**(4) 团体风格**:是有相似特征的群体艺术现象,也常被称为艺术流派或运动(影响大的还会被称为"主义")。没有固定规则来决定什么是艺术团体,因此被视为同一团体中的艺术家缺乏统一风格的事情也很常见②,如明四家中的唐寅和仇英与另外两家就很不一样(图247),而且有些艺术团体或运动的称号通常是由艺术评论家或艺术史学家滞后命名的,有的还是从糟糕的评论中获得的讽刺性绰号——如印象派和野兽派的名称。**(5) 权力风格**:是为体现某种权力意志,在其权力覆盖范围内被强行推广的艺术原则和作品风格。如中世纪的高大教堂是教会权力至高无上的标志;德国纳粹统治时期也使用政治权力清理他们所敌视的现代主义艺术③;被称为斯大林式建筑的呆板庄重的风格是被当时政治权力支配的结果,如《莫斯科国立大学主楼》(图248)。但受权力支配的艺术风格会随着权力的变化而变化,多数情况下是一过性的。

① 扬州画派的出现与当时扬州的社会条件密切相关。扬州在18—19世纪因盐业贸易进入鼎盛时期,富裕商人们喜欢附庸风雅,热衷于购买艺术品,吸引很多中国画家来到扬州以卖画为业,代表人物有金农、郑燮等人。这些画家在艺术观点和绘画风格上有相近之处,形成了"扬州画派"。为适应购买者的需求,不能默守成规,要创造有新鲜感的作品,因此他们的画风比较放达自由,被当时的人视为"怪"。又因为其中较有名气的画家的人数大约是在七八个,所以也被习惯地称为"扬州八怪"。

② 美国抽象表现主义艺术家杰克逊·波洛克和马克·罗斯科分别代表了同一派别中的两种不同倾向。中国美术史中也有一些艺术团体中的成员相互间画风并不一致的情况,如17世纪时南京有金陵画派,也称"金陵八家",但至今美术史中也没完全弄清楚到底是哪八位画家,而且能列入其中的画家们的各自画风并不一样,只是因为住在同一个地方就被划归一派。中国20世纪还出现一个新的金陵画派,其成员画风也是各不相同,也是因为工作地点相同而被划归为同一个画派。

③ 纳粹艺术指德国纳粹政权在1933—1945年间积极提倡和进行审查的艺术形式。当阿道夫·希特勒在1933年成为德国独裁者后,他的个人艺术趣味就成为纳粹德国的艺术创作与审查规则。希特勒所推重的艺术典范是古希腊和古罗马艺术,他认为这些艺术的外在形式能体现内在的种族理想,而且对于普通人来说是容易理解的。同时德国纳粹政权对德国魏玛时期的现代主义艺术十分排斥,迫使当时德国很多现代主义艺术家流亡国外。纳粹艺术的出现与保守的审美立场有关,但更主要的,是他们试图以文化艺术为宣传手段以达到动员国民参与纳粹活动的目的。

图238 《三星堆纵目人头像》,公元前2800—前1100年,66 cm×138 cm,青铜,四川广汉三星堆遗址博物馆。《三星堆纵目人头像》的最大特点是五官造型夸张,瘦脸,巨耳,大嘴,尤其是眼睛以圆柱体的形式向前凸起,似乎是表现目光如炬。学界对这种头像的功能和含义也有过一些解释,有认为是人像,有认为是神像,有认为是巫师的,有认为是祖先的,有认为是镇墓兽的,也有认为是死者面具,目前还没有获得较为一致的意见。这样的人像造型因为只在三星堆遗址发现,在中国其他地方尚未见到,可能是在历史上短暂存在的一种艺术风格。

图239 《华盛顿史密森学会大楼》(Smithsonian Institution Building),南部正面外观,1849—1855年,美国华盛顿特区。该建筑绰号"城堡",结合了晚期罗马式和哥特式复兴风格。外观使用来自马里兰州塞内卡采石场的红砂岩建造,与华盛顿特区其他主要建筑的花岗岩、大理石和黄色砂岩产生鲜明对比。该建筑在1965年被指定为美国国家历史地标。

图 240　威廉·威尔金斯:《国家美术馆》(National Gallery),1832—1838 年,英国伦敦特拉法加广场。是一个免税慈善机构和非部门公共机构(non-departmental),其收藏属于代表公众的政府,参观主要收藏免费。是世界上参观人数最多的博物馆之一。建筑风格是新古典主义,看上去非常对称。设计师威廉·威尔金斯(1788—1839)希望建造一座"艺术圣殿,通过历史实例培育当代艺术",但由于各方面的原因,这个建筑在完成以后成为公众嘲笑的对象。

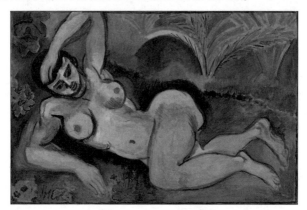

图 241　马蒂斯:《蓝色裸体》(Blue Nude),1907 年,布面油画,92.1 cm × 140.3 cm,美国马里兰州巴尔的摩艺术博物馆藏。描绘躺在草地上的女人体,在很多地方使用了蓝色。据说使用蓝色是因为他当时正在创作一件雕塑作品,结果不小心损坏了这幅油画。在修补画面的时候,他使用了蓝色。画的背景是棕榈叶,而裸体作品坚硬而棱角分明,像是对塞尚的致敬,也是对他在巴黎沙龙里看到的优雅风格的裸体画的一种刻意对峙——丑陋而坚硬,而不是柔软和漂亮。但也因为这个原因,这幅画在 1907 年展出时曾震惊了法国公众,还是后来 1913 年纽约军械库展览①上引起国际轰动的画作之一。据说这幅画对乔治·布拉克和巴勃罗·毕加索产生了强烈的影响,部分地激发了毕加索创作《亚威农少女》的灵感。

①　军械库展览(The Armory Show),也被称为国际现代艺术展览,是由美国画家和雕塑家协会在 1913 年组织的展览。这是美国第一个大型现代艺术展览,也是在美国国民警卫队军械库的宽广空间中举办的众多展览之一。展览在纽约 25—26 街之间的 69 团军械库展出后,又转移到芝加哥艺术学院继续展览,后来又到波士顿展览。该展览成为美国艺术史上的一个重要事件,首次向长期接受现实主义艺术熏陶的美国人介绍了包括野兽主义、立体主义和未来主义的欧洲前卫艺术风格,成为美国艺术变革的催化剂,使美国艺术家开始致力于创造自己的"艺术语言",公众也由此对现代艺术有所认识。

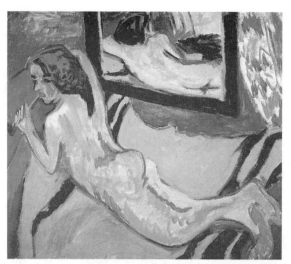

图242 恩斯特·路德维希·凯尔希纳:《镜子前的斜卧裸体》(Reclining Nude in Front of a Mirror),1910年,布面油画,83.3 cm×95.5 cm,德国柏林桥社博物馆藏。与马蒂斯的《蓝色裸体》相比,这幅大概算得上"绿色人体"(女人的身体以绿色为主),一个趴在床上的裸体女人和她在镜子里的投影,身上有绿色、橙色和少许蓝色,在一起相互撞击引发观者的强烈反应。粗犷的笔触完全不顾忌女性身体的自然质感,拙硬的线条使这幅作品看上去很粗糙。作者与其他表现主义艺术家一样,在创作中更强调情感表达而不是描述的准确性,他们向"原始"艺术寻找灵感,包括非洲艺术、欧洲中世纪和民间艺术以及其他未接受过西方艺术传统训练的艺术,试图用这些资源来取代欧洲艺术的惯例,由此获得一种更自由和更真实的创作冲动。

图243 李秀实:《月色》,2011年,33 cm×41 cm,布面油画,收藏地不详。小桥,流水,老树,旧屋,月色,场景略显清冷,但画面依然生机勃勃,尤其是在表现天空与树屋部分用色大胆,笔法泼辣,气势汹涌。这得益于画家在色彩与笔法方面的功力,能将中国的书法线条与西方现代主义的活泼色彩结合起来,开创前所未见的有明显民族特色的油画风格。他的油画被称为"墨骨油画",是既有民族风格还能不失油画强大表现力的独有风格。

图244 阿尔伯特·比尔施塔特:《加州内华达山脉》(Among the Sierra Nevada, California),1868年,布面油画,183 cm×305 cm,华盛顿史密森尼美国艺术博物馆藏。描绘加州内华达山脉的风景,此画在欧洲展出时引起了欧洲人移民美国的兴趣。画面上高山险峻,森林茂密,湖水澄澈,还有鹿群在湖边喝水。阿尔伯特·比尔施塔特是在1863年去内华达山脉的一次旅行中,看到了他画中所描绘的景象。但画作是在他的罗马工作室里完成的,现在已是华盛顿特区史密森尼美国艺术博物馆19世纪风景画收藏的核心作品。

图245 汤姆·汤姆森:《短叶松》(The Jack Pine),1916—1917年,布面油画,12.9 cm×139.8 cm,加拿大渥太华国家美术馆藏。短叶松是加拿大分布最广泛的松树物种的代表,是该国风景的标志性图像,所以这幅画是加拿大最广泛认可和大量复制的艺术品之一。画中小松树是从岩石中升起的——耐寒的短叶松可以在对其他树木不利的海岸上扎根,它的形状在夕阳的映衬下简化成装饰性图案,轮廓映衬着水和天空,画布被远处的海岸一分为二,强烈的色彩和明暗对比创造出辉煌的象征性效果。这幅画的焦点不在前景,而是在远处的海岸——画布中央下方的一小块雪。研究者指出,前景元素构成了一个几乎是圆形的形状,群山的圆形体量重复着树叶的圆形节奏,给整个构图带来了动感和有力的节奏。①

① Tom Thomson. The Jack Pine [J]. Masterpieces in the National Gallery of Canada, No. 5. Ottawa: National Gallery of Canada, 1975: 31.

图246 金农:《花塘长亭,人物山水图册第10开》,18世纪,纸本墨笔设色,每开24.3 cm×31.2 cm,北京故宫博物院藏。一组12幅图册中的第10幅,画中有一角庭廊和满塘荷花,使用对角线构图,左下角庭廊下有光头人背影似在观荷。作品风格清新,意境悠闲,无一般文人画的酸腐气息,表现出作者金农①潇洒散淡的精神世界。

图247 仇英:《浔阳送别图》(局部),16世纪,纸本设色,33.7 cm×399.7 cm,美国堪萨斯市纳尔逊阿金斯博物馆藏。此画以白居易《琵琶行》为题,画面大致分三部分:开端是一骑马绅士与书童在赶路,树木苍翠,山花烂漫,还路过了小桥和亭子,有紧锣密鼓的感觉;中间部分是并排两条即将离岸的大船,小船上有白衣人与弹琵琶女子饮酒,女子背对观众,高挽发髻,低头弹琴;最后部分是山高水深,延绵重叠,再次出现繁密画面,随后却是一片云水,渺渺茫茫,无边无际,画的结尾处是一片空白。整幅作品严谨致密,结构上张弛有致,刻画细微入里,是仇英②的代表作之一,也是中国美术史中难得的佳作。

① 金农(1687—1763)是清代书法家和画家,扬州画派中技术最全面的人。他曾进京入宫廷求职失败,一生布衣,晚年居扬州,50多岁后才开始画竹、梅、鞍马、佛像、人物、山水等,以画梅花最为知名。

② 仇英(1498—1552)是明代中期画坛上难得的全能画家,出身贫穷家庭,曾做过漆工,精通设色、水墨、白描等多种技法,尤其擅长画仕女图。他是明四家之一,但排名在最后,另外三个是沈周、文征明和唐寅,都是文人画家。仇英与他们有区别,是画工出身,不在画上写诗,所以历来不被高看。

图248 《莫斯科大学主楼》,修建于1949—1953年,36层,高240米(加天线),位于俄罗斯莫斯科。是1947—1953年建造的被称为"7姐妹"的斯大林式建筑风格中最高的一座。斯大林亲自批准了这个项目和建设费用。迄今为止它仍然是世界上最高的学校建筑。屋顶上有个58米高的塔尖,塔尖末端是一个重达12吨的五角星;两边有略低一点的侧塔,两侧还有两个18层和9层的宿舍楼两翼,与中心建筑一起构成一个半圆形庭院。该建筑消耗了4万吨钢材和13万立方米混凝土。这个建筑样式引发了后来社会主义国家建筑风潮,尤其是文化教育类建筑,几乎都是这种完全对称的结构,中央高耸,塔尖上放着一个红五星,如波兰华沙的文化和科学宫(Palace of Culture and Science)。

7.2.2 艺术趣味

艺术趣味就是审美趣味,是一种感知美和判断美的能力,是一个人对某种可感知现象的选择和偏好,它因人而异,有较多主观化倾向,但是对艺术风格的形成有至关重要的决定性作用。与外向化的风格相比,趣味是个人内在体验,会受到先天条件限定,又会通过积累经验而发展起来——从经验或教育中得到改变(无论是正面的还是负面的)。从表面上看,趣味与个体喜好有关,但实际上并不存在纯粹的个人趣味,个人审美偏好往往也是某种

群体审美偏好的表达①。在具体艺术创作实践中,艺术品的趣味不仅与作者有关,也与赞助人或委托方的意志有关,中外历史上最有名的艺术赞助人,比如宋徽宗②和美帝奇家族③,他们的赞助直接影响了艺术史的发展。下面介绍几种在艺术中最常见的审美趣味。

(1) 真实:指在艺术中看到符合自然真实相貌的描写,或在艺术中存在与自然事物完全相同或基本相同的东西。这种审美诉求至今仍然是大多数人欣赏艺术的理由。这也很容易理解,因为认识真实的世界,是我们在现实中一切行动的基础,真实感强的艺术有助于加深我们对现实世界的理解,可间接成为我们认识现实世界的一种工具。一般来说,纪实摄影、摄像、电影和写实主义艺术最能满足这种审美诉求。在20世纪30年代,美国、德国、苏联都出现了以"现实主义"为名的艺术,但它们之间差别很大,如《大都

① 周宪认为:从文化学的角度说,趣味是一定文化内在属性的具体表征,它不但体现为个体的判断力与选择,而且更集中地昭示了群体乃至某种亚文化的共性。(周宪. 文化的分化与去分化——现代主义与后现代主义的一种文化分析[J]. 文艺研究,1997(5):23—36.)蒂埃里·德·迪弗认为:"在艺术方面同在爱情方面一样,你的感觉确实受到以往经历的规定,受到你的家族小说的引导,受到你的阶级归属、教育甚至遗传的制约,你的爱确实会被限制在社会归ът和客观上提供给你的文化机遇的范围内,但这并不妨碍你去爱。你的趣味是一种社会审美习性,但也是你自己的趣味,所以它是一种习性,而不是一种外在于你的作用。"([法]蒂埃里·德·迪弗. 艺术之名:为了一种现代性的考古学[M]. 秦海鹰译. 长沙:湖南美术出版社,2001:7.)

② 宋徽宗赵佶(1082—1135)是北宋第八位皇帝,画家、书法家、诗人、收藏家,擅长古琴、开创"瘦金书"字体。他酷爱艺术,在位时将艺术的地位提到中国历史上最高位置,成立翰林书画院(宫廷画院),并亲自督导执教,要求艺术上严谨准确,还提倡表达诗意,招生考试即以诗句为画题。在他的引领下北宋末期的中国绘画不但没有像当时的国家一样濒临灭亡,而是产生出前所未见的秩序感和生命力。这种特有的艺术趣味一直延续到南宋。

③ 美第奇家族(House of Medici)是15世纪上半叶在意大利佛罗伦萨出现的一个银行家族和政治王朝。该家族产生了四位天主教教皇,还获得佛罗伦萨公爵的世袭头衔。美第奇家族的财富和影响力最初来自纺织品贸易,后来获得佛罗伦萨的政治权力,成为统治者。他们创造了艺术和人文主义繁荣的环境,资助了钢琴和歌剧的发明,资助建设圣彼得大教堂(Saint Peter's Basilica)、圣母百花大教堂(Santa Maria del Fiore),资助了布鲁内莱斯基、波提切利、达·芬奇、米开朗琪罗、拉斐尔、马基雅维里、伽利略和弗朗西斯科·雷迪等众多艺术家和科学家。该家族在17世纪后开始逐渐衰败。

会》是揭露社会腐朽黑暗的（图249），而《无垠》是歌颂现实生活的（图250）。①

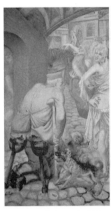

图249　奥托·迪克斯：《大都会》(Metropolis)，1927—1928年，布上油画，181 cm×402 cm，德国斯图加特艺术博物馆藏。描绘魏玛共和国的三个夜景：中间是舞蹈酒吧的内部场景，以铜管乐器为主的铜管乐队在左边演奏，富人和女人坐或站在右侧，房间的背景是深红色；这些女人戴着珠宝，穿着裙子，裙子的面料和图案可以在中世纪的绘画中找到；中间有一对跳舞的人，他们的身体反映在抛光的镶木地板上。左图中几个妓女站在灯火通明的酒吧入口前，轻蔑地看着两个男人，一个躺在地上，另一个是战争伤兵，狗也在对他们咆哮；但左边还有一个几乎隐藏的女人正在向外看。右图显示一群穿皮草的高级妓女，她们排成一排向观众努力展示自己，但无视身边的战争伤兵，她们身边的建筑造型野蛮而生硬。作者奥托·迪克斯②以尖锐的手法刻画出当时德国魏玛社会生活中的奢华、邪恶、无耻、堕落和颓丧。

①　社会现实主义（Social realism）、社会主义现实主义（Socialist Realism）和新客观主义（New Objectivity）是20世纪30年代出现的三种现实主义美术。其中：(1) 美国的社会现实主义以表现美国经济大萧条时期底层劳动者日益恶化的生活状况为主，经常描绘社会边缘人物——缺乏家庭和安全的人，如城市贫民、少数族裔、移民和贫民区居民，社会现实主义艺术家对这些"被遗忘的人"给予关注和表达。(2) 苏联的社会主义现实主义以歌颂扬苏联社会和塑造劳动者英雄形象为主：艺术家通过写实手法颂扬社会主义建设成就和表彰为之辛勤工作的普通劳动者，是以美化生活为主要手法的国家艺术。(3) 德国的新客观主义以揭露德国魏玛时期的社会丑陋和动荡现实为主，以怪诞和讽刺的形式表现来自社会现实的破败和幻灭感，描绘出一个充斥着毒贩、妓女、战争贩子、伤兵和乞丐的社会，记录了当时魏玛德国的颓废与堕落的生活场景。三种现实主义在题材和表现手法上有相同之处，在社会立场和思想倾向上有不同：美国和德国的现实主义以社会批判为主，苏联的现实主义以歌颂为主。

②　奥托·迪克斯（Otto Dix，1891—1969）是德国油画家和版画家，以现实主义地表现魏玛共和国时期德国社会和战争的残酷无情而闻名。

图250　亚历山大·杰涅卡:《无垠》(The Wide Expanse),1944年,布面油画,204 cm×300 cm,俄罗斯圣彼得堡国立博物馆藏。这是一幅以写实主义手法表现美好生活理想的作品,画面中有很多女青年正在沿着山坡向上跑步,她们体魄强健,姿态优美,正在迈步飞奔,身后是辽阔和郁郁葱葱的俄罗斯平原,还有因为反射天光而水面呈现浅紫红色的浩瀚江水。亚历山大·杰涅卡在表现人物形象时使用了逆光手法,使暗部颜色也很透明,整个画面仿佛笼罩在强烈的光线中。场景开阔,充满光感,有蓬勃生命力,是对社会美好生活和一代青年良好精神面貌的热烈赞颂。

(2) 优美:是令人感到愉悦的一种普遍美,与生活中美的概念相一致,能使我们在感官和心理上获得愉悦和满足,因此也有积极的意义。我们在观赏艺术(无论绘画、雕塑、影视、表演等)时,总会期待遇到"美好"或"美丽"的事物,优美能最大限度地符合这种期待(随着欣赏范围扩大和能力提高,这种期待会不断变化),其可感知形式往往是没有硬度、锐度和粗野性质,古典主义艺术最符合这种定义,如安格尔的《大宫女》(图251)。优美在理论上也有固定含义——通常被认为与崇高对立,因此也常常被称为"婉约美"①。但一般认为,后者更把感性显现看得比精神更重要,因此有更

① 优美(Beauty)在美学上是指令人愉悦的美。埃德蒙·伯克(1729—97)认为:"优美与美没有太大的区别,包含了很多相同的东西。优美是一种关联身体姿态和动作的概念。在这两种情形中,要想表现得优美,就必须不能被看出有困难,身体需要有一些小的变化;各部分以这样一种方式组成:不妨碍彼此,不显得被尖锐和突然的角度分开。这种自在、圆润、精巧的姿态和动作,就是一切优美的魅力所在。"(Edmund Burke. A Philosophical Enquiry into the Origin of Our Ideas of the Sublime and Beautiful [M]. Simon & Brown, 2013.)亨利·柏格森(1859—1941)描述了准确定义"优美"的困难,他认为优美不是外在强加的,而是内在产生的。优美是以无形的方式进入物质实体的,灵魂,活力,生命的力量,塑造了包含它的物质。(Alan Ackerman. Seeing Things: From Shakespeare to Pixar [M]. University of Toronto Press, 2011: 55.)优美的概念既适用于运动,也适用于无生命的物体,如某些树木通常被称为"优美的",如白桦树、梅花、樱花和棕榈树。

明显的轻快流畅性质。这种轻快流畅在中国绘画中也相当多见,尤其体现在笔法上,如林风眠的《裸女》(图252)。

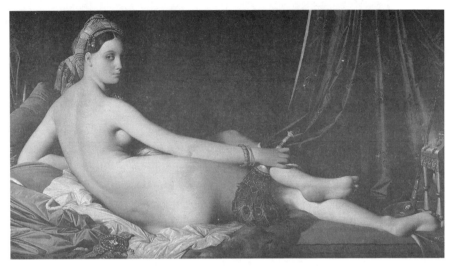

图251　安格尔:《大宫女》(Grande Odalisque),1814年,布面油画,88.9 cm×162.56 cm,巴黎卢浮宫藏。此画受拿破仑的妹妹卡罗琳·波拿巴委托而作,以拉长的身体比例和不符合解剖知识而闻名。画面上是一个从后面看身材被严重拉长的姿势慵懒的裸体女子,头很小,四肢修长,像是受到帕米贾尼诺等古典大师的影响①。安格尔善于用弯曲的长线条来表现曲线美和感官美,甚至为突出形体美而降低光线对比效果,但这种将古典形式与浪漫主题相结合的风格,在首次展出时遭到了严厉的批评。当时的人们认为他"多画了两到三节脊椎骨",而最新的研究表明,他是多画了5节脊椎骨。这种故意拉长身体是为了更能显示女性身体的优美,但招致20世纪女权主义团体"游击队女孩"的抨击,她们曾挪用这张画为该团体的海报和最具标志性的形象,她们在画面上添加的文字是"女人必须裸体才能进入大都会博物馆吗?",由此提出了对美术史中女性缺席的质疑。

(3)崇高:是指在面对远比自身力量强大的事物时,所获得的恐惧、敬畏、无限和微小的感觉。这种感觉经常出现在对大自然的体验中,是最容易使我们感到敬畏和惊奇的一种美。多少世纪以来,这种特殊的体验感就被

①　帕米贾尼诺(Parmigianino,1503—1540)是意大利文艺复兴时期画家,作品中人物造型的特点是把身体拉得很长,被认为是第一代的风格主义艺术家。

图252　林风眠:《裸女》,1990—91年,纸本彩墨,69.6 cm×70.2 cm,私人收藏。描绘一个裸体女人坐在中间,身体是连续的弧线形,以水墨线条绘制,以肉色渲染,下边有透明薄纱覆盖,产生一种优雅、细腻的美,是在东方审美趣味支配下对女性身体的现代诠释。虽然作者曾受到野兽派、未来主义和表现主义的影响,但东方笔墨趣味对他的裸女作品产生了更明显的影响。以细铁丝般的线条描绘裸体女性,与晋唐时期流行的线性美学更密切相关,这不仅是将东方传统技法与西方现代主义的形式相融合,而且也通过将这个西方古典主题引入中国绘画体系,颠覆了自宋朝以来山水画在中国绘画中的主导地位。

理论化,作家、哲学家和艺术家们所讨论[1]。崇高与优美有些差别:优美往往有灵巧、轻快、光滑、圆润、适宜性等特征,能带来纯粹的视觉快乐;崇高往

[1]　崇高(Sublime)是美学基本范畴之一。最早出现在被认为完成于公元一世纪的朗吉纳斯的著述中,他从修辞学上认为崇高能激发人们的敬畏和崇敬,有很强的说服力。17世纪后近代美学将崇高定义为美的一种类型。有过高山旅行经历的沙夫茨伯里、作家约瑟夫·艾迪生等人提出崇高产生于可见物体,有伟大、非凡和美丽的意义。18世纪哲学家埃德蒙·伯克首次提出崇高与美是相互排斥的,两者都能提供愉悦,崇高可能会唤起恐惧,但知道这种感觉是虚构的会令人愉快。他还将对崇高的感觉描述为消极的"快乐",由于是面对一个崇高的物体而引起的,因此会比积极的快乐更强烈。哲学家康德则认为崇高有三种:高贵的、辉煌的和可怕的。他认为美与崇高有显著的不同,美与对象的形式联系有界限,而崇高存在于无形的对象中,是没有界限的;美是感悟得知,而崇高与对理性的各种无限概念的表现有关;美是对事物性质的表现,崇高是对事物重力的表现;美是直接促进生命的感情,是积极的快感;崇高是生命力受阻后而溢出的情感,是含有敬畏之情的消极快感。康德还进一步把崇高分为数学的崇高(有无可比拟的大)和力学的崇高(超越任何强大阻力)。诗人和哲学家席勒认为与作为必然和自由之间无意识调和的美相反,崇高是自由和有意识地超越必然。哲学家叔本华认为美的感觉是观察者可以超越事物的局限展开思考,但崇高的感

往有巨大、沉重、粗糙、锐利、压迫性等特征，由此产生的审美感受中往往会包含痛苦感，也因此有更深刻的力量。如表现自然恐怖的《阿尔卑斯山的雪崩》(图253)和表现宏大自然气象的《天气计划》(图254)。

图253　德·卢森伯格：《阿尔卑斯山的雪崩》(An Avalanche in the Alps)，1803年，布面油画，111 cm×160 cm，伦敦泰特美术馆藏。描绘一场突然到来的高山雪崩，前景中徒步旅行的四个人和他们的狗已经即将被雪崩吞没。画面中到处是高而尖的形状，是由巨大的裸露岩石构成的原始、荒凉和恐怖的世界。画面右下方有一座小木桥——已被摧毁的脆弱的人类建筑，残骸中还有一只手臂悲剧性地伸向天空。作者德·卢森伯格①突出表现一个充满敌意和愤怒的自然界的宏伟力量，并通过脆弱的人类衬托自然力量的无可匹敌。有巨大压迫感的形式，生硬粗糙的形态和无数锋利的锯齿形状，展现出崇高审美趣味对画面的支配性作用。虽然几代英国旅行者都很熟悉阿尔卑斯山脉，但直到18世纪晚期，人们才开始欣赏其宏大和高耸的崇高美感。

觉是不能引起思考，因为一个超级强大的对象可以破坏观察者的思考。哲学家黑格尔认为崇高是一种文化差异的标志，是东方艺术的一大特色。他认为"东方"文化发展程度较低，在政治结构方面更专制，更惧怕神法，这导致东方艺术家更倾向于崇高审美。哲学家鲁道夫·奥托认为崇高中包括恐惧、惊悸，但也有一种奇怪的令人着迷的魅力。哲学家福克斯特将崇高分成破坏性崇高和愉悦性崇高，认为其作为客观特征是在数量和力量上，有超越直观界限的无界限性，作为主观特征是主体被对象压倒的同时，反过来使自身境界得以提升，因此产生混合情感。此外还有将悲壮(美的另一种范畴)看做是崇高的一种派生物，也有把崇高和悲壮并列的。20世纪的哲学家利奥塔认为崇高作为美学的一个主题，是现代主义时期的奠基运动，其意义在于揭示人类理性中的一个不可逾越的疑问，表达了概念力量的边缘，揭示了后现代世界的多样性和不稳定性。哲学家马里奥·科斯塔认为当代社会中的崇高概念，首先应该与数字技术和科技艺术创造的时代新颖性有关，如基于计算机的生成艺术和网络通讯艺术。对他来说，新技术正在为一种新的崇高——技术崇高创造条件，传统的美学范畴(美、意义、表达、感觉)正在被新的崇高概念所取代。

①　德·卢森伯格(De Loutherbourg, 1740—1812)是法国戏剧舞台美术师，他在画中通过描绘前景中惊恐的人们被大自然的力量所征服，对雪崩令人敬畏的过程进行了有崇高感的戏剧性表达。

图254　奥拉夫·埃利亚松:《天气计划》(The Weather Project),2003年,单频灯,投影箔,雾霾机,镜箔,铝和脚手架,26.7 cm×22.3 cm×155.4米,伦敦泰特现代美术馆涡轮大厅。这个伦敦泰特现代美术馆中巨大的装置作品,占据了涡轮大厅的广阔空间,制造出一种人在云层中接近太阳的错觉:一个巨大的半圆形悬挂在一个镜面天花板上,经反射后看起来像一个完整的圆形,从天花板镜面上可以看到下方空间中的一切,因此会经常有一些参观者躺在地板上,眼睛向上看着天花板做不同的手势或动作,以观看他们在其中的映像。整个大厅空间被一层薄雾笼罩,由于灯光的作用,除了黑色和黄色,其他颜色都是看不见的。奥拉夫·埃利亚松①通过这样的设计,让涡轮大厅里所有人都被包围在橙色世界里,成为这里非凡奇观和独特体验的一部分。

(4)幽默和滑稽: 不同年龄、不同文化背景的人都喜欢幽默,大多数人能体会到幽默——被逗乐、微笑或产生反应。但对于缺乏幽默感的人来说,可能体会不到其中的乐趣。由此可知感知幽默与个人趣味和相关条件(如文化、成熟度、教育水平、智力和环境等)有关。幽默与滑稽在概念上不易明显区分,可以将幽默视为滑稽诸多层次中占据最高审美价值的事物。以

① 奥拉夫·埃利亚松(Olafur Eliasson,1967—　)是丹麦/冰岛艺术家,以雕塑和大型装置艺术而闻名,善于利用光、水和空气温度等元素材料来增强观者的体验。2014年后,他在埃塞俄比亚首都亚的斯亚贝巴市的阿尔勒美术与设计学院担任兼职教授,他的工作室设在德国柏林。

幽默和滑稽为实现目标的艺术形式非常多,如动画、漫画和电子表情包等,其中动画的幽默感是传播最为广泛的。可以把幽默趣味分成客观和主观两类,前者为表现对象本身所具有,如异常的形体外貌或笨拙的举止动作;后者是通过因艺术创造而产生的幽默,由夸张和变形的表现手法所产生。简单的嘲笑是幽默趣味的来源之一,但最好的幽默是以机智方式表达对人生现实的深刻洞察和明智判断,并找到合适的形式以表现这种特殊趣味。齐白石的很多作品极有幽默感,如《人骂我我也骂人》(图255),所以"幽默是唯一具有认识和观察倾向的美的类型"。[①]

图255 齐白石:《人骂我我也骂人》,纸本设色,40.5 cm×29 cm,北京画院藏。画一老者盘腿坐着,右手指向画外,题有"人骂我我也骂人"。看到这幅画的人都会忍俊不禁,因为看起来像是开玩笑,这就是幽默的趣味。当然也可以理解为对世俗社会的嘲讽和揶揄,对人世间相互争斗的某种轻蔑。只是这种轻蔑和讽喻之中还存有美好的善意,所以画面人物是略有表情而不是横眉立目,仅仅用手指点而不是挥拳相向,所用线条也是轻松散淡,毫无烟火气。齐白石的人物画多诙谐幽默、稚拙纯朴、意趣横生,在极为简单的笔墨中传达出深刻的人生意蕴。

① M. Gordon. What Makes Humor Aesthetic [J]. International Journal of Humanities and Social Science, Vol. 2, January 2012(1):62—70.

本章小结

形式构成能决定艺术品的外观样式，**艺术风格**和**趣味**能决定艺术中的美感类型，它们都是选择的结果，都对艺术实践（欣赏和创作）有某种支配性作用。平衡、强调、比例、规模、统一和变化等构成原理，决定了艺术的外观样式；**两种基本风格**（个人面貌和技术能力）和**五种常用风格**（时代风格、民族风格、地域风格、团体风格、权力风格）涵盖了大部分艺术中的风格现象；真实、优美、崇高和幽默，是较常见的几种审美趣味。对于提高艺术素养来说，了解艺术的形式手法（构成元素与原则）还不是最重要的，因为它们只是艺术中的工具箱。有工具箱的人，会在艺术实践过程中获得某种操作上的便利，但谁都无法保证有了工具箱就一定能制造出好作品或有很高的欣赏能力。事实上，真正的艺术素养只能来自心灵的自主活动——对爱和自由的追求与渴望，艺术中的风格趣味与此相关，也与我们的选择有关，这是艺术能吸引我们的原因。尤其这种选择主要不是出自逻辑考察和分析判断，而是与我们面对艺术时所感受到的愉悦或困扰有关，要通过**感官捕获**才能实现，这就更有普遍意义。了解艺术的形式法则，保持对美的敏感与热爱，会帮助我们在欣赏艺术的过程中获得无尽欢乐。

自我测试

1. 视觉艺术中有哪几种构成原理？
2. 可否举例说明艺术中的某一种构成原理？
3. 艺术中的基本风格和常见风格有哪几种？
4. 可否举例说明艺术中的某一种常见风格？
5. 艺术中最常见的审美趣味有哪几种？
6. 在艺术趣味中，优美与崇高有什么区别？
7. 可否举例说明某种艺术趣味的存在？

关键词

1. **平衡**：对立的力量相互抵消。
2. **强调**：使某一元素格外突出。

3. **比例**:可用数据指示的部分与整体的关系。
4. **统一**:将很多局部结合为整体。
5. **节奏**:强烈的、有规则的、重复的运动模式。
6. **艺术风格**:全部内在精神元素和技巧的外在表达形式。
7. **个人风格**:完成自我表现的各种可能方式。
8. **技术风格**:个人或团体所具有的规范性操作。
9. **时代风格**:艺术发展过程中的阶段性面貌。
10. **地域风格**:与特定地理范围有关的艺术面貌。
11. **权力风格**:在权力支配或强迫下形成的艺术面貌。
12. **审美趣味**:决定喜欢和不喜欢某种事物的心理偏好。
13. **优美**:唤起感官快乐和心灵愉悦的美。
14. **崇高**:感知巨大力量和精神震撼的美。
15. **幽默**:对有趣或滑稽的事物的感知、表达或欣赏的能力。
16. **外光派**:在室外作画,回到画室内也不做任何修改。

第八章　中国传统艺术的文化特征

本章概览

主要问题	学习内容
中国传统艺术的三大类别是什么？	认识民间艺术、宫廷艺术和文人艺术的特点
中国传统艺术的主要功能是什么？	了解传统艺术的教化论与自然观
民间美术的丰富性表现在哪些方面？	了解主题、形式、媒介材料和应用范围
传统艺术如何表达道德伦理主题？	认识艺术中政治训导与生活习俗的作用
传统艺术如何表达自然伦理主题？	认识艺术中尊崇自然与思考自然的价值

　　中国在地理上被高山、沙漠和海洋所包围，在历史上与人类其他文化中心联系有限，因此发展出高度自给自足和独立于世界的文明，其特点是先进技术与古老文化意识的密切结合，这样的特点也表现在中国传统艺术中。中国传统艺术有三个明显特点：**(1) 历史连续性**：从距今10000年左右开始制造生活陶器开始，中国艺术就与民族历史联系在一起，艺术风格通常根据其朝代来分类，中国古代艺术家和工匠在很大程度上依赖于历代朝廷和贵族的赞助。**(2) 绘画是中国最具特色的艺术**：中国画在形式上是独一无二的[①]，它不是对生活现象的描述，而是表达对自然和社会的高度理解。绘画使用的工具——毛笔，与中国的书写媒介相同，这在世界上是少见的。**(3) 对精神表达比较执着**：不是通过对自然界的模仿来取悦眼睛，而是通过理性的

[①] 中国雕塑中的一些主题和形式手法，尤其是石窟寺雕塑，可以在中国之外的世界上其他地区看到，如印度和阿拉伯地区。

表达来取悦智力,使艺术形式——线条、色彩和节奏成为内心的语言。古代艺术家长期致力于表达宁静与和谐的精神(直到 19 世纪后期接触域外艺术后,中国艺术的自身面貌才发生了变化),中国传统艺术与农耕社会所固有的文化属性密不可分,因此,对民族传统文化的了解是认识中国传统艺术的前提条件。本章从传统文化角度解读中国传统艺术,讨论两个问题:一个是传统美术的基本类型,另一个是传统美术的现实作用。

8.1　中国传统艺术的三种类型

近代以来研究中国传统艺术的人,多从狭义角度关注传统,眼光不离开"纯艺术"(纸本作品)或"主流美术"(宫廷艺术和文人艺术)。现代艺术教育的分科方法,也将自由艺术与实用艺术分开,这可能会导致我们对艺术的认识有偏颇。因为事实上古今纯艺术只是艺术的一部分,还有更多艺术活动和艺术创造,是围绕实际生活需求展开的。从这个角度观察中国传统艺术,可以看到存在三种既各自独立又互有联系的艺术类型。

8.1.1　民间艺术

民间艺术是生活中的艺术,它以日常生活用品为主要形式,有风俗化和平民化的题材内容,亲和性、娱乐性的表现形式,群体化、乡土化的文化特征。它是中国历史中由社会底层人群自己创造的群体快乐文化,在等级制的艺术制度中位居底层[①],但却是一切中上层形式的原始来源和出处[②]。民间美术的形式多由传承中得来,其思想内涵是民间流行的信仰和生活观念,可以将其文化特征概括为三种:**(1) 承载理想**:表达普通百姓的日常生活理想,能符合民众真实心愿,这主要表现在平易近人的主题上,有天仙送子、连年有余、五子登科等,都是能长久流传的民众真实心愿的表达(图 256);

[①]　靳六石认为:"任何艺术活动都与特定服务对象有关,据此我们不妨把各种艺术现象划分为'精英艺术'和'民间艺术'。这种划分不仅意味着各自不同的美学追求,更有区分社会文化等级的意义,人们通常会将精英艺术看成是上层的、高雅的和专业的,将民间艺术看成下层的、低俗的和业余的,并由此赋予这两类艺术以不同的文化和经济价值。前者能成为文化等级、社会身份和巨额财富的象征,甚至能演绎出一些经济领域中的传奇故事;后者通常不分高低,大部只能走街串巷栖身于棚屋瓦舍中与寻常百姓为伍。"(靳六石.民间艺术——公共艺术的乡土读本[J].公共艺术,2010(1):5—18)。

[②]　全显光认为:"从跨入人类文明第一步的彩陶文化开始,随后出现的宫廷艺术、宗教艺术、文人士大夫艺术、现代艺术,都是在民间艺术的基础上根据当时需要加工提炼而成的。"(全显光.民间艺术是一切艺术之母[J].美苑,1992(1):39.)

(2) 不离日用：几乎任何形式的民间艺术都是实用物品，如剪纸、年画、门神、玩具、服饰、食品、工具等，其中《狮面人》是玩具（图257），《鱼形馍》是食品（图258）；**(3) 族群行为**：民间艺术与民俗活动、生活礼仪和民间信仰不可分，是以集体记忆方式保留下来的族群历史文化形式，有全民创作、全民共享的集体行动性质，在传播范围上也会深入人心和经久不衰，很多形式保留至今，如放风筝（图259）。需要说明的是，历史上的民间艺术与今日的大众艺术是有区别的，后者是工业化生产且经商业渠道传播的消费品艺术，而民间艺术是大众日常生活中自发产生的艺术形式，乡村聚落的生存环境、农耕生活的缓慢节奏、乡土社会中的伦理关系和生活方式，是传统民间艺术的存在基础。当这种社会形态逐渐改变甚至消亡之后，民间艺术的衰亡也就不可避免了。

图256 《五子登科》，河南朱仙镇木版年画，倪宝诚藏。有个民间故事说五代后周时期燕山府有个窦禹钧，他的五个儿子都品学兼优，先后登科及第，《三字经》云："窦燕山，有义方，教五子，名俱扬"，所以"五子登科"成为中国民间艺术的固定题材。通常是用来表达一般人家期望子弟都能像画中五子那样获得功名的美好愿望。左右对称画面中有两组看上去差不多的人物组合，都是5个儿童簇拥着一个头戴官帽的人，儿童手里还拿着各式各样的寓意吉祥的物品。

图 257 《狮面人》泥制彩塑，12 cm × 16 cm，现代河南淮阳的"泥狗狗"玩具。"泥狗狗"是河南民间玩具中的一种，多出自淮阳或浚县一带。每年农历二月初二到三月初三，当地太昊陵有隆重的祭祀"人祖"庙会，泥玩具就是庙会中的主要卖品——品种繁多，造型古朴，有多种题材。由附近村民制作，以当地黏土为料，手塑为主，从泥胎到彩绘均由一人完成。制作方法是泥胎，不加烧制，在黑底上绘制彩色图案。这件作品是人与动物的组合造型，头上长角，身形粗壮，有古朴淳厚的意趣。身上的纹饰主要以对称式的花卉形为主，与民间剪纸图形有异曲同工之妙。

图 258 《鱼形馍》，陕西面食。"鱼"是陕西面塑艺术的常见题材，"馍"就是馒头。陕西民众将吉祥心愿用于食品创造，让普通馒头变成工艺品——花馍，流行于陕西关中和陕北的民间生活中。逢年过节、敬神祭祖、婚丧嫁娶、生儿育女甚至亲朋往来，村民会制作有相关含义的花馍相互馈赠。鱼形馍大都用于春节，与"莲花馍"结合表达"连年有余"的意思。制作花馍使用普通的剪刀和木梳即可，但和面与蒸馍的技术颇有讲究，只有技术高超的人才能蒸出形状好、不变形的花馍。花馍不能长久保存，它是一种时效性工艺品，但它却能一代代传承下来，为黄河流域普通百姓的日常生活增加很多乐趣。

图259　风筝节中集体放飞风筝，2020年9月26—39日，山东潍坊。风筝被认为起源于中国，战国初期由墨子和鲁班发明，据说是用来测量距离的，还可能用于指导在地面上移动的军队。据说马可·波罗在1282年在潍坊见过有人放风筝。中国古代风筝由轻质木材和布料制成，这些风筝被设计成鸟的样子，能自然飞行。潍坊风筝节是潍坊政府组织的现代意义上的放飞风筝活动，不但世界各地风筝爱好者前来参与，现代风筝的样式也千奇百怪。图中放风筝的场景是2020年第37届风筝节的场面，由于新冠肺炎的影响，外国选手无法来参加这次活动，但他们在网络平台上与现场的风筝选手们分享了他们的作品。

8.1.2　宫廷艺术

宫廷艺术是服从于宫廷贵族政治需要和审美趣味的艺术，从青铜时代到现在已有3000多年历史，能表现从朝代更替、入侵和征服、事件和仪式到皇家娱乐生活场景的内容，有建筑、绘画、青铜器、玉器、陶瓷、家具等多种形式。其创建目标除了感官享用之外，更潜在而实用的目标是利用艺术巩固统治的合法性，因此会制造豪华奢侈和金碧辉煌的美学效果，以炫耀帝王的尊贵感和彰显国家实力。有部分朝代曾为此设置专门艺术机构——皇家画院，即国家出资包养若干技艺精良的工匠为朝廷作画，气势恢宏，色彩浓丽，细节丰富，制作精良，是历代宫廷艺术的普遍风格。从功能上可将中国宫廷艺术分为三类：**(1) 宣扬宫廷礼仪**：以壁画、卷轴画、雕塑等为主要形式，通过描绘宫廷礼仪场面宣扬统治阶层的价值观和审美喜好，如《女史箴图》（图260）；**(2) 满足奢侈生活**：以生活器物为主，涵盖多种类型，如青铜器、

玉器、陶瓷、家具等,如《长信宫灯》(图261);**(3) 称颂帝王功德**:是历代中国宫廷艺术的最核心内容,历朝历代都极为多见,如《康熙南巡图》通过记录历史事件颂扬皇帝的文治武功(图262),《重屏会棋图》通过表现皇族亲情来称颂皇帝的优雅(图263)。

图260　顾恺之:《女史箴图》,约5—7世纪,绢本设色,手卷,24.37 cm×343.75 cm,伦敦英国国家博物馆藏。此图是根据诗人张华292年所作《女史箴》①一文而作,相当于现在给文学作品制作插图,表现内容是告诫皇帝后宫中的女性要尊崇妇德。此画画面上留有大量藏家印章,但在1900年被英军从故宫劫走,现藏于伦敦英国国家博物馆。目前这套画卷已不完整,12幅场景中的前3幅场景已失。本图是第6个场景,文字内容大致是说化妆只能美化容貌,不能美化品质,品质如果得不到美化,行为就会有错误和混乱,应该以妇德标准提高内在的修养,克服个人杂念才能成为品德高尚的女人。画面是三个妃子在洗漱化妆,一个妃子坐在铜镜和化妆盒前,一个妃子为她梳头,另一个照镜的妃子可以通过镜子看见她的脸,镜子正反两面代表了外貌和品德。

① "箴"是古代一种文体,是用于规诫的韵文。

图261 《长信宫灯》,公元前172年铸造,青铜,通高48 cm,河北省博物馆藏。汉代青铜鎏金灯具之一,造型上是一个跪坐侍女手持铜灯为他人照明。该铜灯由头部、身躯、右臂、灯座、灯盘、灯罩等部分组成。各部分可拆卸,灯盘可转动,灯罩可开合。宫女胳膊是中空的,右臂为烟道,可将灯烟导入器内,以保持室内清洁。因底部刻有"长信尚浴"等字样,故名长信宫灯。此灯是当时宫廷和王府的专用品,不但能体现汉代高度发达的合金冶炼技术和铸造工艺,也是古代贵族阶层奢华生活的真实写照。

图262 王翚、杨晋等:《康熙南巡图卷10,江宁阅兵》,绢本设色,67.8 cm×1541.7 cm,北京故宫博物院藏。此长卷是描写康熙皇帝在位期间六次南巡中的第二次南巡场面:皇帝一行从京师出发,有时乘车,有时乘船,最后抵达绍兴;沿途有多种经历,浩浩荡荡,兴师动众,场面宏大,描绘详细。该图共12卷,目前只剩9卷,第1、9、10、11、12卷藏北京故宫博物院;第2、4卷藏法国巴黎吉美博物馆;第3、7卷藏美国纽约大都会艺术博物馆。这套作品由宫廷画家王翚领衔主绘,参与者还有冷枚、王云、杨晋等,全图历时6年完成。"每卷画中均有玄烨的形象,画面都是以皇帝为中心逐步展开的。作者在描绘时,必须将皇帝南巡所经过的地方和事情如实地表现出来。因之这些画卷既可以看做是为康熙出巡而作的类似'起居注'式的记录,又可以从中看到大量反映当时风土人情、地方风貌以及经济文化繁荣的景象"①。图为第10卷场面,表现康熙皇帝在江宁府(今南京)检阅军队的场面。

① 聂崇正.谈《康熙南巡图》卷[J].美术研究,1989(4):44—48.

图263　周文矩：《重屏会棋图》,10世纪,绢本设色,40.3×70.5 cm,北京故宫博物院藏。描绘南唐皇帝李璟看其兄弟下棋。因画中有屏,屏中有画,故得名"重屏会棋图"。作者周文矩①致力于表现皇族兄弟之间的亲情与关爱:"正中踞坐在长榻之上的峨冠老者正是南唐元宗李璟。此时,他右手持一图册,目光冷峻地注视着棋局,似乎在开局伊始就已将胜负了然于胸,只是在静观其变。对弈的两人是齐王景达与江王景逿。居于右侧的景达面带微笑,态度从容镇定,他目视着景逿,用手指点着棋枰,像是在催促着对方赶快落子。而坐在对面的景逿右手执子,面现难色,一副举棋不定的样子。另一旁观棋的晋王景遂轻抚着景逿的肩膀,虽无言语,一派怜惜与关爱的神色展现在眉宇之间,感觉颇为亲切。"②

8.1.3　文人艺术

文人艺术以绘画为主要形式,所以通常被称为"文人画"③。从专业艺术训练角度看,文人画算不上正规艺术派别,它只是对不同年代中有不同表现的艺术现象的宽泛描述,其比较统一的现象包括使用书法形式、忽略细节、色彩,看重内心表达等。与宫廷画家注重细节和使用色彩不同,文人画家主要用水墨作画,注重笔触表现力,喜欢在画面上题写文字,还能将诗书画印四种元素统一在绘画中。历史上典型的文人画家常常是退休官员、失

①　周文矩(约907—975)是五代十国时南唐的宫廷画家。

②　王舒.兴替自古一枰棋——周文矩《重屏会棋图》欣赏[J],老年教育(书画艺术),2009(12):4—5.

③　"文人"的概念,一般指古代接受传统教育的知识分子或文化官员。中国传统教育的主要功能是培养政府官员,通过考试录取是许多政府职位的必备条件。接受传统教育的人在通过系列考试后可担当相应的政府职务,成为有文化的官员。

意学者和喜欢旅游的文人,其中少数人会以山林隐士的方式生活。从这个历史事实看,大部分文人画家可能是现实社会中的失意者,所以他们的艺术中常有不平之气。如《墨葡萄图》(图264)和《番马图》(图265)。好在20世纪中国出现了一些能超越传统文人画局限的艺术大师(如齐白石、林风眠、傅抱石等),改变了传统文人画消极冷清的气质,给中国画坛带来生机,如《加

图264 徐渭:《墨葡萄图》,纸本水墨,165.4 cm × 64.5 cm,北京故宫博物院藏。画面上只有一串葡萄,笔法奔放,水墨淋漓,还题了一首诗:"半生落魄已成翁,独立书斋啸晚风;笔底明珠无处卖,闲抛闲置野藤中。"显然是表达抑郁不得志的心情。作者徐渭①很受后代美术家的追捧,但他在世时为什么牢骚满腹呢? 原来他年轻时八次参加科举考试都失败了,后来进入大官僚胡宗宪府中做幕僚,多次撰文大肆吹捧胡,不料胡后来在政治斗争失败并自杀,但朝廷继续追查余党,徐害怕受牵连竟至精神分裂,连续自杀多次没成功,又疑心老婆有外遇将其杀死,因此被捕入狱,七年后赶上朝廷大赦被释放。这时他已53岁,放弃求官而专心书画,并在艺术上取得成绩。知道了这些画外故事或作品背景,再看徐渭的作品可能会更有感觉。不过也可能有相反的作用,即因人废言,因为他的人生表现并不算光彩。

① 徐渭(1521—93),字文长,号青藤老人,浙江山阴县(今绍兴)人,是明代文学家和书画家,因受朝廷政治斗争牵连而精神失常,曾因杀死老婆而入狱。晚年以书画谋生,画风较狂放,对后世水墨大写意绘画有较大影响。

官》充满生命活力(图266),《镜泊飞瀑》传递时代新貌(图267)。迄今为止,就中国传统美术的三种类型来看,仍然是文人艺术影响最大,同时社会上也有着对文人艺术评价较高的习惯①,甚至有人会误以为文人画是中国传统艺术的唯一标志。

图265　金农:《番马图》,18世纪,69.9 cm×55.2 cm,绢本设色,纽约大都会博物馆藏。画中有两个人和两匹马,像是马匹交易中的讨价还价场景,但作品显然不是为描绘卖马的人,而是感叹怀才不遇。有题诗是"龙池三浴岁骎骎,空抱驰驱报主心。牵向朱门问高价,何人一顾值千金?"金农通过题诗隐喻表白,识别马匹优劣的能力类似于为国家发现合适的人才,但有这样判断和识别能力的人经常是缺席的,因此他本人没有遇到有眼力的买家。作者这幅画是他晚年之作,表达了被误解和不被欣赏的心情。

①　如陈师曾即说"所贵乎美术者,即在陶写性灵,发表个性与感想。而文人又其个性优美,感想高尚者也,其平日之所修养品格,迥出于庸众之上,故其于美术也,所发表抒写者,自能引人入胜,悠然起澹远幽微之思,而脱离一切尘垢之念。"(陈师曾. 文人画之价值[J]. 荣宝斋,2015(11):252—254.)这可能是一种比较自恋(陈本人是文人画家)的说法,与历史上的实际情形不一定很符合,因为根据普通生活逻辑判断,"文人"只是读过书的会写字画画的常人而已,何以就能"个性优美、感想高尚、修养品格迥出于庸众之上"呢?

图266　齐白石:《加官》,1948年,纸本设色,103 cm×34.5 cm,私人收藏。画题是以谐音喻加官晋爵之意,画中是有鸡冠的大公鸡和鸡冠花,并通过构图使两冠呼应:上边的植物鸡冠向下伸展,下边的动物鸡冠向上伸展,它们一起构成画面的中心形象。这幅画的色彩非常鲜明,使用了红黄蓝三原色,这也是齐白石的非凡之处——改变了文人画抑制色彩的不良习惯,创造出墨色鲜明、色彩艳丽的新时代文人画。

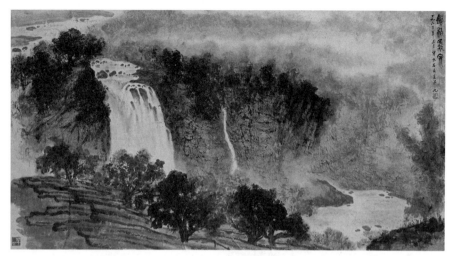

图267　傅抱石:《镜泊飞泉》,1963年,纸本水墨,97.2 cm×180.6 cm,私人收藏。画中描绘的镜泊湖位于黑龙江支流牡丹江上游,是中国最大的山地湖泊。画面左侧有巨大瀑布流入下面的湖水中,前景中树木用干湿交融的墨色来呈现,而崎岖岩石的纹理则通过厚重的墨色轮廓来表现,画面上部则是显得虚无缥缈的云气。作者傅抱石①在20世纪60年代第一次来到镜泊湖,被北方地区特有的壮丽景色所震撼,用水墨形式捕捉到了它们的美。

从中国传统美术的社会属性看,民间艺术代表了中国社会中的下层文化——以满足日常需求和世俗理想为主;宫廷艺术代表的是中国社会中的官方文化——以炫耀权势和彰显地位为主;文人艺术代表了中国社会中的知识分子文化——以表达个人想法和脱离现实的心态为主。其中以民间艺术社会声望最低,作品价值也相对有限。这当然与民间艺术的创作者都是普通百姓有关,因此艺术成就不容易被宫廷和知识界所看重,也难以进入由文人撰写的艺术著录中。下表是对这三种类型艺术的比较:

文人艺术	宫廷艺术	民间艺术
表达个人趣味和想法	表达官方趣味和想法	表达民间趣味和想法
绘画为主,形式较单调	绘画器物兼有,形式较丰富	无所不包,形式最丰富
有时使用较昂贵媒材	经常使用较昂贵媒材	从不使用较昂贵媒材
作者一定在作品上签名	作者有时在作品上签名	作者很少在作品上签名

①　傅抱石(1904—1965)是中国画家和美术史家,曾赴日本东京美术学院学习东方艺术史,翻译过许多日文书籍。他的山水画作品巧妙地使用了点和墨的方法,创造出一种新的皴法,也能从自然风景中汲取灵感。

(续表)

文人艺术	宫廷艺术	民间艺术
接受者以文人阶层为主	接受者以上层社会为主	接受者以平民阶层为主
技术要经过一定训练	技术要经过严格训练	技术可能经过训练
有以作品名留青史的动机	有以作品名留青史的动机	无以作品名留青史的动机
需要特定收藏和保存条件	需要特定收藏和保存条件	无需特定收藏和保存条件
作品数量较少价格较高	作品数量很少价格很高	作品数量很多价格很低

8.2 中国传统艺术的主要功用

中国古代艺术的很多参与者不是职业画家,而是饱读诗书的文人。艺术是他们用来抒发个人情感的手段,是业余爱好,不是某种实用技巧。古代也有专业艺术家,是受雇于朝廷或富有的赞助人,为其装饰豪宅的墙壁或坟墓内部而工作,还有成千上万的工匠用珍贵的材料制作家具和首饰,满足少数人奢华生活的需要,但这些人又往往不被视为真正的艺术家。在古代中国,真正被重视的艺术只有书法和绘画,这两类艺术又几乎使用同样的制作手法——控制笔迹和利用空白,中国艺术的审美作用和社会作用也是由此产生的。从社会文化的角度看,这些作用大致有下列几个方面。

8.2.1 热爱自然,向往林泉

中国艺术中最受欢迎的主题是山水画,到晚唐时山水画发展成一个独立流派——歌颂自然之美的诗人、躲避战乱和瘟疫的城市居民,以及因政治失利躲到山里和偏远地区避难的政府官员,都希望能通过山水画表达与自然交流和远离现实社会的愿望。因此中国山水画多以表达宁静为主,没有宁静也就没有中国的山水画。形式上通常以浓重笔墨刻画前景物体,中景处以薄雾或湖泊(通常是以空白表示)表示空间深度,以更淡或更暗的墨色表现远景。在9—12世纪(五代到北宋)时,北方的画家用粗犷的黑线描绘大山的伟岸,用锐利的点状笔触表现石头的粗糙,如《溪山行旅图》(图268);南方的画家用柔和的笔法描绘错落重叠的小山丘,如《秋山问道图》(图269)。但中国画家并不是要表现他们在自然中所看到的形象,而是要表现他们对自然的思考,画出来的颜色和形状是否和真实的物体完全一样并不重要。所以中国传统美术中的自然,不是客观意义上的自然界,而是心灵化、诗意化的自然,是借自然之形容纳主观的想法,那些被认为深得自然精髓的作品,正是某种主观精神投射的结果,如《山径春行图》(图270)所示。

图268　范宽:《溪山行旅图》,10世纪末—11世纪初,绢本水墨,台北故宫博物院藏。正面一座方正高耸的大山,下边1/3是一座矮山和一条山路,大山右侧有一缕瀑布直垂,用范宽①特有的被称为"雨点皴"的技法画出了山壁的肌理,使山形更加雄伟厚重。大山底部较为虚化,表现出瀑布落入后溅起的水气弥漫的效果,也衬托出前景的幽深细节——枝叶密实,枝干根节盘错,水流成溪,部分植物叶片依稀可见红色和绿色消退的痕迹,说明此画原是有色彩的。近景左侧水边有头戴斗笠的挑担者,正准备走过溪水之上的人工架桥,右下方有两人赶着几头驴在路上走。由于年代久远,此画颜色略显暗沉,展出时多见观众使用望远镜。

①　范宽(约950—约1032)是北宋著名画家,画风密实硬朗,对后世影响很大。2004年,美国《生活》杂志将范宽评为"上一千年对人类最有影响的100个人物"中的第59位。

图269 巨然:《秋山问道图》,10世纪,绢本水墨,165.2 cm×77.2 cm,台北故宫博物院藏。主体形象是一座峰峦起伏的大山,山下方沿溪水有一条弯曲的小路向山里延伸,小路尽头的山坳里有几间茅屋,室内有两个人似在对坐谈话。屋后大山高耸重叠,在树间空隙处可看到这条小路继续向前延伸进更远的山里。在中国文化中,"道"意味着高深莫测的学问,想了解这种至高无上的学问需要进入深山里向智者请教,而一般所谓"智者"也经常住在深山老林里,巨然①在这幅画中表达了道在自然中、得道者需要与自然同体的含义。

① 巨然(10世纪)是五代十国时期南唐画家,画风较为清晰,很少有云山雾罩之作。

图270 马远：《山径春行图》，约1102—1124年，绢本设色，27.4 cm × 43.1 cm，台北故宫博物院藏。
这是一幅表达文人美好心态的作品：一个宽袍大袖的文人，带着携琴小童在春天里漫步，宽大的袖子碰到了野花，野花仿佛舞动起来，惊动了枝头的鸟儿。画中的两句题诗："触袖野花多自舞，避人幽鸟不成啼"，是南宋一位皇帝写的。马远①这幅画可能是根据这两句诗画的，但诗中没有的，是文人望着头上的飞鸟，心情似乎也飞到更远的地方的独有意境。

8.2.2 道德和教育作用

传统中国艺术非常注重道德教化作用，从东晋顾恺之开始，中国美术就有明显的道德劝诫功能。中国第一部美术理论著作《画品》中提到"明劝戒，著升沉"，唐代最成熟的美术史著作《历代名画记》提到"成教化，助人伦"，都是要将艺术的道德教化功能放在首位。总括古代艺术中所传达的道德教育信息，可大致分为三类：(1) **政治规训**：多表现为对宫廷或官场规则的某种表达，包括宫廷礼仪场景、官员地位展示、富贵生活炫耀等，在早期墓室壁画和历代绘画中多有表现，如和林格尔东汉墓壁画（图271）和《韩熙载夜宴图》（图272）。(2) **文化理念**：中国传统艺术主题总是高贵和鼓舞人心的，从不以现实世界作为表现重点，因此回避了很多现实主题，如战争、死亡、暴力和裸体。关注表达内心情感的艺术，会将岩石和流水等自然现象视为有生命之物，热衷捕捉对象的精神状态而非物理特征，画面上山石草木都

① 马远（1160—1225）是南宋画家，继承和发展北派山水，下笔遒劲严整，善于用大斧劈皴描画方硬奇峭的山石。

为表达对自然与人生的某种理解。**(3) 僧俗礼仪**：伴随着宗教力量在民间的传播，各种与宗教相连的生活礼仪影响了中国的世俗生活，如规模宏大的水陆法会①就是综合宗教文化和民间习俗的大型民事活动，艺术在其中也发挥形象感召作用，如水陆壁画(图273)。

图271　《出巡图》，内蒙古和林格尔砖墓壁画局部，2世纪，1972年出土，137 cm×201 cm，内蒙古和林格尔县新店子村。该壁画以描绘墓主人生前仕途经历和现实生活为主，总计面积有100多平方米，其中有多幅墓主乘马车在地方上巡游的场面，以黑白红三色为主，场面宏大，人物众多，车马成列，十分繁复热闹。尤其马的形象格外强悍，寥寥几笔就传达出壮硕矫健的运动姿态。记述墓主一生所历任的重要官职，是该壁画的核心内容。此人最初是举孝廉(预备官员)，最后官至使持节护乌桓校尉(相当于特区警备司令)。壁画中所有内容——庄园、放牧、农耕、出行、饮宴、迎宾、百戏、官署、楼阁等，都是为了显示墓主人的尊贵地位和官场威风。

①　"水陆法会"又称"水陆道场"，是存在于中国传统民间社会中规模最大的法事活动，有超度亡魂、救赎众生、追荐祖先幽灵等意义。通常由众人捐资，由寺庙主办，由高僧主持，每次活动持续时间较长(7—49天)。据说参加法会的人，即便不捐献也会得到很大的福报，所以参加的人很多。该仪式通常包含了来自中国戏曲文本和宗教典籍的仪式程序，如绕行、诵经和忏悔。在法会举办期间会同时出现艺术展演活动，通常会有民间乐团演奏乐曲和陈列民间画师创作的诸多神像与水陆画(可以纸本也可以壁画)。

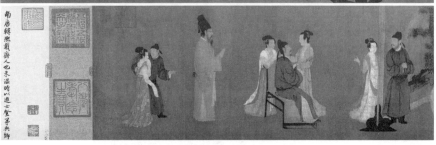

图272　顾闳中：《韩熙载夜宴图》，10世纪后期，绢本设色，28.7 cm×335.5 cm，北京故宫博物院藏。有关此画的创作缘由，最常见的说法是后主李煜欲重用韩熙载，但听说韩整天吃喝玩乐，就命宫廷画家顾闳中夜至其宅观察，然后画成图给他看。作者如实再现了南唐大臣韩熙载夜宴宾客的情景，描绘了宴会上弹丝吹竹、轻歌曼舞、主客混杂、调笑欢乐的热闹场面，也刻画了主人公超脱不羁、沉郁寡欢的复杂性格。全卷以连环画的形式表现各个情节，每段以屏风隔扇加以分隔，又巧妙地相互联结，使情节有张有弛。虽然据记载此画有政治窥探和家居监视的功用，但从画面实际效果看，其主要信息是在审美意义上对贵族奢华生活的炫耀和渲染。

图273 《永安寺壁画》(西壁局部),17—19世纪,山西省大同市浑源永安寺。永安寺壁画是中国古代壁画精品之一,总面积170多平方米,刻画各种神鬼人物880多个,内容为水陆道场人物画,绘制年代有明清两说①。殿内左右两侧墙上和殿门两侧墙上均有壁画,全是各色人物像,按上中下三层排列。上层是天神和自然神像,中层是星辰神和阴曹地府神像,下层最有趣,是人间众生和地狱众鬼像。以此传达古代民间社会的信仰世界,包括因果报应和六道轮回之类,总之是兼收并蓄各种本土理念,让儒释道三教归一,神人共处一堂。本图描绘在"饥荒殍饿病疾缠绵诸鬼神众"的幡旗引领下,众多被祥云笼罩的饥苦民众似有脱离尘世苦难进入彼岸世界不再受苦的希望,对其中拿着碗、勺子和水壶等待接济的平民形象刻画较为生动。

8.2.3 文化人格的符号

中国传统艺术中有些反复出现的形象,如隐士、樵夫、渔父、空山、枯木寒岩、梅兰竹菊等,具有很强的象征意义,算得上一种有原型意味的中国文化形象②。其自身所承载的闲适、放达、孤傲等内涵,被不同时代的艺术家所演绎,也因此有了各自独特的神韵。③ 如描绘"义不食周粟"的《采薇图》(图274),感叹岁月人生的《读碑窠石图》(图275),传达隐居者艰苦而愉快

① 学界对山西省大同市浑源永安寺壁画的绘制年代并无统一看法,主要有明清两说。持明代或明代之前说法的有宿白、俞剑华、柴泽俊、金维诺等,持清代之说的是赵明荣等,以清代之说证据较为确切。

② 丰子恺说,中国画虽也有取花卉、翎毛、昆虫、鸟、石等为画材的,但其题材的选择与取舍上,常常表示着一种意见,或含蓄着一种象征的意义。例如花卉中多画牡丹、梅花等,而不喜欢无名的野花,是取其浓艳可以象征富贵,淡雅可以象征高洁。中国画中所谓梅兰竹菊"四君子",完全是士君子的自诫或自颂。翎毛中多画凤凰、鸳鸯,昆虫中多画蝴蝶,也是取其珍贵、美丽,或香艳、风流等文学的意义。(丰子恺. 子恺谈艺(上)[C]. 海豚出版社,2014:77.)

③ 张繁文. 绘画史上的渔父情结[J]. 南京艺术学院学报(美术与设计版), 2005(1):78.

生活的《雪堂客话图》(图276),赞美世外桃源景象的《幽居图》(图277),都是古代艺术家独立自持的精神世界的自我展现。

图274　李唐:《采薇图》,11—12世纪,绢本设色,27.2 cm×90.5 cm,北京故宫博物院藏。描绘"不食周粟"的故事:伯夷和叔齐是殷朝高官后代,殷朝灭亡之后,俩人为表示效忠已灭亡的统治者,拒绝吃新朝国土上长出来的粮食,就躲进首阳山(在今山西永济市)靠吃野菜充饥,最后都饿死在山里。这幅画描绘伯夷、叔齐对坐在悬崖峭壁间的一块坡地上,伯夷双手抱膝,目光炯然,显得坚定沉着;叔齐则上身前倾,表示愿意相随。伯夷、叔齐均面容清癯,身体瘦弱,肉体上由于生活在野外和以野菜充饥而受到极大的折磨,但是在精神上依然无所畏惧。

图275　李成:《读碑窠石图》,10世纪,绢本水墨,126.3 cm×104.9 cm,日本大阪市立美术馆藏。描绘冬日田野上,一位骑骡老人正停在一座古碑前观看碑文,老人身边的仆人却东张西望,没有意识到一个古碑有什么可看的。近处山坡上生长着没有树叶的枯树,形状很狰狞,这是画中主要的形象——人格化的古树,饱经沧桑、历经磨难,长在同样年深日久的怪石上,传递着一种地老天荒的信息;石碑也很巨大,下边驮石碑的是乌龟形象,也在暗喻年代的久远。作品表达的正是这种对沧桑和空寂的体验,包含着作者对自然、人生与社会的无尽感慨。

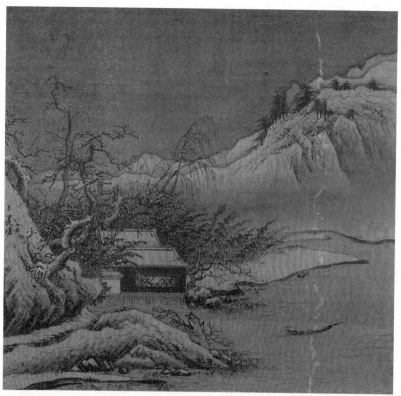

图276 夏圭:《雪堂客话图》,12世纪末到13世纪初,册页,纸本设色,28.2 cm×29.5 cm,北京故宫博物院藏。斜置一道山峦将尘世喧嚣隔开,山脚下的房舍覆盖着白雪,室外寒气袭人,但室内有二人在聊天,而且屋子里比较温暖,因为窗子都打开了。房子旁边有竹林,暗示主人的优雅;茂盛的树木将房子包围,表达隐居的幽深;苍老的松树接纳霜雪,显示生命力的顽强;有一条小路被踩得很平,可见也时常有人来访;还有一条小船正在过来,是又一个朋友来访。天气阴冷,外界环境凛冽,但友情是温暖的,这是这幅作品传递出来的社会信息。

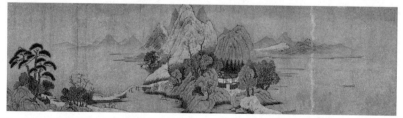

图277 钱选:《幽居图》,13世纪,纸本设色,27 cm×115.9 cm,北京故宫博物院藏。表现安静美好的湖光山色,一叶小艇驶向水平如镜的湖中,楼阁为茂林所环抱,茅舍隐现于树丛山石之后,是远离世俗喧嚣、不染红尘的景象。画中山石树木皆用方折的线条勾出轮廓,敷以青、绿、赭等色,山脚处略施金粉,于严整工致中见古拙秀逸之气。图的右上方自题"幽居图"三字,其中"幽"字残缺严重,形近"山"字,所以此画也被称作"山居图"。

8.2.4 发展独立个性

中国传统艺术中也有风格奇异之作,能显现出某种特殊精神气象。这类作品多出自有特殊身世的文人画家笔下,或持有独立趣味,或宣泄强烈情感,不肯按照流行风格作画。如元代郑思肖在宋亡后改名"思肖"(因为宋朝皇帝姓赵,肖是繁体字"趙"的偏旁),自号"所南"(坐卧必朝南),所画墨兰无根无土(寓意宋亡)(图278)。明代陈洪绶拒绝做宫廷画家,归乡隐居卖画为生,画风自成一格(图279)。清代朱耷是明宗室后代,自号八大山人,在画上署名时常把"八大"和"山人"竖着连写,看上去很像"哭之笑之",画风也是清冷孤高,不同流俗(图280)。这些怪异的艺术家和作品在历史上虽然不算多,但也为中国传统艺术增添了一些特立独行的案例。

图278 郑思肖:《墨兰图卷》,1306年,纸本水墨,25.7 cm×42.4 cm,日本大阪市立美术馆藏。大面积的空白包围着一株兰草,只有若干片叶子和一朵花。画上题诗是:"向来俯首问羲皇,汝是何人到此乡? 未有画前开鼻孔,满天浮动古馨香。"有发思古之幽情的意思,画与诗都不复杂,但作者郑思肖①是南宋官学系统培养出来的儒生,其诗画常常暗含对已灭亡的前朝的思念。

① 郑思肖(1241—1318)是福建人,宋末元初画家,善于画兰草,特点是花和叶很少,而且不画土地和根,据说有寓意宋朝灭亡的意思。

图279　陈洪绶:《陶渊明故事图卷》,局部,绢本设色 30.3 cm×308 cm 美国檀香山美术学院藏。这个故事图卷共有 11 幅,是采菊、寄力、种秫、归去、无酒、解印、贳酒、赞扇、却馈、行乞、灌酒,描绘了陶渊明挂印归去、采菊东篱、隐居于乱世的故事。陈洪绶①将此画送给他的少年好友周亮工。周曾因李自成攻破北京而自杀未遂,但后来到清政府工作且步步高升。1650 年身为高官的周路过杭州与陈见面,向陈索画,陈以此册页寄给周,被认为有规劝老友挂印归乡之意。图中名为"采菊"实为"嗅菊",强调了人与花的亲近。

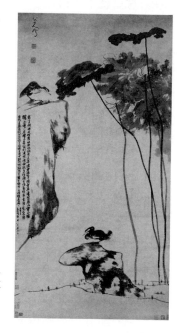

图280　朱耷:《荷凫图》,17 世纪,纸本水墨,48.5 cm×115.0 cm,纽约弗利尔美术馆藏。描绘水禽立于石头之上,上有荷叶伸张生长,笔法简练,构图清朗。画中鸟做"白眼向人"状,似有孤傲不群和愤世嫉俗的感觉,是朱耷笔下最有个性的形象之一。

①　陈洪绶(1598—1652)是明代画家,绍兴人,人物、山水、花鸟无所不能,还为许多名著如《西厢记》《水浒传》《九歌》等绘制插图,是中国古代有名望的插图画家。

本章小结

作为世界艺术之林中的一支,中国传统艺术有自己的来源和历史,其存在基础是**农耕社会**条件下的文化形态和价值体系。这种文化有两个明显特点,一个是与自然关系密切或者说**尊崇自然**,另一个是在社会生活中**强调道德礼仪**。在民间艺术、宫廷艺术和文人艺术中,都能看到对自然美感和社会伦理的积极表达。但其中也有些差别,即**民间艺术**制作具体可感的神像或日用品,自然观与社会伦理观高度统一;**宫廷艺术**致力于传达尊卑秩序和等级礼仪,通过表达天道合一来证明统治合法性;**文人艺术**更多表达对自然的形而上思考,对社会伦理的表达偏重于个人感知。进入20世纪后,中国艺术以弃旧图新为主流,本土各种传统有明显衰落的趋势,但在民族绘画中仍出现很多大师和经典作品,如齐白石、傅抱石、林风眠等。20世纪后半叶中国艺术与社会政治联系日益紧密,进入90年代后又被市场经济所裹挟,出现了很多新问题,但这些内容已经不属于本章范围,这里就不予讨论了。

自我测试

1. 中国传统视觉艺术包括哪三种主要类型?
2. 为什么民间艺术在中国传统艺术中地位较低?
3. 中国传统的文人艺术有哪些基本特征?
4. 中国传统艺术有哪些主要功用?
5. 举例说明中国传统艺术的某一项功用。

关键词

1. **民间艺术**:普通百姓自己制作的有实用功能的审美产品。
2. **宫廷艺术**:古代宫廷贵族所喜欢和收藏的艺术品。
3. **文人艺术**:古代文人业余消遣中完成的书画作品。
4. **礼仪**:遵照某种标准对人们日常言行的规范要求。
5. **原型**:开发或制造某物的原始类型或模型。
6. **伦理**:对道德层面上人的行为正确与否的通用评价标准。

第九章　西方后现代艺术的特征

本章概览

主要问题	学习内容
后现代艺术与现代艺术的最大不同是什么？	认识现代艺术与后现代艺术的显著区别
后现代艺术为什么要抹平雅俗之别？	了解当代社会中大众艺术的覆盖力
后现代艺术为什么要走出博物馆？	了解博物馆艺术与公共艺术的不同
后现代艺术为什么动员大众参与？	了解当代社会中大众文化地位的提升
后现代艺术为什么挪用他人作品？	了解后现代艺术的混杂性和戏谑手法

　　在艺术语境中，所谓"后"是"反"的意思，后现代艺术，就是反现代艺术。它与现代艺术的最大不同，是认为艺术形式和技术手段不如它所呈现的思想观念重要。直白地说，是认为脑子里的想法比用手制作完成的作品更重要①，艺术可以没有审美观赏价值，只要能传递思想信息即可。这当然是对将艺术视为形式构造之物的现代艺术的挑战。如果将现代艺术视为形式主义——认为艺术中形式（线条、形状和颜色等）最重要，其他（如社会思

　　① 后现代艺术之前的所有艺术家（包括毕加索）都认为，没有一件成品就什么都没有。艺术创造等于制作艺术成品，艺术家会在实物作品的质量和制作工艺上投入大量精力。但后现代艺术家通常更重视艺术品背后的想法，而不是作品本身。这也是人们常常将"后现代艺术"称为"概念艺术"或"观念艺术"的原因。这种不同于以往的艺术价值观在马丁·奎迪的概念艺术作品《作品227：灯光忽明忽暗》中得到体现，该作品几乎什么都没有，只是一个空房间，里边的灯会每隔5秒钟亮一次，以此挑战博物馆或画廊展示的传统惯例，也颠覆了观众的正常参观体验，也很类似约翰·凯奇在1952年以无声方式完成的极具影响力的声音作品《4分33秒》。非实体产品的概念主义的其他形式还有装置艺术、行为艺术、偶发艺术、投影艺术等。2009年3月在巴黎蓬皮杜中心举办的展览，可算作概念艺术的终极例证，该展览名为"将原材料状态下的情感专业化为稳定的图像情感"，由9个完全空无一物的房间组成。凡此类作品都能起到反对现代主义的"形式至上"的作用。

想或伦理等)都是次要的或多余的,那后现代艺术就是内容主义——认为经由作品表达出来的看法或想法,远比作品本身更重要。后现代艺术的典型样式是缺乏形式意味的概念艺术(图281)、装置艺术和行为艺术(图282),主要流派包括波普艺术、概念艺术、新表现主义、女性主义艺术等数十种。因为是二战后出现的艺术现象,所以后现代艺术有时也被称为"当代艺术"①。但它不是某种单一风格或理论,也很难被看成是一个完整连贯的艺术运动,至多可以算是一种不同以往的社会立场和艺术态度,这些立场和态度一方面来自对现代艺术的反动,另一方面又追随了被媒体文化和商业消费潮流所塑造的大众社会。

前现代艺术、现代艺术和后现代艺术分别对应的西方艺术运动②

	运动	年代(大约)	基本特征
前现代艺术	古代艺术	1476年之前	主题、形式、技巧统一
	文艺复兴	1300—1600	借助透视学知识描绘可见世界
	巴洛克	1600—1750	夸张的运动感和戏剧性明暗效果
	荷兰黄金时代艺术	1620—1672	最高超的技巧表现最普通的主题
	新古典主义	1760—1900	有自然美感的复古理想
	浪漫主义	1790—1850	戏剧性手法和强烈情感
	写实主义	1840—1900	如实再现社会生活场景

① 从术语使用角度看,虽然"当代艺术"(contemporary art)和"后现代艺术"(postmodern art)的时间范围是一样的,但当代艺术的涵盖范围比后现代艺术更宽泛,当代艺术是一个更广义的术语,指的是过去数十年里创作的任何艺术,既包括这一时间段中的后现代艺术,也包括存在于这一时段中的其他任何艺术样式或类型,因此在特定角度上可以将后现代艺术看成是当代艺术的一个"分支"。有人认为后现代艺术是指那些能突破现代艺术观念的艺术家及其作品,但对于什么是"后期现代",什么是"后现代",人们并没有达成共识。还有人认为"后现代"艺术是最新的前卫艺术,大部分仍应归为现代艺术;还有人认为后现代艺术是从现代艺术中产生出来的,其实只是现代艺术的一个阶段,后现代艺术对现代艺术的不满,是现代艺术实验的一部分。虽然很多人认为后现代艺术是从现代艺术中产生出来的,但对于现代向后现代转变的时间缺乏统一认识,现在给出的时间有欧洲的1914年、美国的1962和1968年等。还有人认为后现代艺术在20世纪80年代末即已结束,此后的艺术实践主要是应对全球化和新媒体的影响。也有人对后现代一词的使用提出批评,认为没有所谓的后现代主义,因为现代主义的可能性尚未被耗尽。其中也包含对后现代艺术价值的判断,如有人认为后现代艺术或当代艺术不如二战后的现代主义艺术。

② 西方不同学者因观察角度不同,对现代艺术的起源有多种看法,有认为起源于写实主义,有认为起源于新古典主义和浪漫主义,有认为起源于印象主义。表格中将印象主义纳入现代艺术部分,是以感知层面上画面视觉效果明显改变作为时代划分依据:印象主义之前的各种西方艺术类型,包括新古典主义、浪漫主义和写实主义,都使用以科学透视为基础的明暗对比方法作画,印象主义作品是平面色彩效果,代表了以平面化为基本属性的现代主义艺术的开端。

(续表)

	运动	年代（大约）	基本特征
现代艺术	印象主义	1860—1900	以明亮色彩记录时间和光线
	后印象主义	1886—1905	理性分析与情绪释放并存
	新印象派	1886—1910	密集色点堆砌出的平面图形
	象征主义	1890—1918	梦幻效果表达神秘想象力
	表现主义	1893—1930	扭曲形式传达扭曲心理
	野兽派	1904—1910	大胆用色和平面化构图
	立体主义	1907—1918	分解后又重新组合的破碎图形
	达达派	1914—1922	荒诞、非理性和偶然性
	超现实主义	1917—1950	怪诞梦境的写实表达
	抽象表现主义	1945—1960	任意滴流与平涂色面
后现代艺术	波普艺术	1950年代—	使平庸商业图像成为艺术经典
	行为艺术	1960年代末—	使用个人身体做无意义但使人惊骇的事
	激浪派	1960—70年代	认为概念和过程重于成品
	极简艺术	1960—70年代	制作无含义无语境的简单事物
	装置艺术	1970年代—	使用日用材料营造沉浸式空间
	挪用艺术	1970年代—	模仿和抄袭他人作品并使之合法化
	概念艺术	1980年代—	想法和概念高于任何视觉形式
	数字艺术	1980年代—	将计算机用于非实用无意义领域
	反概念主义①	1999—	为了与概念艺术作对而创作具象作品

9.1 不分雅俗

如果说艺术中有高雅与低俗之别，现代艺术是就高不就低，那么后现代艺术就是就低不就高。在后现代艺术语境中，"高雅"似乎只适合用来描述过去的事物，因为这个术语包含对艺术等级的区分，对不同类型的媒介和学科的区分，尤其还会为某些艺术机构或权威人士提供压制不同艺术风格的

① 反概念主义（Stuckism）也称"斯塔克主义"，是一个国际性艺术运动，产生于1999年，由比利·查迪斯和查尔斯·汤姆森开创，是一个反对观念艺术、支持具象绘画、批判后现代主义的艺术运动。到2017年5月，最初由13名英国艺术家组成的团队已经扩展到来自52个国家的236个团体。自2000年以来，该团体每年都会在英国泰特美术馆举行展览，与特纳奖（Turner Prize）展开竞争，还会公开反对查尔斯·萨奇赞助的青年英国艺术家团体。虽然绘画是反概念主义者的主要媒介，但他们也使用其他媒介如摄影、雕塑、电影和拼贴画。

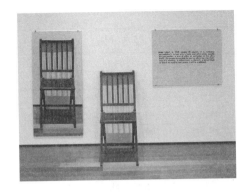

图281 约瑟夫·克苏斯:《一把椅子和三把椅子》(One And Three Chairs),1965年,木制折叠椅,装裱椅子照片,装裱"椅子"字典定义的放大照片,纽约现代艺术博物馆藏。是概念艺术的典范作品,以三种方式来表达椅子:真实的椅子,照片的椅子,以及字典中"椅子"词条的文字内容。在这三种椅子中哪一种是最"真实"的?约瑟夫·克苏斯将一把简单的木椅变成了一个需要讨论的对象和探索新意义的思想交流空间。这个意义的背景是对柏拉图哲学洞穴寓言的一种表达,在这个寓言中,物体的概念代表了最高的现实,因此是对传统观念中认为艺术品必须是实物的假设的否定。对克苏斯来说,无形的思想高于有形的实体艺术品,这件作品是对传统艺术观念的一种否定。

图282 卡洛里·施妮曼:《内部卷轴》(Interior Scroll),1975年,行为艺术,英国伦敦泰特美术馆。一个激进的女性主义表演:卡洛里·施妮曼①在一群主要由女性艺术家组成的观众面前,先脱光衣服,阅读她写的《塞尚,她是一个伟大的画家》(Cezanne, She Was A Great Painter, 1976),又用黑色颜料在自己身上和脸上涂抹,最后慢慢地从阴道里抽出一卷窄窄的纸,然后她大声朗读写在纸条上的文字——作者在另一个作品中与电影制作人的对话文本。施妮曼的这个刺激性表演,是针对古典艺术思想和高雅文化的对抗,她质疑经典艺术对女性身体感受的意义,而对艺术家塞尚的提及,也意味着给现代主义艺术一个侧面的打击,因为保罗·塞尚被认为是现代艺术之父。

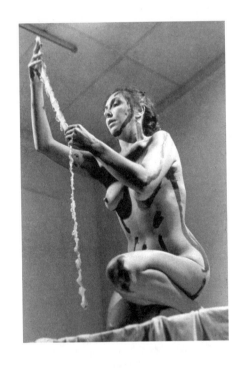

① 卡洛里·施妮曼(Carolee Schneemann,1939—2019)是美国视觉实验艺术家,以身体、叙事、性和性别等多媒体作品而闻名。但她坚持认为自己是一个画家,认为个人所开发的一切都与画布上的视觉原理有关。

借口①,因此那些被视为"低级""媚俗"或"通俗"的大众艺术产品——杂志、电影、电视、通俗小说、漫画等,在后现代艺术中得到了最充分的尊重与应用(图283)。流行、通俗甚至低俗,成了后现代艺术的核心内容。波普艺术家复制日常消费品和文化偶像,让商业事物成为审美对象(图284);极简主义者使用工业材料创造重复形式,让工业事物成为审美对象(图285)。这种对"低级"文化的表达扩展了艺术的范围,为艺术爱好者提供了新的观察视角,摧毁了传统艺术等级制度下的雅俗观②。

图283 克拉斯·欧登伯格:《羽毛球》(Shuttlecocks),1994年,铝,玻璃纤维,油漆,位于美国堪萨斯城纳尔逊–阿特金斯艺术博物馆。将真实的羽毛球形象极度放大,让通俗日常用品成为纪念碑艺术。欧登伯格③的这组作品安装在一座艺术博物馆的古典建筑前边,已是堪萨斯城的一个地标性作品。但最初这个羽毛球安装在堪萨斯雕塑公园时引起了不小轰动。当地媒体上出现了一些评论,有些人喜欢它明亮、新鲜的形式,也有人指责它"不是艺术"和"巨大的浪费"。

① 皮埃尔·布迪厄(Pierre Bourdieu)指出:上流社会为了把自己与其他社会阶层隔开,需要维持某种差异性,而所谓的"高雅"品位就是为了维持这种差异性而采取的一种策略。([美]特里·巴雷特. 为什么那是艺术[M]. 徐文涛、邓峻译. 南京:江苏凤凰美术出版社,2018:34.)

② 奥西安·沃德指出:"其实,在娱乐艺术领域,我们根本没必要去寻找任何深刻的含义,特别是当我们太忙于享受这个过程而忽略了对于空间、时间或者其他相关体验的思考时——这根本无可厚非。然而,对于当代艺术家们来说,他们迫于舆论的压力需要保持他们作为艺术家的庄重姿态,因此会刻意隐藏一些关于社会行为或人体学的复杂理论中显得较为轻浮和休闲的层面——这种迂回的理论性战术对于艺术家来说十分必要,这是他们为了维系自己'自命不凡'的姿态的某种深谋远虑。当有人质疑这些作品为什么要做得这么大或者需要如此高昂的成本时,这些艺术家在解释的时候便可以用一些迂回的学术性词汇来维系他们的面子。而实际上这些故弄玄虚的解说只不过是在为我们参与和欣赏一件作品增加难度罢了。"([英]奥西安·沃德. 观赏之道:如何体验当代艺术[M]. 王语微译. 北京:北京美术摄影出版社,2017:23—24.)

③ 克拉斯·欧登伯格(Claes Oldenburg,1929—2022)是瑞典裔美国雕塑家,主要在纽约生活和工作,以风格鲜明的公共艺术作品闻名于世。他的作品以对日常用品(如衣服夹、汤匙等)的复制和极度放大为特色,还有另一个主题是将日常用品改编为软性雕塑。他的许多作品都是与妻子库西·范·布鲁根(1942—2009)合作完成的。

图284 安迪·沃霍尔:《玛丽莲双联画》(Marilyn Diptych),1962年,丝网油墨和丙烯颜料,205.4 cm × 144.8 × 2 cm,伦敦泰特现代美术馆藏。由左右两幅组成,一幅是彩色的,一幅是黑白的,是电影明星玛丽莲·梦露肖像——在电影《尼亚加拉》中的形象。这些画是安迪·沃霍尔在她1962年去世后的几个月里画的,用色彩对比的方式暗喻这位明星的公众生活和她的个人生活之间的对比,逐渐向右淡出的单色效果暗示了死亡和消失,对图像的重复使用与梦露形象在媒体中无处不在相呼应。后现代艺术经常公开引用流行文化(通常被视为低俗)以挑战精英艺术,复制明星照片和使用重复元素都是商业社会中典型的广告模式,这种形式会削弱艺术家和艺术创造的权威性,打破传统的高级艺术和低级艺术之间的界限,将世俗消费主义现象转化成经典艺术作品。

图285 达米安·赫斯特:《活着的人不可能感觉到肉体死亡》(The Physical Impossibility of Death in the Mind of Someone Living),1991年,虎鲨,玻璃,钢铁,5%甲醛溶液,213 cm × 518 cm × 213 cm,私人收藏。用甲醛溶液保存的一具大鲨鱼尸体——20世纪90年代英国青年艺术家[1]运动中最著名的作品,作者达米安·赫斯特将一只令人恐惧的鲨鱼转化为一种用于观赏的景观。它被认为是20世纪90年代英国艺术的标志性作品,已成为英国艺术在全球的象征。作品最初是1991年由收藏家查尔斯·萨奇委托制作的,1992年在萨奇画廊的系列英国青年艺术家展览中展出。2004年萨奇画廊把它卖给了大商人史蒂文·科恩,没有透露具体价格,普遍报道至少为800万美元。在原始的4.3米的虎鲨标本因保存不善而腐烂后,2006年它被一个新的标本替换。从2007年到2010年,它被租借给纽约大都会艺术博物馆。

[1] 青年英国艺术家(Young British Artists/YBAs)是一个松散的英国艺术家团体,他们从1988年开始一起展览,以艺术上的大胆开放和创新精神而闻名。1992年5月《艺术论坛》首次使用"青年英国艺术家"一词来描述该团体的作品,缩写的"YBA"是在1996年的《艺术月刊》上出现的。它后来成了一个全球知名的强大艺术品牌,对与之相关的艺术家来说,它是一个有用的市场营销工具(对20世纪90年代的英国艺术来说也是如此)。该团体内最著名的艺术家是达米安·赫斯特,他在还是英国伦敦戈登史密斯艺术学院(Goldsmiths College of Art)的学生时,就策划举办了《冰冻》展览,参加者是他的同学,如莎拉·卢卡斯、安格斯·费尔赫斯特和迈克尔·兰迪等人。戈登史密斯艺术学院在这个运动中发挥了重要作用,该学院废除了将绘画、雕塑、版画等媒介分科的教学体系,通过综合能力的训练培养对新形式的创造力,迈克尔·克雷格-马丁是其中有影响力的教师之一。该艺术团体的标志是对于艺术制作的材料和过程以及它所采取的形式均没有限制。

9.2　混搭与跨界

在视觉文化或读图文化时代中,人们通过屏幕图像来了解社会现实,通常很难区分事实和虚构,特别是在广告泛滥的条件下。让·鲍德里亚[1]称这种情况为"超真实",即如同闪烁的电视屏幕:即时的、不断变化的、支离破碎的、没有客观的真实[2]。后现代艺术家常常通过模仿和复制的方法,把旧事物以新的样式重新创造出来,如使用拼贴、装配、拼凑等手法将不同时代的文本和图像并置,营造出视觉迷惑和时空错位的效果,这在后现代建筑[3]中表现最为明显,如《M2大楼》(图286)。在电影中使用这种手法也能增强感官刺激效果,如《低俗小说》(图287)。使用多媒体技术创造混杂各种艺术风格的视觉奇观和轰动效应,是后现代艺术的普遍趋势,跨界、交叉、混合是后现代艺术的普遍手法,其结果是趋同文化标准的崩溃和"怎么都行"的创造时代的出现,所以有芭芭拉·克鲁格[4]直接使用商业广告手法(图288)和杰夫·昆斯直接使用大众消费图像(图289)的艺术创造。

[1] 让·鲍德里亚(Jean Baudrillard,1929—2007)是法国社会学家、哲学家和文化理论家。他论述过各种各样的主题,包括消费主义、性别关系、经济、社会历史、艺术、西方外交政策和流行文化,最著名的是对媒体、当代文化和技术传播的分析,以及模拟和超真实等概念的构想。

[2] Timothy W. Luke. Power and Politics in Hyperreality: The Critical Project of Jean Baudrillard [J]. The Social Science Journal, Vol 28, 1991(3): 347—367.

[3] 后现代建筑(postmodern architecture)起源于反对主张单一工业风格的现代建筑理论,即勒·柯布西耶和路德维希·密斯·凡德罗等人提出的"少即是多""形式服从功能"和"房子是一台机器"的思想。后现代建筑使用了弯曲形式、装饰元素、不对称、明亮的颜色和传统建筑样式,其颜色、肌理与建筑的结构或功能无关,同时呼吁装饰的回归,以及从历史建筑中借鉴某些元素和图像,自由地使用了古典建筑、洛可可、新古典主义建筑、维也纳分离派、英国工艺美术运动和德国青年主义等建筑形式,由此创造出既新颖又古老的新样式,被认为是"表现和抽象、纪念性和非正式、传统和高科技的结合"。

[4] 芭芭拉·克鲁格(Barbara Kruger,1945—)是美国概念艺术家和拼贴艺术家,她的大部分作品都是黑白照片,上面有说明性的文字。经常使用红白两色的粗体、斜体等字体。她的作品中经常使用"你""你的""我""我们""他们"等代词,表达权力、身份、消费主义和性的主题。她是美国洛杉矶加州大学艺术与建筑学院的特聘教授。

图 286　隈研吾:《M2 大楼》(M2 Building),1991 年,位于日本东京。这是一个把后现代主义趣味发挥到粗俗程度的建筑:由不同尺度的齿形、托梁、三棱和拱门组成的混合体,表面上有砖石结构的感觉,但实际是钢筋混凝土的。最主要的形象是高高突起的巨大的爱奥尼亚柱头,可能有人认为这很有趣——灰色混凝土或玻璃正面景观上的一个亮点,但对更多的人来说,是俗丽、愚蠢、媚俗的,充斥着太多对立的建筑风格和多余的美学元素。中央的巨大古典柱头完全不是结构性的,而有意破坏局部混凝土表面更是没有必要。隈研吾承认他早期的一些作品让他感到尴尬,这个建筑可能是其中一例。

图 287　电影《低俗小说》(Pulp Fiction) 海报,导演昆汀·塔伦蒂诺,1994 年,154 分钟,美国。这个喜剧电影是讲述洛杉矶的犯罪故事,以生动的暴力和对话而闻名,在 1994 年的戛纳电影节上获得了金棕榈奖。影片以非传统叙事结构和对其他电影尤其是电视风格的大肆模仿而著名,评论家们把它描述为后现代电影的典范,2013 年该电影因其在文化、历史和美学上的重要意义而被美国国会图书馆选入美国国家电影名录。

图 288　芭芭拉·克鲁格:《无题,我购物故我在》(Untitled, I Shop therefore I Am),1987年,丝网印刷,私人收藏。"我购物故我在"的主题颠覆了笛卡儿的哲学论断"我思故我在",意在批判消费主义成为塑造社会身份的主要力量,而不是内心生活决定了你是谁。该作品以一种鲜明的方式强调了商业形象的价值,使用了有煽动性的并列口号和照相平版印刷形式——大众媒体经常使用的商业广告手法,从而模糊了在高雅艺术与大众消费广告图像之间的区分界限,这在红、黑、白配色方案和块状文字中表现得更为明显。

图 289　杰夫·昆斯:《气球狗,橙色》(Balloon Dog, Orange),1994—2000 年,镜面抛光不锈钢透明彩色涂层,307.3 cm×363.2 cm×114.3 厘米,伦敦安东尼·多菲画廊藏。镜面不锈钢制成,表面涂有蓝色、洋红色、橙色、红色或黄色的半透明涂层,这只高 3 米重 1 吨的金属气球动物有着巨大肿胀的身体和高度反光的表面,给人一种神奇的失重错觉,充分体现出作者化平庸为神奇、创造出在智力与感官上都能令人兴奋的事物的能力。该作品被认为是昆斯的《庆祝》系列绘画和雕塑作品的最高成就的代表,这个系列包括气球狗、情人节心、钻石和复活节彩蛋四个类型,每个类型中有五种颜色的不同版本。其中橙色《气球狗》在 2013 年以 5840 万美元售出。此后 2019 年的《兔子》则拍出 9110 万美元。这件作品制作中需要将 60 个零件焊接在一起,作者与加州的一家专业铸造厂密切合作,达到他所期望的结果,据说此后还耗费数年时间来完善在不锈钢表面的细致彩色涂层。

9.3 走出博物馆和美术馆

博物馆和美术馆等艺术机构,对艺术发展有重要作用,但也有明显弊端——制造艺术等级、以固定模式选择判断作品、与大众审美活动脱节等。后现代艺术的重要特质之一,是让艺术活跃在人们日常生活中而不是被局限在艺术机构中,由此出现对博物馆和美术馆制度的反思和改变这种现状的努力,这表现在三个方面。**(1) 创造公共艺术**:大部分后现代艺术是在博物馆之外的空间进行的,尤其以"公共艺术"[①]为代表,通常出现在城市公共空间中,与社区居民的日常生活联系在一起,与参与者展开互动。其艺术价值不是靠博物馆、美术馆和艺术圈子中人的认可,而是要由从未经过任何艺术训练的普通大众来决定,因此在媒介与展示方式上与博物馆艺术有很多不同。如《风的梳子》(图290)和《我死之前我想—》(图291)等。**(2) 构造视觉奇观**:博物馆是静穆观赏和引人沉思的场所,博物馆之外的艺术世界通常是喧嚣和炫耀的,因此各种媒介手段包括广告都成了后现代艺术的载体,艺术创作也常常成了视觉奇观的展现,大部分后现代艺术会热衷于夸张和炫耀的表面效果,还会借鉴历史上哥特式和巴洛克风格——越耀眼、越华丽、越令人震惊,效果就越好。如英吉创意小组[②]的一些作品(图292)。**(3) 批判现有制度**:作为术语,制度

[①] 公共艺术(public art)是不受媒介限制的艺术,其形式、功能和意义是通过公共合作或协商过程为公众创造的。它是一种特殊的艺术类型,有自己的专业属性和批判性话语。公共艺术是公众在视觉上和身体上都能接触到的,安装或展演在城乡室外空间或社会公共领域。公共艺术寻求体现公共的或普遍的精神诉求,而不是商业的、党派的或个人的概念或利益。公共艺术作品是通过创作、采购和维护的公共过程而直接或间接产生的,在公共空间中创作或表演的一部分独立艺术(如涂鸦、街头艺术),通常不被认为是公共艺术,因为它缺乏作为合法的公共艺术所需要的社会批准过程。

[②] 英吉创意(Inges Idee)是一个德国艺术设计小组,1992年在柏林成立,由四个德国艺术家汉斯·赫默特·阿克塞尔·利伯、托马斯·施密特和格奥尔格·泽伊组成。该设计小组自成立以来,一直以团体方式完成公共空间中的项目委托。作品风格诙谐,幽默,色彩亮丽,擅长运用比喻、叙事、象形及插画式方法。

批判①这个词经常被用来描述不同的艺术运动或艺术家,以不同的方式批评当代的艺术、文化或社会机构,尤其指20世纪70年代中期由概念艺术家引领的艺术运动——通过艺术创作对博物馆、画廊、私人收藏和其他艺术机构进行批判。艺术家们使用系列的艺术策略来揭示艺术的流通、展示和讨论背后的意识形态和权力结构。汉斯·哈克是制度批评的主要倡导者(图293)。到20世纪80年代中后期,制度批评的范围延伸至博物馆之外的机构,从政治到金融以及艺术家与博物馆和画廊的关系,安德莉娅·弗瑞泽②通过行为表演和写作开展了女性主义的制度批判,如《博物馆集锦:画廊讲解》(图294)。

① 制度批判(institutional critique)是指一种将艺术机构(博物馆、美术馆、画廊、出版机构等)作为批判对象的概念主义艺术实践,相当于对艺术机构运作方式的系统性调查。其实际操作方式是采取临时的或不可转移的方式,对展出中的绘画、雕塑或博物馆建筑进行变更和干预,或者使用表现性的手势和语言,扰乱画廊和博物馆以及管理它们的专业人士的常规工作。例如,尼埃勒·托罗尼在画廊墙壁上以30厘米的间隔刻下50号画笔的印记;克里斯·伯顿对洛杉矶当代艺术博物馆的画廊进行了挖掘,以揭露建筑的实际混凝土基础;安德莉娅·弗瑞泽以现场表演或视频文件的形式装扮典型的博物馆讲解员角色。制度批判试图揭示艺术的社会、政治、经济和历史基础,质疑艺术品位与公正的审美判断之间的错误区别,揭示出品位是一种制度培养的敏感性,其不同取决于一个人的阶级、种族、性别或性别中主体地位的综合条件。制度批判颠覆了长期以来的作者身份、原创性、艺术生产、流行文化等观念。制度批判通常是针对特定地点的,与那些完全离开画廊和博物馆、在自然环境中建造纪念碑式土方工程的大地艺术家同时出现。制度批判也与后结构主义哲学、批判理论、文学理论、女权主义、性别研究和批判种族理论的发展有关。对制度批判的一种批评是它要求观众熟悉其深奥的关注点,就像许多当代音乐和舞蹈一样,制度批判通常是只有该领域的专家——艺术家、理论家、历史学家和评论家才能理解的做法,它是专家圈子里特权话语的一部分,常常会使普通观众被疏远和边缘化。汉斯·哈克是制度批判的主要倡导者,其他艺术家者包括迈克尔·亚瑟、马塞尔·布达埃尔、丹尼尔·布伦、安德莉娅·弗瑞泽等。

② 安德莉娅·弗瑞泽(Andrea Fraser,1965—)是行为艺术家,创作制度批判类作品,关注范围包括艺术机构、市场力量、画廊、收藏家、观众、评论家、艺术家等,能够创造性地在艺术实践中运用行为表演形式,被称为"第二代"制度批判的主要成员。她目前是美国洛杉矶加州大学艺术与建筑学院教授。2016年,西班牙巴塞罗那当代艺术博物馆和墨西哥城当代艺术博物馆举办了她的作品回顾展。

图290 爱德华多·奇里达:《风的梳子》(The Comb of the Wind),1976年,锻铁,西班牙吉普斯科省圣塞巴斯蒂安海湾。安置在海边礁石上的三座大型钢雕塑,状若铁钳,每件重达10吨,深深嵌在从坎塔布里亚海升起的天然岩石中。这些位于广阔空间中的巨大雕塑,传达出作者爱德华多·奇里达①特有的对自然的理解和尊敬;其刚硬、执拗和坚忍的气质,以及面向大海、搏击风浪的豪迈姿态,永远吸引着前来参观的人群。这样的在地性②公共艺术作品是城市或乡村景观的一部分,通常不能被商业市场利用和收藏。

① 爱德华多·奇里达(Eduardo Chillida,1924—2002)是西班牙巴斯克人雕塑家,以其不朽的抽象作品而闻名。他主要使用钢铁、混凝土和木材进行创作,他的相互扭结的造型风格反映出他对空间和物质的兴趣。

② 在地性(site-specific)也被称为"特定地点",指为某一特定地点而创作的艺术品,作品的内容或形式与安装地点的地理或社会文化等因素有必然的联系。由于在地性作品是为特定地点而设计的,如果将该作品从特定地点移走,就会失去全部或大部分意义。"在地性"是公共艺术的本质属性之一,也是公共艺术与一般只有本体展示价值的雕塑作品的区别所在。

图291 张凯蒂:《我死之前我想—》(Before I Die I Want to —),2011年,美国新奥尔良市。2009年,张凯蒂①失去了一位她视为母亲的亲人,这件事对她打击很大,促使她重新思考生命的意义。她在一些朋友帮助下,将社区里一座废弃屋的墙壁改造成一块巨型黑板,并用油漆和蜡纸模板写上一道填空题,题干是:在我死之前,我想……。她不知道这样的社区试验会产生什么样的结果。但在第二天,她欣喜地看到,这面墙上已经密密麻麻写满了答案:我想为数百万人唱歌;我想挣一份像样的工资;我想抛弃所有的不安全感;我想再抱她一次;我想完全做我自己。因为社区黑板上的一个提问,使社区中平时未必能有沟通的街坊邻居,自发产生了共同的行为,将彼此的心意表露在公共空间里。美国艺术媒体称赞这是将公共艺术、社区参与和城市设计结合起来,发挥艺术在社会和社区场所营造等领域的积极作用。到现在为止,这个项目已经在70多个国家中的2000多个城市实施,包括中国、伊拉克、阿根廷、海地、哈萨克斯坦、俄罗斯和南非。

① 张凯蒂(Candy Chang)是美国新奥尔良市的华裔艺术家、设计师、城市规划师,是城市设计工作室"市民中心"的负责人之一,她在公共领域创建互动性的作品,探索更具包容性的社会对话形式。最有影响的作品是参与性公共艺术《我死之前我想—》。

图292 英吉创意小组:《魔法师的学徒》(Sorcerer's Appren Tice),2013年,钢铁,位于德国奥伯豪森市。该项目由弗罗里安·迈兹纳策划。一个造型奇特、高35米的"高压线塔",看上去与普通电塔相仿,但它的自由形态告诉人们它不具备导电功能,而更像是一个手舞足蹈的人物形象。它孤零零地站莱茵-赫恩运河(Rhine-Herne Canal)边的草地中央,远离常规形象和功能,仿佛有深不可测的精神能量,以此表达出歌德的《魔法师的学徒》中对抗控制的魔幻精神。这件作品位于曾经遍布重工业企业的德国鲁尔地区,连接了鲁尔地区的辉煌历史记忆,更在地球能源危机的时代中对未来提出新的问题。

图293　汉斯·哈克:《现代艺术博物馆的调查》(MoMA Poll),1970年,两个带有自动计数器和彩色编码选票的透明投票箱,纽约现代艺术博物馆。将两个装有自动计数器的有机玻璃盒子放在展览入口处,观众被要求在盒子里投入能表明"是"或"否"的彩色选票,以回答"洛克菲勒州长没有谴责尼克松总统的印度支那政策,这一事实会成为你在11月不投票给他的原因吗?"这个问题使博物馆参观者质疑博物馆在这个政治问题上负有责任,因为纳尔逊·洛克菲勒州长是博物馆董事会成员。该作品创造了一种通过公众参与使艺术品在政治领域发挥积极作用的方法,挑战了认为艺术品是独立存在物的教条思想,也打破了艺术家与艺术机构关系的通常模式,还表明了观众在参观博物馆时的个人责任。但这样的作品也使作者成为被排斥的对象,他后来的一些作品遭到审查,同意他展出此件作品的博物馆长也因表面上的其他原因而遭到解职。

图294 安德莉娅·弗瑞泽：《博物馆集锦：画廊讲解》(Museum Highlights: A Gallery Talk)，1989年，表演视频，洛杉矶加州大学藏。图为一个单频道彩色视频作品的截图。在这个行为艺术作品中，艺术家安德莉娅·弗瑞泽扮演了一个虚构的名为简·卡斯尔顿(Jane Castleton)的费城艺术博物馆讲解员。她穿着一身漂亮的工作西装在博物馆里走来走去，除了对传统讲解内容——机构的历史及其收藏进行讲解外，还对大楼厕所、衣帽间和商店等进行了广泛的赞扬，如讲解博物馆的自助餐厅时说："这个房间代表了独立战争前夕费城殖民艺术的全盛时期，必须被视为美国所有房间中最精美的房间之一。"赞美一个喷泉时说："这是一个惊人的经济和不朽的作品……它与这种形式的严肃和高度风格化的作品形成了鲜明的对比！"讲解中使用的语言和音调似乎是对一般博物馆讲解员的模仿，但讲解内容却夸张到荒诞的程度。作者正是通过这种讽刺性的表演，暴露了艺术博物馆解说话语的空洞和装腔作势，指出那种过于冗长、毫无意义的空话套话，能起到维护社会和艺术等级的作用，而将对艺术的直接反应和真正思考排除在外，使初次接触艺术的人们感到无所适从。

9.4 艺术家没那么重要

在传统艺术语境中，艺术家是艺术价值的创造者和决定者，艺术从业者以职业精英的身份凌驾于普通大众之上，美术史是以地位高贵的赞助人和接受委托的艺术家们的作品构成的。但后现代艺术家摒弃了一件艺术品只有一种内在意义的观点。相反，他们认为观众对意义具有同样重要的判断作用。如辛迪·舍曼[①]的摄影作品会产生多种解读（图295）；玛丽娜·阿

[①] 辛迪·舍曼(Cindy Sherman, 1954—)是美国艺术家，其作品主要是摄影自画像——将自己描绘在许多不同的环境中，根据想象扮演出各种各样的人物。代表作是《完整的无题电影剧照》(Complete Untitled Film Stills)。

布拉莫维奇①甚至邀请观众以危险的方式参与她的行为艺术表演(图296)。在以大众文化为主流文化形态的当代社会中,不能进入大众日常生活领域的艺术都面临着衰败和退场的危险,因此作为艺术创作过程中的必要元素,影视艺术需要消费者买单,行为艺术需要有人观看,景观艺术需要

图295　辛迪·舍曼:《无题电影21号》(Untitled Film Still #21),1978年,银盐感光照片,18.7 cm ×23.9 cm,纽约现代艺术博物馆藏。辛迪·舍曼在1977年至1980年间创作了69张无标题电影剧照,每一张都呈现了一个我们觉得我们一定看过的电影女主角。图中是一个时髦的年轻职业女孩,穿着一套整洁的新衣服,第一天来到这个大城市。其他剧照则包括甜美的图书管理员(13号)、在海边隐居的时髦明星(7号)、天真生活旅程的开始(48号)和坚强但脆弱的黑色电影偶像(54号)等。作者自己扮演所有角色,或者说她扮演了所有女演员扮演过的所有角色。这个系列剧照相当于一部虚构小说,是根据20世纪好莱坞电影的拍摄模式,对战后美国集体想象中的女青年形象的巧妙概括,但同时这个形象又是碎片化和不成系统的,没有完整的主题和连贯的故事情节,符合后现代艺术的去完整性特质。

①　玛丽娜·阿布拉莫维奇(Marina Abramovic,1946—　)是塞尔维亚概念艺术家和行为艺术家、慈善家、作家和电影制作人,致力于探索身体艺术、耐力艺术和女性主义艺术,作品涉及表演者和观众之间的关系及身体承受痛苦的极限,自称是"行为艺术的祖母"。2007年,她成立了一个以个人名字命名的非营利行为艺术基金会。

有大众进入,公共艺术需要社区居民参与(图297)。没有大众参与,很多当代艺术作品就无法获得最基本的传播条件。就像在很多公共艺术中那样,艺术家实际上成为召集人和联络人,还有些艺术家走得更远,如提出"人人都是艺术家"口号的博伊斯①,将个人艺术活动与广泛的社会动员联系起来,他的《7000棵橡树》(图298)是动员市民共同参与的公共艺术经典之作。

图296 玛丽娜·阿布拉莫维奇:《节奏0—7个简单片段》(Rhythm 0-Seven Easy Pieces),1974年,摆放72个物品的桌子和投影机和幻灯片,伦敦泰特博物馆藏。阿布拉莫维奇在一个画廊里被动地摆好自己的姿势,让观众对她做他们喜欢做的事,而她不做任何回应。工作人员为观众提供了一系列物品,这些物品是根据快乐或痛苦的原则选择的,包括匕首和有子弹的枪。最初现场观众只觉得有趣,但在6个小时的表演中,她受到了越来越多的攻击,最终导致暴力和出现生命危险的可能。这件具有开创性的后现代艺术表演为观众参与艺术开辟了新的道路,它完全放弃了作者或艺术家对观众的控制,从而否定了现代主义艺术中的艺术家自主观念。现场72种能带来快乐和痛苦的材料,包括枪、子弹、梳子、锯子、橄榄油、蛋糕、电线和硫黄。

① 约瑟夫·博伊斯(Joseph Beuys,1921—1986)是德国激浪派、偶发艺术和行为艺术家。他的作品广泛植根于人文主义、社会哲学和人智学概念,提出"艺术的延伸定义"和"社会雕塑"等理念,声称要在塑造社会和政治中发挥创造性的参与作用,导致其职业生涯的特点是就广泛的社会问题展开公开辩论,包括政治、环境、社会和长期文化趋势。

图297　凯瑞·杨:《你听到的都是错的》(Everything You've Heard is Wrong),1999年,单频道录像,彩色,有声,6分35秒,循环播放,伦敦泰特博物馆藏。图中是艺术家凯瑞·杨[1]在伦敦海德公园的演讲角(Speakers' Corner)的表演:这位年轻女士穿着得体的商务套装,爬上一架小铝梯,在一群人面前发表演讲,这些人聚集在一位打着手势的穆斯林演说家周围。她的演讲主题是演讲本身,在她的表演过程中,随机路过的人会停下来听一会儿,然后继续走开。她选择这个地点是因为演讲角在公众的想象中有着悠久的历史,无论是作为一个受欢迎的政治示威场所,还是作为一个不受管制的言论自由的象征。由于这里的信息可以自由流动,没有机器的中介,所以演讲本身而不是演讲内容就成了她的演讲目的。

[1] 凯瑞·扬(Carey Young,1970—　)是出生于赞比亚、长期在英国工作和生活的视觉艺术家,其作品的灵感来自多个学科,包括经济、法律、政治、科学和传播。这些学科的工具成为她的装置作品、文本作品、照片以及视频的材料,她的艺术作品往往是在她探索的专业方向中发展起来的。她在行为艺术中经常穿着适合商业和法律界的服装,通过进入场景来审视和质疑每个相关机构塑造社会的权力。

图298 约瑟夫·博伊斯:《7000棵橡树》(7000 Oaks),1982年,德国黑森州卡塞尔市。一个艺术家动员德国卡塞尔市市民种植了7000棵橡树,每棵橡树都附带一块玄武岩,其目标是持久地改变城市的生活空间。这个项目,虽然一开始有争议,但现在已经成为卡塞尔城市景观的重要组成部分。但因为项目规模巨大,实施过程也遇到很多困难,如筹集资金和面临反对者——大部分是政治上的,还有人认为这些黑色的石头很丑。但作者博伊斯认为这些树是作为影响环境和社会变化的全球使命的教育活动的一部分,是通过持续的过程体现人类创造性意志的社会雕塑。该项目中最后一棵树在1987年由作者的儿子温泽尔在父亲去世一周年时完成,项目至今仍由该市维护。

9.5 不是原创也可以

现代艺术主要成就是制造出多种艺术风格,每一种风格都是独一无二的,因此最重视原创性。但在马塞尔·杜尚将一个普通工业产品小便池变成艺术品后,后现代艺术家就纷纷使用看上去与艺术最没有关系的废弃物来制作艺术,包括工业废铁、防毒面具、毛毡、人类头骨、人类血液、死苍蝇、霓虹灯、泡沫橡胶、混凝土、橡胶、旧衣服、大象粪便等,这被称为"捡拾物艺术"或"现成品艺术",是后现代艺术的显著标志。此外他们还在个人署名的作品中使用传统艺术图像或已有图像,即"挪用艺术",也是后现代艺术的显著标志(图299)。尤其后者在使用他人作品时常常会弄到几乎侵犯版权的地步,如一些翻拍他人摄影作品并署上自己名字的行为(图300)。

图 299 谢丽·莱文:《泉-仿马塞尔·杜尚作品》(Fountain-After Marcel Duchamp: A. P.),1991年,铜制,美国明尼阿波利斯沃克艺术中心藏。用光泽的青铜打造一个小便池,明显挪用后现代艺术教父杜尚的"现成品"雕塑,只是质料和色彩有变化,与作者早期模仿他人照片的作品不同,这件作品以略微不同的形式再现了杜尚作品,并制作出六个版本,似乎要将原本粗陋至极的小便池改造成一种高端装饰品,但这样的作品仍然是延续了挪用艺术的套路,表达出对艺术原创价值的否定。

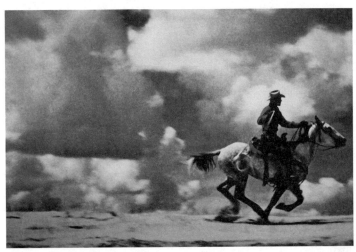

图 300 理查德·普林斯:《无题,牛仔》(Untitled, Cowboy),1989 年,套色版画,127 cm × 177.8 cm,纽约大都会博物馆藏。据说创作灵感来自作者在时代公司工作时,当他把杂志的书页拆开后整理归档时,被出现在文字旁边的广告图像所吸引,其中一个广告是蓝色天空下骑着马的万宝路广告中的男子形象。他对这个作品进行了翻拍,但只留下广告的这部分图像部分,其他内容都被他裁剪掉了,翻拍部分与原作的唯一不同是颗粒比较粗糙,远不如原作清晰。2005 年这件作品在拍卖会上以 120 万美元的价格售出,是当时当代照片公开拍卖的最高价格。虽然后来有摄影师状告普林斯使用受版权保护的图片,但法院裁决大体上对普林斯有利。这似乎意味着翻拍或重拍成为艺术新形式的合法性的到来,颠覆了我们对照片真实性和所有权的理解。

不是所有的当代艺术都是后现代艺术，因为迄今为止人类仍然每天都在生产传统样式的艺术品，现代艺术与后现代艺术甚至前现代艺术正同时存在于我们的世界中。有一种观点认为，后现代主义既是对现代主义的颠覆，也是对现代主义的延续。还有一种较晚近的看法，是说我们已经进入后后现代时期，即后现代艺术已经过时，这种观点质疑一场由肤浅、愤世嫉俗和虚无主义支撑的艺术运动的价值，认为后现代主义作为一种思维方式或一种生活态度的主导地位，只是漫长艺术史中一个短暂的正走向灭亡的过程。

本章小结

后现代艺术是难以捉摸的事物，因为它有无限可能。如果给后现代艺术一个最简单的定义，那就是**偏离常态**。正如现代艺术颠覆传统艺术一样，后现代艺术对现代艺术也做了同样的事情——在各个方面与现代艺术背道而驰。现代艺术把构造视觉形式视为最高目标，后现代艺术把表现思想内容看得高于一切；现代艺术追求艺术独特的意义和个人情感表现，后现代艺术拒绝把艺术家视为特殊的、脱离社会的人，也不认为个性与独创性有意义；现代艺术为构造纯粹形式走向抽象——与一切现实可见物没有关系，后现代艺术的主题来源于日常图像和物品，不去区分高雅艺术和低级艺术，还有意将古今各种风格元素和现代多种媒体技术混合起来。在后现代艺术家看来，观众和艺术家一样重要，**日常生活**和艺术世界一样重要，低俗和高雅一样重要，街头巷尾和博物馆、美术馆一样重要。后现代艺术的出现多少改变了一些艺术中的精英主义和个人至上的观念，有很多后现代艺术家致力于在**公共领域**有所作为，似乎代表了后现代艺术中最有未来空间的艺术发展方向。

自我测试

1. 能否结合例证陈述两条和两条以上后现代艺术与现代艺术的明显不同？
2. 思考艺术中的雅俗问题，判断一下：让日常消费品变成艺术品的好处是什么？

3. 从服务对象角度看,美术馆或博物馆艺术与街头出现的公共艺术有什么差别?

4. 回想个人在实际生活中是否看到过后现代艺术活动?判断一下:后现代艺术在现实生活中出现的概率和被大众接受的程度有多少?

5. 想一想"挪用艺术"是不是在否定艺术的原创价值?以复制或仿制为基础的艺术品的局限性在什么地方?

关键词

1. **概念艺术**:认为文字高于图像的艺术。
2. **装置艺术**:以现成品堆砌空间环境或只有空间环境的艺术。
3. **行为艺术**:非专业表演者的身体表演活动。
4. **精英艺术**:自认为高于常人理解力的艺术家及其作品。
5. **公共艺术**:出现在室外能使人不期而遇的艺术。
6. **博物馆艺术**:出现在博物馆和为了进入博物馆而创作的艺术。
7. **跨界**:干一行爱两行或两行以上的活动。
8. **混搭**:将不同的东西以不同的方式组合在一起创造出新东西。
9. **制度批评**:以艺术行为对艺术制度和机构进行干预和批判。

后 记

 这是一本普及艺术常识的书。卑之无甚高论，只是从不同的方向对艺术进行解读，以尽可能简练的方式说明艺术的基本性质、美学原理、形式规律和中西艺术的特殊性等问题。这本书的基础是我上的本科通识课"经典艺术形式分析"和硕士课程"造型艺术原理"的讲稿——前者侧重分析作品，后者侧重讲述原理。说起来这两门课都讲了十几年了，而当老师的好处之一，是不论讲什么都能获得一定程度的反馈，是听课的同学们在不断帮助我调整和更新授课内容，所以我很感激历年来选课的学生，否则我真不知道自己是否有勇气把两册讲义合编成书。不过艺术是很难用语言描述的事物，因此这本用文字写成的书最想对所有读者说的，不是希望读者去字里行间发现什么或领会什么，而是强烈建议各位先生或后生要尽可能通过直觉去感受艺术的美好，而不要将体验艺术变成记诵艺术知识，要知道，虽然艺术中包含知识，但艺术不是知识，任何语言文字都无法替代要用眼睛看的艺术作品，所以我们不能将热爱艺术变成热爱艺术知识。想知道艺术是怎么回事，一定要与艺术面对面，最好还能手拉手，心连心。在很多情况下，艺术是看到即知道，看到即得到的，这是艺术可能给我们带来的最大好处。所谓"绘画不是谈论或分析的东西，它只是一种感觉"，这是最合我意的不刊之论，也是本书中选用较多古今中外优秀作品图例的理由。我相信，如果使用者能够认真观看书中的作品并有所心动，那么书中的千言万语其实都可以忽略不计了，因为这正是我用千言万语希望能达到的最佳效果。

 最后，要感谢北京大学出版社的刘军老师，他的渊博学识对本书写作起到了巨大的帮助作用。

<div style="text-align: right">

王洪义
2022 年 8 月

</div>